デザインスタイルから読み解く出版クロニクル

現代日本のブックデザイン史
1996-2020

JN026560

イメージの闘技場

ブックデザイン・オ

言葉／図形・象形

タイトル・ブリコラ

紙上のポリフォニ

1995 1996 1997 1998 1999 2000 2001 2002 2003 2004 2005 2006 2007

examining the history of
japanese bookdesign from
the perspective of publishing
1996-2020
isbn978-4-416-52130-4
アイデア

デザインスタイルから読み解く出版クロニクル

現代日本のブックデザイン史
1996-2020

長田年伸／川名潤／水戸部功／アイデア編集部 編

誠文堂新光社

ブックデザイン史から
出版史を描くこと

長田年伸

2020年の出版業界の売り上げは1兆2237億円で，その内訳は書籍が6661億円，雑誌が5576億円となっている。これに電子出版市場の売り上げ3931億円（電子コミック，電子書籍，電子雑誌の合計）を足せば1兆6168億円となり，出版経済のピークだった1996年以降ではじめて前年比プラスに転じた。2020年にはじまった新型コロナウイルス感染拡大によるパンデミックが（少なくとも日本では）いまだ収束の見通しが立たず，この文章を書いている2021年7月半ばの時点で今後事態はますます悪化するであろうことが予測される状況において，わずかではあるが出版経済に回復の兆しが見られたことは，素直によろこばしいニュースだった。

　しかしこと紙媒体に限って言えば，最盛期となった1996年の2兆6564億円（書籍1兆931億円，雑誌1兆5644億円）のおよそ50%であり，減少傾向が続いていることも事実である（統計数値は『出版指標年報2021年版』による）。日本における電子出版市場が紙媒体の本を母体とし，それをベースに展開されていることを考えるならば，やはり出版の本体である「紙の本」について今一度立ち止まって考えてみる必要があるだろう。そしてそれは出版経済の指標を云々することではない。取次による配本制度を中心とした大量生産大量配布ありきの商業出版のあり方そのものに対する問いを立てることである。つまり96年から2020年までの25年間で，われわれはなにを失い，なにを得たのか。

　いたずらに商業出版を否定したいのではない。だがこれ以外のありようも可能なはずだ。われわれは本に生かされてきた。一冊の本，文，言葉との出会いが世界と人間を見つめる眼差しを広げ，また出版産業に関わる仕事に従事する者であれば，デザインであれ編集であれ営業であれ，文字通り本をつくることで口に糊してきた。これからも本が本でありつづけるために，来たるべき読者のために，本をつくりつづけること。それが時代の殿を務める者としての責務だろう。

本書は1996年から2020年までに刊行された商業出版による本の装丁の表1（ジャケット正面）に着目し，そのデザインをスタイルごとに分類し時系列に沿って配置する。通常，書店では書物はジャンルごとにまとめられる。デザイン

スタイルでくくることで，ふだんであれば並列されることのない書籍を同一線上に置き，本の表層に表された／現されたデザインの作法と模倣の痕跡を顕現させる。装丁には本の内容が反映される。その姿を並べることはたんにデザインスタイルだけでなく，本の制作の背後にある「書物のありよう」を浮かびあがらせることでもある。ブックデザイン史から出版史を描くこと，それが本書の目指すところとなる。

　なお，本文デザインは取りあげないことを原則とした。ブックデザインの本質が書かれたテクストにかたちを与えることにある以上，本来的には本文デザインをこそ取りあげるべきだろう。しかし現代日本のブックデザインにおいてまずなによりも求められるのは「商品」として訴求力のある装丁であり，その意味でブックデザインはパッケージに成り下がっている。その現状を認識するためにも本文デザインについては一切を捨て置き，他日を期することとした。

本書は 2019 年に刊行された『アイデア』387 号〈特集：現代日本のブックデザイン史　1996–2020〉を増補したものである。書籍化にあたり各章に 2019 年 7 月から 2020 年 12 月 31 日までに刊行された本のなかから追加で選書を行った。また 2019 年 10 月から 2020 年 1 月にかけて行われた 5 名のブックデザイナーとの対話も収録している。

　もとより 25 年になんなんとする日本のブックデザイン史・出版史の記述を本書のみで完遂できるはずもない。あらゆる歴史はそれを記述する者の主観から逃れることはできない。本書も例外ではない。ここに並べられた本は編者 3 名によるごく私的な歴史認識のもとで選定された。そのことをもって「現代日本のブックデザイン史」を謳う暴力に無自覚ではないが，本書に掲載されていない本からまた別の歴史が紡がれ，そうした糸がよりあわされ，いつの日にか真に多様で多層な歴史記述が実現することを願っている。

凡例

- 書誌情報は，書影を掲載した出版物原本（以下「原本」）から採録し，著者・編者・訳者『標題　副題』《シリーズ名，巻数》編集・制作スタッフ／発行／刊行年（初版年，改訂年）／判型／仕様／デザイン関連スタッフの順に記載した。
- 標題中の仮名・数字，各種スタッフの表記は原本通りとしたが，多数に及ぶ場合は上位 3 名以下を「ほか」とし，商号と不詳の要素は省略した。
- デザイン関連スタッフは掲載のある表紙・カバー・帯から関連する内容のみを抜粋，編集・制作スタッフはデザイン決定に関与した者のみ推定して記載した。
- 判型は，川本要編「判型一覧 第 2 版」（『アイデア』367 号掲載）に依拠して推定。極端に変形のものは本文サイズの左右 × 天地をミリメートルで記した。

1 紙上の ポリフォニー

Polyphony on Paper

<ruby>多<rt></rt>声<rt></rt>音<rt></rt>楽</ruby>

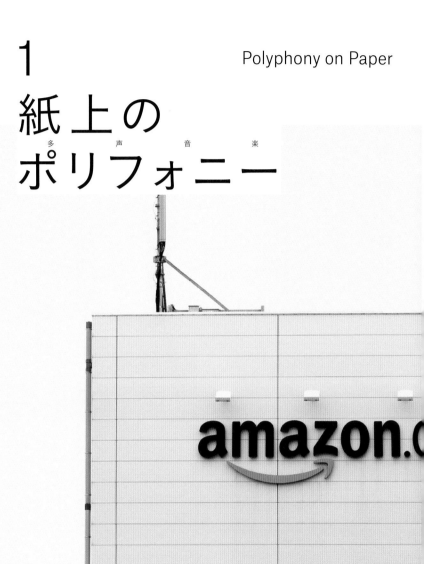

文字サイズの大小と組み方の疎密，それらを大胆に配置するコンポジションから生まれる緊張感，絡み合う図像，ときに造本そのものにまで介入するデザイン──1960年代に登場した杉浦康平がもたらしたブックデザインの手法は，ジャケットを構成する要素が幾重にも重ねられ奥行きと展開を見せる多重レイヤーの様相を呈する。

杉浦のデザインは，中垣信夫，鈴木一誌，戸田ツトム，羽良多平吉，祖父江慎ら綺羅星のごときデザイナーたちによって咀嚼され，その仕事を見た後続世代によってもまた継承されてきた。

模倣と発展と変容を遂げた現在，かつての情感やローカリティは慎重に排除されあらゆる要素をスーパーフラットに配置，奥行きとレイヤーは消失し，文字もイメージも資材のテクスチャも造本構造も，すべてが等価に鳴り響く。それは紙上のポリフォニーと呼ぶのがふさわしい。

アップデートされながら更新を重ねるその変遷。

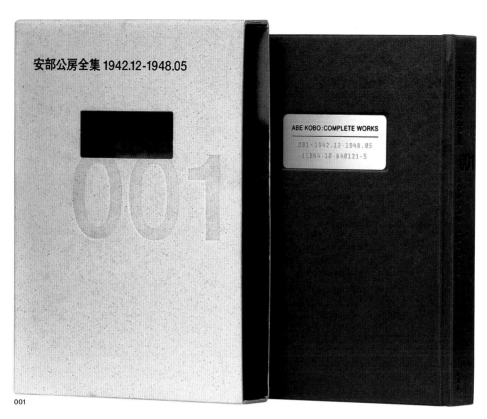

安部公房全集 1942.12-1948.05

ABE KOBO：COMPLETE WORKS

001・1942.12-1948.05
ISBN4-10-640121-5

001

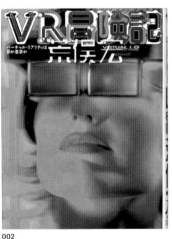

002

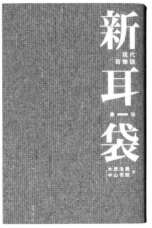

003

中上健次　存　村
柄谷行人　在　上
坂本龍一　の　龍
浅田　彰　耐　対
河合隼雄　え　談
蓮實重彦　が　集
庵野秀明　た
奥村　康　き
渡部直己　サ
妙木浩之　ル
黒沼克史　サ
小山鉄郎

004

1995–1999

95年までの装幀シーンはバブルの影響もあり，一種の狂乱にあっ
た。パーソナル・コンピュータが普及，潤沢な予算のもとあらゆる
素材を使い，実験的な造本が乱立した。それを経ての96年から99
年は少し落ち着いた印象をもつ。96年以降，書籍売上は減少の一途
という時期。とはいえ，90年にコズフィッシュを設立した祖父江
慎，92年に鈴木成一デザイン室を設立した鈴木成一にとっては勢い
に乗ってきた時期となる。鈴木は94年に，祖父江は97年に講談社
出版文化賞ブックデザイン賞を受賞している。『VR冒険記』002『新
耳袋』003に見られる視覚を狂わす刺激的なビジュアルに対して，
真逆とも取れる近藤一弥による『安部公房全集1』001は，禁欲的な
がらも過不足なく高い次元の書物をつくりあげている。現在に至る
までの全集の仕事で群を抜いている。（水戸部）

001｜安部公房『安部公房全集1［1942.12-1948.5]』新潮社／1997／
A5判／上製・函入／装幀：近藤一弥　002｜荒俣宏『VR冒険記　バー
チャル・リアリティは夢か悪夢か』中尾勝（編）／ジャストシステム／
1996／142×193mm／上製／造本人：祖父江慎，写真撮影：田中宏明
003｜木原浩勝＋中山市朗『新耳袋』《現代百物語，第一夜》丹治史彦
《メディアファクトリー》（編）／メディアファクトリー／1998／四六
判／並製／造本：祖父江慎（コズフィッシュ）　004｜村上龍『村上龍対
談集　存在の耐えがたきサルサ』文藝春秋／1999／四六判／上製／ブ
ックデザイン：鈴木成一デザイン室，装画：村上龍

2000–2004

祖父江慎が爆発寸前の状態をキープしている頃，鈴木成一は菊地信義のスタイルをアップデートする仕事を粛々とこなしていく。自身も転機になったと告白する東野圭吾の『白夜行』p. 120 / 007 もこの時期だ。重厚さと次世代感を両立させる。またこの時期は，97 年に Power Macintosh G3 が発売され本格的に CG, DTP が普及した頃でもある。これまでの使い物にならない CG とは違い，一気に可能性が広がった。写真やイラストレーションとタイポグラフィの融合は格段に容易になった。文字自体も有りものの写植を使うのではなく，タイトルロゴの作成が盛んに行われるようになる。『姑獲鳥の夏』007 はこれまで斜体，ドロップシャドウに留まっていた菊地のタイトルロゴからは一線を画し，装画を必要としない立体感を獲得している。鈴木一誌による『昭和の劇』006 においても雑誌『遊』的コラージュを洗練させ，高解像度で一新させている。中島英樹による『OVER DRIVE』005 においてはもはや CG か実写かは問題ではなく，未知との遭遇という感さえする。ゼロ年代突入である。中島の情緒を排した異物感とは逆に，情緒を纏いながら本をリ・デザインしたのが原研哉 008。これまでの書籍の有り様を見事に古臭く見えさせることに成功している。広告で培った手法を持ち込んだ。一方で菊地はマチエールにこだわり，解る人間が数人いればいいという純文学的造本の極北へ進む。（水戸部）

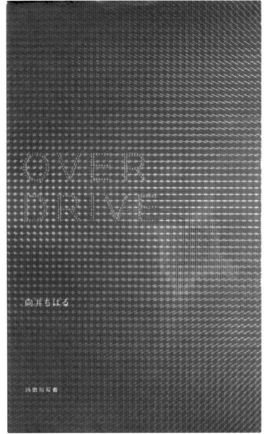

005

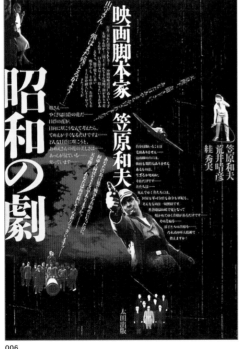

006

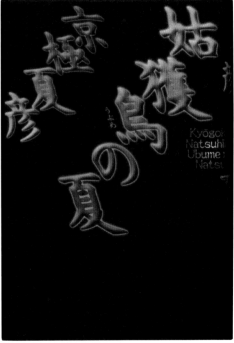

007

005｜向井ちはる『OVER DRIVE』フーコー／ 2000 ／ 112×180mm ／並製／ブックデザイン：中島英樹（中島デザイン）　**006**｜笠原和夫，荒井晴彦，絓秀実『昭和の劇　映画脚本家　笠原和夫』／太田出版／ 2002 ／ A5 判／上製／造本：鈴木一誌，藤田美咲　**007**｜京極夏彦『姑獲鳥の夏』講談社／ 2003 ／四六判／上製／装幀：菊地信義

2000-2004

008｜竹尾（編），原研哉（企画・構成）『RE DESIGN 日常の二十一世紀』柴牟田伸子《日本デザインセンター情報デザイン編集室》（編集コーディネーション）／朝日新聞社／2000／135×210mm／上製・函入／ブックデザイン：原研哉　009｜古井由吉『野川』講談社／2004／A5判／上製／装幀：菊地信義　010｜

福田和也『イデオロギーズ』新潮社／2004／四六判／上製／装幀：菊地信義　011｜石黒謙吾『渡辺恒雄　脳内解析　ナベツネだもの』情報センター出版局／2004／105×182mm／並製／デザイン：川名潤（Pri Graphics），イラスト：師岡とおる（more rock art all）

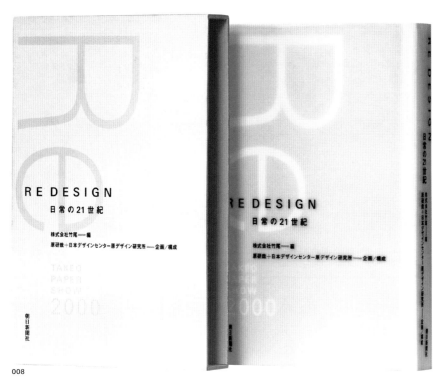

008

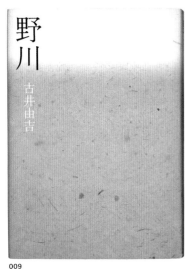

009

010

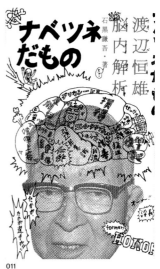

011

2005-2009

012｜松田行正『眼の冒険　デザインの道具箱』紀伊國屋書店／2005／145×200mm／上製／著者自装　013｜恩田陸『ユージニア』角川書店／2005／四六判／上製／ブックデザイン：祖父江慎＋コズフィッシュ，カバー写真：松本コウシ　014｜マイケル・イネス（者），今井直子（訳）『証拠は語る』《海外ミステリ Gem Collection 1》長崎出版／2006／四六判／上製

／デザイン：原条令子デザイン室　015｜三田格（監修・編）『アンビエント・ミュージック　1969-2009』INFAS パブリケーションズ／2009／A5判／並製／ブックデザイン：川名潤（Pri Graphics）　016｜ばるぼら（著），100% Project（監修）『NYLON100%　80年代渋谷発ポップ・カルチャーの源流』アスペクト／2008／A5判／並製／表紙デザイン：羽良多平吉＋

EDiX　017｜菊地成孔，大谷能生『M／D　マイルス・デューイ・デイヴィス III 世研究』菊地成孔，大谷能生，田口寛之（企画），田口寛之，高城昭夫《Esquire Magazine Japan》，鈴木健之《Esquire Magazine Japan》（編）／ Esquire Magazine Japan ／2008／132×185mm／上製／装幀・組版設計・DTP：千原航

012

013

014

015

016

017

2005–2009

80年代の戸田ツトムとの協業にはじまり，雑誌『デザインの現場』
や『10+1』などで手腕を振るいながら請け負い仕事以外の出版活
動，デザインワークで圧倒的な造本を提示し続けている松田行正
（『眼の冒険』012）。システマティックな理系の頭脳と狂気的な博物学
の頭脳は杉浦康平のそれを継承する。そして，杉浦，菊地，戸田，
鈴木，祖父江らの仕事を見て育った世代である川名潤（『アンビエン
ト・ミュージック』015），名久井直子ら70年代生まれのデザイナーの
仕事がはじまる。素材，タイポグラフィともにこれまでにない自由
さで，突然質の高い仕事でもって登場する。デジタルフォントが隆
盛するこのあたりから欧文に主軸を置いたタイポグラフィが書店の
風景をつくりはじめる。『CUT』誌における中島英樹のアートワー
クなども影響していただろう。（水戸部）

2010–2014

『きのこ文学名作選』018 は，コズフィッシュ時代の吉岡秀典の仕事だが，あらゆる意味で突き抜けた造本。読む側としては造本が気になってそれどころではないという本末転倒感もあるが，そもそも「きのこ文学」の名作ってなんだ？ という疑問も相まって，本来あるべき姿なんて振り返る気も失せる。読まないけど，造本が面白いし持っていたい。でも読もうと思えば読める。電子書籍に飲み込まれつつある紙の本としては，これはひとつの生き残る道と言える。私見だが，吉岡の仕事に祖父江も影響を受け，造本における不確実性をより発展させたのではなかろうか。47 年生まれの羽良多平吉（『NYLÖN100%』p. 017 / 016，『プニン』027『天國のをりものが』030）も，精力的な仕事を続ける。雑誌『ユリイカ』でも見せている独特なタイポグラフィはまさにポリフォニックな紙面をつくり上げる。新国立劇場のポスターなどの仕事が目を見張るコードデザインスタジオの『いま集合的無意識を，』029，80 年代の戸田ツトムを彷彿させる繊細な文字組を用いたカバーは，SF と相性が良い。"カッコよさ"で抜きん出ている。（水戸部）

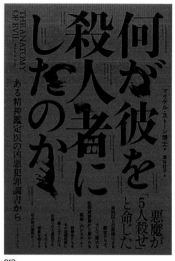

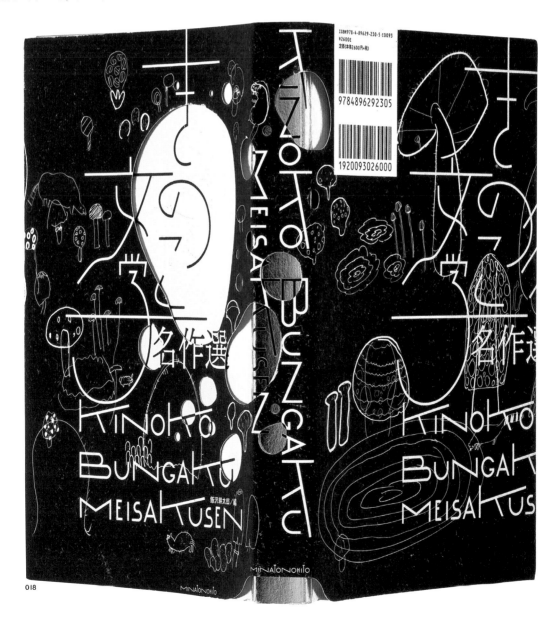

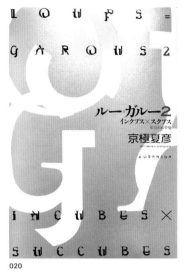

020

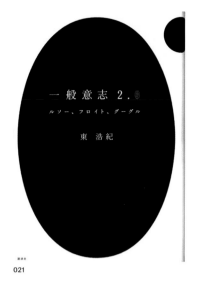

021

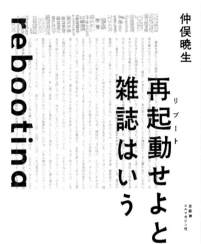

022

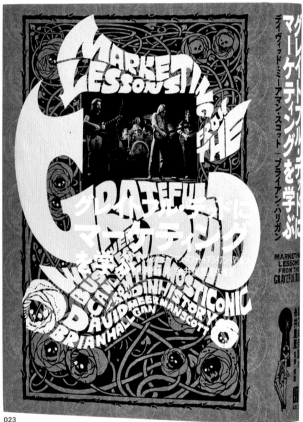

023

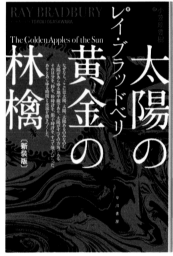

024

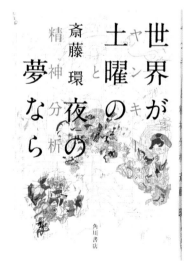

025

018｜飯沢耕太郎（編）『きのこ文学名作選』港の人／2010／四六判／並製／ブックデザイン：祖父江慎＋吉岡秀典（コズフィッシュ）　**019**｜マイケル・ストーン博士（編）、浦谷計子（訳）『何が彼を殺人者にしたのか　ある精神鑑定医の凶悪犯罪調書から』石井節子（編集長）／イースト・プレス／2011／四六判／並製／装幀：重実生哉　**020**｜京極夏彦『ルー＝ガルー2　インクブス×スクブス　相容れぬ夢魔』講談社／2011／四六判／上製／ブックデザイン：坂野公一（welle design）　**021**｜東浩紀『一般意志2・0　ルソー、フロイト、グーグル』講談社／2011／四六判／上製／装幀：帆足英里子　**022**｜仲俣暁生『再起動せよと雑誌はいう』稲盛有紀子（編）／京阪神エルマガジン社／2011／148×190mm／並製／装丁：川名潤、五十嵐由美（Pri Graphics）　**023**｜ブライアン・ハリガン、デイヴィッド・ミーアマン・スコット（著）、糸井重里（監修・解説）、渡辺由佳里（訳）『グレイトフル・デッドにマーケティングを学ぶ』日経BP社／2011／130×176mm／上製／ブックデザイン：祖父江慎＋鯉沼恵一＋小川あずさ（コズフィッシュ）　**024**｜レイ・ブラッドベリ（著）、小笠原豊樹（訳）『太陽の黄金の林檎［新装版］』《ハヤカワ文庫SF》早川書房／2012／文庫判／並製／カバーデザイン：コードデザインスタジオ　**025**｜斎藤環『世界が土曜の夜の夢なら　ヤンキーと精神分析』角川書店／2012／四六判／上製／装丁：鈴木成一デザイン室、装画：概ねたか

2010–2014

026｜ダラス・モーニング・ニュース編集部（著）、高崎拓哉（訳）『ルーキーダルビッシュ』寺谷栄人（編）／イースト・プレス／2012／112×173mm／並製／ブックデザイン：吉岡秀典（セプテンバーカウボーイ）　027｜ウラジーミル・ナボコフ（著）、大橋吉之輔（訳）『プニン』文遊社／2012／四六判／並製／書容設計：羽良多平吉@ EDiX　028｜垣谷美雨『七十歳死亡法案、可決』幻冬舎／2012／四六判／上製／装丁：鈴木成一デザイン室、装画：北村裕花　028｜垣谷美雨『七十歳死亡法案、可決』幻冬舎／2012／四

六判／上製／装丁：鈴木成一デザイン室、装画：北村裕花　029｜神林長平『いま集合的無意識を、』《ハヤカワ文庫 JA》早川書房／2012／文庫判／並製／カバーデザイン：コードデザインスタジオ　030｜山崎春美『天國のをりものが　山崎春美著作集 1976-2013』河出書房新社／2013／四六判／上製／書容設計：羽良多平吉@ EDiX　031｜山内志朗『「誤読」の哲学ドゥルーズ、フーコーから中世哲学へ』青土社／2013／四六判／上製／装幀：鈴木一誌　032｜西尾維新『悲鳴伝』講談社／2013／新書判／並製／カバー＆表

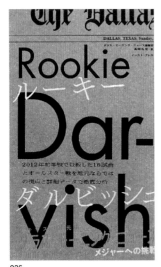

026

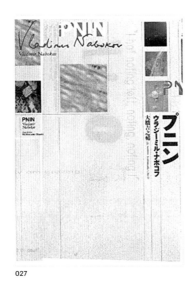

027

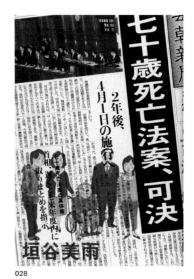

028

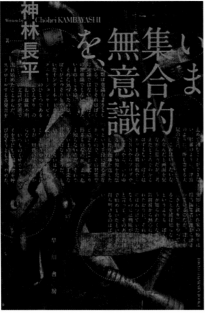

029

030

紙デザイン：坂野公一（welle design），ブックデザイン：熊谷博人，釜津典之　**033** ｜ 小谷野敦『馬琴綺伝』河出書房新社／ 2014 ／四六判／上製／装丁：坂野公一（welle design）　**034** ｜ ティム・インゴルド（著），工藤晋（訳）『ラインズ　線の文化史』左右社／ 2014 ／四六判／上製／装幀：松田行正＋杉本聖士　**035** ｜ 山本貴光『文体の科学』新潮社／ 2014 ／四六判／仮フランス装／ブックデザイン：白井敬尚形成事務所，カバー撮影：新潮社写真部

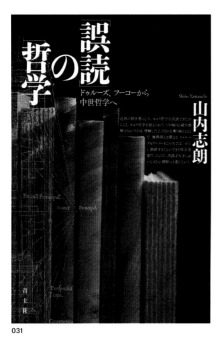

031

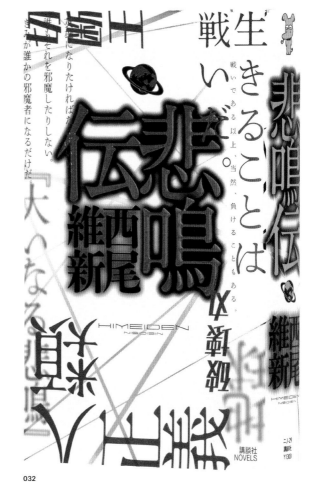

032

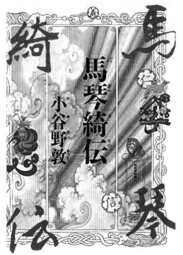

033

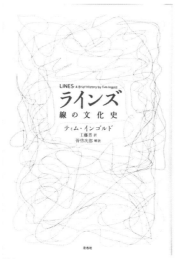

034

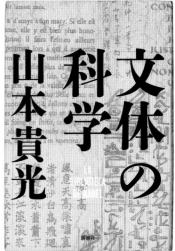

035

2015–2019

杉浦康平，松田行正にも通じる，ダイヤグラムを得意とする中野豪雄による，本文組版の延長としての理路整然とした装丁は，『批評メディア論』036 というタイトルに説得力を与える。表面をなぞり，賑やかすデザインが書店を埋めるなか，地に足のついた仕事で他と一線を画す。吉岡秀典と同様，コズフィッシュ出身の佐藤亜沙美は『神経ハイジャック』047『LOVE 台南』049 で外回りのデザインは当然のこと，本文組に至るまで目の行き届いた仕事をする。あらゆる欲望を同居させ，ポジティブな印象の本に仕上げる術は見事という他ない。『震美術論』048 は相変わらず，圧倒され立ち尽くすのみ。コバヤシタケシによる『ミッドワイフの家』052 では，図像と箔と，分解されたタイトルがこれまでの常識を疑うきっかけを与える。山本浩貴 +h による『光と私語』055 も，これまでとは違う文脈での本の登場を予感させる。他の仕事を見ても，文字と図形または写真のマルチタスク的な構築は 90 年代生まれならではのものか。ジャンルに関わらず仕事の幅を伸ばしている川名潤の『偶然の聖地』061 はこの章における，ひとつの到達点といえる。本文の註の入り方は川名の出発点ともいえるサブカル本から持ち込み，その延長として表紙，カバーもつくりあげる。これまでの川名の活動がこの仕事に結実している。（水戸部）

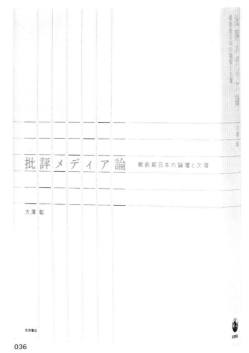

036

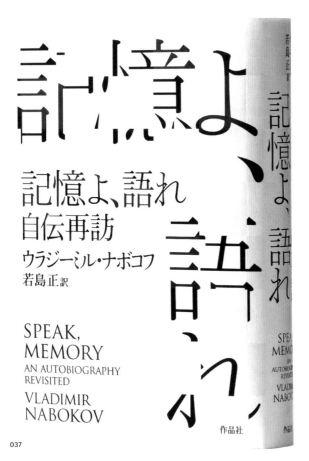

記憶よ、語れ
自伝再訪
ウラジーミル・ナボコフ
若島正訳

SPEAK,
MEMORY
AN AUTOBIOGRAPHY
REVISITED

VLADIMIR
NABOKOV

037

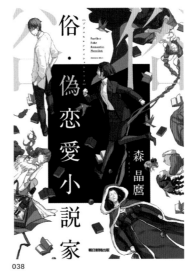

038

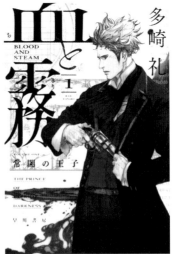

039

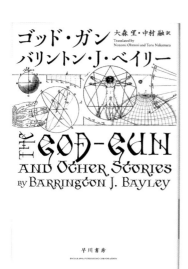

040

041

042

043

文学問題(F＋f)＋

Takamitsu Yamamoto

山本貴光

幻戯書房

044

045

036｜大澤聡『批評メディア論　戦前期日本の論壇と文壇』岩波書店／2015／四六判／上製／ブックデザイン：中野豪雄　**037**｜ウラジーミル・ナボコフ（著），若島正（訳）『記憶よ、語れ　自伝再訪』作品社／2015／四六判／上製／装幀＋本文レイアウト：水戸部功　**038**｜森晶麿『俗・偽恋愛小説家』朝日新聞出版／2016／四六判／並製／装幀：川谷康久（川谷デザイン），カバー・本文イラスト：平沢下戸　**039**｜多崎礼『血と霧1　常闇の王子』《ハヤカワ文庫JA》早川書房／2016／文庫判／並製／カバーデザイン：川谷デザイン，カバーイラスト：中田春彌　**040**｜バリントン・J・ベイリー（著），大森望，中村融（訳）『ゴッド・ガン』《ハヤカワ文庫SF》早川書房／2016／文庫判／並製／カバーデザイン：川名潤（Pri Graphics）　**041**｜奥泉光『ビビビ・ビ・バップ』講談社／2016／四六判／上製／装幀：川名潤，装画：旭ハジメ　**042**｜ロス・マクドナルド（著），小鷹信光，松下祥子（訳）『象牙色の嘲笑〔新訳版〕』《ハヤカワ・ミステリ文庫》早川書房／2016／文庫判／並製／カバーデザイン：早川書房デザイン室　**043**｜杉田俊介『戦争と虚構』作品社／2017／四六判／並製／装幀：小林剛（UNA）　**044**｜山本貴光『文学問題（F＋f）＋』／幻戯書房／2017／四六判／上製／装幀：小沼宏之　**045**｜武田砂鉄『コンプレックス文化論』文藝春秋／2017／四六判／並製／ブックデザイン：大久保明子，イラストレーション：なかおみちお

2015–2019

046｜爆笑問題『時事漫才』太田出版／2018／四六判／並製／ブックデザイン：鈴木成一デザイン室　047｜マット・リヒテル（著）、三木俊哉（訳）、小塚一宏（解説）『神経ハイジャック　もしも「注意力」が奪われたら』山下智也（プロデューサー）／英治出版／2016／四六判／並製／ブックデザイン：佐藤亜沙美（サトウサンカイ）　048｜椹木野衣『震美術論』美術出版社／2017／四六判／上製／ブックデザイン：吉岡秀典（セプテンバーカウボーイ）　049｜佐々木千絵『LOVE 台南　台湾の京都で食べ遊び』祥伝社／2017／105×174mm／並製／AD・デザイン：佐藤亜沙美

爆笑問題の日本原論

時事漫才

爆笑問題

046

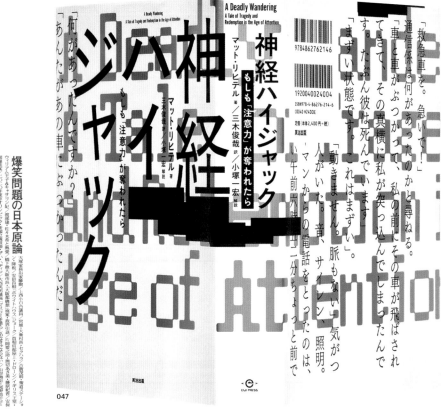

047

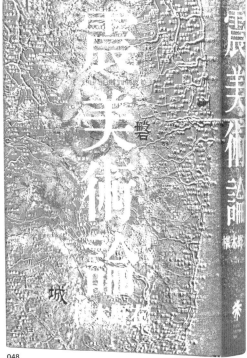

048

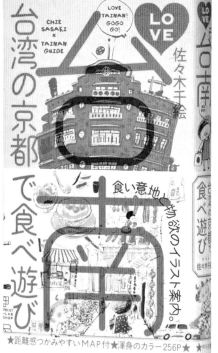

049

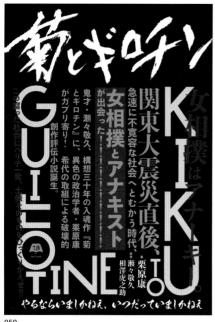

050

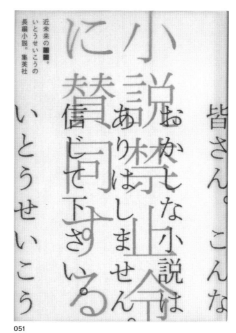

051

052

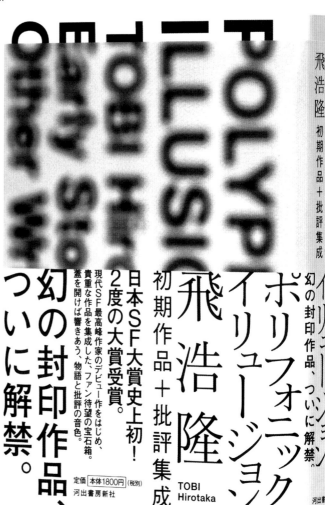

053

050｜栗原康（著），瀬々敬久，相澤虎之助（原作）
『菊とギロチン　やるならいましかねえ，いつだって
いましかねえ』タバブックス／2018／四六判／並製
／装丁：吉岡秀典（セプテンバーカウボーイ）　**051**｜
いとうせいこう『小説禁止令に賛同する』集英社／
2018／四六判／上製／装幀：水戸部功　**052**｜三木
卓『ミッドワイフの家』水窓出版／2018／四六判／
上製／装幀：コバヤシタケシ，装画：柳智之　**053**｜
飛浩隆『ポリフォニック・イリュージョン　初期作品
＋批評集成』河出書房新社／2018／四六判／上製／
装幀：水戸部功

2015–2019

054｜岡井隆『鉄の蜜蜂』《歌集》角川文化振興財団／2018／四六判／上製／装幀：水戸部功　055｜吉田恭大『光と私語』《いぬのせなか座叢書3 塔二十一世紀叢書333》いぬのせなか座／2019／110×163mm／コデックス装／装釘・本文レイアウト：山本浩貴＋h（いぬのせなか座）　056｜藤井太洋『ハロー・ワールド』講談社／2018／四六判／並製／装丁：川名潤　057｜島田雅彦『君が異端だった頃』集英社／2019／四六判／上製／装幀：水戸部功　058｜陳浩基（著），稲村文吾（訳）『ディオゲネス変奏曲』《HAYAKAWA POCKET MISTERY BOOKS》早川書房／2019／新書判／並製／装幀：水戸部功　059｜マット・ウィルキンソン（著），神奈川夏子（訳）『脚・ひれ・翼はなぜ進化したのか　生き物の「動き」と「形」の40億年』草思社／2019／四六判／上製／装幀：内川たくや　060｜石田英敬，東浩紀『新記号論 脳とメディアが出会うとき』《ゲンロン叢書 002》ゲンロン／2019／四六判／並製／装幀：水戸部功　061｜宮内悠介『偶然の聖地』講談社／2019／四六判／並製／装丁：川名潤

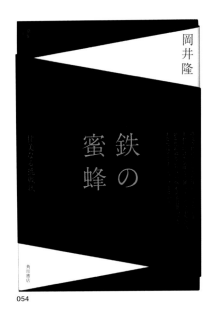

054

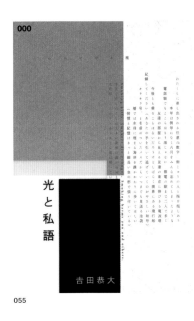

055

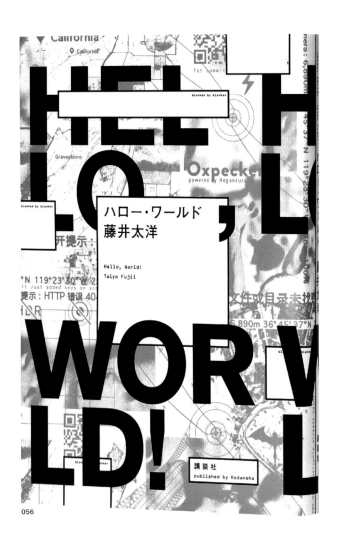

056

057

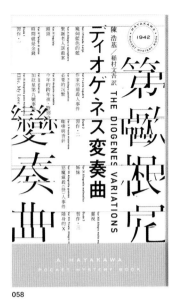

058

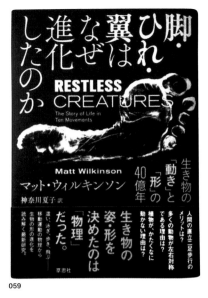

059

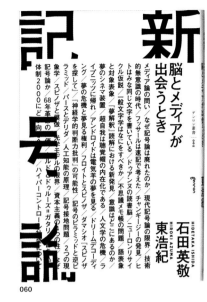

060

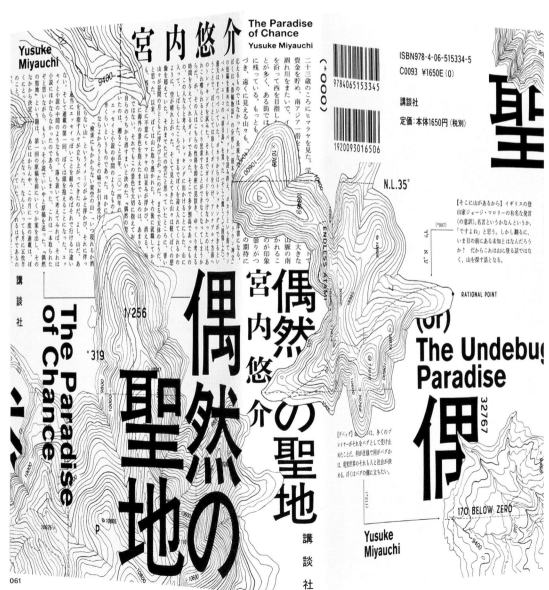

061

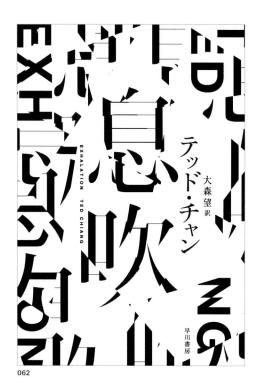

062

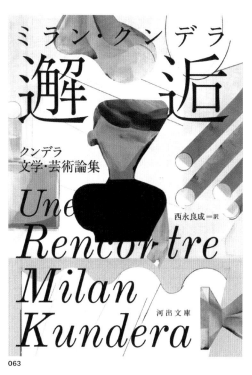

063

064

2019–2020

出版・流通のルールとしてジャケットの表1になければならいもの，タイトルと著者名。他の要素は基本的には必須ではない。その文字を名札のように素直に読ませるものとして記すか，文字そのものを意匠として使用するか，大きく2つに分かれる。第4章のブックデザイン・オールドスクールに代表されるのが前者，本章と第3章が後者となりそう（境界は曖昧）だが，文字と文字，文字と図像を互いに溶け込ます，重ねる，削る，それを多層的に構築することで本文の世界観を表現する。どうしても問題となるのは可読性。「これがタイトルでこれが著者名です」ということが一目瞭然であると安心を得られるが，凡庸さや既視感との戦いがある。坂野公一による竹書房文庫の一連のシリーズは，その「わかりやすさ」から解き放たれ，大胆なレイアウトと級数設定によりイラストレーションで溢れる文庫の平台に新鮮な余白をつくりだした。前ページの『偶然の聖地』061 に続く川名潤の『構造素子』066『ホテル・アルカディア』067 は多くの要素を重ね合わせていながらもレイヤーを感じさせない，文字と図像の解像度を合わせることでひとつの層に定着させている。オフセット印刷への諦観が見て取れる。一方で寄藤文平による『天才による凡人のための短歌教室』064 はグレーの地に白抜き文字の上から箔押し。物理的な層をつくりだす。箔押しの狂気と淡白な文字組みが，『天才による凡人のための〜』というタイトルと響き合う。角度によってはタイトルの可読性は損なわれるため，保険として帯にもタイトルを記していると思われる。個人的にも，読者を信じてもっと読めなくていいじゃないか，という場面が多々ある。この章の今後の発展は読めなさとの戦いにかかっているのだ。（水戸部）

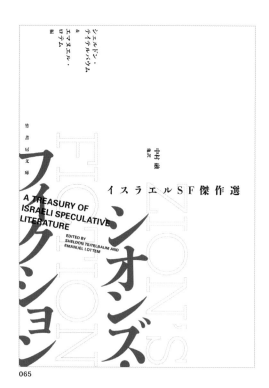

065

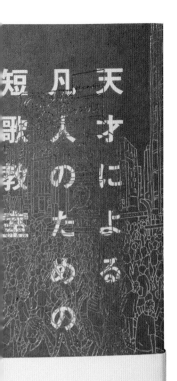

062｜テッド・チャン（著），大森望（訳）『息吹』早川書房／2019／四六判／上製／装丁：水戸部功

063｜ミラン・クンデラ（著），西永良成（訳）『邂逅　クンデラ文学・芸術論集』河出書房新社／2020／文庫判／並製／カバーデザイン：川名潤／カバー装画：ササキエイコ　064｜木下龍也『天才による凡人のための短歌教室』ナナロク社／2020／B6変型／並製／装丁：寄藤文平　065｜シェルドン・テイテルバウム，エマヌエル・ロテム（編），中村融 他（訳）『シオンズ・フィクション　イスラエルSF傑作選』竹書房／2020／文庫判／並製／デザイン：坂野公一（welle design）　066｜樋口恭介『構造素子』早川書房／2020／文庫判／並製／カバーデザイン：川名潤　067｜石川宗生『ホテル・アルカディア』集英社／2020／四六判／上製／装幀：川名潤

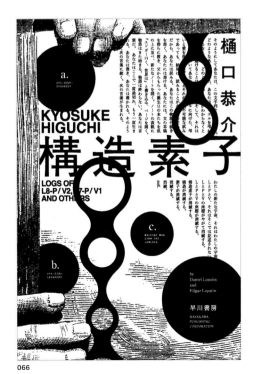

066

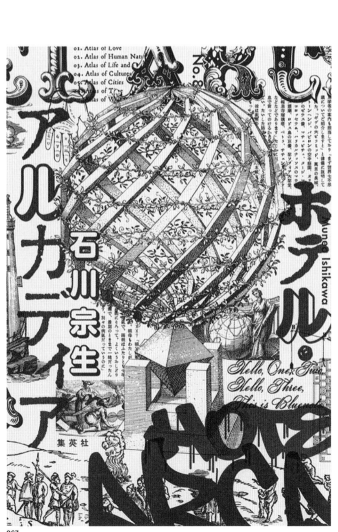

挑発する造型詩人たちの声

水戸部功

概ね本を本たらしめるものは，13cm × 19cm ほどのサイズの紙の束だろう。VHS も見なくなった昨今，こんな長方体の物体は大抵，本だ。この小さな戦場で，ブックデザイナーは各々目指すところは違えど，知恵を絞りながら戦っている。何と戦っているのか。アイデアが出ない，どこかで見たような物にしかならない，編集者の OK がもらえない，コストに合わない，締め切り……全部と戦っているときさえあるが，ここでの戦いは，そうではない。編集者の OK が出て，仕事として成立すれば良いということではなく，それなりに仕上げて本の売り上げも良いというところがゴールでもない。あくまでデザインの話。何かひとつでも更新できているだろうかという戦いだ。制約だらけの本のデザイン，もう更新できるところなんてないと思うところもあるが，歴史に残るであろうエポックな本がコンスタントに生まれているのは事実。制約ともいえる，カバーとオビをかけることがデフォルトとなっている日本の書籍。プレイヤーのひとりとして，その造本における多層性，構造上の特性に特に意識を向け，仕事をしている。多層的な表現にはまだまだ余地が残されている。

オビの存在は，今日のブックデザインの発展の一助になっていることは言うまでもない。70 年代中頃まではまだ多くの書籍の装丁は画家の余技でなされていて，オビの制作は多くの場合，版元の編集者または印刷所の仕事だった。オビは捨てるものというのが当たり前の時代。活版の組版ルール主導の文字組み，または図案家の感覚による仕事で，カバーとの整合性は取れていなかった。その状況を見て，どうにかしたいと思わないデザイナーはいないだろう。専業のデザイナーがオビ制作へも徐々に参入し，通常の業務となる。単に販促物としてのオビではなく，表現へ取り込むようになることは自然の流れだ。

一方で，"言葉"に主題を置いた，詩の表現の多様化もブックデザインに多大な影響を及ぼした。恩地孝四郎による図形と言葉の構成，北園克衛によるコンクリート・ポエトリーなどは現代にまで通じるタイポグラフィの原風景として多くのデザイナーを育てた。清原悦志，杉浦康平らがその世代にあたる。北園の仕事で『円錐詩集』（羽鳥茂）が 1993 年，『真昼のレモン』（昭森社）が 54 年，『白の断片』（VOU）が 73 年。そして，清原が 31 年，杉浦が 32 年の生まれ。清原は「vou」に参加しているので直接的な影響下にいたのは言わずもがな，杉浦も北園の仕事は自分にとっての教科書だと述べている。また，33 年と言えばバウハウスが閉鎖した年でもある。この時代に生きた造型を志す者は皆そうであるように，恩地，北園，清原，杉浦もバウハウスの理念に傾倒し自身の仕事にその活路を見出し，継承した。バウハウスの理念とは，もはや説明不要だろうが，「すべての芸術は，構造・装飾の間の壁もなく，総合芸術としての

建築へ昇華する」というもの。本は建築物そのものだ。文字，図像，余白を等価に捉え配置し，その積層による束の獲得，オブジェとして建ち上がる総合芸術，というと大袈裟だが，この章で取り上げた本は，そういった立体的・多層的な構造からの発想と，詩・言葉の時間的・空間的構築を源流としている。

それと，多層的な表現をする上でとても重要になるのが紙だ。そのマチエールを最も意識的に装丁に持ち込んだのが，杉浦の次の世代になる菊地信義だろう。詩人の吉増剛造の『オシリス石ノ神』（思潮社，1984年）では馬糞紙のような粗い紙に，スミ，焦茶，金の活版印刷。活版による凹みと素材自体の凹凸が相まって大量印刷物とは思えないマチエールをつくりだしている。この頃から構造＋素材の実験的造本も盛んに行われる。穴を開ける，透過する紙を使うなど，90年頃までであらゆることが実践された。

その実験的造本の旗手となったのが工作舎出身の祖父江慎だ。エラーもデザインに取り込む破天荒な仕事も，抑えるところは抑える工作舎的基盤がしっかりと支えている。そして今，祖父江の事務所コズフィッシュを出たデザイナーたちが装丁シーンを席巻しているのも，構造と素材，タイポグラフィを渾然一体に捉え，何かこれまでにないものを，という戦いを挑んでいるからに他ならない。

本は資源を消費する。油断すると商業に飲み込まれ，消費一方になる。残るものをつく

る意識がどうしても必要になる。自身が消費されないためにも，やるべきことは必然的に決まってくる。装丁の仕事は，先達の仕事を上塗りするかたちで更新される。流れを知り，血肉化することで次なる一手も見えてくるのではないか。これからも先達の亡霊と戦いながら本の仕事は続いていく。

「薄利多売」型から
「高付加価値」型に
1996年からの出版業界の変化

星野渉

戦後日本の出版産業は，出版社・取次・書店の三者を中心に，特殊な流通構造の元に成り立ってきた。日本経済のバブルが崩壊した90年代初頭の段階でも書籍や雑誌の売り上げは上昇傾向をみせ，出版産業は不況に強いと言われることもあった。しかしそんな幻想は，インターネットやSNSを中心とした新たなメディアの台頭によってかげりをみせる。

　本誌で取り上げる1996年から現代までの期間は，ピークを迎えた出版産業が長期低落に陥る時代であり，戦後約70年続いた出版流通の構造自体を，問い直す動きが出てきている。業界のメインアクターである三者は，この20年の中で，どのように変化していったのであろうか。本稿では，出版業界を長年取材し続けてきた著者により，出版流通の動向を振り返り，その問題点や課題を浮き彫りにする。

出版業界にとって1996年は書籍・雑誌の販売金額が戦後最高額を記録した年である。そして，この年を境に2018年まで23年間にわたり市場の縮小が続いている。「出版不況」といわれる所以である。

　ただ，この市場縮小がいわゆる人々の「本離れ」によるものかというと，それほど単純なことではない。むしろ，この間に進んだ変化は，日本の出版産業を戦後世界屈指の規模にまで拡大させた仕組みそのものを崩壊させ，産業の構造に根本的な変化を迫っている。そのことが，従来の出版社や書店，そして著者をはじめとした本に関わる人々の仕事の仕方までをも変えようとしているのだ。

　この間に出版の市場規模がどれだけ変化したのかを数字で見ると，出版物の販売金額は1996年に雑誌が1兆5,632億円，書籍が1兆931億円で合計2兆6,564億円だったのが，2018年には雑誌が5,930億円，書籍が6,991億円の合計1兆2,921億円にまで減っている [01]。

　特に目を引くのが雑誌市場の縮小だ。かつては書籍を大きく上回った販売金額はすでに書籍を下回り，3分の1程度にまで縮小している。しかも，雑誌に掲載される広告収入も1996年の4,073億円が2018年には1,841億円と半分以下に減少した [02]。

　雑誌は1996年当時，稼ぎ頭として出版業界の繁栄を支えていたが，販売

01
全国出版協会・出版科学研究所（編著）
『出版指標年報』2019年版

02
電通「2018年日本の広告費」

収入が3分の1，広告収入が2分の1に減ってしまった。そして，この低迷の原因は，インターネットやスマートフォンなどの普及によって，かつて雑誌が果たしてきた役割がウェブやSNSなどに取って代わられたためであり，"不可逆的"な流れだといえる。

　ちなみに1996年に「日本の広告費」が初めて発表したインターネット広告費約16億円は，2018年に1兆7,589億円と100倍以上に拡大している。まさにインターネットやスマートフォンの普及が，雑誌メディアの存在を脅かしていることを象徴している。

出版業界を支えてきた「取次」

戦後，日本の出版産業を支えてきたのは「取次」と呼ばれる存在であった。
　「取次」とは出版社が作った書籍や雑誌を書店などに配送する流通業者のことで，現在は日本出版販売（日販）とトーハンという大手2社と，大阪屋栗田という中堅取次，日教販という学習書専門取次などが活動している。
　これら「取次」は単に出版物を運ぶだけではなく，書店から売上代金を回収して出版社に支払う決済や金融機能，出版社と書店それぞれ取引先の信用保証機能など，出版社・書店間の取引・流通に関わるあらゆる機能を提供してきた。
　海外にも出版物を運ぶ流通業者（ホールセラー，ディストリビューターと呼ばれ，日本では「取次」と訳されることが多い）は存在するが，日本の「取次」ほど広範なサービスを提供している事業者はいない。
　日本の出版業界において「取次」とは，出版社や書店にとって，電気・ガス・水道などのような公共サービスに近い存在である。そして，「取次」がこうした機能を提供できる理由は，雑誌と書籍という2つの商材を取り扱っていることにある。
　海外のホールセラーやディストリビューターは，基本的に書籍だけを扱っている。このため，流通の費用を書籍の収入だけでまかなわなくてはならず，日本に比べて書籍の価格がとても高い。これに対して日本の「取次」は，計画性があって大量流通が可能な雑誌の流通網に書籍を載せることで，書籍を低いコストで流通させることを可能にしてきた。
　この仕組みのおかげで，日本では書店にほぼ毎日（日曜日と一部土曜の休配日を除く年間280ほど）取引先の取次からの配送便があり，書店が取次に注文すると，書籍1冊でも特別な追加配送料金なしに届けてくれる。さらに，この配送網によって，日々発売される新刊書籍を書店が注文しなくても自動的に届ける「配本」も実施している。これらは海外の出版業界では見られない流通の仕組みだ。
　日本の出版社は「取次」が提供するサービスによって，一般的に他国に比べて営業組織が小規模ですみ，書店などに商品情報を伝えるための費用がかからなかった。また，書店も仕入のために専任の仕入担当者（バイヤー）を置く必要がほとんどなく，人件費を抑えることができた。まさに，戦後の日本

の出版業界に繁栄をもたらしたのは，「取次」だったといえるのである。

「取次」の仕組み崩壊後の出版業界

ここで最初に紹介した出版市場の変化を思い出して欲しい。その変化とは雑誌の衰退である。

雑誌市場の変化を流通量で見ると，雑誌の年間販売部数は1996年の38億6,316部が2018年には10億6,032部と金額の減少幅以上に減っている[03]。

03
全国出版協会・出版科学研究所（編著）
『出版指標年報』2019年版

雑誌が出版流通全体を支えてこられたのは，定期的に発行される大量の雑誌が日々配送されていたからであり，この量が減ってしまえば配送網の維持自体が難しくなる。その影響は，雑誌の流通による収益で経営を支えてきた取次の経営悪化という形で顕在化した。

2014年4月には取次業界3位だった中堅の大阪屋が債務超過に陥っていたことが明らかになり，楽天，大日本印刷，大手出版社が出資して支えた。2015年6月には4位だった栗田出版販売が民事再生法の手続きを開始（2016年4月に大阪屋と新栗田が統合して大阪屋栗田に），そして2016年3月には5位だった太洋社が破産申請と，数年間に3位以下の中堅取次が相次いで経営破綻した。

そして，大手である日本出版販売とトーハンも，本業である書籍・雑誌の取次事業は赤字に陥り，不動産事業などが経営を支えている現状だ。雑誌の低迷は，日本の出版産業を支えてきた「取次」の仕組みを崩壊させたのである。

では，従来の仕組みが崩壊した後の出版業界はどうなるのだろうか。

まず，出版流通が雑誌配送網に頼れなくなることによって，低コストで全国の書店に多量の出版物を配送し続けることが難しくなる。もし今後，書籍を中心に配送することになれば，現在の価格ではとても流通コストを吸収できないため，書籍の価格を上げざるを得ないだろう。

また，これまで日本ではベストセラーが出ると，早々に似たようなタイトルの類似本がいくつも発売されていたが，こうした類似本は製作した本がすぐに全国の書店店頭に並ぶ「取次」の仕組みがあってこそ可能だった。それが難しくなり，こうした出版活動が難しくなる。

現に，出版市場が縮小しながらも増え続けていた年間の新刊刊行点数が，ここ数年は減少に転じており，今後，大手取次各社が従来の「配本」制度を見直すことで，ますますその傾向は強くなるだろう。

実際に大手取次2社はここに来て流通のやり方を変えることを宣言している。日本出版販売とトーハンは，いずれもそれを「プロダクトアウトからマーケットインへ」という言葉で表現している。これは作り手の都合で商品（本）を市場（書店など）に送り込んできた「プロダクトアウト」型の供給の仕組み（配本）を，市場（読者，書店）が求める商品（本）を供給する方法に改めるということである。

もともと「配本」がなかった欧米主要国の出版社は，新刊書籍を発売する

半年ほど前から，書店などから注文をとっている。書店から注文をとらなければ，1冊たりとも店頭に並べることができないからである。

そのために出版社は，半年から数ヶ月先に発売する書籍の内容や表紙デザインなどを掲載したカタログや見本本（バウンドプルーフという）を作成し，書店のバイヤーなどに営業をかけて注文をとる。相手が大手書店でも小規模な個人書店でも，Amazon であっても同様である。

このように書店を起点にして商品供給する形に移行していくことを，大手取次両社は「プロダクトアウトからマーケットインへ」と表現しているのだ。

なぜ個性的な書店が増えるのか

そして，この前提として書店が商品を選んで仕入れることが必要になる。そのことは，日本の書店の姿を変える契機になるだろう。

かつて日本国内に多く存在した「街の本屋」と呼ばれた小規模書店は，駅前や商店街など人々が日常的な買い物をする場所に立地していた。そして，道路に面した店の外に雑誌が陳列され，入り口を入ると婦人雑誌や話題書の平台，そして料理本など生活実用書，文庫，文芸書，児童書，コミックなどの棚が並んでいた。

こうした書店は，人々の生活圏にあって，狭い店内にコンパクトに幅広いジャンルの本を揃えていた。小規模でもフルラインナップの品揃えを提供し，わざわざ遠方の大型書店まで行かなくても，最低限の用が足りるという存在だった。

「取次」による一律の「配本」は，全国津々浦々に存在するこうしたコンビニエントな小規模書店を支えてきた。そして，そうした書店は「個性的」というよりも「標準的」な店だった。

しかし，こうした「最寄り性」や「総合的な品揃え」をして便利ではあるが「標準的」な書店は，ネットで簡単に本が購入できる時代には必要とされなくなっている。

むしろ近年，人々を引きつけている書店は，代官山蔦屋書店などに代表されるカフェを備え，特化した品揃えで贅沢な空間を提供するようなタイプの店や，ごく小規模の空間に，すべて自分で選んだ徹底的にこだわった品揃えをした個人書店などである。取次各社の「プロダクトアウトからマーケットインへ」の転換も，こうした新しい書店のあり方に合致した方向性だと言える。

実際，もともと書店が自主的に仕入をしてきた国々，例えば Amazon の本拠地で日本以上に競争が激しいアメリカでも，そうした個性的な個人書店がこの10年増え続けている。

本は高価な嗜好品に

出版業界の構造がこのように変化していくことで，出版物の形態や内容にも

変化が予想される。

　それは，先にも書いたように簡単に本を出すことができにくくなるため，刊行される書籍の点数が減り，1冊当たりの単価が上昇するだろうということだ。このことで「粗製濫造」が難しくなると言えるが，悪くすると出版の多様性が失われる恐れもある。

　ただ，この点数減少は書籍の刊行が規制されるわけではなく，本のプロである書店人の仕入によって選別されることによって生じる。また，数は少なくても一定の需要が見込める専門書などはそれに見合う価格を設定することで刊行は可能であり，売れ行きが見込めない本が出しにくくなるということでもない。

　戦後の日本では，取次の仕組みによって安価に本を流通することができたため，本の価格を低く抑えることができ，そうした低価格の本を大量に流通させることで市場を拡大させてきた。文庫本や新書，コミックス，ムックといった刊行形態が繁栄したのは，この構造があったからだ。これはいわば「薄利多売」のモデルだったと言える。

　しかし，これまで見てきたように，こうした「薄利多売」型出版モデルはすでに終焉を迎えており，書店も「薄利多売」の商品を並べる場所から，選択された品揃えと豊かな空間という「高付加価値」型店舗に変化し，本そのものも変化していくに違いない。

　数年前に京都で個人書店「誠光社」を開店した堀部篤史氏は，それまで店長を務めていた書店を退職してあえて個人で創業した理由のひとつとして，「これから本は高価な嗜好品になる。そういう本を扱っていくため」と説明した。

　まさに，書籍の収支構造や形態はこれまでよりも「高価な嗜好品」の方に向かっていくのであろう。そのことは，本や出版活動にとって，必ずしも不幸なことだとは思えない。

　23年日にわたる「出版不況」は，出版業界にこうした変化をもたらす胎動の時代であったと言えるのだ。

星野渉（ほしの・わたる）
1964年東京都生まれ。國學院大學文学部卒。文化通信社専務取締役，日本出版学会副会長，NPO法人本の学校理事長，東洋大学（雑誌出版論）v，早稲田大学（書店文化論）で非常勤講師。著書に『出版産業の変貌を追う』（青弓社），共著に『本屋がなくなったら，困るじゃないか』（西日本新聞社）など。

2
タイトル・ブリコラージュ

Title Bricolage

写真植字機の普及により活字のボディという物理的な制約から解き放たれた日本語書体は自由なサイズとスペーシングを獲得，活字書体そのものをブックデザインの主軸とする表現を可能とした。ツメ組み，長体，平体によるコントラストから，やがて書体そのものへの加工・変形を経て，現在は百花繚乱の日本語デジタル書体が備える「素」のデザイン性への回帰を果たしているようにも見える。

金属活字から写植，デジタルへの移行は現場レベルでは 80 年代以降のわずか 20 年間に起きた出来事である。本のデザインはそれを支える技術環境に規定される宿命にある以上，新しい技術の登場が新たな表現を生む流れは再帰的に繰り返される。誰もがアクセス可能な技術と素材を駆使するなかでブックデザイナーはいかに自身の作家性を獲得するのか。無名性と有名性が書物のタイトル表現において火花を散らす。

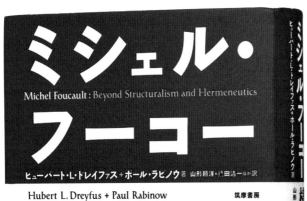

001

exercices
de style

raymond queneau
traduit par
asahina koji

文体練習 レーモン・クノー 朝比奈弘治 訳 筑摩書房

éditions asahi

002

NOUVEAU
PETIT
ROYAL
DICTIONNAIRE
FRANÇAIS-
JAPONAIS

003

1996–1999

書体選択はブックデザイン，とくに装丁をするときにはきわめて重要となる。ましてタイトルの表現をデザインの主軸とする場合は，書体選択はほとんどすべてといっても過言ではない。だれもが知っている書体を選ぶこともあれば，金属活字書体の見本帳から採字したり，デザイナー自身がその仕事のためだけに文字をデザインすることもある。『プチ・ロワイヤル仏和辞典』003 は一見既存書体を採用しているように見えるが，服部一成がパスで描いたもの。一貫して直線と円弧だけで構成したアールデコ調の書体で，極端に重たい上部をぎりぎりのバランスで下部が支える文字としてはやや強引な造形だが，それがかえって印象的になっている。祖父江慎の『ミシェル・フーコー』001 は当時としては珍しい幅広の帯をかけ，上部と下部の書体と地色を変更することでコントラストを強調している。何気ない処理だが，ポストモダンの思想書にふさわしい堅牢さがある。南伸坊の『老人力』009 は還暦から連想される赤字にタイトルを金箔デボス加工したあまりにストレートな表現。このタイトルだからこそ可能な潔さこそだろう。（長田）

004

005

006

007

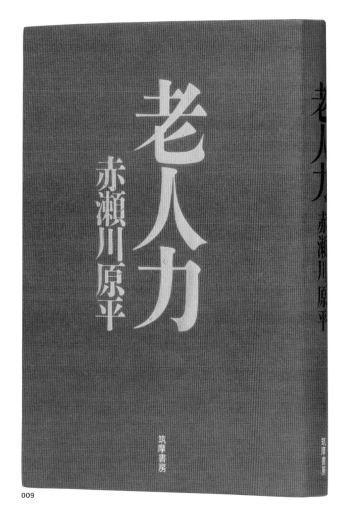

009

008

001｜ヒューバート・L・ドレイファス，ポール・ラビノウ（著），山形頼洋，鷲田清一ほか（訳）『ミシェル・フーコー　構造主義と解釈学を超えて』筑摩書房／1996／A5判／上製／装幀：祖父江慎（コズフィッシュ）　002｜レーモン・クノー（著），朝比奈弘治（訳）『文体練習』朝日出版社／1996／120×210mm／上製／装丁：仲條正義　003｜田村毅，倉方秀憲，恒川邦夫ほか（編）『プチ・ロワイヤル仏和辞典〔改訂新版〕』旺文社／1993，1996（改訂新版）／118×180mm／並製・函入／装丁デザイン：服部一成　004｜平林和史，FAKE（中沢明子，大塚ゆきよ），佐藤公哉＋PWM-ML ほか『前略　小沢健二様』太田出版／1996／119×187mm／並製／装幀：佐々木暁（コズフィッシュ）　005｜内田春菊『彼が泣いた夜』角川書店／1998（販売終了）／四六判／上製／装丁：葛西薫　006｜松田行正（構成），向井周太郎（解説）『円と四角』牛若丸／1998／138×233mm／上製／造本：松田行正　007｜今井とおる，金子みすゞ，大関松三郎 ほか『詩集　妖精の詩』ザイロ／1997／130×210mm／上製・函入／造本：ザイロ制作室，山崎英介，葛西薫，三浦政能　008｜上野昂志『写真家　東松照明』青土社／1999／A5判／上製／装幀：菊地信義　009｜赤瀬川原平『老人力』筑摩書房／1998／四六判／上製／装幀：南伸坊

2000–2004

ゼロ年代前半このスタイルで目立った仕事をしていたのは葛西薫,
祖父江慎, 吉田篤弘＋浩美あたり。なかでも葛西のシンプリシティ
には目を見張らされる。『女生徒』016 のタイトル字間は, いたずら
に緊張を高めるのではなくどこか間の抜けたようにさえ見える全体
のレイアウトと相関関係にあり, 気負いもてらいもないその装丁
は, 葛西の広告デザインに通底するものがある。無作為を作為する
とでも言えるだろう。このスタイルをさらに突き詰めたのが有山達
也の『一九七二』025『100 の指令』026 で, ただし有山のデザイン
は資材の選択が特徴的。手触り感のある紙を採用しており, 物感を
押し出す演出に妙がある。一方, 文字の変形, ぼかしなどタイトル
表現に独自の境地を拓いた菊地信義はそのスタイルをますます先鋭
化させながら, 『詩集』022 にモダニズムを発露させたり, 『写真家
東松照明』p.039 / 008『世界拡大計画』028 では造本そのものにも介
入する。なお, この時期の鈴木成一の 2 冊の仕事 018 / 029 にも注目
したい。テーマに寄り添いながら新鮮な印象を与える書体の選択と
文字組みの作法, それらをレイアウトする画面の構成力。ブックデ
ザインにおけるあらゆる表現に高い水準を示す鈴木の卓抜した実力
が看取できる。(長田)

010

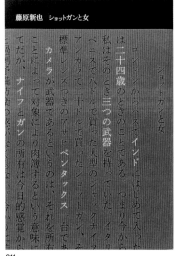

011

012

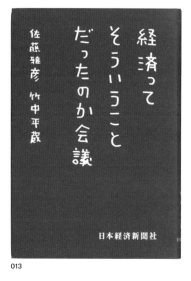

013

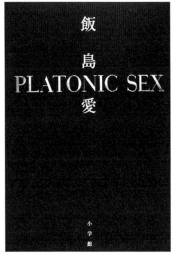

014

015

016

017

018

019

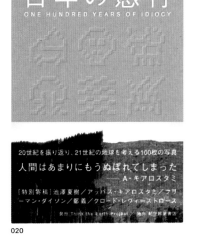

020

デザインのデザイン
DESIGN OF DESIGN

原 研 哉
KENYA HARA

岩波書店

021

010｜椹木野衣『平坦な戦場でぼくらが生き延びること　岡崎京子論』筑摩書房／2000／112×176mm／並製／装丁：祖父江慎　011｜藤原新也『ショットガンと女』集英社インターナショナル／2000／四六判／上製／装丁：木村裕治、杉altgテン和俊（木村デザイン事務所）　012｜クラフト・エヴィング商會（著）、坂本真典（写真）『らくだこぶ書房21世紀古書目録』筑摩書房／2000／A5判／上製／装幀・レイアウト：吉田篤弘、吉田浩美　013｜佐藤雅彦、竹中平蔵『経済ってそういうことだったのか会議』日本経済新聞社／2000／四六判／上製／ブックデザイン：渡部浩美、

題字：内野真澄　014｜飯島愛『プラトニック・セックス』小学館／2000／四六判／並製／装幀：前橋隆道　015｜五條瑛『断鎖　≪Escape≫』双葉社／2001／四六判／上製／装丁：葛西薫　016｜太宰治、佐内正史『女生徒』GO PASSION（企画・編集）／作品社／2000／181×133mm／並製／装丁：葛西薫、池田泰幸　017｜坪内祐三『文学を探せ』文藝春秋／2001／四六判／仮フランス装／装幀：木村裕治、斎藤広介（木村デザイン事務所）　018｜村上龍『すべての男は消耗品である。Vol.6』KKベストセラーズ／2001／四六判／上製／ブックデザイン：鈴木成一デザイン室

019｜クラフト・エヴィング商會『ないもの，あります』筑摩書房／2001／130×170mm／上製／装幀・レイアウト：吉田篤弘、吉田浩美　020｜小崎哲美（編著）、上田壮一（プロデュース）『百年の愚行　ONE HUNDRED YEARS OF IDIOCY』一般社団法人Think the Earth（発行）／紀伊國屋書店（発売）／2002／A5判／並製／アート・ディレクション：佐藤直樹　021｜原研哉『デザインのデザイン』岩波書店／2003／四六判／上製／著者自装

2000-2004

022｜谷川俊太郎『詩集』思潮社／2002／四六判／仮フランス装・函入／装幀：菊地信義　023｜大江健三郎『大江健三郎往復書簡　暴力に逆らって書く』朝日新聞社／2003／A5判／上製／装幀：菊地信義　024｜佐野眞一『だれが「本」を殺すのか』プレジデント社／2001／四六判／上製／装幀：菊地信義

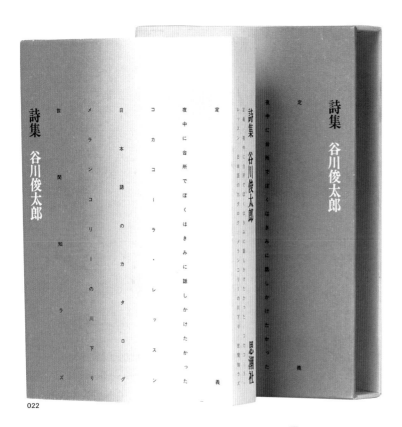

022

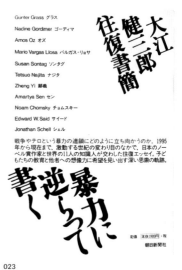

023

024

025

025｜坪内祐三『一九七二　「はじまりのおわり」と「おわりのはじまり」』文藝春秋／2003／四六判／上製／装幀：有山達也, タイトル版画：葛西絵里香, 協力：立花文穂　026｜日比野克彦『100の指令』赤井茂樹＋東川愛≪朝日出版社第2編集部≫（編集担当）／朝日出版社／2003／A5判／コデックス装／造本：

有山達也＋池田千草（アリヤマデザインストア）
027｜荒川修作＋マドリン・ギンズ, 河本英夫（訳）『建築する身体　人間を超えていくために』春秋社／2004／190×265mm／並製／装幀：荒川修作＋HOLON　028｜高松次郎『世界拡大計画』水声社／2003／A5判／上製／装幀：菊地信義　029｜村上龍

『自殺よりは SEX』KK ベストセラーズ／2003／B6判／並製／ブックデザイン：鈴木成一デザイン室　030｜稲盛和夫『生き方』サンマーク出版／2004／四六判／上製／装幀：菊地信義　031｜松長絵菜『スプーンとフォーク』女子栄養大学出版部／2004／A5判／上製／アートディレクション：有山達也, デザイン：中島寛子（アリヤマデザインストア）

口の中をベロで触って、
どんな形があるか探ってみよう。

100の指令
日比野克彦

026

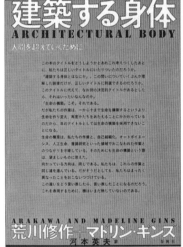

027

拡大
計画

生まれたばかりの人の、初々しい好奇心と生真面目さで、世界の既知を……既知と未知が交換しあう演劇を……　中西夏之

028

世界
拡大
計画

高松次郎

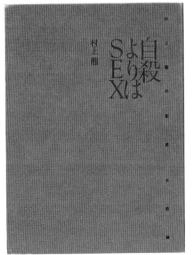

029

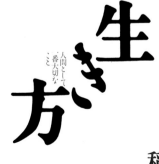

生き方
人間として一番大切なこと

稲盛和夫

030

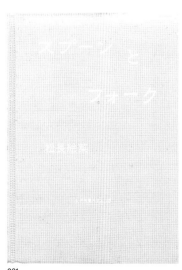

031

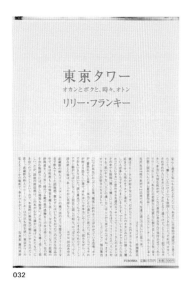

東京タワー
オカンとボクと、時々、オトン
リリー・フランキー

032

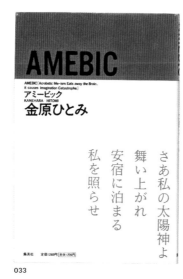

AMEBIC
AMEBIC [Acrobatic Me-ism Eats away the Brain.
it causes Imagination Catastrophe.]
アミービック
KANEHARA HITOMI
金原ひとみ

さあ私の太陽神よ
舞い上がれ
安宿に泊まる
私を照らせ

033

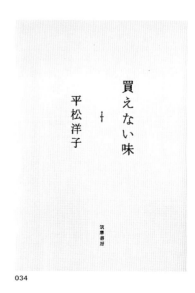

買えない味
平松洋子

034

ナガオカ
ケンメイ
の
考え

ナガオカ
ケンメイ

2000

ナガオカ
ケンメイ

035

渋谷
藤原新也

036

鶴の鬱

037

ナショナリズムの由来
大澤真幸

038

2005-2009

ゼロ年代後半になると有山達也のさらに先をいくようなタイトル表現が増殖してくる。本特集に掲載した同時期のほかのスタイルによるデザインがイメージと色彩に溢れている反面，白（もしくは単色）の地にタイトルと著者名を暴力的に配置する菊地信義『決壊〈上・下〉』048 と鈴木成一『渋谷』036『ヘヴン』047 は，2010 年に水戸部功が成功させるスタイルを予見していたと見ることもできるだろう。大久保明子『真鶴』039 もそうした流れにあるかのようだが，タイトルを朱色にすることで情報のうえに情感が乗せられ，またスリーブケース表面全体に文字を展開する大胆さとは裏腹に本体表紙はいたって静謐。造本設計による静と動の表現として非常に巧みだ。寄藤文平の仕事にも目を向けたい。いずれもクセのないゴシック体だが，『ナガオカケンメイの考え』035 はタイトルを表１上部に配置しながら文字を地揃えとしたり，『この写真がすごい』044 では手書き文字を印象的にあしらうことで，フックにはなるけれど邪魔にはならない違和感を加えている。（長田）

032｜リリー・フランキー『東京タワー　オカンとボクと、時々、オトン』扶桑社／2005／四六判／上製／装幀・挿画・撮影：中川雅也　033｜金原ひとみ『AMEBIC』集英社／2005（刊行終了）／四六判／上製／装幀：菊地信義　034｜平松洋子『買えない味』筑摩書房／2006／A5判／並製／アートディレクション：有山達也，デザイン：飯塚文子（アリヤマデザインストア）　035｜ナガオカケンメイ『ナガオカケンメイの考え』石黒謙吾（プロデュース・編）／アスペクト／2006／122×175mm／並製／ブックデザイン：寄藤文平，坂野達也（文平銀座）　036｜藤原新也『渋谷』東京書籍／2006／四六判／上製／ブックデザイン：鈴木成一デザイン室　037｜間村俊一『鶴の鬱』角川書店／2007／120×210mm／上製／著者自装　038｜大澤真幸『ナショナリズムの由来』講談社／2007／A5判／上製／装幀：中島英樹　039｜川上弘美『真鶴』文藝春秋／2006／四六判／並製・函入／装丁：大久保明子，装画：高島野十郎「すもも」　040｜吉田修一『悪人』朝日新聞社／2007／四六判／上製／装幀：町口覚　041｜廣村正彰『デザインのできること。デザインのすべきこと。』ADP／2007／B5判／並製／ブックデザイン：廣村正彰，木住野英彰，黄善佳　042｜木村迪夫『光る朝』書肆山田／2008／136×218mm／上製／装幀：菊地信義　043｜橋本治，内田樹『橋本治と内田樹』筑摩書房／2008／四六判／上製／装幀：多田進

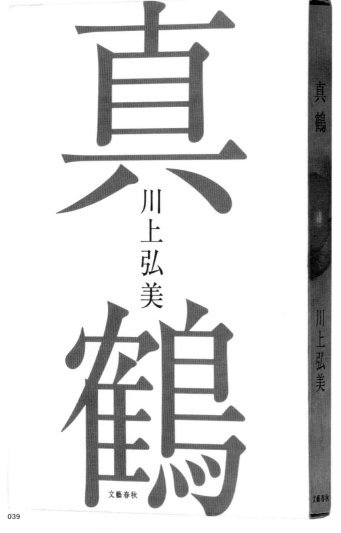

039

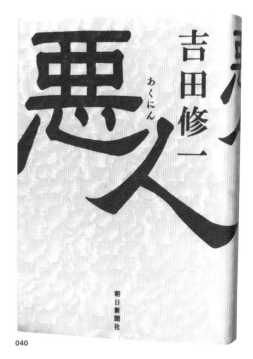

040

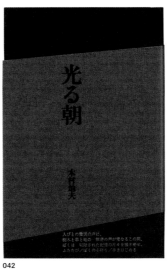

041

042

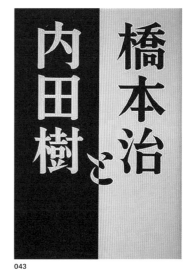

043

2005-2009

044｜大竹昭子（編著）『この写真がすごい 2008』朝日出版社／2008／175×245mm／並製／ブックデザイン：寄藤文平、篠塚基伸（文平銀座）　045｜濱野智史『アーキテクチャの生態系 情報環境はいかに設計されてきたか』NTT出版／2008／四六判／並製／装丁：アジール（佐藤直樹＋坂脇慶）　046｜村上龍『すべての男は消耗品である。VOL.10 大不況とパンデミック』KKベストセラーズ／2009／四六判／上製／ブック・デザイン：鈴木成一デザイン室　047｜川上未映子『ヘヴン』講談社／2009／四六判／上製／装丁：鈴木成一デザイン室　048｜平野啓一郎『決壊』《上・下》新潮社／2008／四六判／上製／装幀：菊地信義

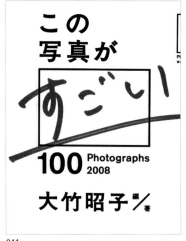

044

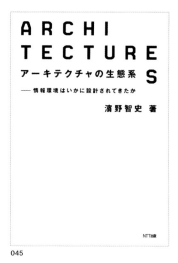

045

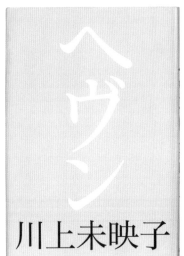

046

047

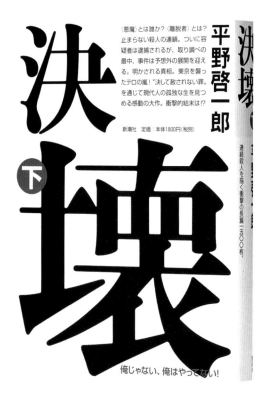

048

049｜穂村弘『絶叫委員会』筑摩書房／2010／四六判／上製／装丁：葛西薫　**050**｜箭内道彦『871569』講談社／2010／B6判／上製／装丁：寄藤文平，土谷未央　**051**｜笹井宏之（著），筒井孝司（監修）『えーえんとくちから　笹井宏之作品集』PARCO出版／2010／112×187mm／並製／装丁：名久井直子　**052**｜フリードリヒ・ヴィルヘルム・ニーチェ（著），白取春彦（編訳）『超訳　ニーチェの言葉』ディスカヴァー・トゥエンティワン／2010／四六判／上製／Book Designer：松田行正，山田知子　**053**｜赤染晶子『乙女の密告』新潮社／2010／四六判／上製／装幀：新潮社装幀室　**054**｜伊藤計劃『ハーモニー』《ハヤカワ文庫JA》早川書房／2010／文庫判／並製／カバーデザイン：水戸部功

絶叫委員会

「でも、さっきそうおっしゃったじゃねえか」

「日本人じゃないわ。だって、キッスしてたのよ」

「噛みつきますから白鳥に近づかないで下さい」

穂村 弘

筑摩書房

049

871569

MICHIHIKO YANAI

050

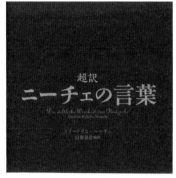

超訳
ニーチェの言葉

フリードリヒ・ニーチェ
白取春彦 編訳

あなたの知らなかったニーチェ。
今に響く孤高の哲人の教え。

人生を
最高に旅せよ！

Discover
ディスカヴァー

052

えーえんとくちから
笹井宏之作品集

PARCO出版

051

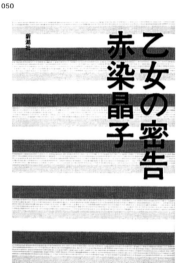

新潮社

乙女の密告
赤染晶子

053

ハーモニー
伊藤計劃

〈harmony/〉
Project Itoh

早川書房

054

2010−2014

10年代前半，タイトル表現を中心としたブックデザインは水戸部功を中心に回っていた。それは発注者側である版元編集者に『これからの「正義」の話をしよう』055のデザインが鮮烈に映ったこと，同書が累計発行部数60万部のベストセラーになったことが影響している。水戸部自身は自らそのデザインスタイルを積極的に消費することで，たとえば『考える生き方』087に見られるミニマリズムの極北を経て『コールド・スナップ』093のような本の構造へ立ち入る方向へと歩みを進めてゆくのだが（第1章も参照），ともかくミニマルな手法でジャケット表1を成立させることは水戸部のトレードマークとなり，同じスタイルを採ることは事実そうであるかどうかは別としてその影響下に置かれることになった（寄藤文平の『職業，ブックライター。』086や長嶋りかこの『本なんて読まなくたっていいのだけれど，』098など）。もっとも編集者が明に暗に「水戸部的なデザイン」を求める傾向があったことには留意しなければならない。（長田）

055｜マイケルサンデル（著），鬼澤忍（訳）『これか
らの「正義」の話をしよう　いまを生き延びるための
哲学』早川書房／2010／四六判／上製／装幀：水戸
部功　10年代以降，日本のブックデザインにおける最
大の震源地となったのが本書であることは，次ページ
からつづくふた見開きに敷き詰められた書影を見れば
明らかだろう。水戸部功のデザインはミニマルの極
致。書体は太ゴB101のみに限定，タイトルの文字サ
イズ・字間・行間の設定に神経を行きわたらせること

で，タイトルの配置だけで成立させている。ジャケッ
ト表1をタイトルで覆い尽くすスタイルはこれまでも
あったが，水戸部のそれはひたすらに精度を高めた結
果，抜けのある風通しのよさとキリキリの緊張感が共
存している。デザイナーから見れば随所にフックがあ
りながら，読者にとってはデザインが透明化し，さら
に版元にとっては特殊な印刷加工抜きに店頭における
訴求力がありなおかつ経済性があるという，針の穴を
通すような仕事を実現した。（長田）

これからの
「正義」の
話をしよう
いまを
生き延びる
ための哲学

Justice
What's the Right Thing to Do?

マイケル・サンデル
Michael J. Sandel

鬼澤 忍＝訳

これからの「正義」の話をしよう
いまを生き延びるための哲学
マイケル・サンデル
鬼澤 忍＝訳
早川書房
112569

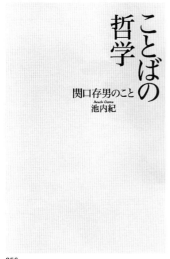

056

ことばの哲学

関口存男のこと
Iwao Osawa
池内紀

057

虐殺器官
伊藤計劃

GENOCIDAL ORGAN
PROJECT ITOH

早川書房

058

ガセネタの荒野

1991年12月29日

大里俊晴

059

彼らが
写真を
手にした
切実さを　大竹昭子

《日本写真》の50年

平凡社

060

裂　花村萬月

061

遺 伝 子
医療革命
ゲノム科学がわたしたちを変える
The Language of Life
DNA and the Revolution in Personalized Medicine
フランシス・S・コリンズ Francis S. Collins 矢野真千子訳

史上最強のアイスホッケー選手とだれもが認めるウェイン・グレツキーは、彼の最初にして最高のコーチである父親ウォルターから、「パックが行きそうなところに行け」というシンプルな教えを受けていたという。私たちはみな、人生というアイスホッケー試合のスケーターだ。チームのメンバーと協力しながら、転ばないように注意しながら、そしてできることなら数回ゴールを決めながら、リンクの上を巧みに動き回ろうとしている。そのためには、パックを追いかけるだけではだめだ、パックが行きそうなところに行っておかなければならない。あなたのDNAの二重らせん、あなたの生命の言語は、あなただけの医学書だ。その読み方を学び、人生に活かすことができるのは、あなたしかいない。

062

開沼博

「フクシマ」論
原子力ムラは
なぜ生まれたのか

063

本書は、これから社会に旅立つ、あるいは旅立ったばかりの若者が、非情で残酷な日本社会を生き抜くための、「ゲリラ戦」のすすめである。2011年現在、日本の経済は冷え切っており、

僕は君たちに
武器を配りたい

瀧本哲史

講談社

2010-2014

056｜池内紀『ことばの哲学 関口存男のこと』青土社／2010／四六判／上製／装丁：菊地信義　**057**｜伊藤計劃『虐殺器官』《ハヤカワ文庫JA》早川書房／2010／文庫判／並製／カバーデザイン：水戸部功　**058**｜大里俊晴『ガセネタの荒野』月曜社／2011／117×188mm／並製／ブックデザイン：宮一紀，カバーのタイトル書き文字：山崎春美，カバーの著者名書き文字：大里俊晴（最終原稿の署名）　**059**｜大竹昭子『彼らが写真を手にした切実さを 《日本写真》の50年』平凡社／2011／四六判／上製／デザイン：五十嵐哲夫　**060**｜花村萬月『裂』講談社／2011／四六判／上製／装幀：岡孝治　**061**｜フランシス・S・コリンズ（著），矢野真千子（訳）『遺伝子医療革命 ゲノム科学がわたしたちを変える』NHK出版／2011／四六判／上製／Book Design：松田行正＋山田知子　**062**｜開沼博『「フクシマ」論 原子力ムラはなぜ生まれたのか』青土社／2011／四六判／上製／装丁：戸田ツトム　**063**｜瀧本哲史『僕は君たちに武器を配りたい』講談社／2011／四六判／上製／ブックデザイン：吉岡秀典（セプテンバーカウボーイ）

2010–2014

064｜國分功一郎『暇と退屈の倫理学』赤井茂樹（編）／朝日出版社／2011／四六判／並製／ブックデザイン：鈴木成一デザイン室，カバー写真：勝又邦彦　065｜西村賢太『苦役列車』新潮／2011／四六判／上製／装幀：新潮社装幀室　066｜マイケル・サンデル（著），鬼澤忍（訳）『それをお金で買いますか　市

場主義の限界』早川書房／2012／四六判／上製／装幀：水戸部功　067｜吉本隆明『重層的な非決定へ』大和書房／1985，2012（新装版）／四六判／上製／ブックデザイン：鈴木成一デザイン室　068｜田中敦子，渡忠之『もののみごと　江戸の粋を継ぐ職人たちの，確かな手わざと名デザイン。』講談社／2012／A5

暇と退屈の倫理学
國分功一郎

何をしてもいいのに、何もすることがない。
だから、没頭したい、打ち込みたい……。
でも、ほんとうに大切なのは、自分らしく、
自分だけの生き方のルールを見つけること。

朝日出版社

暇と退屈の倫理学　國分功一郎
人間らしい生活とは何か？
朝日出版社

064

苦役列車
西村賢太

新潮社

065

マイケル・サンデル
Michael J. Sandel

それをお金で買いますか
市場主義の限界

What Money
Can't Buy
The Moral Limits
of Markets

鬼澤忍＝訳　早川書房

066

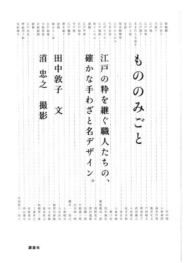

吉本隆明
重層的な
非決定へ
大和書房

文化も多様なら、
批評は自由でなければならない。
古本隆明の至高の境地
橋爪大三郎（東京工業大学教授 社会学者）

〈新装復刻版〉
大和書房
定価（本体3200円＋税）

067

もののみごと

江戸の粋を継ぐ職人たちの、
確かな手わざと名デザイン。

田中敦子　文
渡忠之　撮影

講談社

068

保坂和志

魚は海の中で眠れるが
鳥は空の中では眠れない

筑摩書房

069

判／上製／ブックデザイン：菊地敦己　**069**｜保坂和志『魚は海の中で眠れるが鳥は空の中では眠れない』筑摩書房／2012／四六判／上製／装幀：水戸部功　**070**｜ケン・シーガル（著）、林信行（監修・解説）、高橋則明（訳）『Think Simple　アップルを生みだす熱狂的哲学』NHK出版／2012／四六判／上製／装幀：水戸部功　**071**｜伊賀泰代『採用基準　地頭より論理的思考力より大切なもの』岩佐文夫（編）／ダイヤモンド社／2012／四六判／並製／装丁：水戸部功　**072**｜板倉俊之『蟻地獄』藤井豊（編）／リトルモア／2012／四六判／上製／装丁：水戸部功　**073**｜ペーター・ツムトア（著）、鈴木仁子（訳）『建築を考える』みすず書房／2012／133×210mm／並製・函入／ブックデザイン：葛西薫　**074**｜MIRAI DESIGN LAB.（編）『二十年先の未来はいま作られている』日本経済新聞出版社／2012／四六判／並製／ブックデザイン：寄藤文平＋鈴木千佳子（文平銀座）　**075**｜西内啓『統計学が最強の学問である　データ社会を生き抜くための武器と教養』横田大樹（編集担当）／ダイヤモンド社／2013／四六判／並製／装丁：寄藤文平＋吉田考宏（文平銀座）

Think Simple

アップルを生みだす熱狂的哲学
ケン・シーガル

林 信行：監修・解説　高橋則明：訳

Insanely Simple
The Obsession That Drives Apple's Success
Ken Segall

070

伊賀泰代

地頭より
論理的思考力より
大切なもの

採用基準

ダイヤモンド社

071

板倉俊之

蟻地獄

ISBN978-4-89815-336-9
C0093 ¥1700E

9784898153369

定価：本体1700円＋税
リトルモア

1920093017008

蟻地獄

五日だ。
五日後の一六時二十三分だ。
それまでに金をつくって
ここに持って来い

息もつかせぬ、
めくるめく展開
インパルス・
板倉俊之、
書き下ろし超大作

ありじごく

板倉俊之

リトルモア

入魂の傑作巨編

東北道
チェーンソー
漆黒の闇　裏
木ヶ原　眼　ブルーバード
廃病院　球　遺書　カジ
分厚いドア
防毒マスク
ブラックジャック
椎茸電話

青髪　黒髪
偽物の地図
栃木県S郡　シュ
物置部屋
ROMA
浦和所沢

072

PETER ZUMTHOR
ARCHITEKTUR DENKEN

二十年先の
未来はいま
作られている

MIRAI DESIGN LAB.
DENTSU + HAKUHODO

統計学が最強
の学問である

データ社会を
生きぬくための
武器と教養
Literacy for
the Next
Generation

西内啓

ダイヤモンド社

073　　　　　　074　　　　　　075

2010–2014

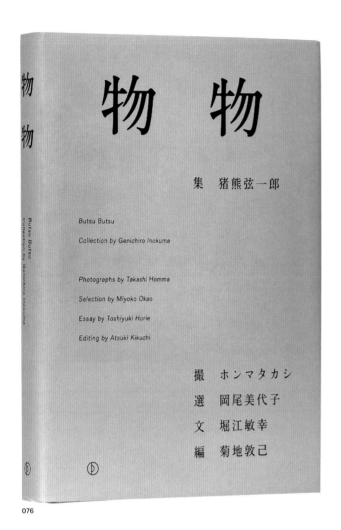

物 物

集　猪熊弦一郎

Butsu Butsu

Collection by Genichiro Inokuma

Photographs by Takashi Homma

Selection by Miyoko Okao

Essay by Toshiyuki Horie

Editing by Atsuki Kikuchi

撮　ホンマタカシ
選　岡尾美代子
文　堀江敏幸
編　菊地敦己

Butsu Butsu
Collection by Genichiro Inokuma

076

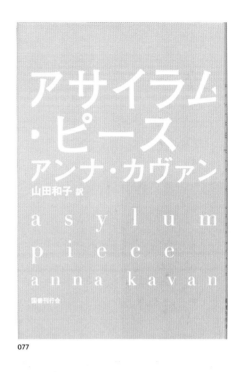

アサイラム・ピース
アンナ・カヴァン
山田和子 訳

a s y l u m
p i e c e
a n n a　k a v a n
国書刊行会

077

谷川俊太郎　写真

晶文社

078

脳拡張する

藤井直敬

079

a b さんご
黒田夏子

080

伝え方が9割

コピーライター
佐々木圭一

ダイヤモンド社

081

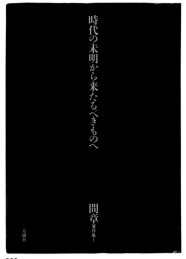

082

時代の未明から来たるべきものへ

間章 著作集 I

日曜社

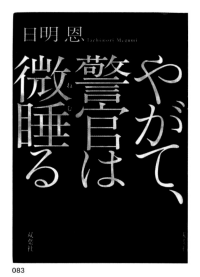

083

日明 恩　Tachimori Megumi

やがて、警官は微睡る

双葉社

古川日出男

南無ロックンロール二十一部経

河出書房新社

084

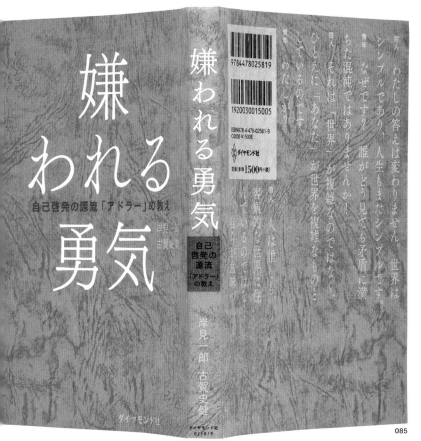

085

嫌われる勇気
自己啓発の源流「アドラー」の教え

嫌われる勇気

自己啓発の源流「アドラー」の教え

岸見一郎　古賀史健

ダイヤモンド社

9784478025819

1920030015005

ISBN978-4-478-02581-9
C0030 ¥1500E
定価（本体）1500円＋税

ダイヤモンド社

ダイヤモンド社
025819

職業、ブックライター。
上阪徹

毎月1冊10万字書く私の方法

講談社

086

076｜猪熊弦一郎（収集），ホンマタカシ（撮影），岡尾美代子（スタイリング），堀江敏幸（エッセイ），菊地敦己（編）『物物』／古野華奈子（編集・注釈），丸亀市猪熊弦一郎現代美術館，ミモカ美術振興団（監修）ブックピーク（菊地敦己事務所）／2012／A5判／上製／ブックデザイン：菊地敦己　077｜アンナ・カヴァン（著），山田和子（訳）『アサイラム・ピース』国書刊行会／2013／四六判／上製／装丁：水戸部功　078｜谷川俊太郎『写真』晶文社／2013／141×105mm／上製／装丁：寄藤文平＋鈴木千佳子　079

｜藤井直敬『拡張する脳』新潮社／2013／四六判／上製／装幀：水戸部功　080｜黒田夏子『abさんご』文藝春秋／2013／四六判／上製／装丁・本文デザイン：加藤愛子（オフィスキントン）　081｜佐々木圭一『伝え方が9割』土江英明（編集担当）／ダイヤモンド社／2013／四六判／並製／装：水戸部功　082｜間章（著），須川善行（編）『時代の未明から来たるべきものへ』《間章著作集 I》月曜社／2013／132×190mm／上製／装幀：佐々木暁　083｜日明恩『やがて，警官は微睡る』双葉社／2013／四六判／上製

／装幀：水戸部功　084｜古川日出男『南無ロックンロール二十一部経』河出書房新社／2013／四六判／上製／装幀：水戸部功　085｜岸見一郎，古賀史健『嫌われる勇気　自己啓発の源流「アドラー」の教え』ダイヤモンド社／2013／四六判／並製／ブックデザイン：吉岡秀典　086｜上阪徹『職業，ブックライター。　毎月1冊10万字書く私の方法』講談社／2013／四六判／並製／装幀：寄藤文平＋杉山健太郎（文平銀座）

087

かかかかかかかかかかかかかか読書
宮沢章夫
時間のかかかかかかかかかかかかかる読書
河出文庫
時間のかかる読書

088

089

思考の取引
Sur le commerce des pensées
De la mise à la librairie
ジャン＝リュック・ナンシー
西宮かおり・訳
書物と書店と
岩波書店

真木悠介
現代社会の存立構造
大澤真幸
『現代社会の存立構造』を読む
現代社会の原理的な構造を解明した真木悠介の原著（一九七七刊）の復刻版に、大澤真幸による現在的な解題と展開論文を収録。
朝日出版社

090

慎死
綿矢りさ
河出書房新社

091

慎死
綿矢りさ
河出書房新社

Copycats
イノベーションを起こす
オーデッド・シェンカー著
井上達彦 監訳
遠藤真美 訳
東洋経済新報社
コピーキャット
模倣者こそがイノベーションを起こす
How Smart Companies Use
Imitation to Gain a Strategic Edge
Oded Shenkar

ISBN978-4-492-53321-5
C3034 ¥1800E
定価（本体1800円＋税）
9784492533215
1923034018003

092

2010-2014

087｜finalvent『考える生き方　空しさを希望に変えるために』横田大樹（編）／ダイヤモンド社／2013／四六判／並製／ブックデザイン：水戸部功　088｜宮沢章夫『時間のかかる読書』河出書房新社／2014／文庫判／並製／カバーデザイン：水戸部功、カバーフォーマット：佐々木暁　089｜ジャン＝リュック・ナンシー（著）、西宮かおり（訳）『思考の取引　書物と書店と』岩波書店／2014／四六判／上製／装丁：サイトヲヒデユキ　090｜真木悠介、大澤真幸『現代社会の存立構造／『現代社会の存立構造』を読む』赤井茂樹≪朝日出版社第2編集部≫（編）／朝日出版社／2014／四六判／上製／ブックデザイン：有山達也　091｜綿矢りさ『慎死』河出書房新社／2013／四六判／上製／装幀：名久井直子　092｜オーデッド・シェンカー（著）、井上達彦（監訳）『コピーキャット』東洋経済新報社／2013／四六判／上製／ブックデザイン：水戸部功　093｜トム・ジョーンズ（著）、舞城王太郎（訳）『コールド・スナップ』河出書房新社／2014／四六判／上製／装幀：水戸部功　094｜安藤礼二『折口信夫』講談社／2014／A5判／上製／装幀：菊地信義　095｜蓮實重彦『『ボヴァリー夫人』論』筑摩書房／2014／A5判／上製／装幀：中島かほる　096｜小山田浩子『穴』新潮社／2014／四六判／上製／装幀：新潮社装幀室、装画：PHILIPPE WEISBECKER 'LINE WORK' (CLASKA Gallery & Shop "DO",2011)　097｜ケヴィン・ケリー（著）、服部桂（訳）『テクニウム　テクノロジーはどこへ向かうのか？』みすず書房／2014／四六判／上製／カバーデザイン：川添英昭（美術出版社デザインセンター）　098｜幅允孝『本なんて読まなくたっていいのだけれど、』晶文社／2014／四六判／並製／ブックデザイン：長嶋りかこ＋小池アイ子

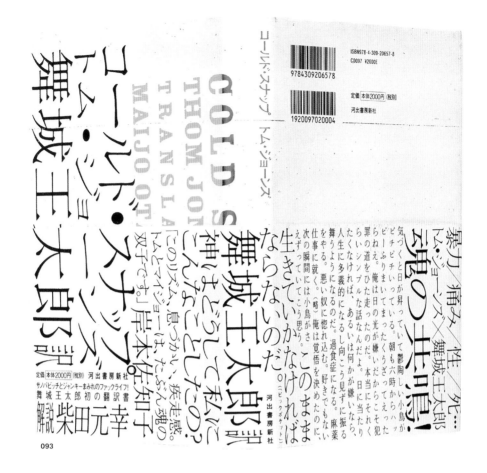

093

094

095

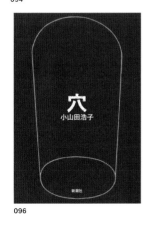

096

097

098

2015–2019

10年代後半は水戸部的ミニマリズムは鎮静化，それをどう発展的に解釈していくかのフェーズに移行したと言える。寄藤文平の書体セレクトに明朝体（あるいは明朝系）が増えていくのがこの頃で，デザインクレジットを確認するとそこにアシスタントとの協働がおよぼす影響を看取できる。安定的な仕事をつづけているのが鈴木成一で，『絶歌』099『あの日』110，『他人の始まり　因果の終わり』116といった社会的注目度の高い人物の著書を文字のみで表現するにあたって，こうしたバリエーション（書体の選択，配置，緩急）を示せるところが，鈴木の地力の高さをうかがわせる。長嶋りかこ『龍一語彙』120はブックデザインというよりはグラフィックデザインの手法だが突き抜けた強度があり，表１に収まらないタイトルのありようは川名潤『一億円のさようなら』112にも共通する。新潮社装幀室の『マーシェンカ　キング，クイーン，ジャック』《ナボコフ・コレクション》105は幾何学模様を，『文字渦』119は書を，タイトル表現を補強する要素として加えている。本章に並置するにはやや毛並みが異なるように思われるかもしれないが，イラストレーションと呼ぶには無意味でさりとてまったく意味がないわけでもなさそうな要素をタイトルと絡ませるこうした表現に，来たる20年代の萌芽があるように思う。（長田）

099

100

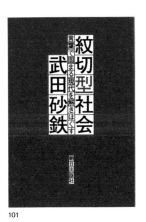

101

102

103

104

105

099｜元少年A『絶歌』太田出版／2015／四六判／上製／ブックデザイン：鈴木成一デザイン室　100｜長谷川宏『日本精神史』《上》講談社／2015／四六判／上製／装幀：帆足英里子　101｜武田砂鉄『紋切型社会　言葉で固まる現代を解きほぐす』綾女欣伸《朝日出版社第５編集部》（編）／朝日出版社／2015／四六判／並製／造本：加藤賢策（LABORATORIES）

102｜李珍景（著），影本剛（訳）『不穏なるものたちの存在論　人間ですらないもの，卑しいもの，取るに足らないものたちの価値と意味』インパクト出版会／2015／四六判／並製／装幀：宗利淳一　103｜赤羽雄二『速さは全てを解決する　『ゼロ秒思考』の仕事術』横田大樹（編）／ダイヤモンド社／2015／四六判／並製／装丁：小口翔平（tobufune）　104｜井上達夫

『リベラルのことは嫌いでも，リベラリズムは嫌いにならないでください　井上達夫の法哲学入門』毎日新聞出版／2015／四六判／並製／装幀：水戸部功　105｜ウラジーミル・ナボコフ（著），奈倉有里，諫早勇一（訳）『マーシェンカ　キング，クイーン，ジャック』《ナボコフ・コレクション》新潮社／2017／四六判／上製／装幀：新潮社装幀室

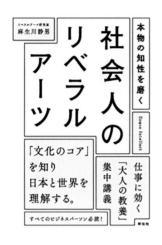

106

リベラルアーツ研究家
麻生川静男

本物の知性を磨く

社会人の
リベラル
アーツ

「文化のコア」を知り
日本と世界を
理解する。

仕事に効く
「大人の教養」
集中講義

すべてのビジネスパーソン必読！

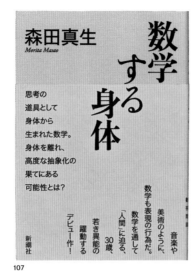

107

森田真生
Morita Masao

数学する身体

思考の
道具として
身体から
生まれた数学。
身体を離れ、
高度な抽象化の
果てにある
可能性とは？

音楽や
美術のように、
数学も表現の行為だ。
数学を通して
「人間」に迫る、
30歳、
若き異能の
躍動する
デビュー作！

新潮社

108

Philosophical
Challenges
in the
21st Century

Quentin Meillassoux
Markus Gabriel
Richard Rorty
Thomas Mathiesen
Bernard Stiegler
Maurizio Ferraris
Daniel Dennett
Nick Bostrom
Jürgen Habermas
Peter Sloterdijk
Amartya Sen
Dani Rodrik
Jeremy Rifkin
Charles Taylor
Gilles Kepel
Ulrich Beck
Bryan Norton
J. Baird Callicott
Bjørn Lomborg

Okamoto Yuichiro

いま
世界の
哲学者が

考えて
いること

岡本裕一朗

ダイヤモンド社

109

現実宿り

坂口恭平

どんどん消えていってしまう、しかし、なお書き続けてしまう。たしは読めるのか。それはわたしが書いてきたことだからしか読めない。「あなた」に伝えたいことではなく、わたしはあなただと一緒に見ている風景をそのまま書こうとしている。あなただと一緒に見ている風景をその書こうとしている、「あなた」だがいないかぎり、書くことはない。わたしたちはあなただがいないかぎり、書くことはない。わたしたちは息をしている、だが、死ぬこともない。わたしたちは砂である。あなたにも砂である。わたしたちは砂であることを知っている。「あなた」も同じ風景を見ていることを知っている。わたしたちは砂なのである。あなたがこの文字を読むとき、わたしたちは目の前に現れる。いま、わたしたちは書いている。しかし、今わたしたちはその前にいないでいる。わたしたちはあなたがこの文字を読むときだけ、書いたものとしてここに現れる。

河出書房新社

110

あの日 小保方晴子

講談社

111

万年筆インク紙
片岡義男

晶文社

112

一億円のさようなら
白石一文

俺はもう家族も会社も信じない。

連れ添って20年。発覚した妻の巨額隠し資産。続々と明らかになる家族のヒミツ。爆発事故に端を発する化学メーカーの社内抗争。

113

Toward
Forming
Sekai Kozuma

106｜麻生川静男『本物の知性を磨く　社会人のリベラルアーツ』祥伝社／2015／四六判／並製／装丁：小口翔平＋三森健太（tobufune）　107｜森田真生『数学する身体』新潮社／2015／四六判／上製／装幀：菊地信義　108｜岡本裕一朗『いま世界の哲学者が考えていること』山下覚（編）／ダイヤモンド社／2016／四六判／並製／装丁：水戸部功　109｜坂口恭平『現実宿り』河出書房新社／2016／四六判／上製／装幀：水戸部功　110｜小保方晴子『あの日』講談社／2016／四六判／上製／ブックデザイン：鈴木成一デザイン室　111｜片岡義男『万年筆インク紙』晶文社／2016／128×177mm／上製／装丁：寄藤文平＋鈴木千佳子　112｜白石一文『一億円のさようなら』徳間書店／2018／四六判／上製／装幀：川名潤　113｜上妻世海『制作へ　上妻世海初期論考集』オーバーキャストエクリ編集部／2018／122×210mm／並製／デザイン：Kamimura & Co.Inc.

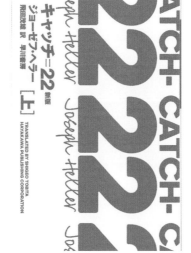

これからのエリック・ホッファーのために
在野研究者の生と心得　荒木優太

114

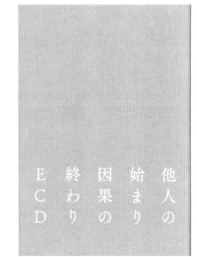

115

他人の始まり因果の終わり
ECD

116

早川書房

大森望訳

〔新訳版〕

すばらしい新世界

オルダス・ハクスリー

ALDOUS HUXLEY

BRAVE NEW WORLD

117

数学の贈り物

森田真生

118

2015-2019

114｜荒木優太『これからのエリック・ホッファーのために　在野研究者の生と心得』東京書籍／2016／四六判／並製／ブックデザイン：松田行正＋杉本聖士（マツダオフィス），　115｜ジョーゼフ・ヘラー（著），飛田茂雄（訳）『キャッチ＝22〔新版〕』《ハヤカワeri文庫，上》早川書房／2016／文庫判／並製／装幀：川名潤（Pri Graphics）　116｜ECD『他人の始まり因果の終わり』宮里潤（編）／河出書房新社／2017／四六判／上製／装幀：鈴木成一デザイン室　117｜オルダス・ハクスリー（著），大森望（訳）『すばらしい新世界〔新訳版〕』《ハヤカワeri文庫》早川書房／2017／文庫判／並製／カバーデザイン：水戸部功　118｜森田真生『数学の贈り物』ミシマ社／2019／117×182mm／上製／装丁：寄藤文平・鈴木千佳子

119｜円城塔『文字渦』新潮社／2018／B6判／上製／装幀：新潮社装幀室、書：華雪　120｜坂本龍一『龍一語彙　二〇一一年‐二〇一七年』伊藤総研（編集・文）、空里香（監修・協力）／KADOKAWA／2017／B6判／並製／デザイン：長嶋りかこ　121｜千葉雅也『意味がない無意味』河出書房新社／2018／四六

判／上製／ブックデザイン：鈴木成一デザイン室　122｜山崎まどか『優雅な読書が最高の復讐である　山崎まどか書評エッセイ集』DU BOOKS／2018／四六判／上製／ブックデザイン：川畑あずさ、題字：リアン・シャンプトン　123｜穂村弘『水中翼船炎上中』講談社／2018／133×210mm／上製・函入／装

幀：名久井直子　124｜坂口恭平『cook』晶文社／2018／155×252mm／並製／アートディレクション：有山達也，デザイン：山本祐衣　125｜綿野恵太『「差別はいけない」とみんないうけれど。』平凡社／2019／四六判／並製／装幀：寄藤文平・古屋郁美（文平銀座）

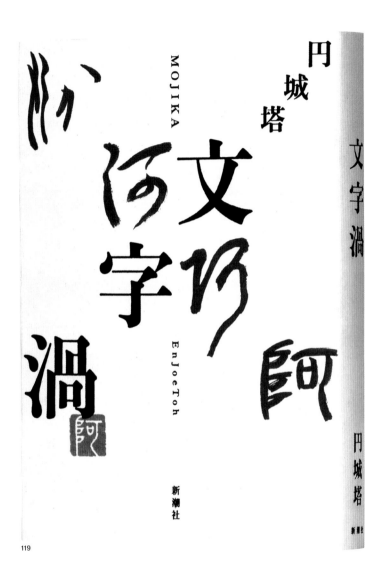

119

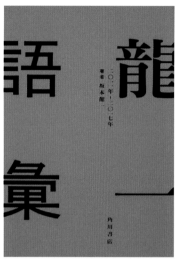

120

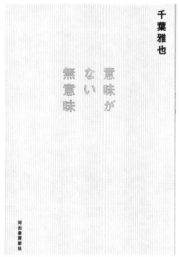

121

122

123

124

「差別はいけない」と
みんないうけれど。

足を踏んだ者には、踏まれた者の痛みはわからない。「足を踏まれた！」と誰かが叫び、足を踏んだ人間に抗議するのは当然である。しかし、自分の足は痛くない私たちも、誰かの足を踏んだ人間を非難している。「みんなが差別を批判できる時代」に私たちは生きている。だから、テレビでもネットでもすぐに炎上騒ぎになるし、他人の足を踏まないように気をつけて、私たちは日々暮らしている。このような考え方は、「ポリティカル・コレクトネス（ポリコレ、PC、政治的正しさ）」と呼ばれている。けれども、世の中には「差別はいけない」という考えに反発するひとも

綿野恵太

125

2019–2020

吉岡秀典の手になる『水界園丁』[126] は資材剥き出しの造本に空押しと箔押しでさらに物質性を加速させる。造本構造に激しく切り込む吉岡の面目躍如と言ったところか。『16世紀後半から〜』[131] も箔押し2種だが，こちらは箔押しを重ねることによる見せ消ちの表現で長いタイトルをコンセプチュアルに展開した。タイトルに絡めたデザインでいえば『100文字SF』[130] と『朝晩』[127] もそうで，前者は文字通り100文字のなかにタイトルと著者名を入れ込む巧妙な手腕を発揮し，後者は文字と文字の距離，文字の一部の色を変えるなどして時間の経過をわずかな手数で視覚的に伝えてくる。『山山』[128] には地模様はあるがタイトルをストレートに配置するその潔さにテクストへの信頼が見られる。『鬼は逃げる』[132] はじつはこれ以外に3種類のジャケットがあり，いずれもタイトルの配置が異なる。特装版とも普及版とも異なるジャケットのありようは，つまりカスタムメイドということか。でも結局，このスタイルの表現を切り拓くのはいつでも水戸部功なのだと思い知らされたのが『破局』[129] のジャケットデザイン。ぎりぎりまで細められた明朝体の横画，表1の3/4を埋める色面とトリミングされ繰り返されるタイトル（正確には背からはみ出している）がつくりだす緊張感，それでいてこれが文芸作品であることを感じさせるその表現が，水戸部のネクストステージを予感させる。これから生まれる無数のフォロワーによってこのスタイルもやがて消費されるのだろうが，そのときも，きっと水戸部はひとり先を行くにちがいない。（長田）

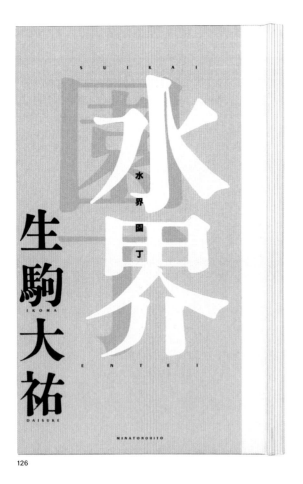

126

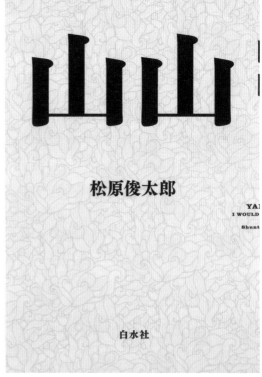

朝　　　　晩

小川軽舟

ふらんす堂

句集名の『朝晩』は、
文字通り朝と晩である
とともに、いつも、常々、
日々の暮らしの中で、
という意味合いが
込められている。
二〇一二年以降の
作品から三六〇句を
収録した第五句集。

127

山山

松原俊太郎

YA
I WOULD
Shunt

白水社

128

126｜生駒大祐『水界園丁』／港の人／2019／A5判変型／上製／ブックデザイン：吉岡秀典（セプテンバーカウボーイ）　127｜小川軽舟『朝晩』ふらんす堂／2019／四六判／上製／装丁：山口信博＋玉井一平　128｜松原俊太郎『山山』白水社／2019／四六判／並製／装丁：松本久木　129｜遠野遥『破局』河出書房新社／2020／四六判／上製／装幀：水戸部功　130｜北野勇作『100文字SF』早川書房／2020／文庫判／並製／カバーデザイン：早川書房デザイン室　131｜片岡龍『16世紀後半から19世紀はじめの朝鮮・日本・琉球における〈朱子学〉遷移の諸相』春風社／2020／A5判／上製／装丁：長田年伸　132｜ウチダゴウ『鬼は逃げる』三輪舎／2020／B6版変型／上製／装丁：髙田唯（Allright Graphics）

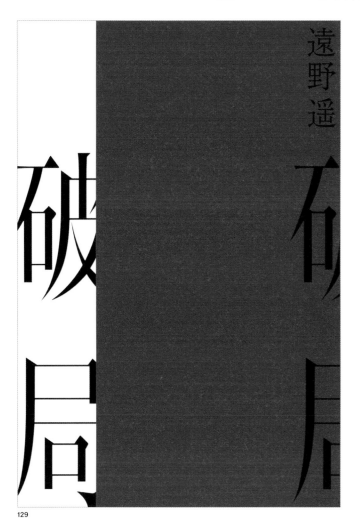

遠野遥

破局

129

100文字SF、集まれ！ 新しい船が来たぞ、えっ、沈んだらどうしよって？ 馬鹿、SFが死ぬかよ。それにな、これだって100文字SFなんだ。さあこの紙の船に、乗った乗った！　**北野勇作**がそう言ってたろ。

早川書房

130

近世の　片岡龍　春風社

16世紀後半から19世紀はじめの

朝鮮・日本・琉球における

東アジアにおける

「朱子学」「陽明学」「古学」「心学」

「実学」「考証学」等の思想群

〈朱子学〉遷移の諸相

131

鬼は逃げる

ウチダゴウ

三輪舎

十年前 東京から松本へ移ったウチダさんに詩人であることをやめないでください と私は無責任にも いつた たとえこの先 詩と無縁の生活を送るとしても 詩人で在り続けることはできるそういう証が欲しかったのだと思う

ウチダさんは 生活も仕事も 詩から遠ざけなかった

風から与えられ 見い出す力で つかみとり 自力でいくつものツールしたいくつものツールで 言葉の源流へと遡行する 長い長い旅のために

そういう詩人になった

梨木香歩

132

あり合わせの道具で
唯一の仕事をするということ

長田年伸

フランスの思想家・文化人類学者のクロード・レヴィ゠ストロースはその著書『野生の思考』（La Pensée sauvage, Paris: Plon, 1962）において，あり合わせのものを用いて本来の用途とは関係なく当座の必要性に応える道具をつくることを日曜大工仕事に喩え「ブリコラージュ」と呼んだ。レヴィ゠ストロースの思考は，そこから文明の尺度に関係なく展開される人間の思考の普遍性へと至るのだが，ブックデザインの現場において，デザイナーはその本の内容にふさわしい装いを考え，文字，イメージ，資材といった要素を組み合わせて，目の前のテクストの必要性に応じたカタチの実現を目指す。そのなかでもとくにタイトル表現をその主軸に据える場合，デザイナーは数ある既存の書体からなにがしかのものを選択し，文字サイズや配置のみにデザインの成立をかけるという意味で，もっともブリコラージュ的な行為と呼びうるのではないだろうか。本章の章題を「タイトル・ブリコラージュ」としたのはそうした考えによる。

さて，本特集の範囲は1996年以降を設定しているが，当然こうしたデザインスタイルはそれ以前にも存在する。金属活字の頃には文字の最大サイズに物理的制限があったが，写真原理を用いる写真植字機の登場以降，表現の自由度は飛躍的に上がる。ジャケット表1全体を文字で覆い尽くすということでいえば，石岡瑛子の『ノーツ　コッポラと私の黙示録』（エレノア・コッポラ，原田真人・みずほ

［訳］，ヘラルド・エンタープライズ，1980年）や亀海昌次『東京漂流』（藤原新也，情報センター出版局，1983年）があるし，タイトルの長さを逆手にとりモダンにまとめた戸田ツトム『優雅な生活が最高の復讐である』（カルヴィン・トムキンズ，青山南［訳］，リブロポート，1984年）の例もある。おそらく水戸部功自身のリソースの一部は，そうした先達の仕事にある。

こうしたタイトル表現を主体としたデザインでは，書体の選定が決定的な役割を担うことになる。どういった書体を選ぶのかには，デザイナーの書体選定眼がそのまま反映されるし，ただシンプルにまとめるだけでは作家性を押し出すことは難しい。平たくいえば「似たような」デザインに陥りやすいのだ。ましてふつう装丁に使われる書体は市場に流通しているものなのだからなおさらである。

そのなかで，このスタイルにおいて最大の作家性を獲得したのは菊地信義だろう。文字のエッジをぼかす加工や変形，タイトル文字列の組み方，メインタイトルとサブタイトルのジャンプ率―菊地の仕事は一目で菊地のそれとわかる。そのことを良しとするかどうかは議論の分かれるところだが，菊地のもとに仕事が集中したのは事実であり，それはつまり菊地は現場編集者や著者から圧倒的な信頼を勝ち取ったということだ。

水戸部功の『これからの「正義」の話をしよう』（p. 048）にも同じことがいえる。水戸部が提示したデザインが実のところ新しいス

タイルではないことは，これまでに記したことからも，また本章に並べられた1996年から2009年までの書影群からもわかる。だがそれが決定的なインパクトをもったのは，やはり同書が累計60万部もの売り上げを記録したからだろう。売り上げだけでなく制作コストも含めた経済性が優先される近年の出版の現場にあって，「水戸部的」なブックデザインは「結果につながる」デザインとして現場の信頼を獲得した。それは水戸部のプレゼンスを高め，彼のもとに仕事が集まる状況を現出する一方で，無数のフォロワーを生みだすことにもつながった。

　水戸部のデザインは一見すると容易に真似ることができるように映る。実際には非常に細やかな設定のうえに成り立っており（p. 35のキャプションで述べたとおり），形だけを真似ようとしても手痛いしっぺ返しを食らうことになるのだが，編集者にそれを求められた場合，デザイナーはどう対応すべきか。ブックデザインがクライアントワークでもあることの難しさを考えさせられる。

　その功罪についてはここでは論じないが，本章2010年から2014年の書影を見れば，水戸部自身の仕事も含め「水戸部的」なデザインが爆発的に増加したことは一目瞭然だろう。それは水戸部が提示したデザインが，あたかも書物や書店という「メディア」をジャックしたかのようにも見える。

　現在ではそうした状況にも変化が生じてき

ている。スタイルは消費されつくしてしまえば次のスタイルが求められる宿命にある。そのことは，情感を排除したゴシック体ではなくニュアンスを感じさせる明朝系書体の増加や，偏ったコンポジションによる余白の設定，本文をデザインのひとつとして表出させる手法，幾何学模様や色彩などの要素を絡めるスタイルの登場に見て取れる。このあたりに2020年代の来るべきタイトル・ブリコラージュを予感させるものがあると思うのだが，どうだろうか。

ベストセラーの25年

横手拓治

出版不況と逆行した刊行点数の増加は，ベストセラー書の多様化にもつながった。同時に，如何に消費者の目を引きつける魅力的な「本の顔」を生み出すかということが，ブックデザイナーたちの課題となり，装丁のパッケージ化を助長することになった。本特集ではそうした出版界の動向とデザインとの関係をできるかぎり可視化するため，ベストセラーや各種装丁賞に該当するタイトルを主軸に選書を行なった。

　とくに，近年のベストセラーを見ると，本特集の5章で紹介するイラストや写真を使った装丁が多く見受けられるのが印象深い。「先行きが不安な時代」の中で読者はどのような本を手に取るのであろうか。この25年でベストセラーとなった書籍の傾向をたどりながら，ブックデザインと出版産業のつながり，社会状況との関係性を読み解く。

不安な時代相のもとで

広く流通・流布した本は，ひとつの時代における人々の心性の最も正確な表象，という見方がある。これをもってすれば，大部数現象であるベストセラーは各時代の「心性」のありようを探り，背後にある社会的条件の変化を検討する重要な題材となりうるだろう。本稿が対象とするのは，1996年から現在（2019年）に至る四半世紀弱の期間だが，この時期，日本では過去にはない2つの時代現象が惹起した。少子高齢化社会の到来とネット・デジタル文化の普及である。

　日本の生産年齢人口は1995年を頂点に，総人口は2008年を頂点に減少へ転じている。インターネットの世帯普及率は1996年に3.3％だったのが2007年には91.3％へ急伸し [01]，携帯電話の世帯普及率は1995年の10.6％から2003年の94.4％へ一気に拡大を果たした [02]。ベストセラー現象はこれら大状況と無縁ではありえない。もちろん編集者のセンスやアイデア，販売関係者の取組みといった，ささやかで属人的な要素がベストセラーに結びつく旧来からの事例もまた，四半世紀を通じて頻繁に見られた。従来のノウハウと状況的要因が複雑に絡み合いながら，この期間のベストセラー史は刻まれてきたのだ。

01
総務省「情報通信白書」
www.soumu.go.jp/johotsusintokei/
whitepaper/ja/h13/pdf/
D0110100.pdf,
同「通信利用動向調査」
www.soumu.go.jp/
johotsusintokei/statistics/statistics05.
html

02
総務省「通信利用動向調査」
（URLは前出）

　1990年代後半はビジネス書が活発に動き，ヒット作もいくつか生まれた。冷戦終結による「大きな物語」の終焉，バブル経済崩壊後の長期不況に加えて，オウム真理教事件と阪神淡路大震災（ともに1995年）が時代相を暗鬱にしていた。未来が見通せなくなり不安心理が広まる。その中で登場したビジネス系ヒット作は，メンタル・サポートの面を含み，21世紀に大きな潮流となる自己啓発系ベストセラーの走りとして位置づけられる。「一年たてば，すべて過去」など金言をタイトルにした短文集，リチャード・カールソン『小さいことにくよくよするな！』（サンマーク出版, 1998年），〈「人を見抜く目」をよみがえらせてくれる，現代人のバイブル！〉と謳ったフランチェスコ・アルベローニ『他人をほめる人，けなす人』（草思社, 1997年）は同時期を特徴づけるミリオンセラーといえよう。

　そして20世紀の終わり，強烈な印象をもつ2つの実話作が歴史的ベストセラーに至った。1999年と2000年のトップセラーは，乙武洋匡『五体不満足』と大平光代『だから，あなたも生きぬいて』（2000年）である。ともに書き手としては素人による自伝的作品で，ともに講談社刊。特異な生まれや青少年の苛酷な体験を描いた作品が読者の深い感動を誘い，ベストセラーに導かれるのは，戦後だけでも安本末子『にあんちゃん』（光文社, 1959年），河野実・大島みち子『愛と死をみつめて』（大和書房, 1963年）など例示に事欠かない。

　『五体不満足』fig.1は先天性四肢切断という重度障害をもった著者が，「苛酷」「不幸」というイメージをあえて払拭し，普通の人間として生きてきた面を打ち出すことで，新鮮なメッセージを読者に与えた。加えて同書の成功は，キャッチーな表題とカバー写真の効果が大きい。抵抗があるはずの言葉を正面から使い，屈託のない写真を載せたことは，驚異的な売行きをもたらす要因になった。『だから，あなたも生きぬいて』もまた「青少年期の苛酷な体験もの」のメガヒットとして存在感は大きい。いじめ，自殺未遂，暴力団の世界へ，といった壮絶な若き日々を経て，猛勉強のうえで29歳のとき司法試験に合格するという劇的な半生を描いたものだが，自伝としての圧倒的迫力とともに，演歌調の表題が内容とマッチして，辛い環境下でも「生きぬく」ことを伝えた姿勢が幅広い読者の支持を集めた。

画期としての新書ブーム

世紀が変わるとデジタル化とネット社会の進展は本格的なものとなり，パソコンや携帯電話は国民生活のすみずみに生きわたった。それはメディアのあり方を変えていったが，出版も例外ではありえない。21世紀はじめの新書ブームはその潮流の中から，いささか唐突に現れたのである。なおここで新書というのは岩波新書を祖型とする教養新書を指し，同じ新書本サイズであってもカッパ・ブックスを代表とするブックス本は含めない。

　時折ヒット作に恵まれるものの，長らく新書は「5万部で成功，10万部でベストセラー，30万部で大ヒット」といわれるほど部数的に地味な存在だっ

fig. 1
乙武洋匡『五体不満足』講談社, 1998年　ブックデザイン：日下潤一＋大野りさ，写真：菅洋志

03
出版科学研究所実施

た。それがゼロ年代に存在を変貌させ，出版の主役になる。ブームへの狼煙をあげたのは養老孟司『バカの壁』（新潮社，2003年）だった。刊行年内に247万部へ到達，その後もロングレンジで売れ続け，2014年の歴代ベストセラー調査[03]では437万8,000部まで登りつめ全体の5位を得た。同書は語り下ろしであって，従来，新書イメージを規定してきた書き下ろし（執筆）からすれば原稿製作手法は異色である。これは雑誌のやり方であって，新書のプロパーとは違うラインで編集経験を積んだ者が作ったからこそ採用される方法だった。すなわち新書ブームの秘密は，旧来の（岩波新書型）「知的」スタイルを表向きでは揺曳させながら，新書外の多種多様な編集方法を大胆に導入したハイブリッド性にあった。

ブーム到来で出版各社は新書にマンパワーを投入し，市場に参戦していく。その結果，かつて雑誌に対していわれた「出版の激戦区」の呼称が，今度は新書界に与えられることになった。盛況となった時期，部数的にとりわけ巨大な存在が集中する。樋口裕一『頭がいい人，悪い人の話し方』（PHP研究所，2004年），藤原正彦『国家の品格』（新潮社，2005年）と坂東眞理子『女性の品格』（PHP研究所，2006年）はその代表作である。樋口書はコミュニケーション術の本＋話し方本が人気を博して読者層が拡大していたタイミングで，両方の要素を巧みに入れ込み成功した。藤原書は講演記録をもとにした本であり，語りから入るという意味では『バカの壁』と相通じる。国際化が進展する中，グローバリズムを批判し，日本の良さを再発見していこうとする機運はかえって高まっており，それを手際よく捉えた作品だといえよう。時宜を得た企画を時宜に応じて出す，というのはベストセラー産出の重要な方程式である。坂東書は『国家の品格』のヒットがもたらした「品格」への関心急拡大にプラスして，生き方本（よりよく生きるための実用的な本）の底堅い需要が背景にあると考えられる。女性の社会進出が当然となった時代に，古風な女性らしさの意味と価値を却って押し出すことで多くの読者を得た。

自己啓発書の登場と拡大

21世紀がはじまる2001年の年間トップセラーはスペンサー・ジョンソン『チーズはどこへ消えた？』[fig.2] で，2匹のネズミと2人の小人を登場させた寓話仕立ての内容である。原著は1998年にアメリカで300万部を超えるメガセラーになっていたが，IBMやアップルなどで社員教育用に用いたという出自からもわかるように，完全なビジネス書で体裁もハードカバーだった。しかし日本版は「いかめしさ」を排する方向が意識され，寓話であることを強調した柔らかく，親しみやすい本が目指された。童話風のカバーイラストを選び，持ち歩きをしやすいカジュアルな雰囲気を演出したのはその一環である。本は発売3か月で164万部まで達したのちロングセラー化する。野球の大谷翔平が愛読書として紹介したこともあり2017年には381万7,000部へ至っている。

ベストセラー書の中で，20世紀にはあまり見られず，1990年代後半にな

fig. 2
スペンサー・ジョンソン『チーズはどこへ消えた？』扶桑社，2000年　装丁：小栗山雄司，カバー・本文イラスト：長崎訓子

って急に目立ってきた系統として自己啓発の発想を採り入れた本がある。自己啓発とは自身の中に眠っている能力を，他律的ではなく自主的に啓き開発するということで，それを指南する本は働き方，対人関係，言葉遣い，生活の仕方，時間の使い方など多岐に及ぶ。こうしたアプローチに関心が集まるのは時代的背景が確実にある。経済の伸びが止まった社会では，ある程度豊かに暮らすためには，ただ頑張るとか，今の自分の能力のままポジティブに生きる，というだけでは駄目である。それは頑張れば誰もが豊かになりえた，高度成長時代のあり方を反映したにすぎない。21世紀では好印象を与えるとか，すぐれたコミュニケーション能力があるというのが，成功をもたらし（あるいは人生に失敗しないことを導き），安定した社会活動の構築に役立つと考えられるようになった。双方向コミュニケーションが瞬時に多人数と起こるネット文化の進展も，自己啓発への関心を高めている。そうした世界の只中にいる者は，自分の言動や認識をどう改めていくかについて敏感になりやすい。ここに自己啓発への動機が生まれてくる。

自己啓発的なアプローチの本は，『チーズはどこへ消えた？』のほか，アレックス・ロビラほか『Good Luck』（ポプラ社，2004年），水野敬也『夢をかなえるゾウ』（初版：飛鳥新社，2007年）^{p. 129 / 043}がゼロ年代の代表作といえる。これらミリオンセラーは内容や見せ方で寓話仕立てを意識しており，広義の生き方本としても読めるところが，学生や主婦層をも含む幅広い読者を集める一助となった。『夢をかなえるゾウ』では，主人公とやり取りする「ガネーシャ」のぐうたらな姿を大きく配した装丁が，成功を求める本ながら旧来のお堅いビジネス系との差異化を見事に果たした。

　自己啓発系の本は2010年代もベストセラー界を席捲している。岩崎夏海『もし高校野球の女子マネージャーがドラッカーの『マネジメント』を読んだら』^{fig.3}は，それまでの自分（たち）の発想・やり方を変えて成功をつかみ取る，というアプローチを持つ点で自己啓発色は強く，しかもライトノベル風小説仕立てである（装丁もラノベ色を打ち出している）。近藤麻理恵『人生がときめく片づけの魔法』（サンマーク出版，2010年）は小説でなく実用書だが，より良い生活のために「ときめき」を重視する，という独自の発想に自己啓発的アプローチが宿っている。

　坪田信貴『学年ビリのギャルが1年で偏差値を40上げて慶應大学に現役合格した話』（KADOKAWA，2013年）はウェブサイトSTORYS.JPへ投稿した物語を初発としている。そこにエピソードが載るとSNSなどでシェアにシェアが重ねられ，オンラインで60万人以上が読み，刊行のきっかけをつくった。この本は子どものやる気を引き出す心理学テクニックにも注目が集まり，すなわち自己啓発書としての側面があった点はベストセラー化に一役買っている。2014年から2017年まで連続ベストセラーリスト（上位20位）入りを果たした岸見一郎＋古賀史健『嫌われる勇気』（ダイヤモンド社，2013年）^{p. 053 / 085}もまた，「自己啓発の源流「アドラー」の教え」との副題が示すように，自己啓発系ベストセラー書に分類されよう。紙質を生かした青地に文字

fig. 3
岩崎夏海『もし高校野球の女子マネージャーがドラッカーの『マネジメント』を読んだら』ダイヤモンド社，2009年　装丁：萩原弦一郎（デジカル），イラスト：ゆきうさぎ，カバー背景：益城貴昌（Bamboo）

主体の装丁は，ストイック感を出し却ってアイキャッチとなった。

小説のメガセラー

無名のイギリス人シングルマザーが書いた「ハリー・ポッター」は，初巻の初版はわずか 500 部だった。それが刊行 20 年を経て世界中で 5 億部へ達したのだから，まさに魔法のような事態といえる。日本版の刊行は無名の小出版社・静山社が行った。社長の松岡佑子が熱意で版権を獲得し，自ら翻訳を手がけ 1999 年に第 1 巻『ハリー・ポッターと賢者の石』の刊行に至らせている。シリーズは事前注文が 40 万部にのぼる（第 2 巻），発売 10 日でミリオンセラーに到達する（第 3 巻），初版が 230 万部に設定され書籍の初版部数記録を塗り替える（第 4 巻。分売不可の上下セットで本体価格は 3,800 円ながら）など驚異的数字を次々と打ち立てた。全 7 巻の合計は 2,363 万部，金額（本体価格）にして 652 億円へと達しており [04]，空前絶後という言葉はこのシリーズにこそふさわしい。

『出版指標年報』2016 年版は囲み記事で，過去に 100 万部を突破した国内の小説（単行本）の発行部数調査を掲載している。それによると，歴代 1 位は片山恭一『世界の中心で，愛をさけぶ』p. 123 / 015 / fig.4 で 321 万部。これに続く2 位が 251 万部の『火花』（文藝春秋, 2015 年）であった。以下，上巻が 242 万3,500 部，下巻が 214 万 4,000 部の村上春樹『ノルウェイの森』（講談社, 1987年），225 万部の田村裕『ホームレス中学生』（ワニブックス, 2007 年），220 万部のリリー・フランキー『東京タワー』（扶桑社, 2005 年）と続く。登場する作品は 21 世紀のものが 5 点中 4 点で，21 世紀はメガヒット小説本の多産時代だということがわかる。

『世界の中心で，愛をさけぶ』は初版 8,000 部で 1 年後に 3 刷 12,000 部。のちの大部数を考えるときわめて地味な展開だった。これを一変させたのが，女優柴咲コウが『ダ・ヴィンチ』に書いたコメントだといわれる。そこから抜粋されたコピー，〈泣きながら一気に読みました。私もこれからこんな恋愛をしてみたいなって思いました〉は早速本の帯に採用された。これも機に本格的に動き出したのは刊行 2 年後の 2003 年で，月に万単位の重版が連続するようになる。評判が評判を呼び自働的に伸びていくのはベストセラーの特徴である。2004 年には東宝で映画化され，公開後に本は 300 万部を突破，「セカチュー」と略され流行語になった。装丁は雲間の青空を配したシンプルなもの。ベストセラーになる本は山口百恵『蒼い時』（集英社, 1980 年），村上春樹『ノルウェイの森』をはじめ，実は従来から端的なデザインが多い。同書もその一作である。

『東京タワー』の著者はさまざまな顔を持つマルチタレント。作品は初の長編小説で，亡き母と自身の半生を描いている。装丁もリリー本人がおこなっており，本を大事に扱ってもらうために「汚れやすい白い表紙と壊れやすい金の縁取り」にしたという。そのため他書との差異化が生じ，書店店頭でむしろ目立つ存在となった。

04
全国出版協会・出版科学研究所（編著）『出版指標年報』2009 年版

fig. 4
片山恭一『世界の中心で，愛をさけぶ』小学館，2001 年　装幀：柳澤健祐，カバー写真：川内倫子

fig. 5
麒麟・田村裕『ホームレス中学生』ワニブックス，2007 年　アートディレクション・デザイン：lil .inc, カメラマン：奥本昭久

05
全国出版協会・出版科学研究所（編著）『出版指標年報』2011 年版

『ホームレス中学生』fig.5 は芸人コンビ麒麟の一人が書いた貧乏自叙伝。13 歳のとき突然住む家を無くし，近所の公園に住んだ日々などを綴っている。人気タレントが特異な人生の歩みを告白した本は，本稿の扱う四半世紀でも飯島愛『プラトニック・セックス』（小学館, 2000 年）p. 040 / 014 など幾つかのヒット作があり，『ホームレス中学生』はその系譜の一冊となる。装丁は田村が飢えを凌ぐため，水に浸して口へ入れてもいたダンボールがモチーフで話題となった。

　『火花』の著者又吉はテレビの出演機会も多く，知名度は高かった。現役の人気タレントが純文学でデビューするというので評判を呼び，当初の掲載先『文學界』は創刊以来初の増刷となり，書籍は新人として破格の初版 15 万部で販売開始される。西川美穂の装丁画は奇妙なフォルムでインパクト充分であった。その後芥川賞受賞を機に 1 か月で 145 万部もの重版が掛かる大伸張現象を起こしている。発行部数は芥川賞受賞作として歴代 1 位であり，当分この地位は揺るがないだろう。

　村上春樹は 1980 年代のベストセラー作家だが，21 世紀にも『海辺のカフカ』（新潮社, 2002 年），『色彩を持たない多崎つくると，彼の巡礼の年』（文藝春秋, 2013 年），『騎士団長殺し』（新潮社, 2017 年）などベストセラーリストに挙がる小説本を出している。ある年に，また数年にわたって人気を博していた作者が，時代とともに退場し，急速に忘れられていく例はざらにあるが，その逆はきわめて稀少だ。村上が筆力と人気を 20 年間以上にわたって維持し続け，ベストセラーを世に送り続けたというのは，考えてみれば驚異的なことといえる。そうした村上のヒット作品の中でも飛び抜けた存在となったのは『1Q84』（新潮社, 2009-10 年）である。同書は一種の社会現象さえ巻き起こし，他社作品が発売日を変更するなど「作家は村上春樹とそれ以外の作家の 2 種類だけ」も大げさでない [05]，ほどの突出ぶりとなった。

　21 世紀の小説本ベストセラーを言及するさい，書店員の投票によって受賞作が決定される本屋大賞の存在は重要である。権威性希薄なこうした賞に共感が集まったのは，ヨコに広がるフラットな情報流通・人間関係を基にしたネット社会の進展も背景にあるはずだ。上記『東京タワー』は第 3 回受賞作で，続いて，東川篤哉『謎解きはディナーのあとで』（小学館, 2010 年）p. 130 / 051，三浦しをん『舟を編む』（光文社, 2011 年）p. 103 / 024，恩田陸『蜜蜂と遠雷』（幻冬社, 2016 年）p. 135 / 084 など多くのメガセラーを生む契機となっている。受賞作には作品の風合いをうまく伝える印象的な装丁が多い。

高齢者本の連続ヒット

21 世紀，とりわけ 2010 年代に目立つ現象として，高齢者本がベストセラーの重要な一角を占めるようになったことが挙げられる。国民各層にまんべんなく売れた「ハリー・ポッター」などは別として，ベストセラー化を導く中心読者層が中高年へスライドしていく現象は 21 世紀に顕著となった。とりわけ女性高齢者を著者とし，中高年層が主力読者となってヒットする本は，

2010 年代において多くの例を見ている。柴田トヨの詩集『くじけないで』（飛鳥新社, 2010 年），下重暁子『極上の孤独』（幻冬社, 2018 年）などだが，その中で, 2017 年のトップセラーとなった佐藤愛子『九十歳。何がめでたい』（小学館, 2016 年）^{p. 136 / 082} と，2012 年から 2016 年までベストセラーリスト入りを 5 年連続させた渡辺和子『置かれた場所で咲きなさい』（幻冬社, 2012 年）が特筆すべき存在といえる。カトリックの著名なシスターが著した後者はダブルミリオンへ至ったが，2 時間にわたった「金スマ」の著者特集は伸長の契機となった。

　個性的な女優樹木希林の『一切なりゆき』（文藝春秋, 2018 年）も，高齢者本の一冊といってよい。著者逝去 3 か月後に初版 5 万部という高い部数で刊行開始，たちまち市場で消化され，ひと月ほどで 40 万部まで駆けあがった。その後も勢いは止まらず，2019 年 3 月にミリオンセラーへ達している。著者の夫内田裕也が同月に逝去したことも伸長を加速させた。中心読者は 50-70 歳代の女性で，熟年層の支持が大部数をもたらしたのは間違いない。

　以上，駆け足で四半世紀のベストセラー事情を紹介した。時代の移り行きに合わせてベストセラー書のスタイルは変容したものの，人々の根柢の指向は存外変わらないものがあると，小さな総括はできるのではないかと思う。

横手拓治（よこて・たくじ）
淑徳大学（人文学部表現学科）教授。筆名・澤村修治で『ベストセラー全史』近代篇・現代篇（筑摩選書）がある。

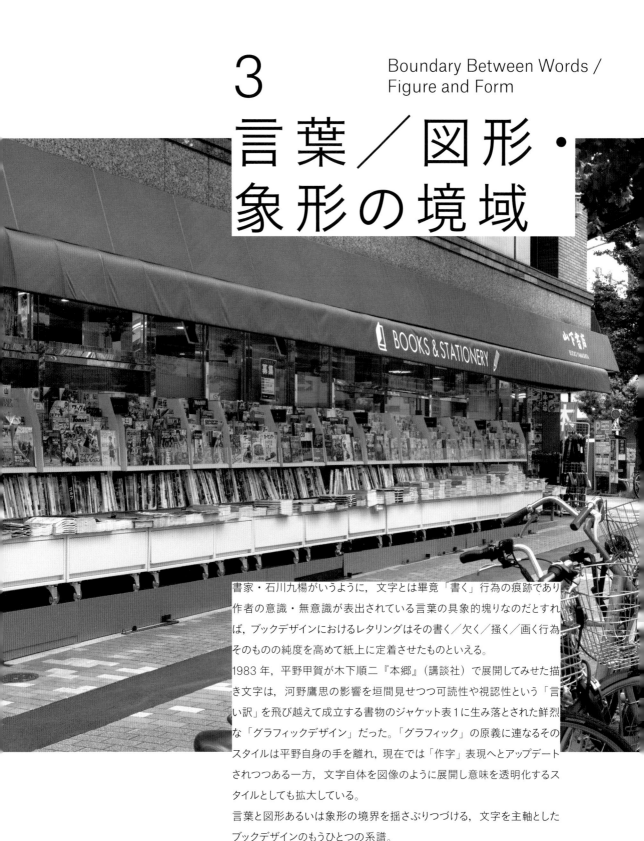

3 言葉／図形・象形の境域

Boundary Between Words / Figure and Form

書家・石川九楊がいうように，文字とは畢竟「書く」行為の痕跡であり作者の意識・無意識が表出されている言葉の具象的塊りなのだとすれば，ブックデザインにおけるレタリングはその書く／欠く／掻く／画く行為そのものの純度を高めて紙上に定着させたものといえる。

1983年，平野甲賀が木下順二『本郷』（講談社）で展開してみせた描き文字は，河野鷹思の影響を垣間見せつつ可読性や視認性という「言い訳」を飛び越えて成立する書物のジャケット表1に生み落とされた鮮烈な「グラフィックデザイン」だった。「グラフィック」の原義に連なるそのスタイルは平野自身の手を離れ，現在では「作字」表現へとアップデートされつつある一方，文字自体を図像のように展開し意味を透明化するスタイルとしても拡大している。

言葉と図形あるいは象形の境界を揺さぶりつづける，文字を主軸としたブックデザインのもうひとつの系譜。

001

002

003

004

001｜井出孫六『ねじ釘の如く　画家・柳瀬正夢の軌跡』岩波書店／1996／四六判／上製／装丁：田村義也　002｜片岡義男『日本語で生きるとは』筑摩書房／1999／四六判／上製／装幀：平野甲賀　003｜『鈴木本』制作委員会（編）『鈴木勉の本』鳥海修（統括責任者），瀬川清（統括編集）／字游工房／1999／A5判／上製／装丁：平野甲賀　004｜藤沢周『ソロ』講談社／1996／四六判／上製／装幀：鈴木成一

1996-1999

安岡章太郎『感性の骨』（講談社，1970年）などで奔放な日本語「描き文字」スタイルを見せていた田村義也が『ねじ釘の如く』001 などでそのスタイルを貫くかたわら，平野甲賀は80年代から続けている手法，いわゆる「コウガグロテスク」に，より洗練を加えていく。『ソロ』004 に見られるような鈴木成一による文字の造形は，おそらく象形文字依存の「描き文字」よりも，むしろ欧文書体がもつ「エレメント」の考え方を取り入れることによって「ロゴタイプ化」し，軽妙洒脱な印象を与えている。（川名）

2000-2004

005｜都筑道夫『推理作家の出来るまで』〈上・下〉フリースタイル／2000／四六判／上製／装釘：平野甲賀　006｜川畑直道（監修・文）『青春図會　河野鷹思初期作品集』河野鷹思デザイン資料室／2000／185×255mm／上製・函入／ブック・デザイン：太田徹也，題字・イラストレーション：河野鷹思　007｜齋藤孝『声に出して読みたい日本語』草思社／2001／四六判／並製／装幀：前橋隆道　008｜藤森益弘『モンク』文藝春秋／2004／四六判／上製／装丁：葛西薫　009｜杉本好伸（編）『稲生物怪録絵巻集成』国書刊行会／2004／175×257mm／上製／造本：工藤強勝＋伊藤滋章　010｜牧田智之 (text & story)『ぎおんご ぎたいご じしょ』ピエ・ブックス／2004／128×210mm／並製／artdirection：森本千絵, drawings：大塚いちお, design：横尾美杉

005

2000–2004

「コウガグロテスク」は色面との組み合わせにより，さらに象形の印象を強める。葛西薫による『モンク』008，太田徹也による『青春図會』006 のように，図形化した文字は，同じく表1に収まる図形・イラストとの同居により，さらに「形」としての存在感を増す。ひらがなを「形」として出現させる『声に出して読みたい日本語』（前橋隆道）007，『稲生物怪録絵巻集成』（工藤強勝＋伊藤滋章）009 は「へのへのもへじ」など日本古来からある「文字あそび」にも通じる造形。森本千絵による『ぎおんご ぎたいご じしょ』010 はシンプルなエレメントをもつ欧文書体に，欧文と同じ表音文字としては，日本語がもち得るおそらく唯一の要素である「濁点」を組み合わせることで，この本が扱う「音」という主題を強調している。（川名）

006

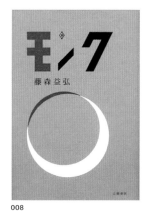

007

008

009

010

2000-2004

011｜ホンマタカシ『きわめてよいふうけい』佐々木直也（編）、アルフレッド・バーンバウム（訳）／リトルモア／2004／A5判／並製／デザイン：服部一成

012｜永江朗『批評の事情　不良のための論壇案内』原書房／2001／四六判／並製／装幀：佐々木暁，題字：永江朗　**013**｜舞城王太郎『好き好き大好き超愛してる。』講談社／2004／四六判／上製／装丁：Veia斉藤昭＋兼田弥生　**014**｜乙一『失はれる物語』栗本知樹（プロデューサー）／KADOKAWA／2003／四六判／上製／装丁：ライトパブリシティ

011

013

012

014

015｜原武史『滝山コミューン一九七四』講談社／2007／四六判／上製／装幀：帆足英里子　016｜吉田修一『ひなた』光文社／2006／四六判／上製／ブックデザイン：鈴木成一デザイン室，カバー写真：安村崇　017｜マツザキヨシユキ（責任編集）『未来創作 Vol.1』新風舎／2006／176×210mm／上製／カバーデザイン：寄藤文平　018｜穂村弘『もしもし，運命の人ですか。』メディアファクトリー／2007／四六判／上製／デザイン：仲條正義

016

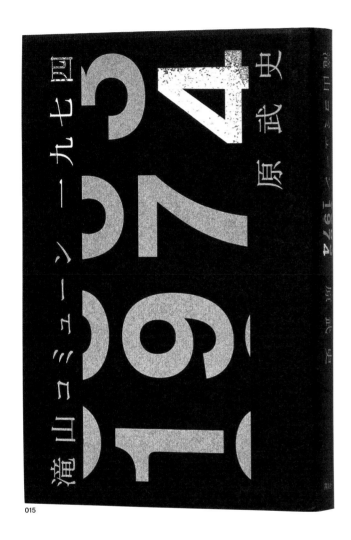

015

017

2005–2009

「描き文字」でもなく「ロゴタイプ」でもなく，単なる手書き文字をデザインとして扱うユーモアをもつ『きわめてよいふうけい』011，『批評の事情』012。前者の手書き文字は中平卓馬，後者は筆者永江明の手によるもので，この本がパーソナルな側面をもつことの証明（署名）ともなっている。4ケタの数字のタイポグラフィをドラムロールに見立て，イラストレーション化した『滝山コミューン一九七四』（帆足英里子）015 は，逆に採用した形が偶然「文字」であったとも言える。日本の明治から戦後にかけての「描き文字」のパロディを数々のバリエーションで見せる寄藤文平の仕事（『未来創作 Vol. 1』017）は書名とのミスマッチも相まって面白い。(川名)

018

背中の記憶

長島有里枝

NAGASHIMAYURIE

講談社

2005-2009

019｜長島有里枝『背中の記憶』講談社／2009／四六判／上製／装幀：服部一成　020｜佐々木敦『絶対安全文芸批評』INFAS パブリケーションズ／2008／130×210mm／並製／装丁：川名潤（Pri Graphics）、装画・本文イラスト：西島大介、カバー写真：田村昌裕（FREAKS）　021｜大友良英『MUSICS』岩波書店／2008／A5 判／上製／装丁：松本弦人　022｜鹿島田真希『ゼロの王国』講談社／2009／138×200mm／上製／ブックデザイン：帆足英里子　023

｜冲方丁『天地明察』角川書店／2009／四六判／上製／装丁：高柳雅人　024｜橋本治『巡礼』新潮社／2009／四六判／上製／装幀：平野甲賀　025｜「実録・連合赤軍」編集委員会＋掛川正幸（編）『若松孝二　実録・連合赤軍　あさま山荘への道程』朝日新聞社／2008／189×296mm／並製／装幀・本文デザイン：川名潤（Pri Graphics）　026｜森絵都『ラン』理論社（初版）／2008／B6 判／上製／ブックデザイン：池田進吾（67）／2014 年からは講談社刊行

020

021

022

023

024

025

026

027

028

029

2010−2014

直線を用いて積極的に文字を単純図形化する服部一成の仕事は（『背中の記憶』p. 076 / 019，『明治富豪史』038），表1の要素すべてを文字のもつ「情報」から図像のもつ「感情」へとシフトさせているようにも見える。既存書体に対して，表1内に存在する形や力学を働かせ，文字をイラストレーション下の影響に置いたもの（『MUSICS』p. 077 / 021，『卵をめぐる祖父の戦争』027），既存書体に極端な扁平率をもたせ暴力性を演出したもの（『この世のメドレー』033，『ハミ出す自分を信じよう』039），トランプ，新聞など，文字が配された既存のイメージを踏襲したもの（『ゼロの王国』p. 077 / 022，『怒れ！慣れ！』036）など，DTPの円熟期もとうに過ぎたこの年代ならではのさまざまな試みが見られる。一方で荒木経惟の書を採用する『佐渡の三人』（名久井直子）041 は，書というオールドスタイルを取り入れつつ，ちぎり絵のような佐渡島を模した形を組み合わせ，すべてが人間の手による古い造本を演出している。（川名）

031

030

027｜デイヴィッド・ベニオフ（著），田口俊樹（訳）『卵をめぐる祖父の戦争』《HAYAKAWA POCKET MYSTERY BOOKS》早川書房／2010／新書判／並製／装幀：水戸部功　**028**｜前田毅（企画・編）『公式版 すばらしいフィッシュマンズの本』INFAS パブリケーションズ／2010／A5判／並製・函入／デザイン：川名潤，五十嵐由美（Pri Graphics）　**029**｜西村

佳哲『いま，地方で生きるということ』ミシマ社／2011／四六判／並製／ブックデザイン：尾原史和　**030**｜井口時男『少年殺人者考』講談社／2011／四六判／上製／装幀：坂野公一（welle design）　**031**｜山城むつみ『ドストエフスキー』講談社／2010／四六判／上製／装幀：帆足英里子

032

033

032｜森田季節『ノートより安い恋』梅澤佳奈子（編）／一迅社／2012／120×182mm／並製／装丁：内田あみか（BALCOLONY.），イラスト：小山鹿梨子　033｜町田康『この世のメドレー』毎日新聞社／2012／四六判／上製／装幀・写真：有山達也　034｜東浩紀＋濱野智史『ised　情報社会の倫理と設計［倫理篇］』河出書房新社／2010／A5判／並製／装幀：森大志郎　035｜上野千鶴子『女ぎらい　ニッポンのミソジニー』紀伊國屋書店／2010／四六判／並製／ブックデザイン：鈴木成一デザイン室　036｜ステファン・エセル（著），村井章子（訳）『INDIGNEZ-VOUS! 怒れ！慣れ！』日経BP社／2011／105×180mm／並製／デザイン：佐藤亜沙美（コズフィッシュ）

034

036

035

2010-2014

037｜白井聡『永続敗戦論　戦後日本の核心』太田出版／2013／四六判／並製／ブックデザイン：鈴木成一デザイン室　**038**｜横山源之助『明治富豪史』《ちくま学芸文庫》筑摩書房／2013／文庫判／並製／装幀：安野光雅，カバーデザイン：服部一成　**039**｜山田玲司『ハミ出す自分を信じよう』《星海社文庫》柿内芳文（編）／星海社／2013／文庫判／並製／Book Design：吉岡秀典（セプテンバーカウボーイ）　**040**｜田辺茂一『わが町・新宿』紀伊國屋書店／2014／四六判／並製／装丁：平野甲賀　**041**｜長嶋有『佐渡の三人』講談社／2012／四六判／上製／装幀：名久井直子，題字：荒木経惟

永続　敗戦論
戦後日本の核心
白井 聡

037

038

039

040

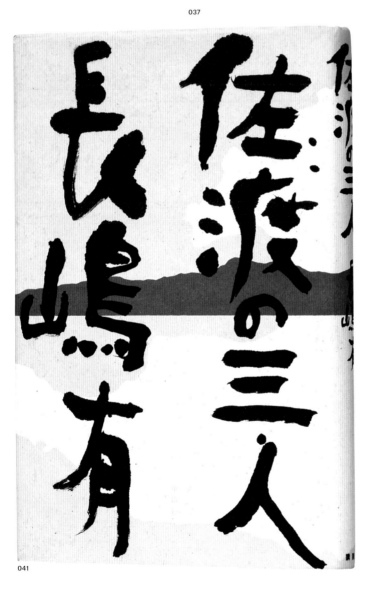

041

042

043

044

045

046

042｜藤井陽一（監修）『ラグジュアリー歌謡
《((80s)))》パーラー気分で楽しむ邦楽音盤ガイド 538』
稲葉将樹《 DU BOOKS 》（編）／DU BOOKS ／2013
／140×210mm ／並製／ブックデザイン：大原大次郎
043｜最果タヒ『死んでしまう系のぼくらに』リトル
モア／2014 ／四六判／並製／ブックデザイン：佐々
木俊　**044**｜西加奈子『サラバ！』《上》小学館／
2014 ／四六判／上製／ブックデザイン：鈴木成一デ
ザイン室，装画：西加奈子　**045**｜中村文則『教団Ｘ』
集英社／2014 ／四六判／上製／装幀：鈴木成一デザ
イン室，カバー作品：桑島秀樹「Vertical 007」2008
046｜大宮エリー『なんとか生きてますッ』毎日新聞
社／2014 ／四六判／並製／装幀・本文設計・題字・
イラスト：大原大次郎

047

048

049

051

050

2015–2019

カタカナの造形から得られるリズムをそのまま強引に漢字にも採用し，独特のグルーヴを生み出す手法は「描く・書く」ことの身体性に重きを置く大原大次郎ならではの力技（『ラグジュアリー歌謡』042）。造形の複雑な日本語のフォルムに対して，直線のみや，一定の曲線だけで構成していくデザインが数多く見られるが，この禁欲的とも思える造形の扱い方の背景には，近年の日本語フォントの充実という面もあるのかもしれない。書体そのものがあらわすことができる感情表現が年々豊かになっていくことに反比例するかのように，「描き文字」の造形はより複雑さ（＝感情）を拒絶していく傾向にあるのだろうか。前出の田村義也による安岡章太郎『感性の骨』に見られるような，文字そのものを個々の造形からシルエットに至るまですべて図像（イラストレーション）化する手法が，三重野龍（『ことばの恐竜』065）のように近年のデザイナーによって更新されながら再び姿を現していることも興味深い。（川名）

047｜獅子文六『悦ちゃん』筑摩書房／2015／文庫判／並製／装幀：安野光雅，カバーデザイン：牧寿次郎，カバーイラスト：本秀康　048｜島田雅彦『虚人の星』講談社／2015／四六判／上製／装幀：鈴木成一デザイン室，装画：池田学「予兆」　049｜大宮エリー『なんとか生きてますッ2』毎日新聞出版／2015／四六判／並製／ブックデザイン：グルーヴィジョンズ　050｜高山なおみ，スイセイ『ココアどこ わたしはゴマだれ』河出書房新社／2016／110×167mm／並製／装丁：寄藤文平＋鈴木千佳子（文平銀座）　051｜柴崎友香『パノララ』講談社／2015／四六判／上製／装幀：帆足英里子

052｜左右社編集部（編）『〆切本』左右社／2016／四六判変型／並製／装幀：鈴木千佳子 053｜山下澄人『しんせかい』新潮社／2016／四六判／上製／装幀：新潮社装幀室，題字：倉本聰 054｜ニコラス・ウェイド（著），山形浩生，守岡桜（訳）『人類のやっかいな遺産 遺伝子，人種，進化の歴史』外山圭子《イカリング》（編）／晶文社／2016／四六判／並製／装丁：寄藤文平＋新垣裕子（文平銀座） 055｜服部みれい『あたらしい自分になる本 増補版』《ちくま文庫》筑摩書房／2016／文庫判／並製／装幀：安野光雅，装丁：中島基文，イラスト：平松モモコ 056｜木下龍也『きみを嫌いな奴はクズだよ』《現代歌人シリーズ12》書肆侃侃房／2016／120×188mm／雁垂れ装／装幀：佐々木俊 057｜紫原明子『家族無計画』平野麻美《朝日出版社第5編集部》（編）／朝日出版社／2016／四六判／並製／ブックデザイン：渋井史生（PANKEY），装画・挿画：上路ナオ子

052

053

054

055

056

057

2015–2019

058｜山下陽光『バイトやめる学校』タバブックス／
2017／四六判／並製／装丁：惣田紗希，カバー写真：
下道基行　059｜栗原康『死してなお踊れ　一遍上人
伝』河出書房新社／2017／四六判／並製／装幀：前
田晃伸　060｜ハン・ガン【韓江】（著），斎藤真理子
（訳）『ギリシャ語の時間』《韓国文学のオクリモノ》晶
文社／2017／四六判／並製／装丁：寄藤文平＋鈴木
千佳子　061｜吉川浩満『人間の解剖はサルの解剖の
ための鍵である』赤井茂樹（編）／河出書房新社／
2018／四六判／並製／装丁・装画・本文設計：寄藤文
平＋鈴木千佳子（文平銀座）　062｜荒木優太『貧しい
出版者　政治と文学と紙の屑』フィルムアート社／
2017／四六判／上製／装幀：前田晃伸・馬渡亮剛
063｜香山滋（著），日下三蔵（編）『海鰻荘奇談　香
山滋傑作選』河出書房新社／2017／文庫判／並製／
カバーデザイン：水戸部功，カバーフォーマット：
佐々木暁　064｜トーマス・メレ（著），金志成（訳）
『背後の世界』河出書房新社／2018／四六判／上製／
装丁：仁木順平，装画：大西洋

058

059

060

061

062

063

064

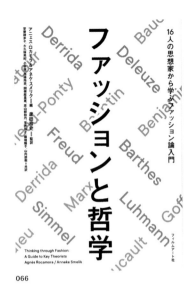

066

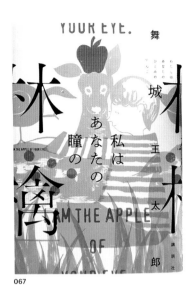

067

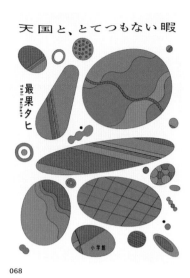

068

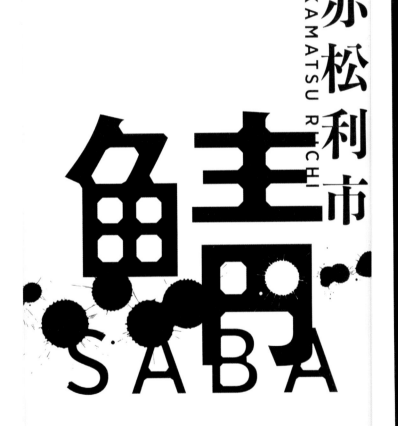

徳間書店

069

072

2015−2019

066｜アニェス・ロカモラ＆アネケ・スメリク（編著），蘆田裕史（監訳），安齋詩歩子，大久保美紀，小林嶺 ほか（訳）『ファッションと哲学 16人の思想家から学ぶファッション論入門』薮崎今日子《フィルムアート社》（編）／フィルムアート社／2018／四六判／並製／ブックデザイン：加藤賢策（LABORATORIES） 067｜舞城王太郎『私はあなたの瞳の林檎』講談社／2018／四六判／並製／装丁：川谷康久，装画：井上奈奈 068｜最果タヒ『天国と、とてつもない暇』小学館／2018／四六判変型／並製／ブックデザイン：佐々木俊 069｜赤松利市『鯖』徳間書店／2018／四六判／上製／装幀：水戸部功 070｜池澤夏樹『科学する心』集英社インターナショナル／2019／四六判／上製／装幀：水戸部功 071｜菅俊一（著），内沼晋太郎，後藤知佳《NUMABOOKS》（編）『観察の練習』NUMABOOKS／2017／文庫判／上製／ブックデザイン：佐藤亜沙美（サトウサンカイ） 072｜古井由吉『この道』講談社／2019／四六判／仮フランス装／装幀：菊地信義，装画：吉原治良「白い円」（大原美術館所蔵） 073｜萩野正昭『これからの本の話をしよう』晶文社／2019／四六判／並製／デザイン：鈴木一誌＋下田麻亜也

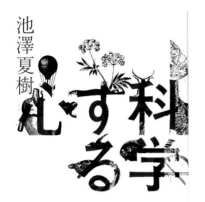

池澤夏樹
科学する心

集英社インターナショナル

070

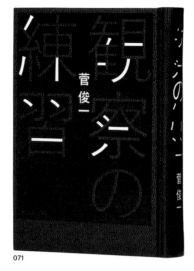

菅俊一
現実�759ものの練習

071

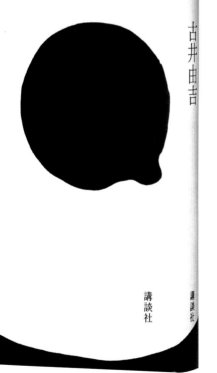

古井由吉
この道

古井由吉

講談社

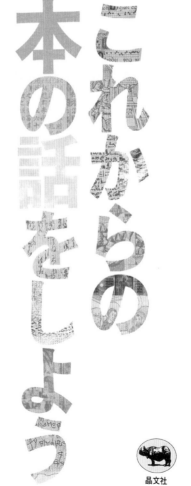

萩野正昭
これからの本の話をしよう

晶文社

073

074

075

076

077

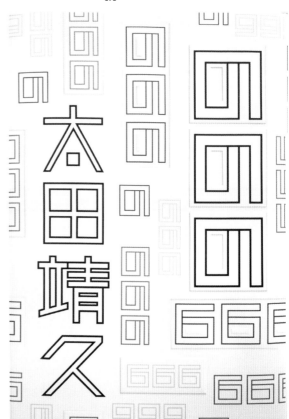

078

2019–2020

文字の持つ意味やストーリー性を題字そのものに具現化させる方法（『縄文』076）は鈴木成一デザイン室の十八番。漢字はそもそも表意文字であり、「言葉を伝える」という原始的視点から考えても至極正統な方法と言える。写植書体を使用しながらも、文字それぞれを重なり合わせ、ひとつのシルエットとする Machintosh 以降の文字組みが試みられた『かたちは思考する』074 は、山田和寛によるハイコンテクストな実験作。シンプルな矩形の組み合わせによる『さよなら、男社会』077（寄藤文平）『ののの』078（大竹伸朗）にはある種の稚拙なかわいらしさもあり、ドローイングのためには不自由なアプリケーション（たとえば Word のような）でも可能な範囲を楽しむような手つきにも感じられる（もっとも、この作字手法を古くから用いている大竹伸朗はそのように考えてはいないと思うが）。アプリケーションのクセを残しつつ、文字のエレメントを裁ち、手作業では生み出し得ない形状を削り出しながらも、コンパスで引いた線のようなパターンとの組み合わせで最終的にはヴィンテージにも見える形に落とし込んだ『水と礫』079 は求道者たる水戸部功ならではの手の込みよう。吉岡秀典による書体の混植、ルールの見えない描き文字、奔放なレイアウトはそのまま、この本が扱うテーマにバッチリ合致しつつも、本の人格から独立したミュータントをも生み出している。（川名）

074｜平倉圭『かたちは思考する　芸術制作の分析』東京大学出版会／2019／A5判／上製／ジャケット写真：ロバート・スミッソン《スパイラル・ジェッティ》1970年，2008年撮影／デザイン：山田和寛＋平山みな美　075｜宮内悠介『黄色い夜』集英社／2020／四六判／上製／装幀：菊地信義　076｜真梨幸子『縄文』幻冬舎／2020／四六判／並製／装画：千海博美／ブックデザイン：鈴木成一デザイン室　077｜尹雄大『さよなら、男社会』亜紀書房／2020／四六判変型／並製／イラスト：尹雄大／装丁：寄藤文平＋古屋郁美（文平銀座）　078｜太田靖久『ののの』書肆汽水域／2020／四六判／上製／題字：大竹伸朗／装丁：中原麻那

079｜藤原無雨『水と礫』河出書房新社／2020／四六判／上製／装幀：水戸部功　080｜小林瑞恵『アール・ブリュット　湧き上がる衝動の芸術』大和書房／2020／A5判／並製／ブックデザイン：吉岡秀典（セプテンバーカウボーイ）　081｜尹雄大『異聞風土記 1975-2017』晶文社／2020／四六判／並製／装丁・レイアウト：矢萩多聞　082｜古川日出男『おおきな森』講談社／2020／四六判変型／上製／装幀：水戸部功

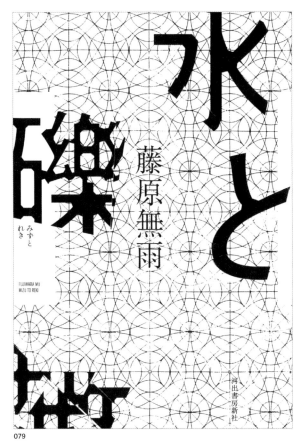

079

080

081

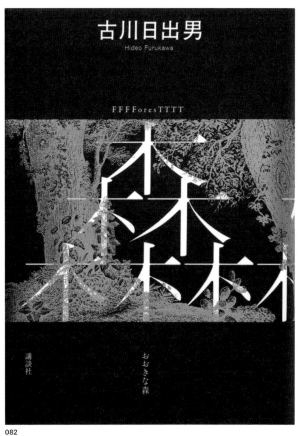

082

詩と描き文字の関係性と変遷

川名潤

20文字，26行の組版，そのすべてのマスに並ぶ，無言をあらわす中グロ，520文字。1988年に刊行された『北園克衛とVOU』（「北園克衛の世界」刊行会, 1988年）に掲載された，清原悦志による追悼文の内容だ。前置きも，結び言葉もなく，ただただ点「・」で埋め尽くされている。コンクレート・ポエジー（コンクリート・ポエトリー）の体裁をまとったその文章は，言葉，タイポグラフィ，詩の境界を横断し，見る者にとっては悲しみばかりではなく，それに付随するさまざまな感情を読み取らせるデバイスとなる。

「言葉／図形・象形の境域」と名づけた本章では，つまり広義のタイポグラフィから，より限定して「象形」を意識したブックデザインを扱っている。デザインが国内でまだ「図案」と呼ばれる時代から，「描き文字」としてこのジャンルは姿をすでに現しているので，その歴史は図案黎明まで遡ることができる。ましてや，漢字の成り立ちを考えれば，その端は象形文字にあるため，漢字およびそこから派生した仮名を，つまりは「日本語」を用いたデザインは，言葉から象形，象形から言葉へとを往復し続ける宿命にある。ブックデザインの黎明どころか，日本語が文字として産声をあげたその瞬間から，私たちが目にしている自国語は，言葉と形を行ったり来たりしているわけだ。

日本国内では今現在でも「描き文字」によるデザインの隆盛を見て取ることができる。「ロゴタイプ」ではなく「描き文字」という言葉も象徴的で，音素文字であるアルファベットとは違い，日本語の文字のルーツが象形文字だからこそ「描く」ことが可能となっているとも言えるだろう。後年のブックデザインでは，80年あたりからの平野甲賀による特徴的な「描き文字」にはじまり，仲條正義，服部一成，大原大次郎，さらに近年の佐々木俊，牧寿次郎，鈴木哲生，山田和寛，三重野龍の仕事を中心に，その継承と解釈は広がり続けている。

冒頭にあげた清原悦志によるコンクレート・ポエジーのように，象形は見るものの感情を喚起しうるものである。しかし，ここで唐突に白状すると，私は長らく仲條正義のデザインを理解できずにいた。理解，というか，どういう感情で見たら良いのかと毎回逡巡していたように思う。ウィットやシニカルさ，アイロニーなどを見て取ることができるとも言えるが，形のバランスを決め切ることのないその形は（あえて言ってしまえば間の抜けたような形は），本人としてはそもそもなにを意図しているものなのだろうか，と。

以前からあったその私の疑問は，2006年，氏が手がけた千葉県のロゴの発表によって，姿を現してしまうことになる。ロゴのデザインそのものは，氏のデザインを（理解できずとも）見てきたことのある私にとっては「いつもの仲條節」と見ることができたのだが，県民からはインターネットを中心に，「垢抜けない」または端的に「ダサい」という辛辣な批判が起きていた。当時の私は「まあ，仲條

さんを知らなかったら，そうなるわな」と氏のデザインを理解もできていないくせに，妙なデザイン選民意識だけを自分に貼り付け，安全地帯に身を置いていたのだと思う。デザインが言葉を獲得しなければいけないという危機感が，このときの私にはまだ希薄だった。

グラフィックデザイナー・松本弦人が主催する「DeSs」という会がある。毎回ゲスト講師として，ひとりのデザイナーが登壇し，自らの創作について語る会で，いわゆる「エンブレム騒動」を発端として，われわれデザイナーがどうやって言葉を獲得すべきかということに主眼を置いた勉強会となっている。9回目のゲストが仲條正義だったのだが，そこで興味深い言及があった。

2017年のギンザ・グラフィック・ギャラリーで行われた氏の個展「IN & OUT，あるいは飲＆嘔吐」という題名についてだ。言ってしまえばこれは駄洒落なのだが，その人を食ったような題名をつけた理由について，氏は「ライトヴァースが好きだったから」と答えた。ライトヴァースとは詩のジャンルのひとつである。従来の古典的な文学性の高い韻文とは違い，パロディやナンセンスを巧みに用いながら，日常の情景を娯楽的に伝えるものだ。そこで私はようやく仲條正義のデザインが理解できたような気がした。氏のデザインはつまり，言葉ではなく，形を用いたライトヴァースだったのだ，と。

言葉と詩，そして描き文字が，私のなかではここで再びつながることになる。仲條正義

の起点をライトヴァースだとすると，近年の佐々木俊，三重野龍らによる最果タヒの著書の装丁によって，〈詩─描き文字〉の関係性は，仲條正義のそれとは逆転しているところが面白い。どういうことかというと，エモーショナルよりも娯楽性に重点を置いたライトヴァースを形によって再現したのが仲條デザインだとすると，その継承にあるように見える数々の形を，佐々木俊や三重野龍らは，直接的な言葉を用いたエモーショナルな作風である最果タヒの詩集の顔として採用しているからだ。

おそらくは直接性のようなものから顔を背けてできあがったアイロニカルな仲條の手法は，一般的には「かわいい」という価値観で解釈・消費されてきたのではないだろうか。そして現在「かわいい」を入り口にして読者に届く最果タヒの著書。つまりデザインのもつ役割は，時代の感情や価値観の変遷とともに移り変わる。同じスタイルがその時代の読者の目にどう届くかという視点は，常に更新を余儀なくされるのだ。

ちなみにここでは「かわいい」という言葉が差す価値観の変遷（というか，拡大）にも目を向けなくてはいけないが，紙幅の都合で大塚英志の著書『「彼女たち」の連合赤軍』（文藝春秋，1966年）あたりに丸投げしたい。

2019年現在，世間では「令和おじさん」が「かわいい」とされ，私は腰を抜かしている。

引き算の料理写真

三浦哲哉

書籍の売り上げがマイナス成長を続ける一方で，刊行されるタイトル数は増加を続ける 90 年代後半以降の出版業界。単行本よりも手頃に書き下ろしの書籍を読める新書の台頭や，早い・安いの即効性を売りにしたビジネス書や啓発本が流行するなか，それ以上に大きな市場を築くのが家事やライフスタイルをテーマとした趣味・生活・実用書だ。昨年度の書籍売上の構成比を見ても，ビジネス書が全体の 5.8％に対し，趣味・生活・実用書は 19.9％ で 11 ジャンル中 1 位を継続，実用書にも書籍ごとの個性がより一層求められていることがうかがえる。(出典：『ORICON エンタメ・マーケット白書 2018』オリコン・エンタテインメント，2019 年)

　なかでも，バラエティに富んだ変化を遂げているのが，料理書の装丁ではないだろうか。古くは挿絵を用いた江戸時代の献立集まで遡ることができる料理書のデザインだが，近代以降，文字やイラストに拠ったレイアウトが大半を占めてきた。しかし，60 年代頃を境に写真を主体とするスタイルが一般化するにつれ，料理書のレイアウトにおける「写真」のあり方は，著者の料理への態度をダイレクトに表したり，本そのもののあり方を左右する重要な構成要素となっていく。本稿では，そうした「料理写真」の変遷に焦点をあてることで，90 年代後半以降の料理書デザインの一端を振り返る。

ある時期以前の料理写真には，おいしそう，という感じがどこか希薄であるように思えてならない。過去の料理書を眺める機会のある方には，この感じについて，きっとわかってもらえるのではないかと勝手に思っている。

　このような印象は，現在の常識（料理写真はこんなふうにおいしさの印象を喚起してしかるべき，という思い込み）をそのまま過去に適用してしまうことで起こる「時代錯誤（＝アナクロニズム）」によるものなのかもしれない。かつての料理写真は，今日とは違う何かを，きっと優先していたのだろう。だとすれば，それは何か。何がどう変わったのか。私は料理本の単なる愛好家でしかなく，この問いを完璧に解明するための料理史および写真史的知識はまったくないのだけれど，こんなふうに考えられるのではないか，という仮説をもっているので，ここからそれを述べてみたいと思う。料理写真の変容は，装丁やブックデザインの変化とも密接に結びついているはずだ。

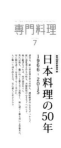

2016/4　　　　2016/5　　　　2016/6　　　　2016/7

fig. 1
『月刊専門料理』柴田書店, 2016 年 4 月 -7 月号, 2016 年

料理写真の変遷が通覧できる格好の資料として，たとえば，雑誌『月刊専門料理』創刊 50 周年を記念し，仏・伊・和・中という料理の四大ジャンルの半世紀をそれぞれ回顧した 4 冊の特集号がある ^{fig. 1}。かつて誌面を飾った歴史的名料理の写真が一挙にお蔵出しされているのだが，それらを順番に辿っていくと，だいたい 1990 年代後半から 2000 年代前半にかけて，様相ががらっと一変したという印象を覚える。この時期に何か大きな地殻変動が起きて，「以前」と「以後」に分かれたような感があるのだ。

　「以前」の写真，と一口に述べても，もちろんその内実は千差万別で，写真家によって細かなスタイルの違いもあるだろうが，とはいえ，これらのなかに，ひとつの傾向が共通して見て取れるように思う。それは何か。写真が料理の何たるかを「説明」しようとし，その役割を固守しつづけていることだ。どういうことか。

　たとえば正調フレンチの一皿「ヒラメのパイ包み焼き」を撮影するとしよう。その場合，きわめて手の込んだこの料理の細部，たとえばパイ皮に施された化粧細工のひとつひとつまでも克明に再現されることが，たぶん期待されることになる。どの地方発祥の，どの技術が用いられ，どの素材が，どの手順で，どのように火入れされているかまでもが見てわかるように。つまり，ある時期までの料理写真は，ある料理の完璧な視覚的説明を目指していたのではないか。その模範は，「美術品の図録」であったのかもしれない。彫刻とか，仏像とか，作品としての器などを被写体とする写真のあの「律儀さ」の印象を，私はかつての料理写真に感じる。

　この傾向は，一般家庭向けのレシピ本にも共通する。その道の専門家が，正しい，しばしばひどく複雑で時間のかかる作り方を各家庭へ啓蒙する，というトップダウン的姿勢によって制作されることが当然だった時期のレシピ本において，料理写真には何よりも「説明」の役割こそが期待されていた。たとえば「酢豚」なら，豚はどれぐらいの大きさに切り，野菜はどの種類をどれぐらいの量入れ，片栗粉でつけるトロミの加減はどの程度にするのが正しいかが，初めて作る読者にもはっきり目で見てわかるようでなければならない，というように。

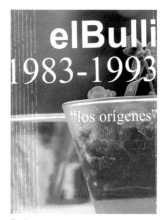

fig. 2
Ferran Adria, Juli Soler, *El Bullie 1983-1993*,
Rba Libros, 2005

fig. 3
ホルトハウス房子『ホルトハウス房子　私の
おもてなし料理』復刊ドットコム，2013 年
（1974 年文化出版局刊の復刊），表紙・pp.
68-69 装丁・口絵レイアウト：仲條正義，カ
メラ：後勝彦，イラスト：角井功

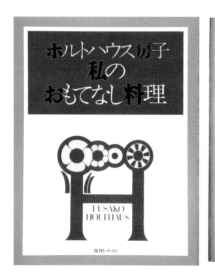

　海外の話になるが，2000 年前後に料理写真の質が変化したことの傍証と
して，この時期の料理界をリードしたレストラン，エル・ブリによるカタロ
グ・シリーズを挙げることもできるだろう。その第 1 巻 El Bullie 1983-1993
^{fig. 2} を開いてみると，それ以降，とりわけ 2000 年以降に充ち満ちることにな
るあのマジックが，奇妙にも写真からはそれほど感じられないことに驚く。
料理のクリエイションがまだ大胆を極める前だったから，というだけではな
く，おそらく写真の質が，料理に見合ったものにいまだなっていなかったか
らだと考えざるを得ない。第 1 巻の写真はやはり「説明」的に過ぎ，それゆ
え，ごてごてと情報過多で，後年の大胆な省略と抽象の操作がまだほとんど
効果的に用いられていないように感じられる。

　「情報過多」と言えば，1990 年代以前の日本の料理写真においても，まさ
に「足す」こと，盛り込むことこそが好まれていたように思い出される。ホ
ルトハウス房子 ^{fig. 3} とか，初期の平野レミとか，雑誌『anan』の 80 年代の
料理特集号とか，それら書物の写真を眺めていると，レースの襞の白く輝く
テーブルクロスや，老舗ブランドの陶磁器など，料理のかたわらに置かれた
装飾品の数々のほうに目が惹きつけられる。それらは，料理が「舶来品」で
あるがゆえに魅力的だった高度成長期の，庶民的渇望を反映していたのかも
しれない。だから私などは，これら往年の料理写真を見ると，過度にデコラ
ティブな「純喫茶」に入ったときのような懐かしさを覚える。

　先述した料理写真の質的変化とは，つまり，ここまで述べてきた諸要素——
写真が正しい料理を克明に「説明」する機能を果たそうとし，それが「啓蒙・
普及」に役立てられ，なおかつ，庶民の憧憬の念を吸収する，といったこと
——が，なくなるとは言わないまでも，もはや最優先されることがなくなった
結果ではないか。

　「以後」の料理写真はどのような方向に向かうのか。枷から外れて自由にな
る。多種多様になる，ということなのだと思う。そのなかでもここで私が特

fig. 4
有元葉子『有元葉子の揚げもの』東京書籍，
2014年　アートディレクション：昭原修三，
デザイン：植田光子（昭原デザインオフィ
ス），撮影：竹内章雄

fig. 5
細川亜衣『愛しの皿』筑摩書房，2010年，
表紙・pp. 86-87 デザイン：中島佑介，田中
貴志（limArt），装画：山本祐布子，写真：邑
口京一郎

筆したいのは，有元葉子 fig. 4 らによって牽引され，「引き算の料理」と括られることもある，新しい傾向だ。そこで提案されていたことは，「足す」のではなく，不要なものを見極め，手順や食材を必要最小限に「引く」からこそ生まれる，研ぎ澄まされた一皿である。

　凛とした白い器のうえに，具材が2種類か3種類ほど，ふわりと立体的に置かれるだけの，それ以上何も足すことのできない一皿。これをどう写すか。素材そのものの味わいや手触りに，どう迫れるか。おそらく，まったく違う質の写真が求められたに違いない。

　「引き算の料理」の最も洗練された例として，細川亜衣の料理本を取り上げてみよう。そこで提案されているのは，たとえば，旬の青菜を茹でてオリーブオイルと塩をかけただけ，とか，カリフラワーをじっくり蒸し上げてオリーブオイルとともに潰しただけ，というような一皿である。細川はカリフラワーのような，脚光を浴びることの少ない野菜のなかに，じつはとても多種多様な香りと味わいが潜んでいることに注意を促す。外部の余計な要素を減らすときに初めて，単一素材のなかの味と香りの交響に出会うことができ，それは静かだが深い感動を呼ぶと強調する fig. 5。

　その写真はどうなるのか。このカリフラワーの一皿を写すとき，邑口京一郎のカメラは，ごく浅いフォーカスによって，この野菜の瑞々しい肌理のごく一部だけを注視する。料理全体の輪郭は故意にぼやかされる。見た瞬間にはそれがカリフラワーかどうかもわからず，ただ，乳白色の物体が白い器の上に存在しているだけだ。それはまったく何も「説明」しようとしない。私たちはむしろここで「カリフラワー」をめぐる固定観念を揺さぶられ，それと新しく出会い直すことを促されている。

　素材への感覚を研ぎ澄まし，解像度を上げること。そのことで，ごく当り前の素材のなかに隠されていた秘密を聴き取ろうとすること。こうした姿勢そのものは，日本料理の理念に太古から含まれていたことではあろう。だが，

2000 年以後，格段に自由度を増した料理写真の地平において，それは，有元や細川らとともに，新たな表現として開花することになる。もちろんのこと，これら料理写真は，おいしそうに見えることこのうえない。一度これに慣れてしまったものにとって，「以前」の写真が官能的な魅力に乏しいと感じられるのは，しかたのないことかもしれない。

　料理の既成概念を静かに揺さぶり，おいしさの再発見を促すこうした「引き算の料理写真」は，当面のあいだ古びることはないだろうと思う。現在進行系の料理のビジュアルと言えば，いわゆるインスタグラム的なスタイル─ビビッドな色彩の一皿を広角レンズによってあえて平板化し，それらを視覚情報として高速で流通させるというスタイルが席巻しているわけだが，それらが流行すればするほど，「引き算の料理写真」による，料理を脱 - 情報化する力は際立つだろうと思われるからだ。

三浦哲哉（みうら・てつや）
1976 年福島県生まれ。東京大学大学院総合文化研究科超域文化科学専攻博士課程修了。青山学院大学文学部比較芸術学科准教授。著書に『サスペンス映画史』（2012）『食べたくなる本』（2019, 共にみすず書房）『映画とは何か─フランス映画思想史』（筑摩選書、2014）『『ハッピーアワー』論』（羽鳥書店、2018）など。

4

ブックデザイン・オールドスクール

かつて恩地孝四郎は「本は文明の旗だ，その旗は当然美しくあらねばならない」と記した。明治からはじまる日本の近代化のなかで，書物も和装本から洋装本へと形態を変化させ，その時々のつくり手たちが「美しさ」を実現させようと格闘してきた歩みを忘れてはならない。そのなかにあって伝統的西洋造本にひとつの範をとり，奇をてらわず華美よりは簡素を旨としながら，たとえば粟津潔が列島の土着性に注目したように，ときに和様・文様，書き文字，装画を配置し日本的な書物の正統を成してきた流れがある。時代を経て，市場の要請がますますつよくなる現在，その正統は装いを変えつついまもたしかに息づいている。

けっして懐古趣味に堕することなくメタモルフォーゼを繰り返す，書物という完成された器のなかに同居するクラシックとモダン。

The Body Thinking

考える身体

Miura Masashi
三浦雅士

NTT出版

001

1996–1999

本章のタイトルに冠した「オールドスクール」はおもに音楽の文脈で用いられる際のそれをイメージしている。つまり伝統的でありながらもたんなる保守ではなく、伝統の価値を認識したうえで「いま」の表現としてそれを用いるスタイルだ。ここでいえば鈴木一誌の『古本とジャズ』003 の表罫・裏罫の使用がわかりやすい。多田進『太宰治全集』006 はシンメトリックなレイアウトのなかタイトルを囲む矩形に欧文を配することで野暮ったさを回避しモダンな装いにしている。祖父江慎『音楽のつつましい願い』004 も画面構成は左右対称で安定的でありながら白オペークにエンボス加工を施すことで本の物質性を加速させ、たんに端正なデザインには落とし込まれていない。近藤一弥『考える身体』001 のタイトルと線画の高度な調和は、一見無作為に配置されているように見えるがおそらくはグリッドに基づいたレイアウトでその意味で西洋モダンタイポグラフィの伝統に連なる。著者自身のイラストレーションがほぼすべての『さくら日和』005 をモリス的な装飾の現代解釈ととるのはさすがに深読みが過ぎるか。(長田)

日本の名随筆 別巻60

原田宗典 編

買物

002

ランティエ叢書
植草甚一
古本とジャズ

rentier collection

角川春樹事務所

003

Shinichi Nakazawa Yoko Yamamoto

音楽の
つつましい願い

中沢新一 山本容子

Chikuma Shobo

音楽の
つつましい願い

中沢新一
山本容子

筑摩書房

ISBN4-480-8728

004

SAKURA・BIYORI

さくら日和
絵と文
さくらももこ

TOMOKO・SAKURA

005

DAZAI

太宰治全集
1

OSAMU

初期作品

没後50年、決定版全集 全13巻

太宰逝って半世紀、ますます評価の高まる太宰文学の
新たな読み直しに向けて、新発見の草稿をも増補し、
全著作をジャンル別、発表年代順に再編した決定版全集。
本巻には、『哀蚊』『花火』『地主一代』などを収録。

第1回配本 第1巻 初期作品
筑摩書房◎定価(本体価格5800円+税)

006

001|三浦雅士『考える身体』NTT 出版／1999／四六判／上製／装幀：近藤一弥　**002**|原田宗典（編）『買物』《日本の名随筆 別巻 60》作品社／1996／B6 判／仮フランス装／装丁：菊地信義、口絵：本くに子　**003**|植草甚一『古本とジャズ』《ランティエ叢書》角川春樹事務所／1997／文庫判／上製／造本設計：鈴木一誌＋廣田清子、帯画：飯野和好　**004**|中沢新一、山本容子『音楽のつつましい願い』筑摩書房／1998／四六判／上製／装幀：祖父江慎　**005**|さくらももこ『さくら日和』集英社◎さくらももこ／1999（刊行終了）／110×175mm ／上製／装幀：祖父江慎、装画：さくらももこ，カバー人形：五十嵐佐和江　**006**|太宰治『太宰治全集』《1》筑摩書房／1999／141×200mm ／上製／装幀：多田進

007

008

007｜稲垣足穂（著），萩原幸子（編）『一千一秒物語』
《稲垣足穂全集［第一巻］》筑摩書房／2000／140×
200mm／並製・函入／装幀：吉田篤弘，吉田浩美（ク
ラフト・エヴィング商會）　008｜歪・鵄『「非国民」
手帖』情報センター出版局／2004／110×188mm／
上製／装丁：川名潤，岡田芳枝（Pri Graphics）　009
｜金原ひとみ『蛇にピアス』集英社／2004／118×
188mm／上製／装丁・装画：葛西薫　010｜泡坂妻夫
『奇術探偵 曾我佳城全集』講談社／2000／四六判／
上製／装丁：祖父江慎＋コズフィッシュ，紋意匠：泡
坂妻夫　011｜ECD『ECDIARY』齋藤考子（編）／
レディメイド・インターナショナル／2004／115×
172mm／並製／装丁：石黒景太

2000-2004

オールドスクールの手法は伝統的であり普遍的であるため時代の変
化に左右されにくい。反面，ともすればたんに懐古的なところに陥
りがちでもあり，ではどのようにアップ・トゥ・デイトなものとし
て成立させるのか，その点にブックデザイナーの創意工夫が発揮さ
れる。吉田篤弘＋浩美『稲垣足穂全集』007 は函に題簽貼りのザ・
クラシックな装いだが，稲垣の直筆サインを象徴的にあしらい洒脱
な欧文タイポグラフィを組み合わせる。剝き身のままのボール材を
函の資材にするセンス，本体表紙の空押し加工も，古典的な全集ス
タイルにありがちな古色蒼然さからは程遠い。川名潤『「非国民」手
帖』008 と葛西薫『蛇にピアス』009 はともに装画の妙が光る。とく
に葛西自身が描いたそれは，手書きの欧文タイトルとも絡み合い，
小説の世界観を表象しながらけっして説明的でない，文芸書の手本
のようなデザイン。（長田）

蛇にピアス 金原ひとみ

009

010

011

2005-2009

ゼロ年代後半，オールドスクールとの親和性が高い文芸書のデザインに頭角を現してきたのが大久保明子だ。2009 年から刊行が始まる『向田邦子全集〈新版〉』p. 101 / 018・019 は愛猫家で知られた作家へのオマージュが効いた猫のシルエットをホットスタンプであしらい，カジュアルななかに上品さを折り込むことでいまの時代に「全集」の新たな可能性を探っている。一見オーソドックスなようでいてそうではない要素を加えたり，あるいは冒険的に見せながらも振り切る手前で軽やかに着地させる（たとえば『真鶴』p. 045 / 039 のように）ところに，大久保の非凡さがある。新潮社装幀室の『予告された殺人の記憶』012 はサイズに抑制を効かせたうえでラインを微妙に甘くしたタイトル，墨絵の濃淡，そこに箔押しされた欧文タイトルを配置する。光の反射にきらめく金箔の輝きがモノトーンの世界に複雑な表情を与えている。実は同書の真骨頂はジャケットを外した表紙のデザインで，欧文のみのタイトル，著者名，版元名を背に艶墨で箔押しする。ふつう目に触れないところに神経を行き届かせた，ジャケットを借り物と捉えるそのあり方もまたオールドスクール的アプローチだろう。（長田）

012

013

014

015

016 | ガブリエル・ガルシア＝マルケス（著），野谷文昭，旦敬介（訳）『予告された殺人の記録 十二の遍歴の物語』新潮社／ 2008 ／四六判／上製／装幀：新潮社装幀室 013 | 雪舟えま『たんぽるぽる』短歌研究社／ 2011 ／四六判／並製／装丁：名久井直子 014 |浅生ハルミン『私は猫ストーカー』小笠原格（編）／洋泉社／ 2005 ／ 102×170mm ／並製／装丁：川名潤（Pri Graphics），イラスト・本文写真：浅生ハルミン 015 | ドストエフスキー（著），亀山郁夫（訳）『カラマーゾフの兄弟 1』《光文社古典新訳文庫》光文社／2006 ／文庫判／並製／装幀：木佐塔一郎，装画：望月通陽 016 | 高橋悠治『きっかけの音楽』みすず書房／ 2008 ／ B6 判／上製／装丁：服部一成 017 | 小川糸『食堂かたつむり』吉田元子（編）／ポプラ社／2008 ／四六判／上製／装丁：大久保明子，装画：石坂しづか

017

018

019

020

021

2010-2014

10 年代前半はいくつかのスタイルの変化に注目したい。『東京断想』032 の飾り罫は遠目には花形装飾のように映るが近づくとそれが東京の高層ビル群と覚しきイラストレーションであると気がつく。『小さいおうち』021 が装画の正統を行く一方、『情報の呼吸法』027『秘密基地の作り方』026 はともにより現代的な装画で，前者はピクトグラムに近い。情感よりは記号性ということか。祖父江慎の事務所出身である芥陽子の『安全な妄想』025 のヘタウマ的な書画風デザインは『さくら日和』p. 098 / 005 へのアンサーソングともとれる。『東京百景』031『玻璃の橋』034 のザ・和文様に対して『風』035 はそれをコンテンポラリーに更新し，『影の部分』028 は西洋的な柄を展開させている。文字と装画の絡みでいえばオーセンティックな『舟を編む』024『せんはうたう』033 とコンセプチュアルな『屍者の帝国』030 の対比も。つまるところクラシックとモダンの双極化が見られるわけだが，いずれの場合も中途半端にバランスをとるよりは振り切ることにかける思い切りの良さがある。（長田）

018｜向田邦子『向田邦子全集〈新版〉』《第十巻》文藝春秋／ 2010 ／四六判／上製／装丁：大久保明子，カバー装画：上楽藍　019｜向田邦子『向田邦子全集〈新版〉』《別巻一》文藝春秋／ 2010 ／四六判／上製／装丁：大久保明子，カバー装画：上楽藍　020｜佐々木中『切りとれ、あの祈る手を　〈本〉と〈革命〉をめぐる五つの夜話』河出書房新社／ 2010 ／四六判／上製／装幀：岡澤理奈　021｜中島京子『小さいおうち』文藝春秋／ 2010 ／四六判／上製／装丁：大久保明子，装画：いとう瞳

2010–2014

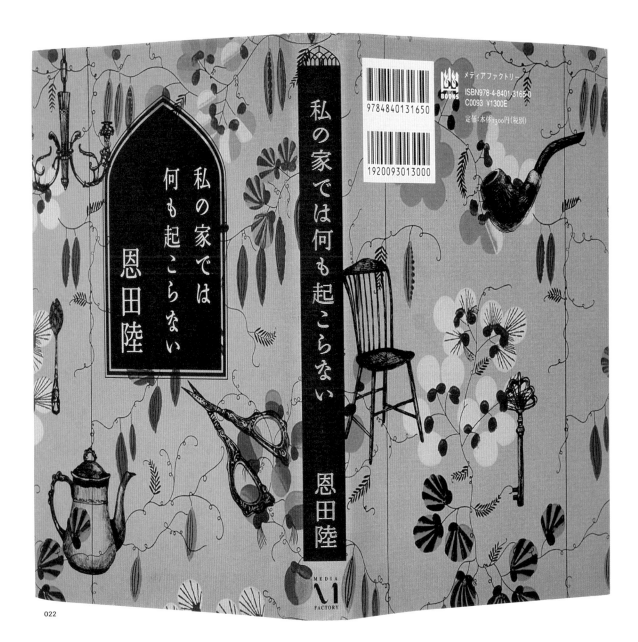

022｜恩田陸『私の家では何も起こらない』メディア
ファクトリー／2010／四六判／上製／ブックデザイ
ン：名久井直子，カバーと見返し表：上野リチ《壁紙
「そらまめ」》作品所蔵・京都国立近代美術館，線画イ
ラスト：布川愛子　ゼロ年代後半以降の文芸書のデザ
インシーンにおいて，大久保明子と並んで，あるいは
それ以上にプレゼンスを高めたのが名久井直子だ。名
久井の手になる本に特徴的なのは，戦前に刊行された
文芸書の面影を感じさせながらも懐古趣味に堕さない
ところだろう。そこには河野鷹思のグラフィック，武

井武雄の刊本作品，恩地孝四郎の装丁などからの影響
が認められつつも，書体，印刷・造本加工，装画の選
択によって現在性を確保している。一言でいって懐か
しいのに古くないのだ。本書はその典型的な例。子持
ち罫のあるスミ窓を表1センターに，そこに秀英三号
のかな書体を金の箔押しで配置するのは王道ながら，
上野リチの壁紙作品に布川愛子の線画をオーバーラップ
させることで現代的なレイヤー感を出す。布川はこの
仕事が装画デビューでもあり，名久井の編集的センス
もうかがえる高水準な仕事と言える。（長田）

023｜宇野邦一，芳川泰久，堀千晶（編）『ドゥルーズ
千の文学』せりか書房／2011／A5 判／上製／装幀：
間村俊一　024｜三浦しをん『舟を編む』光文社／
2011／四六判／並製／装幀：大久保伸子，装画・イラ
スト：雲田はるこ　025｜長嶋有『安全な妄想』平凡
社／2011／四六判／並製／装丁：芥陽子（note），装
画：100%ORANGE　026｜尾方孝弘（日本キチ学
会）『秘密基地の作り方』影山裕樹＋編集部【品川亮】
（構成）／飛鳥新社／2012／B6 判／並製／ブックデ
ザイン：尾原史和・樋口裕馬（スープ・デザイン），イ
ラスト：のりたけ　027｜津田大介『情報の呼吸法』
菅付雅信《菅付事務所》＋綾女欣伸《朝日出版社第 5 編
集部》（編）／朝日出版社／2012／110×182mm／並
製／ブックデザイン：グルーヴィジョンズ　028｜秦
早穂子『影の部分　La Part de l'Ombre』熊谷新子，
藤井豊（編）／リトルモア／2012／四六判／上製／
ブックデザイン：服部一成，山下ともこ　029｜木村
俊介（著），田中祥子（編）『料理の旅人』リトルモア
／2012／106×174mm／並製／装幀：佐々木暁

023

024

025

026

027

028

029

030

031

032

2010-2014

030｜伊藤計劃×円城塔『屍者の帝国』河出書房新社／2012／四六判／上製／装丁：川名潤（Pri Graphics）**031**｜又吉直樹『東京百景』ヨシモトブックス／2013／112×170mm／上製／装丁：櫻井久（櫻井事務所）**032**｜マニュエル・タルディッツ（著）、石井朱美（訳）『東京断想』鹿島出版会／2014／143×192mm／並製／アートディレクション：加藤賢策（LABORATORIES）、デザイン：内田あみか（LABORATORIES）、装画：高橋信雅 **033**｜谷川俊太郎（詩）、望月通陽（絵）『せんはうたう』ゆめある舎／2013／B6判／フランス装・函入／装丁：大西隆介（direction Q）**034**｜関口芙沙恵『玻璃の橋』光文社／2014／四六判／並製／装幀：鈴木久美 **035**｜青山七恵『風』河出書房新社／2014／四六判／仮フランス装／装幀：佐々木暁

033

034

035

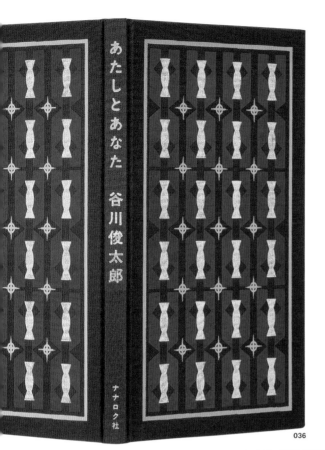

036

2015–2019

10年代後半，出版をめぐる情勢が厳しさを増すなかにあって，おもに小規模出版社から印象的な本が世に送りだされている。『あたしとあなた』036 はジャケットはなしで帯のみ。布張りのうえに3種箔押しの表紙の背のみにタイトルと著者名を配置し，さらにはこの本のためだけに本文用紙を開発までしている。同じ版元から出版された『わたしたちの猫』044 もジャケットなし帯のみで表紙は特色3色にスミ（ただし表1にタイトルはあり）。表1をよく見ると印刷した版の順番がわかるようになっている。ほかにも『夜空はいつでも最高密度の青色だ』041，『FUNGI』054 など，印刷方式や造本に力を入れる書籍が目立つ。たとえ印刷費用が嵩んでも，発行部数を絞り定価をコントロールすることで採算ラインに乗せることは十分可能だ。部数と定価を見直せば，その本によりふさわしい装いや擬似的でないオールドスクールのデザインを実装できる道が拓けてくる。
（長田）

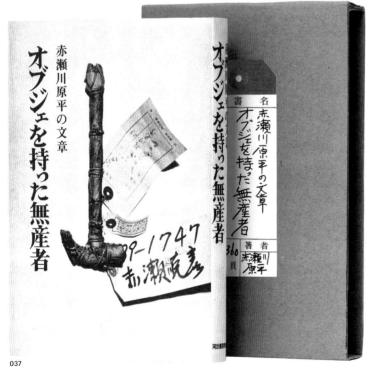

037

038

039

036｜谷川俊太郎『あたしとあなた』川口恵子（編）／ナナロク社／2015／120×190mm／上製／ブックデザイン：名久井直子　037｜赤瀬川原平『オブジェを持った無産者』河出書房新社／2015／四六判／仮フランス装／著者自装　038｜寺田寅彦『寺田寅彦　科学者とあたま』《STANDARD BOOKS》平凡社／2015／新書判／上製／装幀・装画：重実生哉　039｜藤谷治『茅原家の兄妹』講談社／2015／B6変型判／上製／装幀：坂野公一（welle design）

040

041

042

043

044

045

046

040｜赤瀬川原平『妄想科学小説』河出書房新社／2015／B6 判／並製／装幀：佐々木暁 041｜最果タヒ『夜空はいつでも最高密度の青色だ』リトルモア／2016／四六判／並製／ブックデザイン：佐々木俊 042｜フィリップ・K・ディック（著），浅倉久志（訳）『アンドロイドは電気羊の夢を見るか？』《ハヤカワ文庫 SF》早川書房／1977, 2017（76 刷）／文庫判／並製／カバーデザイン：土井宏明（ポジトロン） 043｜寺尾紗穂『南洋と私』リトルモア／2015／B6 判／上製／装幀：佐々木暁 044｜文月悠光『わたしたちの猫』ナナロク社／2016／111×188mm／上製／ブックデザイン：名久井直子 045｜原田マハ『リーチ先生』集英社／2016／四六判／上製／装丁・装画：佐藤直樹 046｜町田康『珍妙な峠』双葉社／2016／四六判／仮フランス装／装丁：石川絢士（the GARDEN）

2015-2019

かなわない

植本一子

ステファン・グラビンスキ

狂気の巡礼

芝田文乃 訳

SZALONY PĄTNIK　　　　　Stefan Grabinski

047

048

049

050

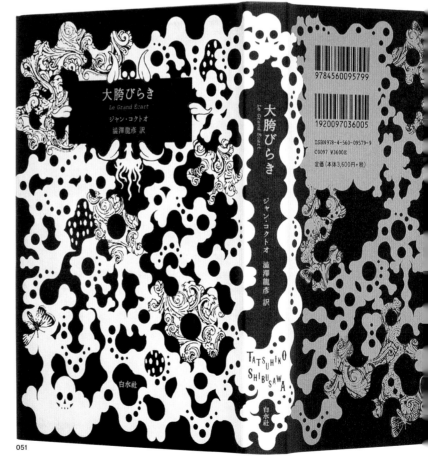

051

047｜牧野伊三夫『かぼちゃを塩で煮る』幻冬舎／
2016／120×175mm／並製／ブックデザイン：横須
賀拓　048｜植本一子『かなわない』タバブックス／
2016／四六判／上製／ブックデザイン：
TAKAIYAMA inc.，装画・口絵：今井麗　049｜ステ
ファン・グラビンスキ（著），芝田文乃（訳）『狂気の
巡礼』国書刊行会／2016／四六判／並製／装幀：小
林剛，表紙：榮真菜「捧ぐ様に繋ぐ」　050｜後藤明生
『前期Ⅰ』《後藤明生コレクション1》国書刊行会／
2016／四六判／上製／装訂：川名潤（prigraphics），
装画：タダジュン　051｜ジャン・コクトオ（著），澁
澤龍彦（訳）『大胯びらき（愛蔵版）』白水社／2017／
四六判／上製／装幀：原条令子

052

053

054

055

056

057

058

2015–2019

052｜小川糸（文），平澤まりこ（画）『ミ・ト・ン』白泉社／2017／四六判／上製／装丁・本文レイアウト：大島依提亜　053｜金子薫『双子は驢馬に跨がって』河出書房新社／2017／B6判／上製／装幀：川名潤，装画：岡上淑子「暮色」(The Third Gallery Aya)

054｜オリン・グレイ＆シルヴィア・モレーノ＝ガルシア（編），野村芳夫（訳），飯沢耕太郎（解説）『FUNGI 菌類小説選集 第Ｉコロニー』樋口聡《ele-king books》（編）／Pヴァイン／2017／105×187mm／並製／装幀：村岡知宏（UTAR），装画：青井秋　055｜木村俊介『料理狂』幻冬舎／2017／文庫判／並製／装丁：高橋雅之，カバーデザイン：佐々木暁　056｜小林百合子（編著）『山と高原』バイ インター

ナショナル／2018／177×118mm／並製／装丁：米山菜津子，写真：野川かさね　057｜尾崎英子『くらげホテル』KADOKAWA／2018／四六判／並製／装丁：須田杏菜，写真：Maarit Ripattila, EyeEm, getty images　058｜片岡義男『くわえ煙草とカレーライス』河出書房新社／2018／四六判／並製／装幀：佐々木暁，装画：佐々木美穂

059

060

061

062

063

064

065

059｜アビール・ムカジー（著），田村義進（訳）『カルカッタの殺人』《HAYAKAWA POCKET MYSTERY BOOKS》早川書房／2019／新書判／並製／装幀：水戸部功　**060**｜尾崎世界観『泣きたくなるほど嬉しい日々に』KADOKAWA／2019／四六判／並製／装丁：佐藤亜沙美（サトウサンカイ），カバー写真：尾崎世界観　**061**｜又吉直樹，武田砂鉄『往復書簡　無目的な思索の応答』綾女欣伸（編）／朝日出版社／2019

／B6判／上製／装幀：重実生哉　**062**｜三浦しをん『あの家に暮らす四人の女』《中公文庫》中央公論新社／2018／文庫判／並製／カバーデザイン：田中久子，カバーイラスト：野口奈緒子　**063**｜奥泉光『雪の階』中央公論新社／2018／四六判／上製／装幀：鈴木久美，装画：ミヤケマイ　**064**｜山尾三省『火を焚きなさい　山尾三省の詩のことば』野草社／2018／122×177mm／並製／デザイン：三木俊一，装画・イラス

ト：nakaban　**065**｜谷川俊太郎『こんにちは』ナナロク社／2018／B6判／上製／装丁：大島依提亜

2019–2020

とくに近年の佐々木暁の仕事を見ると，はぐらかしでもひけらかしでもない，外連味のなさのようなものを感じることが多い。表層としてのスタイルを選ぶのではなく，テクストから喚起される内容の表現としてその「本」がどうあるべきかに一層迫っているような印象を受ける。『優しい暴力の時代』070 もそういう一冊。タイトルと色枠の配置，イメージとの静謐なバランス。けっして説明的でないが作品世界をしっかりと表現している。佐々木がかつてコズフィッシュに在籍していたことを考えると，彼が祖父江慎からその精神性を継承したことがよくわかる。つまるところオールドスタイルに表れるのはそれをつくるひとの書物観であり，『ぜんぶ本の話』069 (川名潤)，『ロルカ詩集』071 (鈴木哲生) のデザインにも，デザイナーのひとつの「教養」が表出されている。また 10 年代以降に目立ってきた本体に帯のみ（あるいは腰の低いジャケットとも言える）という造本で言えば『林檎貫通式』《現代短歌クラシックス 01》068 (加藤賢策)にも注目したいところ。肝心なのはこれがシリーズのなかの一冊であることで，そこに名を連ねることがひとつの名誉と感じられる，つまり自分がワン・オブ・ゼムでしかないことを真に大切にできるような書物の出現はよろこび以外のなにものでもない。(長田)

067

永井宏 散文集

サンライト

夏葉社

066

現代短歌クラシックス
01

飯田有子
Arico Iida

林檎貫通式

婦人用トイレ表示がきらいきらいあたしはケンカ強い強い
たすけて枝毛姉さんたすけて西川毛布のタグたすけて夜中になで回す顔
女子だけが集められた日パラシュート部隊のように膝を抱えて

書肆侃侃房

068

066｜永井宏『永井宏散文集　サンライト』夏葉社／2019／四六判変型／上製／アートワーク：永井宏／デザイン：櫻久 　067｜ミゲル・ウナムーノ (著)，富田広樹 (訳)『アベル・サンチェス』《ルリユール叢書》幻戯書房／2019／四六判変型／上製／絵：丸山有美，装幀：小沼宏之 　068｜飯田有子『林檎貫通式』《現代短歌クラシックス 01》書肆侃侃房／2020／四六判変型／並製／装幀：加藤賢策 　069｜池澤夏樹，池澤春菜『ぜんぶ本の話』毎日新聞出版／2020／四六判／並製／写真：高橋勝視，装丁：川名潤 　070｜チョン・イヒョン (著)，斎藤真理子 (訳)『優しい暴力の時代』河出書房新社／2020／四六判／並製／写真：原久路，装幀：佐々木暁 　071｜フェデリコ・ガルシア・ロルカ (著)，長谷川四郎 (訳)『ロルカ詩集』土曜社／2020／四六判／上製／装釘：鈴木哲生 　072｜常盤司郎『最初の晩餐』ちいさいミシマ社／2020／四六判／並製／装丁：鈴木千佳子

池澤夏樹　池澤春菜

ぜんぶ本の話

毎日新聞出版

069

優しい暴力の時代

상냥한 폭력의 시대

チョン・イヒョン
斎藤真理子＝訳

河出書房新社

070

ロルカ詩集

フェデリコ・ガルシア・ロルカ
長谷川四郎・訳

土曜社

071

常盤司郎

最初の晩餐

072

限られた個人のものとしての

長田年伸

敗戦による大きな中断を経て再出発した戦後日本の出版産業はその後の成長にともない，マスプロダクションとしての傾向を強めていった。商業出版では大部数は前提だ。特別な造本仕様は制作コストの膨張に直結し，それはそのまま本の定価に跳ね返ってくる。そのため全集などの特別な出版を除き，基本的にはごく一般的な手法，すなわちオフセット印刷，CMYK4色のみのインキ，規格どおりのサイズであることがまず求められることになる。そのなかにあっていかに「本の美」を追究するか。ここでいう「美」はたんに外形の美しさではなく，本の内容に即しそれを現すのにふさわしい装いであるか，つまるところ「たたずまいとしての必然性」をいかに宿すかが問題となる。

それらの実践として戦前期からつづく書物の伝統・正統に見られるスタイル，具体的には箔押し，表罫・裏罫の使用，題簽を思わせる矩形のなかへのタイトルの配置，シンメトリックなレイアウト，装画の採用，地としての和様・文様，手書き文字，などを紙上における表現とする流れがあって，70年代以降はそこに日本的土着性ともいえる要素を付与した仕事が出現してくる。粟津潔がデザインした五木寛之『深夜の自画像』（創樹社, 1974年）の強烈な色彩や，平野甲賀の手になる『東京昭和十一年』（晶文社, 1974年）のタイトルに施されたグラデーションがそれで，そのような表現がなされるようになった背景には70年

の大阪万博の成功を経て輸入産業としての「デザイン」からの脱却を試みる時代的な流れがあるようにも思えるのだが，それはさて置き，書物の伝統としての意匠スタイルを踏襲しつつ，そのときどきの時代に適う要素を付与しながらブックデザインに臨むスタイルを，音楽とくにヒップホップにおけるそれに倣い「ブックデザイン・オールドスクール」としてまとめたのが本章である。

こうして並べてみると小説，エッセイ，詩集などいわゆる文芸に関連する本が多いことに気づかされる。完成された作品世界やテイストをもつ文芸のテクストに対して，デザインはどうアプローチするのか。解説よりは翻案的表出であったり，解釈や象徴としての表現を採る傾向にあるのは，デザインが前景化することで本の内容を損なわない（説明過多だったり読解を限定させてしまうようなものだったり）ように配慮がなされるからだろう。そもそも本という存在自体が完成されたメディアなのだから，そのあり方を冒険的に拡張させようとするよりは，クラシックに軸足を置きテイストとしてのモダンを加えていくことで時宜に適ったデザインの実現を目指すあたりに，この系譜の真髄があるといえる。

だが，とくに2010年代以降になると印刷や造本での挑戦に取り組む書籍が増えてくる。グラフィックの構成としてはオーソドックスの範疇にあるのだが，物質的な部分でより存在感を発揮するようなデザインが浮上し

てきているのだ。

　出版不況のただなか，一冊ごとの本の売り上げは下がり続けている。たまさか生まれるスマッシュヒットに業界全体の売り上げが左右される昨今にあって，各版元も従来のような感覚のままで商売をつづけていくことは難しい。とくに文芸書は売り上げ面で苦戦を強いられているため，部数に関してはかなりシビアだ。Apple Music に Spotify，Netflix に YouTube が当たり前の世のなかで，文字媒体の娯楽である文芸書が厳しい戦いのなかにあることは想像に難くない。だが本には本の価値がある。そこを見定めれば，少部数であることを逆手にとり印刷や造本面に物質としての本がもつ魅力を探るブックデザインが生まれる契機を見つけることができる。

　『あたしとあなた』[p. 105 / 036] はそのもっとも顕著な例だろう。この詩集のために本文用紙まで開発されている。天地 190 ミリ，左右 120 ミリ，わずか 120 ページのこの小さな本の販売価格は 2000 円。これを高いとみるか安いとみるかは読者次第だが，少なくとも版元であるナナロク社はこの詩集に収められた谷川俊太郎の詩とその器としての本がもつ物質的魅力は，この価格に値すると判断したわけだ。

　もともと小規模出版社（ここでは従業員が 20 名以下を想定している）は大量部数よりは少部数の書籍を制作し，ニーズのあるところに確実に届けるビジネスモデルを展開していると

ころが多い。取次も日販やトーハンなどの大手を介さず地方・小出版流通センターやトランスビューを利用し，配本というばら撒きを避けている。顔のみえない不特定多数の読者ではなく，限定少数の読者を想定しているから，そこに必然性があれば定価をあげることも視野に入れたコスト設計をすることができる。

　2020 年代は少部数，高価格の本が増えていくだろう。そのことは，たとえば中堅出版社である河出書房新社が『オブジェを持った無産者』（本体価格 4000 円 [p. 105 / 037]）のような書籍を出していることからも読みとれる。そうした流れをもって本は「限られた個人の高価な趣味」でしかなくなると嘆く向きもあろうが，筆者個人としては，本とは本来そういうものであり，むしろマスに向けたところにしか価値がないと考えるいまの出版産業のマジョリティこそ出版の本義を見失っているのではないかとさえ思うのだ。

本の此岸，デザインの彼岸
——オルタナの在処

室賀清徳

装丁家とデザイナー

出版に関わるデザイン業務を専門にする「装丁家」と，より広い領域にまたがって活動する「グラフィックデザイナー」という区別を便宜的に設定したうえで，とくに後者によるブックデザインにおいて過去約四半世紀にどのような方向性があったか。それが筆者に依頼された原稿内容だ。

だが，単純な疑問がすぐに頭をもたげる。装丁家とグラフィックデザイナーはどこで線を引くべきなのだろう。たとえば日本の近代ブックデザインが立ち上がる時期に活躍した五葉，青楓，雪岱，夢二，恩地といった人々は，本だけの仕事に回収されない。また，戦後デザイナーの代名詞的ともいえる亀倉雄策のソロ初仕事は第一書房のサン・テグジュペリ『夜間飛行』(1934年) の装丁だし，逆に現代の装丁家の代名詞的存在となっている菊地信義は広告畑出身ではなかったか。

加えて，表紙周りだけのデザインを「装丁」とし，内と外を全体をトータルに設計するのが「ブックデザイン」と区分する考え方もある。「装丁家」と「ブックデザイナー」の区別はいつからどうはじまったか。定義の問題からこの話題に入ってしまうと，どこにも辿り着かない。

そこであらためて，本とデザインの歴史的展開をもとに問題を整理しなおしたい。大量複製を前提とする出版業とデザイン業はどちらも近代的な職能領域として並行して発展してきた。出版社はマスプロダクトとしての書物を生産し，流通，販売する。本のデザインは生産工程と市場が要請する規格化と類型化に向かう。しかし，テクノロジーの革新やマーケットの価値観の変化する時期に，それまでになかった新しいデザインが試みられる。やがて，それが方法論化し，新しい定型となる。

日本の近代装丁史上，その大きな変化の波は大正から昭和初期にかけてのポスト円本期と，1960年代から70年代にかけての高度経済成長期に見いだせる。前者においては大衆文化の発展のなか個性的な出版社によるモダンな装丁が華開いた。後者においては，グラフィックデザイナーたちの視点がそれまでの本作りの因習を，素材や単位，構造から拡張し「ブックデザイン」が生まれた。

その後，80年代に入ってデザイン領域の細分化が進み，本のデザインを専

fig. 1
サン・テグジュペリ，堀口大學（訳）
『夜間飛行』第一書房，1934年

門とする職能領域が形成された。杉浦康平や菊地信義を筆頭にその仕事はメディアからも注目され，ある種の文化的な職業という社会的イメージも生まれた。本書全体の前提となっている「装丁」とは，この時代を直接的な起源とする括りであろう。

　そして，90年代半ば以降，デジタル技術が書物の制作工程を刷新するとともに，インターネットや小型情報機器の普及が書物のメディアとしての存在を相対化していくのである。この歴史のダイナミズムを前提に冒頭の問題に立ち戻れば，80年代に像を結んだ「装丁業」の流れに対して，20世紀末以降の新しい技術や市場の変化のなかで生まれてきたオルタナティブなブックデザインについて論じよ，ということになるだろう。

2000年代以降のブックデザイン

筆者は1999年から『アイデア』誌の編集にかかわるなかで，本のデザインや本にかかわるデザイナーを企画の中心に据えてきたが，ここでその背景にあった状況認識について説明しておきたい。というのは，それが90年代以降の本のデザインの展開を間接的に説明すると思われるからだ。

　創刊から半世紀にわたる本誌の誌面を眺めれば，本のデザインをテーマにした記事はほとんどない。広告・企業系デザイナーと書籍・雑誌系のデザイナーの業界には分断があり，デザインジャーナリズムの関心も前者を中心としていた。

　しかし，20世紀の終わりに向けて広告的な「新しさの神話」は効力を失っていく。本誌では90年代中頃からデジタル環境を背景にしたインディペンデントなデザイナーを積極的に取り上げた後，2000年代中頃からタイポグラフィやブックデザインを中心とした誌面にシフトしていった。デジタル技術やネット環境が前提となる時代のなかで，これらの領域にグラフィックデザイナーが基本とすべき思想や知識が集約されていると考えたからだ。

　同じ頃，他のデザイン関連出版物でも切り口は違えどブックデザインやタイポグラフィを扱う企画が増えていた。それまでのデザインの専門的枠組が解体，再編成されはじめた時代のなかで，「確かな領域」としての本が再発見されていったということだろう。

　さて，この流れの中で最初に同時代のブックデザインを取り上げた特集として，No. 310の『日本のタイポグラフィ　1995–2005』（2005年）fig. 2 がある。DTP環境が導入期から安定期に向かった10年間におけるタイポグラフィの変化をブックデザインの領域においてマッピングしてみたものだ。

　この特集でのもうひとつの課題は，いわゆる装丁系，広告系，サブカルチャー系まで，それまで別々の文脈で語られてきたデザイナーの仕事を，タイポグラフィを媒介にして並列して見せることだった。先ほど広告とエディトリアルの業界的距離について述べたが，本のデザインという領域にもさまざまな「界隈」があった。いま読み直すと，本稿で語るべき装丁専業ではないデザイナーによるブックデザインの動向は，この特集内にひととおり出そろっているように思う。

　本号と対照的なのがNo. 358『そして本の仕事は続く……』（2013年）fig. 3

fig. 2
No. 310「日本のタイポグラフィ　1995–2005」2005年

fig. 3
No. 358「そして本の仕事は続く……デザイナー8人のコンテクスト」2013年

fig. 4
No. 317「服部一成100ページ」2006年

fig. 5
No. 347「寄藤文平の庭」2011年

だ。これは、「専業装丁家」の系譜をアップデートする若いデザイナーにフォーカスしている。ここで紹介しているデザイナーはすでに出版業界をデザイン面で牽引するベテランとなり、その後に続く多くの若いブックデザイナーの世代が出現している。現代のブックデザイナーはさまざまなスタイルや造本技術を駆使した多彩な仕事を展開している。本特集がカバーするのはこのような領域だろう。

　しかし、その一見華やかな状況は、かつては属人的だったブックデザインの方法や技術が一種のテンプレートとして利用可能になったことと、出版業界が経済的に後退し続けながらも大量の新刊を出さなければならない事情が組み合わさったところに成立している。月に何十冊という装丁を手がけるデザイナーは決して珍しくないが、その専業性はこのような事情に応えたものだ。

横断と深化

前置きが長くなったが、ここまでが筆者が本誌とのかかわりを通じて感じてきた同時代的な流れである。紋切り型の量産に向かうメインストリームの一方で注目されるのは、本のもつメディアとしての側面に何かしらのオルタナティブな拡張を試みてきたデザイナーたちの仕事、ということになろう。そういう視点から思いつくままに本誌で取り上げたデザイナーの名前を挙げたい。

　造形的な側面について新しい局面を拓いた存在としては、服部一成（1964年生）fig. 4 がいる。ライトパブリシティ在籍時代からすぐれた造形感覚と編集感覚を発揮していた服部一成は、独立後、次第に本や雑誌に関連する仕事にも関わっていく。1920, 30年代のモダニズムを彷彿させる絵画的なレイアウトや、素人風とされる書体選択も厭わないタイポグラフィは、装画、写真とタイポグラフィの組み合わせで広告化したブックデザインが失っていたグラフィック感覚を鮮烈に提示した。

　寄藤文平（1973年生）fig. 5 は、広告、イラストレーション、著述など多彩な仕事の一方で多くの装丁を手がけるようになり、文字を中心にしたシンプルなスタイルで2010年代の出版物の表情に大きな影響を与えた。このような装丁は、寄藤の他の仕事と同様、業界の因習にとらわれずに対象の本質を検討するなかで導き出されてきたものだ。期を同じくして多くの装丁が形態的に相似する方向に向かったことの意味について、われわれは考えなければいけないだろう。

　デジタルツールの利点と近年発展したタイポグラフィ史研究の上に、日本語タイポグラフィの可能性を開いたデザイナーに白井敬尚（1961年生）がいる。現代のデザイナーは活版や写植の時代では不可能だった精度のデザインを、少なくともデータ上では完璧に構築できる手段を得た。しかし無限とも言えるそのポテンシャルを十分に活かすためには、高度な感覚と技術のみならず設計の根拠を探る歴史的視点が必要だ。これらの要件のうえに白井は現代の日本語タイポグラフィの可能性を拓いた。ポストモダンへと向かった「杉浦系」デザイナーの展開から軸足を移し、あらためて日本語タイポグラフィのモダニズムを検証・アップデートする作業だ。

fig. 6
No. 283「立花文穂スペシャル」2000 年

fig. 7
No. 295「Re-cycling / 中島英樹」2002 年

fig. 8
No. 341「有山達也の対話」2010 年

本の重力

組版やレイアウトのデジタル化の一方で，製版，印刷，製本の領域も自動化，機械化が進んだ。その高度に機械化されたシステムは高品質の印刷を効率的に実現する一方で，手仕事が介入する余地を排除した。

　立花文穂（1968 年生）fig. 6 の本はアッサンブラージュ的な方法で本の制作における手仕事の領域を呼び戻し，文字，写真，レイアウトから造本にいたるすべての要素を手の感覚でつなぐ。本の物質性をいたずらに強調するデザインが蔓延する一方で，安易なフェティシズムやノスタルジーを回避しつつ，本そのもののマテリアルな可能性を示す重要な仕事だ。

　雑誌と書籍の往還のなかで読者と印刷物を同時代的につないでいったデザイナーも興味深い。ストリートカルチャーやサブカルチャーの領域に共鳴するエディトリアルデザインで注目された中島英樹（1961 年生）fig. 7 は，日本の若手写真家の写真集を中心に，印刷や製本加工を効果的に使った先鋭的なブックデザインを行った。

　また，有山達也（1966 年生）fig. 8 による協働者や取材対象との緊密な協力関係を背景にしたアートディレクションは，「暮らし」の価値を尊重する 2000 代以降のライフスタイル雑誌や実用系書籍に大きな影響を与えた。同様に，そのブックデザインは，仕立てや肌触りの良さにおいてシンプルなだけの装丁と次元を異にしていた。

　本の本らしさから離れて，メディアとマテリアルの両面から本を再発明する秋山伸（1963 年生）の活動は，現代日本のグラフィックデザイナーのなかでも尖端的なもののひとつだろう。建築・アート系出版物のエディトリアルデザインで活躍した秋山は，新潟を拠点に出版レーベルを設立。DIY 的なツール，工業素材，パッケージ形態を用い，ソリッドでインダストリアルな「印刷物」を出版している。クライアント従属ではない，生産者としてのデザイナーが拓いた本のデザインだ。

　先述の立花も早くから自身の出版レーベルを運営してきたが，町口覚，松本弦人，菊地敦己などのデザイナーが独自の出版レーベルを運営してきたことも注目すべき大きな動向である。現在，生産，流通，決済システムのパーソナル化を利用した自主出版は，デザイナーと社会をつなぐ営みとして全世界的な動向になっているが，かれらも日本においてそのような動向の先鞭をつけてきた。だが，先述のデザイナーたちが DIY 的でない品質を追求した点は強調しておきたい。

なぜブックデザインか。

以上，ブックデザイン，エディトリアルの領域で「専業装丁系」以外で興味深い活動を行ってきたデザイナーを思いつくままに点描してみた。かれらは雑誌や広告の現場で培ったエディトリアル，ビジュアル，そしてマテリアルの感覚によって，書籍装丁の世界をアップデートする役割を担った。

　また，振り返ってみれば，ここに述べた人々の多くはデジタルツールが普及する前からキャリアをスタートし，アナログ時代の作法を吸収している世

fig. 9
No. 354「日本オルタナ出版史　1923-1945
ほんとうに美しい本」2012 年／ No. 367「日
本オルタナ文学誌 1945-1969 戦後・活字・韻
律」2014 年／ No. 368「日本オルタナ精神譜
1970-1994 否定形のブックデザイン」2015 年

代だ。かれらはその時代の感覚をデジタル時代の本作りにそれぞれ独自に発展させたともいえる。

また，非装丁家という範疇では，詩人のブックデザインに市場の要請のなかで多産・多スタイル化する専業装丁家の仕事と好対照をなすものがあった。詩人・平出隆（1950 年生）の「via wwalnuts 叢書」をはじめとする刊行物や間奈美子の空中線書局のような書記＝造本の実践は，無形の「コンテンツ」という発想が幅を利かせる今，来たるべき本のデザインを考えるうえで示唆に富む。これらのブックデザインはテクストをどうスタイライズするかという発想，ではなくその両者を同時に物質として具体化させる姿勢をとるものだ。本誌 No. 354，No. 367，No. 368 の「オルタナ出版史三部作」（企画・構成：郡淳一郎，2012-2015 年）**fig. 9** は，このような態度の精神史について歴史的に掘り下げたものだ。

　この原稿が対象とする過去四半世紀のブックデザインの世界は，冒頭で述べたように，デジタル化やネットの普及を背景に大きく変容してきた。この期間に活躍したデザイナーたちが開発してきた多種多様な装丁のボキャブラリーは，次の世代のデザイナーに引き継がれている。

　出版業界は縮小傾向にある。しかし，あるいはそれゆえに，商品のポテンシャルを上げるためにデザインが要請され，書店の棚はかつてなく賑やかだ。どの本もそれなりに気が効いていて，装丁のレベルは 20 年前などにくらべてもはるかに底上げされている。

　多種多様なブックデザインがひしめき合い，装丁家という職業がメディアを通じて文化的な素敵な仕事としてもてはやされる現代は，DTP シフト以降のブックデザインにとってひとつの爛熟期なのかもしれない。

　しかし，具体的な統計を取ったわけではないが，効率化と品質確保の結果，装丁の業界は一種の「村化」が進んでいる印象を受ける。ブックデザインが一握りの装丁家に集約され，なかには月に数十冊も抱える者がいる。また，そのような事務所からは次世代の「生え抜き若手装丁家」も多数輩出されている。

　ただ，このようにして日々生み出されていくブックデザインは縮小再生産に向かいがちだ。産業や文化のタコ壺化は現代さまざまな領域で観察される傾向だが，装丁もまた例外ではない。

　本論で取り上げたデザイナーが，装丁領域の外部から新しいブックデザインの潮流をもたらしたように，プロパーな装丁の世界も次なる外部を必要とするときがくるだろう。そもそも鈴木成一や祖父江慎のような，現代の装丁家の代名詞のようなデザイナーも，最初から装丁を専業としたわけではないし，それまでの装丁業界からみればアウトサイダーだった。

　これからのブックデザインが伝統的な装飾や技法を守り続ける工芸のようになっていくのか，あるいは新しい精神を取り込んで発展を続けるのか。私としては後者の方向を期待したい。

室賀清徳（むろが・きよのり）
1975 年長岡市生まれ，編集者。前アイデア編集長。

5
イメージの闘技場

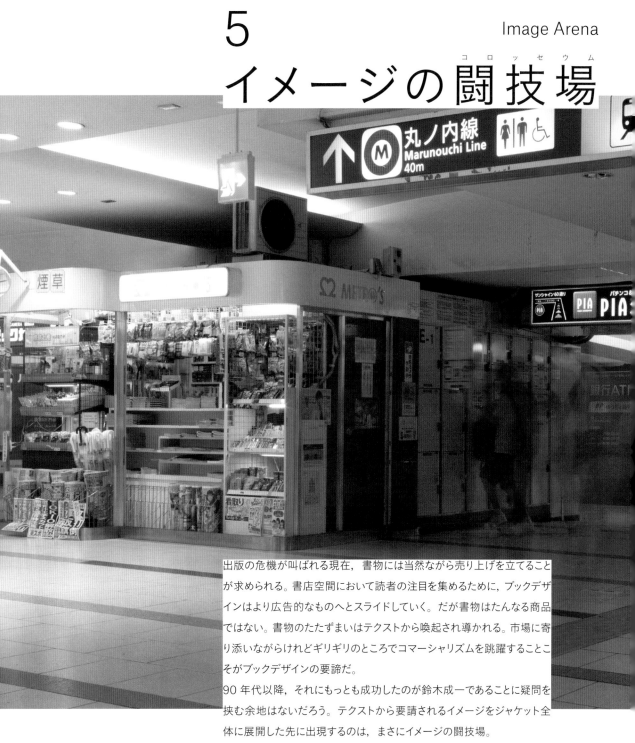

出版の危機が叫ばれる現在，書物には当然ながら売り上げを立てること
が求められる。書店空間において読者の注目を集めるために，ブックデザ
インはより広告的なものへとスライドしていく。だが書物はたんなる商品
ではない。書物のたたずまいはテクストから喚起され導かれる。市場に寄
り添いながらけれどギリギリのところでコマーシャリズムを跳躍することこ
そがブックデザインの要諦だ。

90 年代以降，それにもっとも成功したのが鈴木成一であることに疑問を
挟む余地はないだろう。テクストから要請されるイメージをジャケット全
体に展開した先に出現するのは，まさにイメージの闘技場。

イラストレーションに写真に，あらゆるイメージが氾濫するそのスタイルは
果たしてブックデザインの徒花なのか。多様で猥雑で豊穣でそして混沌
を極めるジャケット表 1 に潜行する。

1996-1999

価格をつけて販売される以上，本は「商品」でもある。その観点に限ってみれば，ジャケットは商品の価値を読者に届けるためのアピールの場であり，しかも本という商品の性質上ただ目立つだけではなく内容を表現してみせなければならない。ポイントはそのジャンルの文脈のなかでどう印象的なイメージを打ちだすかだろう。『インディヴィジュアル・プロジェクション』001は現代小説のジャケットに都市的でセクシャルな写真を全面配置し，文学＝イラストレーションというイメージが根強かった当時のシーンに鮮烈な印象を残した。同じ文学における写真表現でも『白夜行』007は抽象度が高い。タイトルの「白夜」は北極圏・南極圏に見られる現象にもかかわらず日本のどこかの街と思しき風景が薄ぼんやりとした明るさのなかに浮上している。同書のイメージは編集者から提案があった写真を鈴木成一が加工したもの。編集者による提案を最適なかたちに落とし込むこともブックデザイナーの職能のひとつだ。(長田)

001｜阿部和重『インディヴィジュアル・プロジェクション』新潮社／1997／四六判／上製／装幀：常磐響 002｜川上弘美『蛇を踏む』文藝春秋／1996／四六判／上製／AD：大久保明子，装画：河原朝生 003｜松本人志（出演）『松本人志 HITOSHI MATSUMOTO 4D - EXPO 松風'95』赤井茂樹≪第2編集部≫（編）／朝日出版社／1996／A5判／並製／装丁：井上嗣也，デザイン：ビーンズ 004｜庵野秀明（著），竹熊健太郎（編）『庵野秀明パラノ・エヴァンゲリオン』太田出版／1997／118×188mm／並製／装丁：佐々木暁（コズフィッシュ） 005｜中原昌也『マリ＆フィフィの虐殺ソングブック』河出書房新社／1998／四六判／上製／装幀：ILLDOZER 006｜後藤繁雄『天国でブルー』リトルモア／1999／103×175mm／上製／装幀：仲條正義，ポラロイド：後藤繁雄，表紙絵：仲條正義 007｜東野圭吾『白夜行』集英社／1999／四六判／上製／ブックデザイン：鈴木成一デザイン室，カバーフォト：瀬戸正人

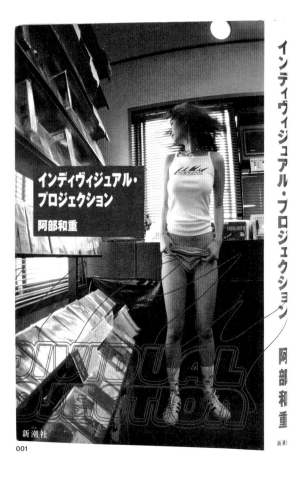

001

002

003

004

005

006

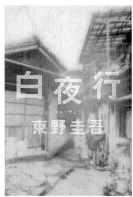

007

008｜芹沢高志『月面からの眺め　21世紀を生きるヒント』清水香臣（編）／毎日新聞社／1999／A5判／並製／ブックデザイン：立花文穂，カバー・口絵写真：野口里佳（「フジヤマ」より）　立花文穂がデザインした本書は，写真家・野口里佳の写真作品《フジヤマ》を本の垂直に対して横倒しでレイアウトする。さらにタイトルと著者名も縦組みのまま横倒しにすることで，ジャケット表1に本来の天地とは別に写真の天地が出現することになり，「当然そうである」はずの本の構造そのものが視覚的に揺さぶられる。惑星規模・地球規模の問題系とわれわれの日常の問題系とを想像的かつ創造的につなぎながら思索する芹沢高志のテクストを表現するにあたり，これよりもふさわしいデザインは考えられないと思わせる。印象に残り，かつ「そうでしかあり得ない」ようなイメージを展開するのに，なにもセンセーショナルなイメージを用いる必要はない。写真と文字の天地を倒すというただその一手のみで本の内容を十全に表現しかつ本質的にビジュアルショッキングなデザインを成立させた一冊。（長田）

2000–2004

なんらかのかたちで本の内容を反映させることが装丁の要件である以上，その表現が多種多様なものになるのは当然のことだろう。『金持ち父さん貧乏父さん』009『ブレイブ・ストーリー』019『ジェローム神父』022 はいずれも鈴木成一の手になるものだが，共通するのはイラストレーションを使用しているという点のみで，展開されているイメージもタイトル表現もまったく異なっている。鈴木のデザイナーとしての視野の広さ，知見の幅，技巧の高さがうかがえる。ゼロ年代前半最大のヒット作となった『世界の中心で，愛を叫ぶ』015 は空を写した写真の上部の際にタイトルと著者名を同一サイズで字間を空けて配置し，悲恋の物語りの余韻を表現している。特別な加工もレイアウト的な工夫も見られないが，そのシンプルさが小説の内容とも相俟って読者に受け入れられたものと考えられる。以後，同書のようなシンプルさに依拠したブックデザインがしばらく増加することになる。（長田）

009

010

011

012

013

014

015

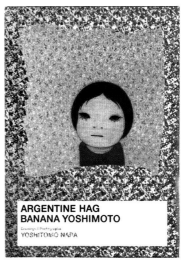

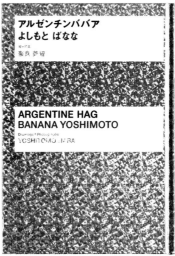

016

017

018

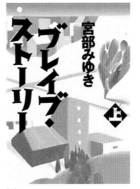

019

020

009｜ロバート・キヨサキ，シャロン・レクター（著），白根美保子（訳）『金持ち父さん貧乏父さん　アメリカの金持ちが教えてくれるお金の哲学』筑摩書房／2000／A5判／並製／ブックデザイン：鈴木成一デザイン室，イラストレーション：長崎訓子（プラチナスタジオ）　**010**｜角田光代『これからはあるくのだ』理論社／2000／B6判／上製／装丁：池田進吾　**011**｜東浩紀『不過視なものの世界』朝日新聞社／2000／A5判／並製／装幀：根津典彦　**012**｜松浦寿輝『花腐し』講談社／2000／四六判／上製／装幀：鈴木

一誌，表紙写真：荒木経惟『花曲』より　**013**｜山本文緒『プラナリア』文藝春秋／2000／四六判／上製／装幀：大久保明子　**014**｜赤瀬川原平『全面自供！』晶文社／2001／A5判／並製／ブックデザイン：南伸坊　**015**｜片山恭一『世界の中心で、愛をさけぶ』小学館／2001／四六判／上製／装幀：柳澤健祐，カバー写真：川内倫子　**016**｜よしもとばなな『アルゼンチンババア』佐藤健，上田智子（編），澤文也（訳）／ロッキング・オン／2002／四六判／上製・函入／装丁：中島英樹，装画・写真：奈良美智　**017**｜京極

夏彦『どすこい（仮）』集英社／2000（刊行終了）／四六判／上製／装丁：祖父江慎，装画：しりあがり寿　**018**｜吉田修一『パーク・ライフ』文藝春秋／2002／四六判／上製／装幀：大久保明子，装画：寄藤文平　**019**｜宮部みゆき『ブレイブ・ストーリー』《上》角川書店／2003（販売終了）／四六判／並製／ブックデザイン：鈴木成一デザイン室，装画：いとう瞳　**020**｜菊地成孔『スペインの宇宙食』村井康司（編）／小学館／2003／四六判／仮フランス装／装丁・本文デザイン・DTP：名久井直子，カバー写真：木寺紀雄

021

022

023

024

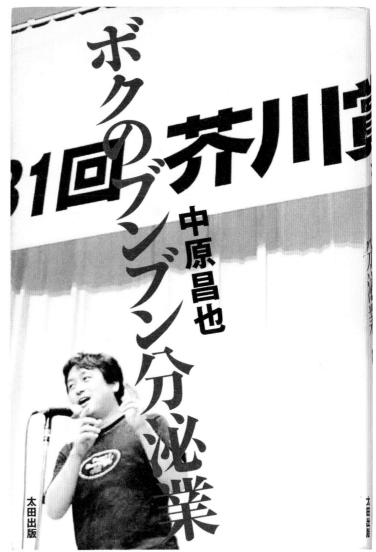

025

2000-2004

021｜千街晶之『水面の星座 水底の宝石　ミステリの変容をふりかえる』光文社／2003／四六判／上製／カバーデザイン：間村俊一，カバー写真：鬼海弘雄 022｜マルキ・ド・サド（原作），澁澤龍彦（訳）『ジェローム神父』《ホラー・ドラコニア　少女小説集成【壱】》平凡社／2003／B6判／上製／ブックデザイン：鈴木成一デザイン室，表紙絵・挿絵：会田誠　023｜石田衣良『4TEEN フォーティーン』新潮社／2003／四六判／上製／装幀：新潮社装幀室，カバー撮影：菅野健児　024｜大道珠貴『しょっぱいドライブ』文藝春秋／2003／四六判／上製／装幀：大久保明子，装画：丸山誠司　025｜中原昌也『ボクのブンブン分泌業』太田出版／2004／110×180mm／並製／装丁・撮影：阿部聡（コズフィッシュ），カバー撮影：池田晶紀

026｜天野ミチヒロ『放送禁止映像大全』三才ブックス／2005／四六判／並製／ブックデザイン：水戸部功，カバー写真：須田一政『人間の記憶』（クレオ）より　027｜穂村弘『現実入門　ほんとにみんなこんなことを？』光文社／2005／四六判／仮フランス装／ブックデザイン：鈴木成一デザイン室，カバー写真：髙橋和海　028｜村上龍『半島を出よ』《上》幻冬舎／2005／四六判／上製／ブックデザイン：鈴木成一デザイン室，カバー写真：高橋和海「ヤドクガエル」，日本スペースイメージング「福岡上空」

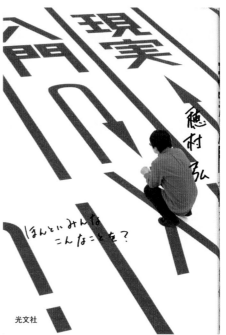

027

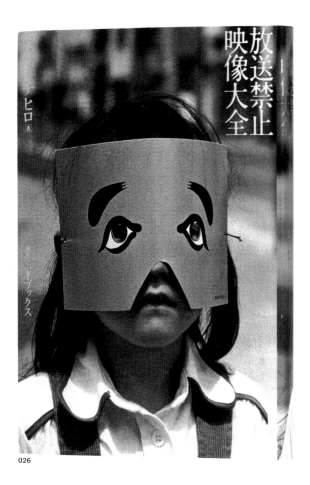

026

028

029

030

031

2005–2009

『世界の中心で，愛を叫ぶ』の商業的成功の影響からか，ゼロ年代後半は比較的小ぶりなタイトルサイズで字間を空けたものが目立つ。写真にせよイラストレーションにせよ，ビジュアルが備える情報量は圧倒的なので，タイトル表現はむしろシンプルなほうがかえって訴求力があるということだろうか。タイトルを大きく配置する場合でも，『死にカタログ』039 のようにウェイトの細い書体を選択しイラストレーションの背後に滑り込ませることで後景化させたり，あるいは『現実入門』027 のようにほとんど地としてしまうこともできる。ジャケット表1全体でいかに調和を取るかが，このスタイルの要になる。一方この時期から『のぼうの城』038 のように漫画家による装画が徐々に増加してきている。決定打となるのは 2008 年の集英社文庫新装版『人間失格』（太宰治，装画：小畑健）の登場と商業的成功だが，『のぼうの城』が 2009 年本屋大賞第 2 位となり大きなヒットとなったことの影響についても記しておきたい。（長田）

029｜佐藤多佳子『一瞬の風になれ　第一部―イチニツイテ―』講談社／2006／四六判／並製／デザイン：有山達也，飯塚文子，カバーイラスト：クサナギシンペイ　030｜伊藤たかみ『八月の路上に捨てる』文藝春秋／2006／四六判／上製／装幀：大久保明子，装画：引地渉　031｜劇団ひとり『陰日向に咲く』幻冬舎／2006／四六判／上製／ブックデザイン：鈴木成一デザイン室（題字＝鈴木佳一），写真：野口博（FLOWERS）

2005–2009

032

032 ｜村上隆『芸術起業論』幻冬舎／2006／四六判／上製／ブックデザイン：鈴木成一デザイン室，カバー写真撮影：田村昌裕（FREAKS），ヘア＆メイク：河西幸司（Upper Crust）　著者のポートレイトをジャケット表1にあしらうことはままあるが，本書はその究極なのではなかろうか。著者の顔を等倍で配置，するだけならまだしも，背をまたぎ表4にまでぐるりと展開。人間の顔は多面体で奥行きがあるので当然矩形である書籍をくるむジャケットにははまらないが，それを無理矢理はめこむ。結果，背に顔の側面＝奥行き　が歪なかたちで収められ，表4には後頭部がすっぽりとはめられている。現実（著者の顔）と超現実（歪に収められた人間の頭部）が一枚のジャケットのなかでせめぎあう。芸術家・村上隆を知っている人間からすれば村上隆らしさが爆発した装丁であり，村上を知らない人からしてみればそのインパクトにひたすら圧倒される装丁でもある。広告的な訴求力に最大限にじり寄りながら，本の構造そのものを利用してイメージを展開したところに鈴木成一のブックデザイナーとしての卓越した手腕が光る。（長田）

033

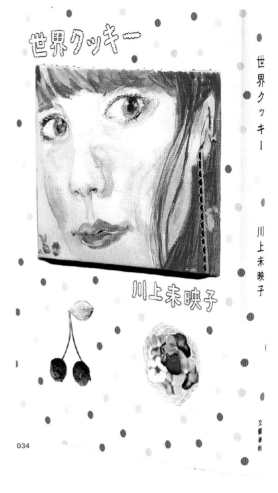

034

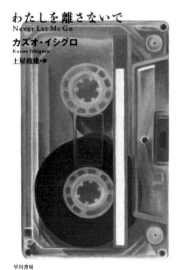

035

036

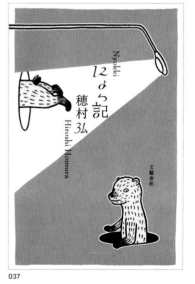

037

033｜三浦しをん『まほろ駅前多田便利軒』文藝春秋
／2006／四六判／仮フランス装／装幀：大久保明
子，写真：前康輔　034｜川上未映子『世界クッキー』
文藝春秋／2009／四六判／上製／装幀：大久保明
子，装画：東ちなつ，コサージュ制作：sayoco　035
｜カズオ・イシグロ（著），土屋政雄（訳）『わたしを
離さないで』早川書房／2006／四六判／上製／装

幀：坂川英治＋田中久子（坂川事務所）　036｜森絵都
『風に舞いあがるビニールシート』文藝春秋／2006
／四六判／上製／装丁：池田進吾（67），装画：ハヤ
シマヤ　037｜穂村弘『にょっ記』文藝春秋／2006
／四六判／並製／函入／装幀：名久井直子，装画・本
文イラスト：フジモトマサル

10

038

039

040

041

042

2005-2009

038｜和田竜『のぼうの城』小学館／2007／四六判／簡易フランス装／装幀：山田満明，装画：オノ・ナツメ　039｜寄藤文平『死にカタログ』大和書房／2005／134×160mm／上製／装丁・本文デザイン：寄藤文平・坂野達也（文平銀座）　040｜金原ひとみ『憂鬱たち』文藝春秋／2009／四六判／上製／装丁：大久保明子，装画：Lulu de Kwiatkowski（from LULU, AMMO Books, 2008）　041｜最相葉月『星新一　一〇〇一話をつくった人』新潮社／2007／四六判／上製／装幀：吉田篤弘・吉田浩美，カバー・表紙写真提供：星香代子　042｜桜庭一樹『私の男』文藝春秋／2007／四六判／上製／装幀：鈴木成一デザイン室，装画：MARLENE DUMAS "Couples (Detail)" 1994 Oil on canvas 99.1 x 299.7cm ©Marlene Dumas Private Collection, courtesy Zwirner & Wirth, New York，協力：ギャラリー小柳

043｜水野敬也『夢をかなえるゾウ』飛鳥新社（初版）
／2007／四六判／並製／装丁：池田進吾（67），装
画：矢野信一郎／2020年からは文響社刊行　**044**｜
川上未映子『乳と卵』文藝春秋／2008／四六判／上
製／装丁：大久保明子，アートワーク：吉崎恵理
045｜白石一文『ほかならぬ人へ』祥伝社／2009／
四六判／上製／装幀：大久保伸子，装画：深津千鶴
046｜加藤陽子『それでも，日本人は「戦争」を選ん
だ』鈴木久仁子（編）／朝日出版社／2009／四六判
／並製／造本・装丁：有山達也＋池田千草（アリヤマ
デザインストア），絵・書き文字：牧野伊三夫　**047**｜
木下晋也『ポテン生活1』《モーニングKC》講談社／
2009／B6判／並製／装丁：名久井直子

043

044

045

046

047

048

<div>

奥泉光

シューマンの指

</div>

049

050

051

052

2010–2014

ゼロ年代の終わりに見られた装画の変化は，10年代になるとより拡張していく。『猫物語』050のVOFAN，『謎解きはディナーのあとで』051の中村佑介，『音楽が終わって，人生が始まる』068の西村ツチカ，『いなくなれ，群青』072の越島はぐ，『偶然の装丁家』073のミロコマチコなどで，これまで本に用いられてきたイラストレーションの正統とは出自も作風も大きく異なっている。こうした才能の登場を一過性のものと捉える向きもあるが，若い読者層やふだん本に親しまない人にとってはこれらのビジュアルが大きなフックになる。事実，いま列記したタイトルは売り上げ面でも結果を出している。装画は著者や編集者による提案で決まる場合も多く，こうした新しい装画の台頭に，本の制作現場における世代交代や他ジャンルからのトレンドの輸入といった文脈を読みとることもできるはずだ。出版産業の担い手の変化は，書籍のありようもまた変えることにつながるのだろうか。（長田）

048｜古川日出男『4444』河出書房新社／2010／117×188mm／仮フランス装／装丁：木庭貴信（オクターヴ），写真：永禮賢　049｜奥泉光『シューマンの指』講談社／2010／四六判／上製／装丁：帆足英里子　050｜西尾維新『猫物語（黒）』講談社／2010／B6判／並製・函入／BOOK & BOX DESIGN：VEIA, ILLUSTRATION：VOFAN　051｜東川篤哉『謎解きはディナーのあとで2』小学館／2011／四六判／並製／装幀：高柳雅人，装画：中村佑介　052｜福永信『星座から見た地球』新潮社／2010／四六変型判／上製／装幀：名久井直子，装画：中村水絵，藤田汐路，鮫島さやか ほか

053

054

055

056

057

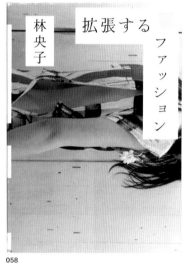

058

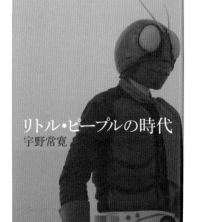

059

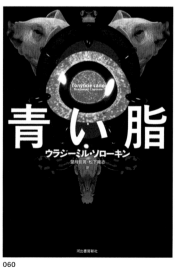

060

053｜綿矢りさ『かわいそうだね？』文藝春秋／2011／四六判／上製／装丁：名久井直子，写真：馬場わかな 054｜バルテュス，アラン・ヴィルコンドレ（著），鳥取絹子（訳）『バルテュス，自身を語る』河出書房新社／2011／四六判／上製／装幀：名久井直子 055｜古市憲寿『絶望の国の幸福な若者たち』講談社／2011／四六判／上製／装幀・写真：住吉昭人（フェイク・グラフィックス） 056｜角田光代『かなたの子』文藝春秋／2011／四六判／上製／装丁：大久保明子，装画：諏訪敦 057｜穂村弘『君がいない夜のごはん』NHK出版／2011／四六判／並製／装丁：菊地敦己 058｜林央子『拡張するファッション　アート，ガーリー，D.I.Y.，ZINE……』岡澤浩太郎（編）／スペースシャワーネットワーク／2011／B6判／並製／デザイン：服部一成，田部井美奈，カバー写真：ホンマタカシ 059｜宇野常寛『リトル・ピープルの時代』幻冬舎／2011／四六判／上製／ブックデザイン：鈴木成一デザイン室，カバー作品：「メガソフビ仮面ライダー1号」（造形企画制作：海洋堂〈原型製作・木下隆志〉© 石森プロ・東映），カバー写真：岩田和美 060｜ウラジーミル・ソローキン（著），望月哲男，松下隆志（訳）『青い脂』河出書房新社／2012／四六判／上製／装丁：木庭貴信（オクターヴ）

菜食主義者
채식주의자
ハン・ガン＝著
きむ ふな＝訳

061

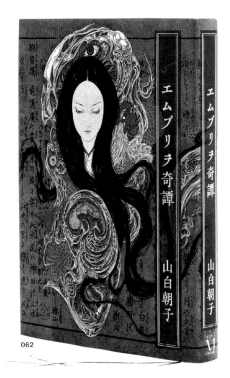

062

2010-2014

061｜ハン・ガン【韓江】（著），きむ ふな（訳）『菜食
主義者』《新しい韓国の文学 01》川口恵子（編）／ク
オン／2011／130×183mm／並製／装丁：寄藤文平
＋鈴木千佳子（文平銀座），カバーイラスト：鈴木千佳
子　062｜山白朝子『エムブリヲ奇譚』ダ・ヴィンチ
編集部（編）／メディアファクトリー／2012／四六
判／上製／装幀：名久井直子，装画：山本タカト，図
版：江戸名所図会　063｜坂本大三郎（文・絵）『山伏
と僕』加藤基（編）／リトルモア／2012／四六判／
並製／装丁：内藤昇　064｜ジョン・ロンソン（著），
古川奈々子（訳）『サイコパスを探せ！「狂気」をめ
ぐる冒険』赤井茂樹，大槻美和《朝日出版社第2編集
部》（編）／朝日出版社／2012／119×187mm／並製
／装丁：吉岡秀典（セプテンバーカウボーイ）　065｜
藤野可織『爪と目』新潮社／2013／135×190mm／
上製／装幀：新潮社装幀室，装画：町田久美「みずう
み」（2011）　066｜保坂和志『考える練習』大和書房
／2013／130×177mm／仮フランス装／装幀：佐々
木暁，写真：中村たまを　067｜幸田文（著），川上弘
美（編）『幸田文』《精選女性随筆集　第一巻》文藝春
秋／2012／118×188mm／上製／装幀：大久保明子，
装画：神坂雪佳『蝶千種・海路』（芸艸堂）より

063

064

065

066

067

068

069

072

070

071

073

074

068｜磯部涼『音楽が終わって，人生が始まる』アスペクト／2012／B6判／並製／デザイン・写真：江森丈晃，装画：西村ツチカ　**069**｜恩田陸『夜の底は柔らかな幻』《上・下》文藝春秋／2013／四六判／上製／装丁：大久保明子，カバー写真：Jill Ferry, Flickr, Getty Images，表紙・章扉写真：近藤篤　**070**｜川上未映子『愛の夢とか』講談社／2013／四六判／上製／装幀：名久井直子，装画・題字：前田ひさえ　**071**｜鈴木了二『建築映画　マテリアル・サスペンス』LIXIL出版／2013／B6判／上製／ブックデザイン：吉岡秀典（セプテンバーカウボーイ），カバードローイング制作・写真撮影：鈴木了二　**072**｜河野裕『いな

くなれ，群青』《新潮文庫 nex》新潮社／2014／文庫判／並製／デザイン：川谷康久（川谷デザイン），イラスト：越島はぐ　**073**｜矢萩多聞『偶然の装丁家』《就職しないで生きるには21》晶文社／2014／B6判／

並製／装丁・レイアウト：矢萩多聞，装画：ミロコマチコ　**074**｜松田青子『スタッキング可能』河出書房新社／2013／四六判／上製／装幀：名久井直子，装画：金氏徹平

2015—2019

10年代後半になると写真であれイラストレーションであれ，抽象度の高いイメージが増えてくる。喚起的と言えばいいだろうか。芥川賞受賞作『火花』075，直木賞・本屋大賞受賞作『蜜蜂と遠雷』084の2冊が典型で，片や漫才師たちの物語り，片や音楽家たちの物語りだが，ジャケットのイメージはそれを直接表現しないものの，たしかに作品世界の雰囲気を摑んでいる。一方，詩人・最果タヒの第一詩集『グッドモーニング』087はライトノベルレーベル・新潮文庫nexからの文庫化で大槻香奈の装画。大槻は過去にも最果の著作に挿絵を寄せているが，ここまで具体的なイメージが詩集のジャケットを飾ることに驚かされる。これがデザインを担当した川谷康久によるものなのか，著者である最果によるものなのか，はたまた担当編集者によるものなのかは不明だが，この装画の選択は明らかに意識的なものだ。こうした変化のなかに20年代の出版に起こるであろう変化の兆しを見出すことも可能だろう。（長田）

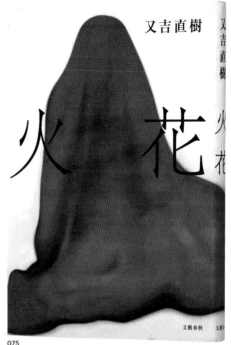

075

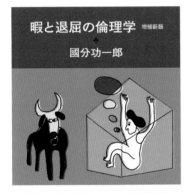

076

077

078

079

080

075｜又吉直樹『火花』文藝春秋／2015／四六判／上製／装丁：大久保明子，装画：西川美穂「イマスカ」2011 076｜國分功一郎『暇と退屈の倫理学 増補新版』太田出版／2015／120×150mm／並製／装幀：有山達也，装画：ワタナベケンイチ 077｜タナダユキ『ロマンス』文藝春秋／2015／四六判／並製／装丁：大島依提亜 078｜中原昌也『中原昌也の人生相談 悩んでるうちが花なのよ党宣言』リトルモア／2015／105×188mm／並製／装丁：宮川隆，イラスト：conix，題字：中原昌也 079｜岸政彦『断片的なものの社会学』大槻美和≪朝日出版社第2編集部≫（編）／朝日出版社／2015／四六判／並製／ブックデザイン：鈴木成一デザイン室，カバー・本文写真：西本明生 080｜村田沙耶香『コンビニ人間』文藝春秋／2016／四六判／上製／装丁：関口聖司，作品：金氏徹平『溶け出す都市，空白の森』より

081

082

083

084

085

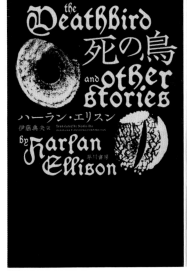

086

081｜少年アヤ『果てしのない世界め』平凡社／2016／B6変型判／並製／装幀：佐々木暁，写真：yuichi tanizawa　082｜佐藤愛子『九十歳。何がめでたい』小学館／2016／110×177mm／上製／装丁：芥陽子，装画：上路ナオ子　083｜加藤陽子『戦争まで　歴史を決めた交渉と日本の失敗』鈴木久仁子≪朝日出版社第2編集部≫（編）／朝日出版社／2016／四六判／並製／造本・装丁：有山達也＋岩渕恵子＋中本ちはる（アリヤマデザインストア），絵・書き文字：牧野伊三夫　084｜恩田陸『蜜蜂と遠雷』幻冬舎／2016／四六判／上製／ブックデザイン：鈴木成一デザイン室，装画：杉山巧　085｜星野智幸『スクエア』《星野智幸コレクションⅠ》人文書院／2016／四六判／上製／装幀：藤田知子　086｜ハーラン・エリスン（著），伊藤典夫（訳）『死の鳥』《ハヤカワ文庫SF》早川書房／2016／文庫判／並製／カバーデザイン：川名潤（Pri Graphics）

087

088

089

090

091

2015-2019

087｜最果タヒ『グッドモーニング』《新潮文庫 nex》
新潮社／2017／文庫判／並製／デザイン：川谷康久
（川谷デザイン），カバー装画：大槻香奈　088｜堀江
敏幸『音の糸』小学館／2017／135×188mm／上製
／装幀：間村俊一　089｜滝口悠生『高架線』講談社
／2017／四六判／上製／装画：サヌキナオヤ，装幀：
大島依提亜　090｜美達大和『マッド・ドッグ』河出
書房新社／2017／110×177mm／並製／ブックデザ
イン：鈴木成一デザイン室，装画：長沢明「マウンテ
ンⅡ」2007　091｜田中圭一『うつヌケ　うつトンネ
ルを抜けた人たち』KADOKAWA／2017／A5判／
並製／ブックデザイン：須田杏菜　092｜岸政彦『ビ
ニール傘』新潮社／2017／120×188mm／上製／装
幀：新潮社装幀室，題字：岸政彦，カバー・本文写真：
鈴木育郎　093｜佐藤究『Ank: a mirroring ape』講談
社／2017／四六判／上製／装丁：川名潤

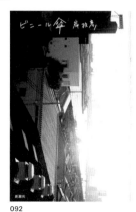

092

093

094

095

096

097

098

099

100

101

094｜川添愛『働きたくないイタチと言葉がわかるロボット　人工知能から考える「人と言葉」』大槻美和≪朝日出版社第2編集部≫（編）／朝日出版社／2017／A5判／並製／造本・装丁：鈴木千佳子、絵：花松あゆみ　095｜神林長平『フォマルハウトの三つの燭台』《倭篇》講談社／2017／四六判／並製／装幀：坂野公一（welle design）、装画：寺田克也　096｜木下龍也、岡野大嗣『玄関の覗き穴から差してくる光のように生まれたはずだ』ナナロク社／2018／112×182mm／上製／装丁：大島依提亜、写真：森栄喜　097｜木庭顕『誰のために法は生まれた』大槻美和＋鈴木久仁子（編）／朝日出版社／2018／四六判／並製／ブックデザイン：鈴木成一デザイン室、装画：サ

サキエイコ　098｜イヴォ・アンドリッチ（著），栗原成郎（訳）『宰相の象の物語』《東欧の想像力 14》松籟社／2018／四六判／上製／装丁：仁木順平　099｜小山田浩子『庭』新潮社／2018／四六判／上製／装幀：新潮社装幀室、装画：PHILIPPE WEISBECKER Hemipteres from "The Zoology" 2016、撮影：篠あゆみ　100｜高山羽根子『オブジェクタム』朝日新聞出版／2018／119×188mm／並製／装幀：大島依提亜、作品：加納俊輔　101｜チョ・ナムジュ（著），斎藤真理子（訳）『82年生まれ，キム・ジヨン』筑摩書房／2018／四六判／並製／装丁：名久井直子、装画：榎本マリコ

2015-2019

102｜森まゆみ『暗い時代の人々』亜紀書房／2017／四六判／並製／装丁・レイアウト：矢萩多聞 **103**｜ステファン・グラビンスキ（著），芝田文乃（訳）『火の書』国書刊行会／2017／四六判／上製／装幀：小林剛（UNA） **104**｜星野智幸『焔』新潮社／2018／四六判／上製／装幀：新潮社装幀室，装画・題字：横山雄 **105**｜是枝裕和『万引き家族』宝島社／2018／四六判／並製／カバー・本文デザイン：大島依提亜，題字・イラスト：ミロコマチコ **106**｜角幡唯介『極夜行』文藝春秋／2018／四六判／上製／ブックデザイン：有山達也，岩渕恵子（アリヤマデザインストア） **107**｜町屋良平『1R1分34秒』新潮社／2019／B6判／上製／装幀：新潮社装幀室，装画：ダイスケ・ホンゴリアン **108**｜花房観音＋円居挽『恋墓まいり・きょうのはずれ　京都の"エッジ"を巡る二つの旅』CIRCULATION KYOTO（企画），マジカル・ランドスケープ研究会＋千十一編集室（編・企画）／千十一編集室／2019／文庫版／並製／デザイン：加藤賢策＋岸田紘之（LABORATORIES），写真：田村尚子

102

103

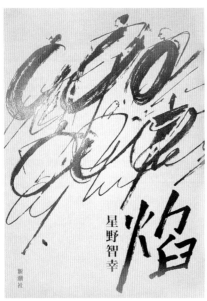

104

105

106

107

108

109

110

111

112

113

2020

現在の商業出版における装丁の状況をもっともよく表しているのがこのデザインスタイルで、言ってみればイメージとしての装画がすべて。わかりやすく説明的でありながら、けれどそれだけではないイメージをどう準備できるかが装丁の成立要件となる。川谷康久はやはり独自の道を行く。『放課後の宇宙ラテ』113 のイラストレーションはすさまじく具体的、なのだが、そのじつ内容をなにも説明していない。おそらくふたりの女子高校生が主人公であることはわかるのだが、それ以上のことはわからない。狐につままれたような気分にさせられる。『料理と利他』111（寄藤文平＋古屋郁美）はタイトル、著者名までもイラストレーションとして装画に並置、つまりもはやここでは表1はひとつの絵になっている。基本的にイメージが画面全体を覆うなか、『断頭台／疫病』119（坂野公一）が見せる余白とタイトルの配置はひときわ目を引く。20年代以降もイメージの消費はますます速度を増していくだろう。それが具体的なものなのか絵画に接近したものなのかはたまた余白もふくめた画面構成の要素なのかはわからないが、この消費の果てにまた新たな表現が生まれてくるのだろうか。（長田）

109｜市原佐都子『マミトの天使』早川書房／2020／四六判／上製／写真：松岡一哲，装幀：佐々木暁
110｜ナナ・クワメ・アジェイ＝ブレニヤー（著），押野素子（訳）『フライデー・ブラック』駒草出版／2020／四六判変型／上製／写真：松岡一哲，装幀：佐々木暁　**111**｜土井善晴，中島岳志『料理と利他』《MSLive!Books》ミシマ社／2020／四六判／並製／装丁：寄藤文平＋古屋郁美（文平銀座）　**112**｜小池正博（編著）『はじめまして現代川柳』書肆侃侃房／2020／四六判／上製／装画：大河紀，装丁：森敬太　**113**｜中西鼎『放課後の宇宙ラテ』新潮社／2020／文庫判／装画：フライ，デザイン：川谷康久

114

115

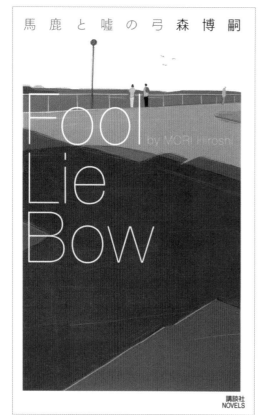

116

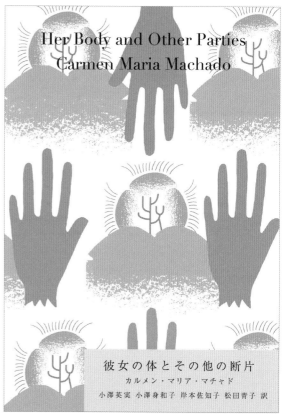

117

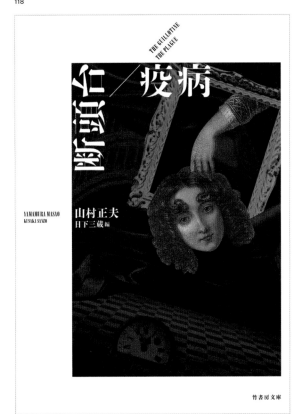

118

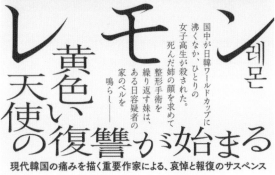

119

2020

114｜槇えびし『魔女をまもる。《上》』朝日新聞出版／2020／B6判／並製／装幀：コードデザインスタジオ　**115**｜柴崎友香『千の扉』中央公論新社／2020／文庫判／カバーイラスト：西山寛紀, カバーデザイン：田中久子　**116**｜森博嗣『馬鹿と嘘の弓　Fool Lie Bow』《講談社ノベルス》講談社／2020／新書判／カバー装画：坂内拓, カバーデザイン：鈴木一デザイン室, ブックデザイン：熊谷博人・釜津典之　**117**｜カルメン・マリア・マチャド（著）, 小澤英実, 小澤身和子, 岸本佐知子, 松田青子（訳）『彼女の体とその他の断片』エトセトラブックス／2020／四六判／並製／装幀：鈴木千佳子　**118**｜藤野可織（著）, 松本次郎（イラスト）『ピエタとトランジ〈完全版〉』講談社／2020／四六判／並製／装画・挿絵：松本次郎, 装幀：川谷康久　**119**｜山村正夫（著）, 日下三蔵（編）『断頭台／疫病』竹書房／2020／文庫判／カバーイラスト：M!DOR!, カバーデザイン：坂野公一（welle design）　**120**｜クォン・ヨソン（著）, 橋本智保（訳）『レモン』河出書房新社／2020／四六判／上製／Cover Photo：Miguel Vallinas Prieto, 装丁：albireo

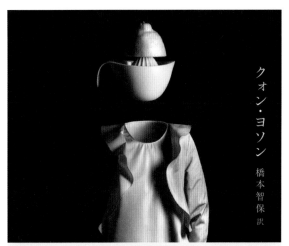

120

変化はいつでも
知らないところからやってくる（かもしれない）

長田年伸

出版不況が唱えられて久しいが，じつのところ出版業界はいつの時代も経済的な危機感を抱いてきていた。『出版年鑑』を開けば前年比成長率に関する厳しい記述が毎年のように残されており，将来について楽観的な見通しが記されていることはほぼない。そこには戦前期も含め隆盛を極めた幾多の版元が姿を消していったことへの教訓や，戦中期に言論の自由を守ることができなかったことへの後悔から，出版産業がそれ自体として独立した経済体制を保持し，書物を世に残し後世へと伝えることへの使命感を感じとることができる。しかしその一方で，取次との関係，高い返本率，再販制度など，出版産業そのものが抱える構造的な問題を自覚しながらも，それをどう発展的に解消していくのかについては明確な答えや指針を示すことができないでいる状況も記録されている。結局この課題は解決されることなく 1996 年をピークに出版産業の凋落がはじまり，以来現在まで有効な手立ては講じられていない。

　だがたとえどのような状況にあっても，本を売らなければ出版社の経営は成り立たない。好況であろうと不況であろうと，つくった本をひとりでも多くの読者に届けることは版元の責務だ。ブックデザインにできることがあるとするならば，それは書店空間においてまだテクストに触れる前の読者にその本の魅力を目にみえるかたちで提示し，一瞬でそれとわからせるための装いを本に与えるこ

と。その意味では，書物におけるジャケットとはパッケージにほかならないのだが，書物のもつもうひとつの性質，すなわちそれが個人や社会，ひいては文化に資するための情報伝達媒体であることから，その装いは本の内容から要請される点に，たんなるパッケージ＝包装とは異なるブックデザインの本質がある。

　90 年代以前にももちろんイメージでジャケット表 1 を覆い尽くす手法は存在する。横尾忠則がデザインし自ら装画もしたためた『書を捨てよ，町へ出よう』（寺山修司，芳賀書店，1967 年），デジタルコラージュがあまりにも鮮烈だった奥村靫正デザインによる『ニューロマンサー』（ウィリアム・ギブスン，黒丸尚［訳］，早川書房，1986 年），総天然色なイラストレーションが目に鮮やかなミルキィ・イソベによるデザインの『親指 P の修業時代』（松浦理英子，河出書房新社，1993 年）などなど，枚挙に暇がない。けれど 60 年代から 80 年代までと 90 年代以降とでは，やはりそのあり方は異なるようにみえる。どう違うのか。前者がそれまで書物に用いられてこなかった表現を駆使することでブックデザインに新たな視覚的驚きをもたらそうとしているのだとすれば，後者はそうした手法が出尽くしたあとでの表現であり，コマーシャリズムの色が濃くなっている。そのありようを否定することは容易いが，それでは時代背景の違いや出版を取りまく状況の差を無視してしまうことにな

る。ブックデザインはそのときどきの出版産業と密接に関連する。底の見えない不況下ではブックデザインがいきおい広告的に傾かざるを得ないとしても，それはこの状況に抗うひとつの行為と捉えられないだろうか。そのありようを指して「イメージの闘技場」としたのが本章である。

　クロニカルな配置を眺めると，まさに百花繚乱，多種多様な表現に溢れており，ひとつの系として束ねるにはいささか無理があるのではないかとさえ思えてくる。だがしかし，本章の全体を通じてその仕事を掲載せざるを得なかったのが鈴木成一であり，それはつまりこのスタイルにおいてこの25年でもっとも成功したのが鈴木であることを意味している。掲載された書影をみればわかるように鈴木の手法は千変万化，パッと見で同じデザイナーの仕事とは到底思えないものもある。『蜜蜂と遠雷』p. 135 / 084 と『断片的なものの社会学』p. 134 / 079 が同一デザイナーの手になるものだとはなかなか思えないだろう。いまあげた2冊に関してはイラストレーションと写真というイメージの違い，文芸書と人文書というジャンルの違いもデザインの差に貢献しているが，それにしてもやはり鈴木がもつ本の内容に寄り添う装いを出現させる力には脱帽してしまう。多くの作家そして編集者が鈴木に絶対の信頼を寄せるのは，鈴木のその能力を評価しているからだろう。

　鈴木成一に仕事が集中する状況は20年代になってからも続くだろうが，川谷康久にも注目しておきたい。川谷はおもにコミックスのデザインで頭角を現してきた人物で，『いなくなれ，群青』p. 133 / 072，『グッドモーニング』p. 136 / 087 に見られるイラストレーションと文字の配列に挑戦的な仕事をする。川谷のデザイン手法はコミックスのそれなのだが，人文書にも通用する洒脱と洗練を備えている。そのデザインは従来的な書物観を重んじる向きからは浮薄と捉えられるかもしれないが，若年層を中心にポピュラリティを獲得しており，編集の現場においてもそれは同じだろう。20年代，ブックデザインに新風を吹き込むのは既存の書物観にとらわれていない世代なのかもしれない。

座談会

ブックデザインは
ブックデザインでしかない

長田年伸 × 川名潤 × 水戸部功 × 加藤賢策

本の自明，装丁家の自明

長田　本特集は，1996 年以降の日本のブックデザインをデザインスタイルの系にまとめてクロニカルに振り返ってみることで，96 年以降の出版史の記述を試みるというところから出発した企画でした。実際に企画が始動し選書作業を終えてみたいま，編集主幹としてはやはり全体を見通すことの困難を実感しています。ここではともに編集と執筆，誌面のデザインにあたったみなさんの現時点での感触や，制作を通じて見えてきた問題点について話せればと思います。今後，ブックデザイナーや編集者，出版社が向かっていくであろう地点についても，この場でひとつの総括ができたら。

川名　あくまで現時点の記録にすぎない，というのがいま思っていることですね。暫定版というか，そもそもどこまで見ることができているのかというのは，大きな問題として残されています。

長田　96 年以降に刊行されたすべての本に目を通せるわけではないし，選書から漏れるタイトルも当然ある。ぼくらの知らない装丁家もまだまだいるでしょう。ただ，ふだん書店ではまったく違う棚に置かれている本たちを，こうやって誌面の上に，デザインスタイル別にある種暴力的に並べて見せるということの意義は少なからずあるのかなと感じています。目の前の売り上げを立てることに汲々とせざるを得ない出版の現場にあって，シーン全体を貫く文脈がなくなり続けているのが現状だとすれば，それはブックデザインにも言えることだと思います。だからいま無理矢理にでも束ねてみないと，この 25 年近くのときのなかで，われわれが何を失い，何を受け継いでいるかさえもわからなくなるのではないか。そんな危機感がありました。

　この特集が動きはじめて間もなく，菊地信義さんを追った記録映画『つつんで，ひらいて』（広瀬奈々子監督，2019 年）の試写会が行わ

れました。水戸部さん，川名さんもご覧になっていると思いますが，ぼくはあの映画を見たときに，菊地さんというひとりの装丁家の仕事にかける姿勢やデザインとの向き合い方につよく共感し，また勇気づけられる一方で，同じくらいの反発というか，違和感を覚えました。装丁家がすでに過去のもののように映されているように感じたからです。監督にそういうつもりはないと思うのですが，図らずもそういう映画になってしまっている。そしてもしかしたら，もはや現実はそうなっているのかもしれない……。

川名　少なくともひょっとしたら監督はそう思っているのかもしれないなと思わせるつくりでしたよね。ぼくはあの映画の視点こそが，装丁家という存在への一般的な理解なんだろうと思いました。古き良き職業，古き良き紙の本，という捉えられかたをみて，あと数十年この仕事をしていこうとしているぼくとしては，「ああ，やっぱりそう映っているのか」と思った。でも，現場にいる人間が絶望していてもしかたがないので，映画を見て素直に気持ちをあらたにしたんですよ。それまでは「装丁家」，ましてや「グラフィックデザイナー」ともなんだか畏れ多くて名乗ったことがなかったんですけど，きちんと自分の職業を名乗っていかないとないものにされてしまうかもしれないと。それで試写会の帰り道，ひとまず Twitter アカウントのプロフィールを「装丁家」に変えました。「ここに存在するし，まだまだやっていきますよ」と（笑）。

長田　われわれにとっては自明であった装丁家という職業が，いつの間にか自明ではなくなってしまっていたのかもしれない。だからこそ，この特集をいまこのタイミングでやらなくては，と思いをつよくしました。

　ただブックデザイナーという生業は，おおきくグラフィックデザインという領域で捉えると結局すごく狭いフィールドの話であることも事実です。もはや紙の本自体が特殊な扱いのものになりつつある。そうした前提に立

ったときに，この25年間の動向の振り返りをやっておかなければならない。

　かつて『アイデア』358号で川名さんにインタビューした際，いま出版業に携わる仕事をする人間として自分の役割がどこにあるのかということを，かなり自覚的に考えていることがわかりました。同号で水戸部さんにインタビューした際にも，まったく同じ感想をもったんですね。今回，おふたりとともに本を編みたいと思ったのはそういう理由からです。

水戸部　菊地さんの映画の話からすると，ぼくが菊地さんと出会ったのは20年くらい前で，当時から「ブックデザインの業界がやばいぞ」という感覚はありました。でもぼくは，誤解を恐れずに言うと，滅びるなら滅びても構わないと思っていた。プレーヤーが少なくなればその分仕事がまわってくる，全部やってやるという気持ち。この領域でなら自分は誰よりも遠いところに行けると思ってはじめたんです。

　ただ，途中で活版リバイバル的なブームがあって，「本」という存在自体が瞬間的に流行っちゃったじゃないですか。紙の本が変な取り上げられかたをしてしまった。「実は居た！」みたいな。

　ぼくは学生時代にメディアアートを専攻していて，その延長線上でブックデザインを捉えています。アートにも通じる根源的なものがブックデザインにはあると思っているから，本に対して抱くのはノスタルジーではなく，このメディアのあり方を更新してやろうという気持ちでした。だからそれを実践している菊地さんの弟子になろうと思ったわけです。乗り越えようとするのであれば，内側に入って全部盗んでやろう，という感じだった。ですけど，とてもじゃないけど自分の手に負える世界ではなかったんです。菊地さんの仕事は量，質ともにほんとうに狂気だった。この業界をがらっと変えてやろうというつもりでしたけど，いつの間にか飲み込まれていた。

　ブックデザインそのものにはまだまだおもしろさを感じているので，今後もやり続けるとは思いますが，それにしても業界が凝り固まっている。何か違うことをしようとしても許してくれないですから……。

失われる本の強度

長田　それは出版産業の問題ということですよね。違うことって，例えばどんなことを？

水戸部　つい先日提案をしたものなんですけど。最近トレーシングペーパーの可能性を広げたい，まだやりようがあると思っていて。帯をかけた上にトレペを巻くという仕様を提案したんです。かなり粘ったんですけど，結局不採用になりました。

加藤　それは技術的な問題で？

水戸部　流通上の問題です。ずれたらどうするかとか，帯をかけ変えるときにどうするかとか。そんなものは新しく巻けばいいし，いくらでもやりようはあるのに。コスト的にも問題なかったんですけど……。

長田　イレギュラーが発生したときに対応できないと。

水戸部　そう。そんなことも変えられないのに，本が売れない売れないとばかり言っているのはどうなのかと。結局良いものをつくろうとしていないじゃないですか。

長田　多くの編集者にとって，「良いもの」といったときに念頭にあるのは経済性ですよね。本のデザインの質が云々ということではない。いや，もちろん質の低い本をつくろうなどとは考えていないと思いますが，装丁家も含めて，本に対してラディカルであったり，ほんとうの意味でブッキッシュな人は減っているのかもしれません。そうなると，本づくりでは発行元となる編集者や出版社に最終決定権がありますから，デザイナーがいくら挑戦したくても，共犯関係にある人たちの理解を得ることすら難しくなってきます。

　だからこそ，今回の特集の第1ターゲット

は出版関係者を念頭に置きました。本来共犯関係にあるべき人たちが意外とブックデザインの現状を見ていなかったり，特定のジャンルを越えて横断的に全体を見ようとしている人が少ない。個々の限定的な視野でつくられてきたものが，実際にこうやって集められて横並びになった景色を見てもらいたかったんです。デザインする側の問題でももちろんあるけれど，ここに顕れる類似性によって，編集者や出版社の人たちにも，願わくば少し違うことをやってみようと思ってもらえるきっかけにしたい。足をとめて，本や出版そのものについて考えるきっかけになってほしいと思ったわけです。

スタイルの現象化と粗製乱造

川名　さっき水戸部さんが「本のあり方を更新したい」とおっしゃっていましたけど，ぼくは自分から更新を考えたことはないんですよ。もちろん，更新する必要のある中身をもっている本，強度がある本があればやりますが，コンテンツとしての強度をもちつつ，出版社側にも「こういう読者に届けたい」という明確なビジョンがある，そういう強度のある本や出版社は確実に減ってきていて。それよりは経済効率を優先して，会社の命をいかに延ばすかという感じで。

　とくに大手の出版社はそういう傾向にありますけど，その一方で，ひとり出版社が増えてきている。その人たちの考え方はすごくブッキッシュだったりするんですよ。そういうところでは，むしろ編集者から「ほかと違った本にしたい」という提案がある場合が多いから，強度のある仕事ができる。大手は先細っているけれど，個が強くなっていくという実感はすごくあります。

長田　ひとり出版社の話題は，出版流通についてご寄稿いただいた星野渉さんの論考でも触れられていました（pp. 32-36）。星野さんが結びで言われていたのは，本の単価が上がるだろうということと，粗製乱造ができなく

なっていくだろうということ。

川名　粗製乱造は出版業界の延命処置にすぎないじゃないですか。どこかでこの構造が崩れる気はします。

長田　崩れるでしょうね。今回の選書を見ても，第2章の点数が125点と圧倒的に多い。他の章は平均70から80点くらいにはなっているのが象徴的です。水戸部さんの『これからの「正義」の話をしよう』（p. 048）の与えたインパクトは凄かったと。それは2章の「タイトル・ブリコラージュ」を見れば明らかだし，ほかのところにも少なからず影響していますよね。売り上げデータを見ても累計60万部。市場の要請に答えつつ，ブックデザインのあり方を変えてしまった可能性があります。ただ，それは良きにしろ悪しきにしろで，さきほどの水戸部さんの話に引きつけて言うと，むしろ参入しやすさを招いてしまったのかもしれないです。

川名　デザインの手法としてデザイナーが参入しやすかった？

長田　そうです。ハードルを下げた。文字だけのデザインなので，ぱっと見には容易に真似ができるという誤解を与えた可能性は否定できないような気がします。

水戸部　ああいう手法のデザインを量産する事務所も出てきましたよね。でもそれは目論見通りというのもあって，あのデザインの核となるコンセプトは，普遍性，汎用性，つまり次のスタンダードの提示だったんです。それが「これからの正義」という言葉にぴったり寄り添うと思った。あの頃さかんに普遍性，普遍性って言ってて，ベーシックなところをひたすらやって，作者の個性は透明になると思っていたら，逆にそれがスタイルと言われるようになった。

長田　tobufune のようなプロダクション型のデザイン事務所では，『これからの「正義」の話をしよう』以降のビジネス書ブームと連動して，スタイルの模倣と量産を合理的に進めていたようなところがある。ぼく個人

としては，それを一概に斥けるつもりはありません。川名さんがグラフィズム断章展で「作法と模倣」の年表をつくられたように，デザインの世界では「模倣」は過去にも繰り返されてきた話ですから。安易な模倣は避けるべきですが，ただね，ブックデザインはクライアントワークでもありますから。

川名　頼む側の編集者も，先行する水戸部さんのスタイルにプラスアルファをしてもらいたい，という頼み方をしているでしょうしね。もちろんぼくも経験がありますが。

　文字を主体にしたデザインに関しては，『これからの「正義」の話をしよう』でスタイルが確立して売れるモデルケースができた。一方で，「もしドラ（『もし高校野球の女子マネージャーがドラッカーの『マネジメント』を読んだら』岩崎夏海，ダイヤモンド社，2009年）」の手法はあれで終わっているじゃないですか。あのあと，「マンガ版××」というものは増えましたが，外はイラストだけどなかはきちんとしたテキストという手法は意外と続かなかったなと。

長田　あのスタイルは文芸書ではひとつの定型になりましたよね。比較的若い層にポピュラーなマンガの力を借りて古典文学作品を売ろうとする動きが増えた。商業出版の市場経済性を否定するつもりはないけど，「えっ，それやっちゃうの」という感覚はありました。経済原理があまりにも強くなっているのは問題ですよね。取次や出版社も本だけでは利益が上がらないことがわかっているのに量産を続けている。今後大きな構造変化が起こるのは必然だとしても，あらためてこの25年間とは何だったのかと思ってしまうんですよね。

川名　粗製乱造の時代。現象としてその玉石混淆を眺めるのは，いち装丁ファンとしては楽しいですけどね。でも進んで乱造に荷担したくはないなあ。

ベストセラーとデザイナー

水戸部　そうやって考えていくと，やっぱりデザインにおいてもエンタメ性の高いものが好まれて，芸術性や作家性は邪魔になってきますよね。

長田　一方で菊地さんのような方もいます。遡れば杉浦康平，横尾忠則，粟津潔，田中一光，原弘……。

加藤　あのクラスの人でベストセラー的なものの装丁をした人っているんですかね？

川名　菊地さんじゃないですか。でも，菊地さんはやっている物量がすごいですから，菊地さんだからベストセラーというよりも，ベストセラー「も」やっていたという感じかな。

水戸部　いまでもそうじゃないですか。数多くやればたまたまあたる。そして売れた本をやっているから発注が集まり，さらにまた売れる本が出て，自然とサイクルができていく。

長田　でも出発点は一個人じゃないですか。名もなき人として仕事をはじめるわけですよね。

水戸部　みんなそれぞれ生い立ちがありますが，菊地さんに関して言えば文学的な素養が関係していると思います。装丁家になる前の広告代理店時代から，企画編集をされながらアートディレクションもこなしていた。そこで粟津則雄さんや古井由吉さん，中上健次さんらと出会って，チャンスを掴んでいくわけです。だからまず人間としての魅力が重要なんでしょうね。鈴木成一さんもそうですけど，著者とのつながりが大きいと思います。それをわかっている編集者の方もいて，「いまはこのデザイナーだ」と押し上げてくれる。

長田　そういう編集さんって周りにいらっしゃいますか？

川名　ぼくは年配の編集さんからそうやって業界に入れてもらったという自覚があります。若い頃，どこの馬の骨ともわからないぼくみたいなデザイナーに機会を与えてくれた。たまたまやったチラシとかを見ただけで判断して，やってみないかと言ってくれる人がたまにいて。その人たちからじわじわと人脈が広がっていっていまにいたっています。逆に

『きみたちはどう生きるか』（吉野源三郎，マガジンハウス，2017年）が200万部売れても，あの本を見たからお願いしたいんです，という依頼は一件も来ていません。『これからの「正義」の話をしよう』は，あの本が売れたことであいったコンテンツに力があることが露見し，なおかつあのデザインスタイルにも需要があることに気がついた人たちが大勢いたということだったと思います。

水戸部　若いデザイナーから相談をうけたりすると，デザイナーとして広く認知してもらうには，売れてる本でどれだけデザイナーの顔を出せるかが勝負だという話をすることがあります。

川名　たぶんそれが健康的なあり方だと思います。けど……。

水戸部　売れているのにデザインのことが話題にならないのは寂しいじゃないですか。そうじゃないようにしないとね，という話です。川名さんの『きみたちはどう生きるか』は，わりとさらっとやったように見えましたけど。

川名　よく思うのは，本の装丁なりデザインは，そこに何かしらのひっかかりをつくることで，そうすることで本のある部分にフックができる。でも，ぼくがつくったそのフックを見た読者が，「これは私には関係のないものだ」と判断することもあると思うんですよ。もちろん興味をもってくれる人もいると思うんですけど。だから，はじめから1万部を目指すような本では，そういう排除をできるだけ起こさないかたちにするんです。その成功例が『きみたちはどう生きるか』。できるだけ門戸を開いておくということです。

　売れる装丁にしようとしてフックをつくると，だいたいそれが読者とのあいだや出版社とのあいだで，なにかしらの障壁になってしまう。そういうことを仕事をしはじめたときに繰り返してきたので，今では予防線を張っているようなところもありますね。今回ちょっと，牙を抜いておこう，みたいな（笑）。

水戸部　よくわかります。変に力むと絶対に良くない方向にいく。

川名　だから『これからの「正義」の話をしよう』はすごく良くできていて。文字を組む実作業者からするとフックがありまくるんですよ。でも，「文字だけだ」という見方をする人にとってはそれだけのものとして見られる。つまり，あらゆる門戸が開かれている。編集担当の富川さん（早川書房）にどういう依頼の仕方をしたのかしつこく聞いたことがあるんですが，富川さんは水戸部さんに「無印良品をやってくれ」と依頼したと。それを聞いて納得できたというか。無印良品的な扉の開き方ってありますよね。

水戸部　ぼくその「無印良品」っていうの，あまり覚えていないのですが，富川さんからの言葉は「普遍的なもの」っていう理解をしていたと思います。ぼく自身，当時「普遍性」とか「新しいスタンダード」をテーマにしていたので，丁度良いテキストをもってきてくれた。まあ，新しいスタンダードとか格好良さげですけど，イラストレーションを使う装丁がスタンダードとされてるからひっくり返したいっていうだけだったんですけども。文字だけのデザインは周知の通り，だいぶ前からあったけど，書体とか字の詰め方とかにまだ情感が籠っていて，そういうの全部取っ払う潔さっていうのは新鮮に見えたのかもしれない。

日本語組版と粗密

川名　ある種思想的なあり方だと思うんです。おもには文学の話ですけど，文字だけの表現で，読者はそれを読んである程度想像力を働かせて，その本に読者ひとりひとりが固有の色をつけていく。買ったあとに読者と本との間に，そういう関係ができていく。本という物体を考えたときには，そういうあり方は理想的だと思います。

長田　デザインが答えになっていない，ということですよね。

川名　そう。一方で，鈴木成一さんなんか

はそのあたりは割り切っていて，「デザインには答えがある」とおっしゃっているのがまた興味深いです。

長田　鈴木さんは，もちろん圧倒的な作家性もおもちでありながら，そう見えないお仕事も多くされていて，捉らえ切れない方ですよね。クレジットを見て，ああ鈴木さんなのかという仕事が，明らかに鈴木さんの仕事だとわかるものと同じくらい多い。

川名　たまにまったくわからないものもありますけど，鈴木さんの事務所の装丁の生み出し方を考えたら，そういうことになるのも頷ける気がします。アシスタントとの連携のなかで仕上げているから，そうなるんだと思うんですよ。プロダクションとしての強みと，それに支えられた量産できるシステムと。そういった部分での信頼ももちろんあるだろうし。

長田　ほかのプロダクションと一線を画しているのは，最終的に見るのが鈴木さんだからなんですかね。品質を管理している人が非凡なデザイナーである。だからシステムとしてはプロダクションなんだけれど，仕事の受け方は個人事務所としての評価できている。

川名　微妙に言語化しづらい。ただちゃんとトレンドを押さえている感じはずっとありますよね。いまのウケかたを知っている。それは市場的にも，デザイナー目線でも。

水戸部　あのメジャー感というか，「こうあるべきでしょ」という感じを見ると，たしかに正解があるって言ってしまうのはわかる気がするんです。正解に見えてしまう。

長田　ぼくたちと違って，版下の時代から手を使って仕事をされているのは大きいんでしょうね。技術が上滑りせず身体性をともなっている。それは書体の選び方なんかにもつながると思うんですが。

川名　ブックデザインをやっていると，おもにはそこになっちゃうところがあるじゃないですか。最終的には書体の選びかたに左右される，重心がいきますよね。さっきいった

トレンドというのはその話になるんですけど，書店に行くと，どうしてこの書体を選んだのかなと思う本がけっこうあります。

広告系のデザイナーの方がたまに本の仕事をやるときなんかには，また違う感覚を抱いたりしますよね。佐藤可士和さんや，佐野研二郎さんの仕事がわかりやすいですが，書体に凝らない，手をかけない—考え方の違いですよね。

水戸部　原研哉さんもそうですよね。そこが，装丁を専門でやっている人とそうじゃない人の違いだと思います。鈴木さんはそういう間違いをしない。鈴木さんの緊張感って，圧倒的ですよ。余白の使い方と集中させるとことの使い分け。『デザインのデザイン』(p. 041)の背と『暇と退屈の倫理学』(p. 050)の背は明らかに違います。

川名　良しとしているものが違うんですよね。粗密を好むデザイナーと，粗密を嫌うデザイナーがいる。ぼくは日本語書体を使っている時点で日本語文字は粗密のかたまりでしかないんだから，粗密ベースで考えるしかないと思いながらやっていますけど。もしそうじゃないやり方をするとすれば，例えばアジールの佐藤直樹さんのようにジャスティファイという文化になっていく。どうやって文字組みを「面」とするか。一方粗密で考えると，どうやって文字組みを「かたち」とするか。

長田　そこはグラフィックデザイナーとブックデザイナーとの顕著な差ですよね。

水戸部　いわゆる工作舎的なツメ方に対して，鈴木さんはそれをうまくモダン化した感じがあります。これを秀英体でやったら本格的に工作舎になってしまうところでそうしない。そこには開き直りも見えるんだけど，やっぱりうまいなと思っちゃうんですよね。

川名　主語が大きくなってしまいますが，グラフィックデザイナーは「粗密さえ超えたなにか」を作ろうとしているんだなと思うことが多いです。

長田　西洋由来のタイポグラフィをどうや

って消化／昇華して日本的なものにするのかは、90年代から2000年代初頭に大きく取りあげられた課題だったと思います。たとえばその時期の白井敬尚さんの仕事であるヤン・チヒョルトの『書物と活字』（菅井暢子［訳］、朗文堂、1998年）は、本文のすべてにスペーシングによる調整をかけてグレーな版面を実現しようとしていた。それはチヒョルトが提唱しているスペーシングの話を和文に展開しようとする試みです。だから一口に「組版」や「タイポグラフィ」といっても、自分が参照しているリソースや摂取している知識、ふだんどのフィールドで仕事をしているのかなどによって考え方は随分異なったものになってくる。そういうことへの自覚から、自分なりの書体選びの基準や文字組みへの理解がかたちづくられていくはずですよね。

川名 文字の集まりを面として捉えるのが難しい。グラフィックデザイナーもブックデザイナーも、もっといえばウェブデザイナーも、それぞれにとってのオーセンティックのなかでやるから、考え方が分かれていく。

長田 昔はそういう作法のようなものがある程度共有できていたんだと思います。1996年に「日本語の文字と組版を考える会」という連続セミナーがスタートしました。そのきっかけになったのが、鈴木一誌さんが公開した「ページ・ネーションのための基本マニュアル」で、DTPの導入にともないデザイナーの仕事の範疇になった組版をどうやって実践していくのかについて記したコピーレフトのマニュアルです。「日本語の文字と組版を考える会」には、デザイナーだけでなく、編集者や印刷会社やフォントベンダーからも人が集まっていた。でも、いまはそういう議論すべき共通の技術的土台のようなものすらなくなっていますよね。分断と細分化があまりにも進んでいる。もう少し相互参照をしたらいいと思うんですけど。

わかりやすさの代償

川名 そうした世界の対極というか、また全然違った文化を持ち込んだのが、『人間失格』（太宰治、集英社、2007年）の装画を小畑健が描いたり、「もしドラ」で女子高生を描いたりというイラストレーションや漫画を起用した装丁です。

長田 そういう装画にする気持ちはわかるものの、テクストから喚起されるイメージをかなり限定することになりますよね。でもラノベに関しては、今回選書した『いなくなれ、群青』（p.133）もそうですけど、読者層としてはそういうイメージがあることを好む人たちを想定しているんでしょうね。キャラクターデザインとセットになっている世界があって、それが大きなマーケットになっている。

水戸部 純文学が売れなくなるっていうのは、読者に考えさせないような本が増えた結果だと思うんですよね。いかに具体的なものを伝えるか。新書などでもタイトルが長くなるのは、抽象的な「なんとか論」ではなくて、タイトルだけでひとつの答えをあげちゃうような考え方。読者に考えさせる時間を与えずに、本を手にとらせようとしていますよね。

川名 出版業界は、どうしても出版の外側に商売仇をつくりたがるじゃないですか。Youtubeからどうお客を引っ張ってくるかを考えたら、パッと見てパッとわからないと客は食いついてこないだろうと。そういうスピード感をもたないと生き残れないという危機感をもっているような雰囲気がある。でも、本って、受け手にスピードがすべて委ねられるものですからね。速いことはまったく関係ない。ほんとうはその持ち味を活かしてどうお客を引っ張ってくるのかを考えるのが健康的な思考回路のはずなのに、スローなメディアをどうハイスピード化していくかを考えてしまっていると思うんです。

長田 本来は本が読者を育てるものなんだけど、「Youtubeを見たい人には見せておけば

いい」ということを言えなくなっている。その不健全さは何とかしたいですよね。

川名　20代前半の若い編集者なんかと話すと，その点に関して多少の揺り戻しがあるなと感じたりはします。このご時世にもかかわらず出版業界に入ってきているわけですから，気概もある。そういう人たちは，できるだけ表まわりで説明的にならないデザインを好む傾向にあると思います。

長田　そういう人たちにこそ，この本を届けたいですよね。

　1996年を特集の起点にしたのは出版業界の推定販売金額がピークの年だったからです。よく「出版業界の景気動向は一般社会のそれの10年遅れでやってくる」といわれます。実際，出版産業はバブル経済に支えられた好況の恩恵をもっとも長く享受していた。つまりは80年代から90年代の終わりにかけて出版は儲かるビジネスで，その時代に出版に夢を見た出版人がたくさんいた。でもその夢って，つまるところ金儲けの話でしかなくて。出版の本義は果たしてそういうものなのか。本来，出版なんてスモールスケールのビジネスじゃないですか。経済構造的にも出版社は大きなリスクを背負っている。だから大部数よりは少部数で刷って，ニーズのあるところに確実に本を届けるのがあるべき姿なのかもしれない。そのなかで広く普く共感を得てヒットする本も出てくるでしょうけれど，それは先ほどのベストセラー装丁の話と同じようなもので，要するに確率論的な問題として考えたほうがいい。ヒットを狙うこと自体は間違っていませんが，そのヒットの規模を，出版バブルの夢を引きずっているような人たちははき違えている。だからYoutubeに対向しようなんて考えるわけでしょう。

　あと，これはとくに大手出版社に見られる傾向だと思うのだけれど，編集者なのに印刷や資材についての知識がない人がほんとうに多い。厳しいことを言うようだけれど，不勉強。そこには会社の縦割り構造があって，分

業体制が確立されているがゆえに他部署のことを知らない／知ることができない組織になっています。資材や印刷など印刷所とのやりとりは制作部が行い，編集者はその結果を知らされるだけということもままある。ブックデザイナーのように詳しくなる必要はないけれど，自分がつくっているものがどれくらいのコストで，どうやってできているのか知らないなんていうのはおかしな話です。だって，飯屋に入って素材について尋ねたら，どんな料理人だって答えられるじゃないですか。「この魚，なに？」「いやー，よくわからないんですよ」なんて返事をされたら箸が止まりますよね。

川名　多くの大手出版社では，フレキシブルに対応できる余裕もなければ，フレキシブルに対応させること自体も疑問視されていて，いかにシンプルに済ますかという思考が蔓延している。中小やひとり出版社でがんばっている人たちの方がその部分では信頼をおけます。でも大手にも組織論を飛び越えてもっと出版について全体的に考える新しい世代の編集者も出てきているから，そこには希望を抱いていますね。

　編集者には，本が好きでいてほしいとは思います。同じ世代の編集者とはそういう話はしていますね。河出書房新社のリニューアルした『文藝』の編集長になった坂上さんは，どうやって文芸誌を更新するか考えた結果，佐藤亜沙美さんにリニューアルを依頼しました。佐藤さんは祖父江慎さんの事務所出身で，とにかく挑戦的なブックデザインをしている。佐藤さんを選んだことに坂上さんの気概が見て取れるし，その判断もよくわかる。本が死なないためにできることをやっている人たちもまだいるんだと。

長田　以前，佐藤さんに取材する機会があったのですが，佐藤さんも「本を更新したい」とおっしゃっていました。だから，どの仕事でもどこかひとつ暴力的なデザインを差し込むと。本にはまだまだできることがある，

そんなことを考えてらっしゃるんじゃないでしょうか。『文藝』のリニューアルに関してもそういう意識なんだと思います。自分のためだけに仕事をしているわけじゃない人が近い世代のブックデザイナーのなかにいるのはうれしいことです。

川名　その部分は共感するけれど，ぼくはブックデザイン自体はその間逆の考え方でやっているところがありますね。本は本でしかなく，本でだけであってほしいと思ってやっているから。自分が見てきた「本」というものを，これから先も見続けていきたいという考え方。古い活版や写植を多用する理由もそこにあって，どうにか時計の針を遅くできないものかとよく考えるんですよ。

　細く長く生き残っていくことについては考えられるけれど，それは自分が考えている本の像，本の姿へ向けていることであって，多分ぼくはぼく個人へ向けて本づくりをしているような気がするんですよね。

長田　今回特集を3人で編集しましたよね。その過程で多くの議論を重ねてきましたが，大きく問題意識は共有しているものの，それぞれが抱いているブックデザイナー像あるいは本の姿には違いがあることもわかりました。それを一言でいうなら，水戸部さんは作家性，ぼくは匿名性，川名さんはその中間。だから，水戸部さんが先ほど「俺がブックデザインをできればいい」的な発言をしたのには，ほっってなりました（笑）。

なぜブックデザインなのか

加藤　水戸部さんのルーツに情報デザインがあって、本を原理的なものとして見ている感覚はとても共感します。ぼくもどちらかというと似たルーツをたどっていて、大学時代にプログラミングをやったりしながら新しいメディアに触れることで、情報アーキテクチャとかライティングスペースとしての「本」を再発見した。でもその水戸部さんがいま作家性と言い、商業出版の中でブックデザイン

の領域に何かを見出しているのはちょっと不思議な感じがしたんだよね。

川名　水戸部さんが本にこだわる理由って端的に何なんですか？

水戸部　入口は杉浦さんや菊地さんで，その歴史の延長上に自分も身を置きたかった。そう思える人がほかにはいなかった。横尾忠則さんとか，戸田ツトムさんとかもそうですけど，憧れた人がブックデザインを生業にしていたんですよね。自分としてもアウトプットのよろこびを感じたからつづけているんですけど。自分でやりたいというのはそのせいなんでしょうね。イラストとかをあえて使わなかったり。そのせいで最近はちょっとおかしいことになってきているんですけど……本当だったら，本の仕事じゃなくて自主制作とかやればいいのかもしれない。

　手法としては，高松次郎とか，河原温とか，コンセプチャルアートみたいなことを本でやりたいんですよ。コロンブスの卵じゃないですけど，何かひとつやるだけで成立するような。ただ本の場合は，それを人のふんどしで相撲を取るように一所懸命やっているわけなんですよね。それがおこがましいのかな。

川名　祖父江さんのお話なんかを聞いていると，水戸部さんと考え方がすごく近い気がします。コロンブスの卵的な発想とか。何かをひとつ足す，引く，はずす，ずらす，ということだけで，ごろっと価値観が変わる。

水戸部　究極は，高松次郎の「この七つの文字」のような本をつくることなんですよね。でも，誰かのテキストを素材としていくことに心地良さを感じてもいるんです。制約があるなかでやっているからおもしろい。レディメイドのものに署名する行為とでも言うのかな。流通するものでやるからこそかっこいいと思うんですよね。

川名　本という枠のなかのことではあるけれど，考え方はぼくより遙かに根源的ですよね。本というメディアのなかの，さらに文字というところに向かっている。ひとつの文字

というメディアで何を現そうか，ということなんですね。

水戸部　しかもコスト的にも安くできて，誰も損をしないことが実現可能なんですよ。他力本願ですけど，そういうテキストが来るのを待っているようなところがあります。

加藤　装丁の仕事は基本的に他力本願ですよね。そのあたりに，この先のブックデザインの可能性がありそうな気がする。

川名　そういう意味では，最近のグラフィックデザイナーのあり方とは逆行していますよね。自発的にグラフィックデザインが介在していける場所を探して，提案して，領域を広げていく。デザイナーに何ができるのか，という問い自体がデザイナーの態度や行動になっている感じがする。

長田　たとえば田中義久さんの仕事はそれが顕著ですよね。参加型というか，編集と言ってもいいんだけど，ジャックすることで自分のプレゼンスを広げて，できることを拡張していく。

川名　偶然なんですけど，つい昨日，本をつくりたいというある美大生がぼくの事務所に仕事の話を訊きにきたんですよ。その学生は田中さんの講義にも参加しているらしく，田中さんに「デザインとは何か」を質問したとき，まさに「デザインは編集」と答えられたそうなんです。取捨選択，選んで，捨てて，何かをつくっていく。その学生はぼくにも同じように「ブックデザインって何ですか」と聞いてきたんですけど，ぼくは「ブックデザインはブックデザインです」と答えた。

　そのときにやっと自覚というか，覚悟みたいなものをしたんです。ぼくはデザインからではなく，たぶん本から入っている。本と関わるにあたってぼくに何ができるのかを考えたときに，デザインは多少できるからそうやって関わっていこうと。絶版になった本の復刊仕事とかで，本文のブラッシュアップだけを担当するようなこともあるんです。そういうときはクレジットは入れないんですけど，

でも，それで良いんですよね。究極的には「デザイン」がしたいわけじゃないのかもしれない，と思うようになりました。「本」がつくれればいいのかもと。デザインという手段を借りて仕事をしている感覚がずっとあったんです。

長田　『ブックデザイナー鈴木一誌の生活と意見』（鈴木一誌，誠文堂新光社，2017年）という本のデザインをしたとき，一緒に組んだのがオルタナ編集者の郡淳一郎さんで，そのときに郡さん，それと著者の鈴木一誌さんと話していたのは，「ただの本」をつくりたいということだったんですね。「ただの」というのは「It's only rock'n'roll」的な意味なんですけど，ぼくとしては何でもないのだけど，きちんとつくられているようなものを目指しました。ただ文字が並んでいて，余計なものがない状態。ぼくは本はそういうものがいいと思っているし，ブックデザイナーはそういう存在として本に奉仕する職業だと思っている。その意味では川名さんと同様，本がつくれればそれで良いし，デザインをほかの言葉で置き換える必要もないんじゃないかなと思います。

水戸部　おふたりの奉仕する仕事のあり方，わかります。ぼくの欲が深いのかもしれないのだけど，この仕事で生きていくうえでの危機感を常に抱えていて，次の仕事を取るために目の前の仕事をしているところがあるんです。最近求人のためにTwitterをはじめましたが，それまでは営業活動もしなければ，告知含めて発言することも勝手に自制していて，そういう自己顕示欲みたいなものを全部仕事に込める，書店だけで生存確認ができるのでいいと思ってた。Twitterとかで聞かれてもいない自分の考えとか呟いている人に，黙って仕事しろ，それ仕事で見せろと……。だから，もしぼくが「ブックデザインって何ですか」と聞かれたら，たぶん「生きる術」と言ってしまうと思う。でも，発注する側にしたら面倒なだけですよね。お前の勝手な覚悟は知ら

ん，そこそこでいいから締め切り守れって（笑）。

川名　「座談会などしとる場合か」と（笑）。やっぱりさあ，いろいろちゃんと時間とりたいですよね。「生きる術」でもあるけど，ぼくらにだって「生活」もあるわけだし。Twitterで無駄なこと喋っていたいし（笑）。

長田　あと，単純にブックデザインのデザイン料の単価が上がったらいいなとは思います。だって，ひとりのデザイナーが月に20冊もつくるなんてどうかしていますから。物量をやることにも利点はあるけれど，全体の出版点数が減り，本の単価が上がることによって，デザイン料が上がっていけば，そこまでの数をこなさなくてもいいはずです。

川名　点数が多い豊かさではなくて，ちゃんとひとつひとつを大事につくることができる豊かさが生まれたら，理想ですよね。

水戸部　デザイン料の値づけは，たぶん上がるとしたら，作家性，もっというと有名性なんだろうなと思います。本の価格が上がってもデザイン料は据え置きだと思う。実際，高い人もいるはずで。だから，力不足を感じますね。デザインにそれだけの経済効果があると思わせることができてないって。もっと評価しろって言うのも惨めだし。でも声を上げなきゃこのままなのでしょうね。これからを考えるとそれも仕事の内なのかもしれない。たぶんこれ，起業家とかイノベーターって言われてる人からすると，当たり前って笑われるんだろうな……。

長田　もちろんこの先も生き残っていくために各人がいろいろなやり方をしているけど，まずは現状をつまびらかにすることで，われわれが何をつくっているのかをいま一度考えたい。菊地さんの映画は菊地信義の個人史でしかなくて，あれがブックデザイナーの全部ではないことを知ってもらいたい。当然，この特集で取り上げたデザインやデザイナーもかならずしもブックデザインの全体を代表するわけではなくて，あくまでそのなかの一部

でしかない。ここで記述した歴史は「the history」ではなくて「a history」です。多様で多層な歴史のなかの一側面を，しかもそのごく一部を照らしたに過ぎません。だから異論反論をして欲しいし，「こんなものじゃだめだ」と言って欲しい。

川名　そう，積極的に聞いてまわりたい。選書ではずいぶんと視野を広げて横断的に見たつもりだったけれど，こうやってまとまってみると，やっぱり個人的視点を超えるものではないですよね。3人の個人史がより合わさって紡がれた，非常にパーソナルなものになっている。大丈夫？　今号のアイデア，同人誌みたいになってない？（笑）

長田　もう，それでもいいんじゃないかなぁ（笑）。だって絶対的に中立で公平な歴史なんてありえないし，そもそも装丁がそういうものですからね。本の内容によりそっているといいつつ，デザイナーの主観によって何かを取捨選択してかたちにしているわけだから。

郡さんは「編集は捨てること」と言っていて，ぼくは同じことがブックデザインにも言えると思う。ほかのあらゆる可能性を捨て去ってたったひとつを選んでいる。それって，どこかとても残酷なことをしているようにも思うんです。もしかしたらもっといいかたちがあったんじゃないか，ほかの可能性があったのではということを，他人が書いた文章を使って振り切ってやるわけですから。だから，やっぱりそれに足るだけの仕事をしないといけないし，そういう行為をする後ろめたさやましさを飲み込んでもそうしたいと思えるような内容のあるものを本にしていきたいです。　　　（2019年8月15日　御茶ノ水にて）

加藤賢策（かとう・けんさく）
1975年埼玉県生まれ。株式会社ラボラトリーズ代表。『アイデア』誌アートディレクター。

何度でも，出版の本義へ

長田年伸

巻頭言に記した通り，本書の目的は出版産業が経済的なピークを迎えた19
96年から2020年までの商業出版におけるブックデザインを総覧することで
この時期の出版史を記述することにある。

　本のデザインは出版社の発注を契機に発生する。著者の原稿を編集者が精
読し，そのテクストにふさわしいかたちを立ちあげてくれるであろうデザイ
ナーのもとにデザインを発注することが，ブックデザインのすべての出発点
だ。デザイナーもまた原稿を読み，編集者と打ちあわせるなかで彼／彼女が
どのような本をイメージしているのかを把握し，ときにそれに寄り添い，と
きにその期待を意識的に裏切りながら，本のデザインを練りあげていく。そ
うして提出されたデザイン案に対して編集者は内容と形式はもとより，納
期，印刷費，流通における適合性，書店店頭での訴求力，実際に本の販売を
担当する営業の意見などを考慮したうえで，その妥当性を判断する。およそ
あらゆる出版物はこうした過程を経て世に送り出されている。ブックデザイ
ンとはデザイナーひとりの創意工夫によってではなく，協働関係を結ぶ版元
との相互作用によって成立するものなのだ。

　当然，書物のありようにはそのときどきの版元や出版業界の情勢が反映さ
れる。ブックデザインをブックデザイン自体として語ることも可能かもしれ
ないが，それはオブジェとしての本を語ることにしかならない。本はたしか
にモノだが，たんなるオブジェクトではない。本を本たらしめているのは，
それをパブリッシュ＝公共の財とするからなのであって，その根幹を支える
出版業界のことを視野に入れなければ，およそブックデザインを語ることに
はならないのではないか。この問題意識により本書はブックデザイン史を通
じた出版史の記述を試みた。

　2020年から2021年7月にかけて，ブックデザインを牽引してきた幾人か
の先達が相次いで世を去った。20年7月に戸田ツトムが，8月に坂川栄治
が，21年3月には平野甲賀が，7月には桂川潤が亡くなった。戸田は平面に
おける静止を宿命づけられているグラフィックデザインに，読者による運動を
呼び込む画面形成を目指す別様な可能性を追究し，本の装丁というフィール
ドでその実験と実践を繰り返した。坂川はデザイナーとしての自我を発露す
るのではなく，あくまで商品としての本をひとりでも多くの読者に届けるた

めに，出版における高性能なギアとして成立する装丁に腐心した。平野は自身がコウガグロテスクと名づけた描き文字によって，ジャケットの表1を舞台にポスターデザインに比肩する装丁表現を世に送りつづけた。桂川はテクストに誠実に真摯に向きあい，そこに記された精神性を物質性に宿した本らしい本，その結実としての清心な装丁のあり方を最後まで追求した。

　彼らの残した仕事をどう捉え，受け継いでいくのか。いたずらに「追悼」するのではなく，残された仕事を「現在形」のものとして受けとめることはどうしたら可能になるのか。そのためには残された仕事を見つめ，思考し，言葉にしつづけるしかない。たとえまちがえたとしても，そのたびに失敗を認め，またあらたな言葉を記す。幾度でも幾度でも，言葉にしつづける。語ることが歴史を紡いでいくための一本の糸になる。

本書もそのようなものとして編まれている。管見の限りでは，現代日本のブックデザインを総覧した書籍や図録の類いは1995年までで記述が止まっている（書籍としては『現代日本のブックデザイン Vol. 2　1985-1990』［講談社, 1993年］，図録としては『日本のブックデザイン 1946-95』［ギンザ・グラフィック・ギャラリー，1996年，図録は大日本印刷発行］）。辛うじて『アイデア』誌が特集した「日本のタイポグラフィ　1995-2005」（310号），「そして本の仕事は続く……デザイナー8人のコンテクスト」（358号）はあるものの，前者は1995年から2005年におけるタイポグラフィのメディア的領域拡張を踏まえその時点での日本のタイポグラフィの領域を再定置，概観するものであり，後者は2008年時点におけるブックデザインの最前線に立つ8名のデザイナーの仕事をリポートするもので，かならずしもブックデザインのシーン全体を見渡すものではない。

　2020年の新刊刊行点数は6万8608タイトルを記録している。96年からの合計は150万タイトルを優に超える。それらすべてに目を通すことは不可能だが，出版最盛期である1996年から2020年までの空白をいま無理矢理にでも埋めてみなければ歴史はますます語られなくなってしまう。その危機意識のもと，本書はブックデザイン史・出版史を語る一筋の糸たらんとして企図された。

あらためて本書全体を振り返ってみれば，この 25 年のブックデザインの歴史つまり出版の歴史が，やはり圧倒的な後退戦だったことを思い知らされる。90 年代からゼロ年代までぎりぎり保たれていた緊張感が，10 年代を境に一気に崩壊していく。本の表情はより広告的に，グラフィカルになり，装いとしての派手やかさ賑やかさばかりが浮上してくる。そのこと自体が悪いわけではない。平面におけるグラフィックとしての装丁はたしかに成熟したし，ひとつの表現として確立されもした。その背景に出版経済の縮小に起因する商品としての本の可能性を最大化させる商業的な要請があったことは否定できないが，それにしてもこの 25 年の成熟は，装丁表現に表層としての豊かさをたしかにもたらした。

　しかしそれ以外の本のありようが見えてこない。本の内容であるテクストが多様なように，本のありようもまた多様であっていいはずだ。細部に目を凝らせば一冊一冊の本は異なる様相を呈しているが，全体として見たときに似通った印象を受けざるを得ない。表層はどこまでも多様に展開されていくにもかかわらず，貧しい。そうしたブックデザインは現在の出版産業の映し鏡と言える。

　もちろん本書の外側にも数多の本が存在する。むしろそうした本こそが肝心なのかもしれない。いたずらに市場性に支配されず，その本を必要とする読者に必要なだけの部数で届ける。そのための装いや本の様式に，今後の出版の可能性を見出すことのほうが健全なのかもしれない。だがこの 25 年の産業としての出版を支えてきたは書店の平台を中心に展開される商業出版だと考える。そこでなにがなされてきたのかを見つめることなしに，これからの出版を考えることはできない。今後，出版は否応なしに抜本的な変化の季節に突入することになる。それがどのようなものになるにせよ，この 25 年をなかったことにするのではなく，それを踏まえてつぎの時代に進みたい。

2017 年にオルタナ編集者・郡淳一郎とともにつくった『ブックデザイナー鈴木一誌の生活と意見』（誠文堂新光社）の編集後記に，郡はこう記した。

だから，この本の製作にあたっては「こだわりの」「ていねいな」「上質の」でない，「ただの本」（イッツ・オンリー・ロックンロール的な意味で）を目指した。言葉はビジネスや娯楽や私有のための情報やコンテンツなどでなく，水や土や空気と同じ公共財であり，本はエンドユーザーを分断統治するため配給された端末とは対極的に，物事の大本に帰属する「みんなのもの」であるから。アルドゥス・マヌティウス以来，人文は出版とともにあった。出版物（パブリケーション）は公共性（パブリックネス）を本義とする。本の美しさは公正さ（フェアネス）をいう。

　本書に掲載した本の姿を見るに，この25年は「こだわりの」「ていねいな」「上質の」本であることが，本の存立要件でありまた本の価値であるかのように考えられてきたと言える。

　かつて恩地孝四郎は「本は文明の旗だ，その旗は当然美しくあらねばならない。美しくない旗は，旗の効用を無意味若しくは薄弱にする。美しくない本は，その効用を減殺される。即ち本である以上美しくなければ意味がない」（『装本の使命　恩地孝四郎装幀美術論集』阿部出版，1992年）と記した。みすず書房の創業者である小尾俊人は「私は「美しい本」をつくりたい一心で，編集者という仕事を続けてきました。私の言う「美しさ」とは造本など表面的なことではなく，本の内容，精神のこと」（「いつの時代にも通用する普遍的な本を」『朝日新聞』2007年9月27日）と語った。郡の言葉もまたこの文脈に連なるものと言える。

　現在の本は，郡の恩地の小尾の唱えた言葉からはたしかに離れてしまっているのかもしれない。商業出版をいたずらに否定するつもりはないし，また戦略的にその手法が誤りだったと断じるわけでもない。ほかならぬ筆者自身もそのような本をつくってきたひとりである。だが，ここで立ち止まり，彼らの残した言葉に耳を傾けてみてもいい。本の内容が時代を反映するのであれば，本のありようもまた時代とともに変わる。そして時代にはかならず前後がある。歴史という縦糸に時代という横糸がよりあわさって，さまざまな風景が編まれていく。だからこそ，何度でも出版の本義を語ればいい。現実に抗う方法はひとつではない。異なる意見を携えながらともに歩む未来もま

た可能だと信じる。

現在は未来であり，過去は未来への扉である。本という物質はまさにそのようなものとして存在している。印刷され断裁され束ねられた紙の束が，時と場所を超えさせてくれる。われわれはどこへだって行けるはずだ。そのためにも，ひとりひとりが先人の仕事を「現在形」として引き受け，歴史を捉え，いまを記述する必要がある。だれもが当事者なのだ。

2021年7月26日

書名・デザイナー索引

書籍のシリーズ名などは除外しタイトルとサブタイトルのみを抽出した。
デザイナーは特別な場合を除き，原則個人名のみを抽出している。
索引対象は巻頭言から p.141 までで書影とデザイナー名を掲載した書籍とする。

デザイナー

参考文献（あるいは出版とブックデザインについて考えるための文献リスト）

アイデア編集部（編）『文字とタイポグラフィの地平』誠文堂新光社　2015

石川九楊『中國書史』京都大学学術出版会　1996

――――『日本書史』名古屋大学出版会　2001

――――『近代書史』名古屋大学出版会　2009

魚住昭『出版と権力　講談社と野間家の一一〇年』講談社　2021

臼井吉見『安曇野』《第1部〜第5部》筑摩書房（ちくま文庫）　1987

臼田捷治『装幀時代』晶文社　1999

――――『現代装幀』美学出版　2003

――――『工作舎物語　眠りたくなかった時代』左右社　2014

――――（編著）『書影の森　筑摩書房の装幀 1940-2014』みずのわ出版　2015

内堀弘『ボン書店の幻　モダニズム出版社の光と影』筑摩書房（ちくま文庫）　2008

エミール・ルーダー『本質的なもの』誠文堂新光社　2013

大貫伸樹『装丁探索』平凡社　2003

小尾俊人『本が生まれるまで』築地書館　1994

――――『本は生まれる。そして、それから』幻戯書房　2003

――――『出版と社会』幻戯書房　2007

――――『昨日と明日の間　編集者のノートから』幻戯書房　2009

恩地孝四郎『本の美術』出版ニュース社　1973

恩地孝四郎（著），恩地邦郎（編）『装本の使命　恩地孝四郎装幀美術論集』阿部出版　1992

片塩二朗『活字に憑かれた男たち』朗文堂　1999

桂川潤『本は物である　装丁という仕事』新曜社　2010

かわじもとたか（編）『装丁家で探す本　古書目録にみた装丁家たち』杉並けやき出版　2007

――――（編著）『装丁家で探す本 続』杉並けやき出版　2018

川畑直道『原弘と「僕達の新活版術」　活字・写真・印刷の一九三〇年代』DNP グラフィックデザイン・アーカイブ　2002

菊地信義『菊地信義装幀の本』リブロポート　1989

――――『装幀談義』筑摩書房（ちくま文庫）　1990

――――『装幀 = 菊地信義の本　1988〜1996』講談社　1997

――――『新・装幀談義』白水社　2008

――――『菊地信義の装幀　1997〜2013』集英社　2014

菊地信義，フィルムアート社（編著）『装幀 = 菊地信義　本の肖像　書物のドラマ』フィルムアート社　1986

ギンザ・グラフィック・ギャラリー『日本のブックデザイン　1946-95』大日本印刷　1996

グラフィック社編集部（編）『作字百景　ニュー日本もじデザイン』グラフィック社　2019

黒岩比佐子『パンとペン　社会主義者・堺利彦と「売文社」の闘い』講談社（講談社文庫）　2013

小泉均『タイポグラフィ・ハンドブック』研究社　2012

河野三男『タイポグラフィの領域』朗文堂　1996

古賀弘幸『文字と書の消息　落書きから漢字までの文化誌』工作舎　2017

小宮山博史（編）『タイポグラフィの基礎　知っておきたい文字とデザインの新教養』誠文堂新光社　2010

小宮山博史，府川充男，小池和夫『真性活字中毒者読本　版面考證／活字書体史遊覧』柏書房　2001

澤村修治『ベストセラー全史　近代篇』筑摩書房　2019

──────『ベストセラー全史　現代篇』筑摩書房　2019

柴野京子『書棚と平台　出版流通というメディア』弘文堂　2009

杉浦康平『脈動する本　杉浦康平　デザインの手法と哲学』武蔵野美術大学 美術館・図書館　2011

鈴木成一『装丁を語る。』イースト・プレス　2010

──────『デザイン室』イースト・プレス　2014

鈴木俊幸（編）『書籍の宇宙　広がりと体系』平凡社　2015

鈴木一誌『画面の誕生』みすず書房　2002

──────『ページと力　手わざ、そしてデジタル・デザイン　増補新版』青土社　2018

──────『ブックデザイナー鈴木一誌の生活と意見』誠文堂新光社　2017

鈴木一誌，知恵蔵裁判を読む会（編）『知恵蔵裁判全記録』太田出版　2001

祖父江慎『祖父江慎＋コズフィッシュ』パイインターナショナル　2016

栃折久美子『製本工房から　装丁ノート』集英社（集英社文庫）　1991

──────『美しい書物』みすず書房　2011

戸田ツトム『D-ZONE　エディトリアルデザイン 1975-1999』青土社　1999

──────『陰影論　デザインの背後について』青土社　2012

戸田ツトム，鈴木一誌『デザインの種　いろは 47 篇からなる対話』大月書店　2015

西野嘉章『新版　装釘考』平凡社（平凡社ライブラリー）　2011

長谷川郁夫『われ発見せり　書肆ユリイカ・伊達得夫』書肆山田　1992

──────『美酒と革囊　第一書房・長谷川巳之吉』河出書房新社　2006

──────『編集者漱石』新潮社　2018

花森安治『一戔五厘の旗』暮しの手帖社　1971

花森安治（著），暮しの手帖社（編）『花森安治のデザイン　『暮しの手帖』創刊から 30 年間の手仕事』暮しの手帖社
　　2011

原弘ほか（編著）『現代日本のブックデザイン　1975-1984』講談社　1986

平野甲賀『平野甲賀装幀の本』リブロポート　1985

──────『平野甲賀「装丁」術・好きな本のかたち』晶文社　1986

──────『文字の力』晶文社　1994

──────『僕の描き文字』みすず書房　2007

──────『平野甲賀と』NEAT PAPER　2020

フェルナンド・バエス（著），八重樫克彦＋八重樫由貴子（訳）『書物の破壊の世界史　シュメールの粘土板からデジ
　　タル時代まで』紀伊國屋書店　2019

府川充男（撰著）『組版原論　タイポグラフィと活字・写植・DTP』太田出版　1996

ヘルムート・シュミット（編）『タイポグラフィ・トゥデイ　増補新装版』誠文堂新光社　2015

星野渉『出版産業の変貌を追う』青弓社　2014

松田哲夫『印刷に恋して』晶文社　2002

南伸坊『装丁／南伸坊』フレーベル館　2001

宮田昇『小尾俊人の戦後　みすず書房出発の頃』みすず書房　2016

ヤン・チヒョルト（著），菅井暢子（訳）『書物と活字』朗文堂　1998

雪朱里『時代をひらく書体をつくる。　書体設計士・橋本和夫に聞く活字・写植・デジタルフォントデザインの舞台
　　裏』グラフィック社　2020

雪朱里（著），大貫伸樹（監修）『描き文字のデザイン』グラフィック社　2017

和田誠『和田誠装幀の本』リブロポート　1993

──────『装丁物語』中央公論新社（中公文庫）　2020

『アイデア』No. 310〈日本のタイポグラフィ 1995-2005〉誠文堂新光社　2005

──────No. 354〈日本オルタナ出版史 1923-1945 ほんとうに美しい本〉誠文堂新光社　2012

──────No. 358〈そして本の仕事は続く……デザイナー 8 人のコンテクスト〉誠文堂新光社　2013

──────No. 364〈清原悦志・北園克衛〉誠文堂新光社　2014

──────No. 367〈日本オルタナ文学誌 1945-1969 戦後・活字・韻律〉誠文堂新光社　2014

──────No. 368〈日本オルタナ精神譜 1970-1994 否定形のブックデザイン〉誠文堂新光社　2015

──────No. 379〈ブックデザイナー鈴木一誌の仕事〉誠文堂新光社　2017

『季刊 d/SIGN』No.1〈特集＝紙的思考〉筑波出版会　2001

『ユリイカ』2003 年 9 月号〈特集＝ブックデザイン批判〉青土社　2003

| 企画・編集 | 長田年伸　川名潤　水戸部功　アイデア編集部 |

トーク篇文章構成	長田年伸
制作協力	STORK（廣瀬歩）
	柴田光　鶴本浩平　原田裕規　岸田紘之
	株式会社ゲンロン　ゲンロンカフェ
	青山ブックセンター本店　東京堂書店
	本屋 B&B

撮影	GTTGHM（扉写真）　青柳敏史（書影）
装丁	川名潤　水戸部功
本文デザイン	長田年伸
年表・グラフデザイン	LABORATORIES（加藤賢策　守谷めぐみ）

長田年伸（ながた・としのぶ）
1980 年東京生まれ。装丁／編集／執筆。中央大学で中沢新一の薫陶を受け，春風社編集部を経て，朗文堂新宿私塾でタイポグラフィを学ぶ。日下潤一のアシスタントを務め 2011 年に独立。主な仕事に鈴木一誌『ブックデザイナー鈴木一誌の生活と意見』，『アイデア』379「ブックデザイナー鈴木一誌の仕事」（以上，誠文堂新光社）など。

川名潤（かわな・じゅん）
1976 年千葉県生まれ。プリグラフィックスを経て 2017 年川名潤装丁事務所設立。多数の書籍装丁，雑誌のエディトリアル・デザインを手がける。

水戸部功（みとべ・いさお）
1979 年生まれ。2002 年，多摩美術大学卒業。在学中から装幀の仕事をはじめ，現在に至る。2004 年，造本装幀コンクール展 審査委員奨励賞受賞。2011 年，第 42 回講談社出版文化賞ブックデザイン賞受賞。

描くひとの作品のほうが断然おもしろい。そのひとにし

長田　文章表現も同じですよね。そのひとにしか書けないものが読みたい。

水戸部　デザインがそうじゃないのはどうしてなんでしょうね。あくまでデザインは造形じゃない、表現じゃないということなのか。

川名　デザインという手段がひとつの芸術たり得る、と思えているのはぼくも頭の半分だけなんだよね。

長田　でも逆に言えば、もう半分では芸術になり得ると思っているってことですよね。

川名　あー、ヤバイ。

水戸部　つまりデザインとはなにかという問いですよね。根本的なところに立ち返ってきた気がします。

もう少し、自分にしかできないことを

川名　自分の虚無を見つめなければいけない話題になってきた（笑）。すごい勝手だと思うけど、自分ではなくて水戸部さんにはそこにいてほしいのよね。ただ、そういうやり方だと毎回の仕事が自己批評でもあるわけじゃないですか。水戸部さんのやり方はとくにその傾向が強いから、ぶっ倒れてしまわないかが心配。

水戸部　いや、偉そうに語ってしまいましたが、結局ぼくもちゃんとやれていない。口先だけだったかなという反省ばかりですよ……。これをやり続けてなにか意味があるのかなと、ちょっと思いますよね。ときどきイラストレーションや写真を使ったりすると、ほんとうに苦しまずに仕事ができるんですよ。

長田　そう考えると必要な苦しみではないのかもしれないのだけれど、そこに挑みつづけているひとはいてほしい。

長田　もうちょっと引いて見てみると、水戸部さんはモダンデザインの可能性を信じているんじゃないかな。本ではなくて「本をデザインする」という行為そのものが、独立した機能と表現をきちんともち得ると信じている。でも多くのひとはそうじゃないですよね。水戸部さんが「仕事」と言ったのはそういうことなんだろうなと思う。

水戸部　装丁の仕事はほんとうに「仕事」になりすぎていて、もったいないと思うんです。

長田　やっぱり一冊の価値が低くなってしまっているんじゃないですかね。つくり手が本気なのはわかるし、作家もすごく努力して書いてるのもわかるんですけど、本の点数が多すぎて飽和してしまっている。でも、ぼくも川名さんと同じく、水戸部さんにはそういうところで折れてほしくはないと思っています。

水戸部　いや、もう、ちょっと疲れまして。

川名　でも一連のトークを振り返って、いまこうやって3人で話をして、ぼくはもうちょっと自分にしかできないことや、本にしかできないことを探し足りてないのかもなあと思ったよ。

長田　ぼくは、言葉にしていくことを続けていかなければと思いました。やっぱりちゃんと見ていくことは大事。でもひとつ期待したのは、ぼくら以外にこういうことに興味があって実際に動くひとが現れることです。

水戸部　そうですね。実際の仕事を「仕事」としてではなく、独自のものをつくっているひとはいっぱいいるけど、本書ではあまり取りあげられなかったですし。

川名　「書店流通している本」というフレームの外にはたくさんあるよね。そういう観点で取りあげなかった本は山ほどある。だからつぎは別サイドへとはみ出すのはありだね。今回3人でブックデザイン史への入り口は確認したけど、長田さんもぼくも、本という純粋なデザイン表現を可能とする媒体そのものに興味が移ってきているわけだから。

長田　そうですね。やっていきましょうか。

水戸部　やりましょう。

川名　あ、他のひとがやらなければ（笑）。

ークでは菊地さんはいま話したような及第点ではなく、作品として見られるもの、質の高いものをつくり続けていく内容のことを話したけれど、それはアーティストとしての仕事の話ではない。菊地さんはもちろん意識してそうやっていますが、詰まるところそれが装幀者としての職能に必要なものなんですよね。

長田　水戸部さんが装丁なりブックデザインにおいて「仕事」と「表現」を分けたくない理由は？

水戸部　これは川名さんへの批判にもなってしまうんですけど、川名さんってやろうと思えばなんでもできるじゃないですか。でもそういうひとが増えるのと、ひとつのことしかできない人間＝アーティストがいっぱいいる状態と、どちらが装丁シーンが盛り上がるか考えると、やっぱりアーティストがいっぱいいるほうがおもしろいと思うんですよ。戸田ツトムがたくさんいるほうがおもしろいし、そういう尖ったひとが大勢集まって、全体を交差させたほうがいいという考え方。これから川名さんみたいな人が増えると思うんです。依頼する側も安心だし。でも、そこにある、ある種の軽さが本を殺すと思う。

川名　来た！　「殺す」というのは図星。「表現として死んでもらいます」と思いながら入稿することは、実際あります。

長田　真に多様性がある状態がいいってことか。

水戸部　なんでもできることはひとつの能力ですけど、そこからひとつ、なにか突出したものはなかなか出てこないじゃないですか。

長田　なんでもできるという意味での代表格は鈴木成一さんですよね。でも、菊地さんのイベントでの発言を引くのであれば、背負っているものにすごいなと思います。

水戸部　川名さんの仕事には、どこか祖父江さんともまたちがう方法での照れ隠しをしている感じがあるんですよね。行ききらないというか、寸止め感。

川名　やりきっているのに寸止めに見えてしまっていたとしたらそれはぼくの力不足（笑）。意図的に寸止めしているとするとTPOかなあ。「この本でやることじゃないだろ」みたいな。あとは、行ききることに対してなにかしらの不安があるんだと思う。水戸部さんが言っていたひどい映画のようになるのかもしれないみたいな。それと、単純にひとつの芸風でやっていくのが怖くてしょうがない。「ぼくはこういうものをやっていくひとなんです」とデザインを通じて表明することが怖い。自分が飽き性だということもあるけど、ぼく自身がいろいろな装丁を見ることが大好きでそれをおもしろがっているような人間で、雑多であること自体をたのしむ目線で考えたら、自分のデザインがひとつの道筋を示すものだとして、それのなにをおもしろがれるのかちょっと想像できないんですよ。お客として自分を見ても早々に飽きそうだなと思ってしまう。

水戸部　自戒と反省も込めて、仕事をまわすことにそんなに意味があるのかと考えてしまいます。

川名　いや、ちょっと待って（笑）。まわしたくてまわしているわけでもない。ぼくは自分の表現じゃなくて、自分のもっている技術をおもしろがっている自覚はあるんだよね。だから表現として一番おもしろいことをやろうというような、そういう技術をたのしんでいる。デザイン全体で提示したいテーマや表現としてのなにかがあるわけではなくて、そのへんの背骨は全部本の内容から借りてきている。そうしながらも、背骨からつくられた水戸部さんや戸田さんのようなひとの仕事をほんとうにおもしろいなと思いながら見ているんだよね。だから表現への憧れはずっとあるんですよ。つくるひと自身にきちんと主題があることをすごくうらやましく感じている。一方で、さっきも言ったようにそれを他人の商品でやるのはどうなのかという気持ちもどこかにあるわけで。なのに、自分がつくったもののなかになにかしらの表現と呼べるものを見つけてしまったら、うれしくてしょうがない。そういうものは毎回あるものではなくて、ごくたまにしか見つからない。だからそれにつねに挑戦している水戸部さんは、単純にすごいなと思います。

水戸部　でも、そこを行かないと。

川名　イラストレーターに対しては水戸部さんと同じように思うんです。いろいろなものを描けるひとじゃなく、そのひとにしか描けないものを

長田　そういう部分があると思います。だってほんとうに恥ずかしくなかったら、アーティストになっているんじゃないかな。

「仕事」と「表現」

水戸部　つくる側じゃなくて、見ている側が恥ずかしくなるようなものもあるじゃないですか。ぼくはそれがほんとうに嫌で嫌でしょうがない。だからたとえばひどい映画を見たときとかに、もしかしたら自分も同じことをしているかもしれないと思うんです。それで気になってSNSで自分の仕事を検索すると、「ダサい」と言っているひともいるわけですよ。でも、それもわかる。ぼく自身も思っているから。見方を変えるとダサく見えることはわかっている。だからものすごく紙一重のところで生きていると思うんです。一冊一冊の仕事で評価されていま生きているので。成一さんや祖父江さんが言っている「恥ずかしさ」はある種の照れ隠しで、そういうことをしなかったのが戸田さんなのかなと思います。

長田　水戸部さんもそうですよね。

長田　潔い。

水戸部　見苦しいことはしたくないので。仕事で見せていくしかない。でもそのせいで余計な力が入って、良くないことになる。そこの折りあいのつけ方が、いまだにむずかしいんですよ。

川名　たとえ水戸部さんが「これは仕事としてやったな」というものであったとしても、そこでつくりだしたものの応用でデザインは表現として変な仕事の仕方をしているじゃないですか。でも読者に代表される受け手は、そのちがいを丁寧に見てくれるわけではない。そう考えると、水戸部さんはすごく大切なんだと思います。水戸部さんが菊地さんのなにを継承しているのかにもつながってくる話で、だからぼくは水戸部さんは「表現」でいいんだと思う。

水戸部　実際は凡庸、自己模倣という仕事が多いですよ。ご存知の通り。

川名　その差が生まれるのは、本そのものに合わせてということなんですよね。

水戸部　はい。だから表現に挑戦する必要のない本の依頼は、本来断るべきなんでしょう。

長田　でも断らないわけですよね。

水戸部　それでも「なにかあるかも」と思っちゃうし、先方もそれを期待してくれていることを考えると断れないですよね。だけど、テキストとして恵まれてるものが来るときにしっかりと向きあうためにも、体を空けておくべきだなと思います。だから断れるものは断るべきなんでしょうけれど、できないでいます……どうしたものかな、というのはありますよね。

長田　どうしましょうかね……。

川名　どうしましょうかね……こういう本という場所での表現をおもしろがれるひとがずっといてほしいなと思うから、名久井さんの言葉を借りると、そのためのバトンを渡すひとになっていくくらいしかできないよね。戸田さんの仕事についてあらためて考えたときに、戸田さんの残したデザインの方法やその考え方を、どうやってつないでいくのかをすごく意識したんですよ。

長田　それで言うとスタイルは大事なんだけれど、そのスタイルに宿っている精神性みたいなものをどうやって引き継いでいけるのか、そこが大切なんだと思います。水戸部さんは「表現」でいいんだと思う。

水戸部　菊地さんは表現じゃない部分で装丁のプロとして生きてきましたよね。「表現」をやろうとすると、ほんとうのオブジェをつくるひとなんです。あくまで装丁は「仕事」として、版元や作家が抱える課題の解決をし続けてきた。ただ、その「仕事」を支えていたのは「オブジェをつくるもうひとりの自分」なのはまちがいなくて、つまりそれが作家性ということなんだと思います。そんな菊地さんを見ていて、仕事と表現、ぼくはそこを分けたくないと思ったし、一緒にできるはずだと思う。戸田さんや平賀甲賀さんもおそらくそうだったと思うけれど、ほかにいないですよね。装丁で「仕事」をしちゃうと、どうしても平均を取ろうとしていくんですよ。

川名　平均というか、なにかしらの及第点をみんなが暗黙のうちにつくっている。

長田　逆にそれがなかったら、編集も版元もOKできない。でもその及第点にも揺れがあって、時代や環境、制作条件などでいくらでも変化していく。そうすると、最終的にはそれぞれの書物観の問題になっていく。

水戸部　だからこの本が菊地さんの作品集の延長だと思ったというのはそういうことなんです。ト

か死んでいなくなってしまう。そういうことを考えていくうちに、もうちょっときちんと仕事を見て、言語化していかないといけないなと思ったんですよ。

川名　そう。本を使った表現を振り返る機会が立て続けにあったんだよね。

長田　と同時に、自分の仕事のあり方や考え方についてもすごく考えさせられました。そのときに、ぼくにとって戸田ツトムさんが残された仕事がどんどん大きくなっていった。それで水戸部さんの仕事やその姿勢というものにあらためて見入ったんです。「あれっ、もしかしてそっちなんじゃないか」と思う自分が育ってきている。

水戸部　そうですか。

長田　はい。だってそれこそそうやっていかないと、水戸部さんがさきほど話をされた「仕事」の領域から出ていけないし、なにより出版を取りまくこのサイクルからも抜けだせないような気がするんですよ。物体としての本そのものの可能性というか、存在としての本の可能性というものが「商業」に回収されてしまう危惧があります。

川名　このサイクルに収まらないなにかが存在していてほしいというのはぼくも思う。商業的パッケージデザインとしての装丁という「仕事」が存在しているように、その埒外の領域にある本がずっとどこかにあってほしい。戸田さんの仕事を振り返ったときに、とくにそれをすごく感じた。

水戸部　そこに対して抱くのは虚しさ、それとも憧れ？

川名　憧れです。虚しさではない。なんでこんなことをしているんだろうなとはまず思うんですよ。やっぱり恥ずかしいじゃないかって。「ぼくはこれをかっこいいと思っています」とか「これがいいと思っている」というのを、全力で出していく恥ずかしさ。しかもそうやって出しても「ピンと来ない」と言われてひどく落ち込んで、また考える。それを繰り返しているんです。でもそうやって降りたわけではないですね。自分の表現としてやっていくことをやめたと。

長田　割と早い段階でそうされていましたよね。だからイラストレーションを使って自分の外で全部やることにシフトされましたよね。自分の表現ではなくて。

水戸部　イラストレーションの表現をおもしろがることにシフトされた。

川名　職業としてのデザイナーではなく、表現者としてのデザイナーの立ち位置を全うしたひとだと思う。

水戸部　戸田ツトムさんは迎合せずに走りきったひとですよね。

水戸部　ぼくが思うのは、それでいったいなにが変わったのかということなんです。菊地さんは装丁というもののフィールドそのものを変えたひとじゃないですか。でもそこでは、いわゆる「仕事」の部分も多かった。つまり菊地さんは「仕事」としての装丁を通じて、このジャンルを変えていった。でも戸田さんはそうじゃないんじゃないか。もちろん影響を受けているひとはいっぱいいますけど、あくまで戸田さん自身を生きいきした感じがする。鈴木成一さんがトークのなかで、「表現することが恥ずかしくてしょうがない」と言っていましたよね。あの感覚、わかるのは、やっぱり自己表現が恥ずかしいからなんでしょうか。

長田　案外、祖父江さんと共通している部分があるのであろうなと思うんですよ。祖父江さんも「自分が嫌だ」と言っている。デザインやレイアウトのなかに自分の癖を見つけるのが気持ち悪いと話されていて、その感覚は成一さんの言う「恥ずかしさ」に近いのかもしれない。だって、自分のままで数をこなしていったら、どうしたって似てきちゃいますから。

水戸部　祖父江さんがあんなにも個性的なものをつくっておきながら、「ぼくから出たものじゃなくて、そうなっちゃったから」という言い方をするのは、やっぱり自己表現が恥ずかしいからなんでしょうか。ぼくもデザイン案を出すときは恥ずか

ークをやって、考え方が変わったということはあ
りましたか。

水戸部　いや、さきほどもお話ししましたけど、
反省ばかりです。やっぱり幻想をもってしまって
いたんだなと。

長田　幻想？

水戸部　トークをしてみて感じたのは、装丁とい
うのはきちんと「仕事」としてやるものなんだと、
当然のことを突きつけられました。

川名　そこでいう「仕事」の対立軸はどういう
ものを想定しています？　つまり「仕事」じゃな
い装丁なりブックデザインはどういうものなのか。

水戸部　2年前、ぼくは「見たことがない表現を
したい」とか「装丁を更新するとか」、まあできて
いませんが、いろいろ言っていたじゃないですか。
要するに「仕事」の反対にあるのはそういうこと
なんですけど、そういう考えが勝手な幻想でしか
なかったんだなと思い知らされました。

長田　ぼくは逆です。2年前、ぼくは無名性に
支えられた仕事の重要性を主張していました。い
まもそれは変わらないけれど、でも水戸部さんの
ような考え方、つまり表現に挑むことも重要なん
だと思うようになりましたよ。そう考えるように
なったのは、雑誌を出して一連のトークをして、
それと平行して菊地信義さんに取材させていただ
いたり、戸田ツトムさんについての記事をつくっ
たりしたことが関係していて。菊地さんと戸田さ
ん、おふたりは仕事のあり方もデザインの手法も
考え方もまったくちがうけれど、その仕事をちゃ

んと見たときに、共通するものを感じたんですね。
表層じゃなくて、それを支えている思想や物事に
対する距離感と姿勢、大げさにいえば世界とか自
然とか言語の捉え方、そういうものにすごく驚か
された。ここまでできるんだ、そういう衝撃。設
計を超えた表現、しかもそれを

川名　2020年12月に出た『ユリイカ』20
21年1月臨時増刊号《総特集：戸田ツトム》（青
土社）ではぼくら3人で鼎談しましたけど、その
ときも長田さんそれをずっと言っていましたよね。

長田　そのことばかり考えています。もちろん
自分がそれをできている／できてないという話じゃ
なくて。でも、ぼくは川名さんにも感じるところが
あったんじゃないかと思うんですけど、どうです
か。とくに戸田ツトムさんの仕事を表層じゃなく
てひとつの思想表現あるいは平面における思考と
実践の実験として見たときに、そこに仕事という
「営み」以上のなにかがきちんと存在していて、そ
の可能性のようなものを感じたんじゃないかと思
うんです。本という言ってみれば「他人のもの」
でそれをやることのジレンマも含めて、川名さん
がすごく動かされているように見えました。

川名　ぼくも口では「装丁で自分の表現をする
なんてよくないと思いますよ」と言いますし、「他
人の商品で自分のやりたいことをやる意識はよく
ないですよ」とか言ってきたし、いまでもそう言
っています。でも、いざそれが誰かによってなさ

れているものを見ているとね、おもしろくてしか
たない。もうね、絵に描いたようなジレンマがあ
って。（笑）。

長田　ぼくはここ最近の川名さんの仕事のあり
方が少し変わった気がしています。

川名　ぼくは毎回、その二極のあいだでゆれ動
いているんですよ。基本的にぼく自身に「表
現」への憧れがあって、でもすごく卑屈に「表現
なんてしていませんから」という感じで仕事をは
じめたんだけど、手元でやっていると何となく
「表現の芽」のようなものを見つけてしまうとき
がある。「あっ、ここでこんなことができるのか」。
それは「自分が」ではなくて、「本を使って」これ
ができるのかという、そういうことなんだけど、
それを見つけてしまうと、もうそこへの求心力が
すごい。そういうときはそのままなにも言わずに
デザインを出してしまっていて、編集者や著者は
仕事として見ているんだけど、でもぼくなかでは
「表現」と見做しているときもあるわけです。

長田　雑誌をつくったときは、川名さんもぼく
も「表現なんて」というところにいて、水戸部さ
んとは全然ちがうスタンスだと思ってたのに、気
がつけばそちらに接近していっている。

水戸部　一方でぼくは逆にそういう気持ちが下が
ってきている。

長田　2020年に戸田ツトムさんが亡くなら
れて、そのすぐあとで坂川栄治さんも亡くなられ
ましたよね。今年のはじめには平野甲賀さんも亡
くなってしまった。当たり前ですが、ひとはいつ

と考えると、暗い気持ちにしかならないんですよ。

川名 この4月から総額表示の義務化で表示を変えた版元がたくさんあるじゃないですか。それである版元からレギュレーションが届いたんですけど、それがひどくて。バーコード周囲のアキがそろっていなかったり、定価表示に長体がかかっているからそれを正してくださいというレギュレーションへのダメ出しをした。いまのところ版元からはなんの返事もないんですけど、あれはどうにかしてもらいたいなぁと。

長田 レギュレーションをつくるのはかまわないんですけど、それがいい加減なものっていうのは勘弁してほしい。

川名 やっぱり会社である以上、機械的に動く部署がかならずある。その版元ではそれが制作部だったわけで、そこが装丁なりデザインなりとは関係ない場所で動いて、その結果が本の表4に印刷される。

長田 制作部があることで編集や営業が自分たちの仕事に集中できている側面があることはわかるけど、その業務内容は編集も営業も理解しておかないといけないと思いますよ。縦割り構造が過ぎるというか。会社として社員を守り、仕事をつくる必要があることは十分わかります。制作部にいるひともきちんと仕事がある。さきほどの印刷所の件もそうで、その仕事がなくなったら単行本でようやく利益が出る。でもそれを文化を守るというような意識でいると、コミックスの売り上げに保護されているという部分を潰れてしまうかもしれない。コストがかかる印刷部分をなくしていくことが果たしてほんとうにいいのかどうかは考えないといけないし、社員や産業を守ることは正しい。でも、もうちょっと広い視点で見たときに、業界全体が沈んでいるこの状況をどう捉えてどう動けばいいのか。そのジレンマをずっと抱えている。

川名 業界の改革という文脈で言うと、5月に講談社と集英社と小学館が丸紅と組んで独自の流通システムをつくると発表しましたよね。トーハン、日販がどう動くかわからないけど、これがどうなっていくかは興味がある。

長田 3社とも漫画誌とコミックスをもっていることにもかかわらず、外出自粛が要請されるなかで需要がますます伸びている。とくに集英社はここ数年、漫画のヒット作が続いていて、それがまちがいなく会社全体を支えています。

川名 最近、集英社でやった仕事に、いままで出せなかったようなマイナーな国の翻訳作品があるんですけど、『鬼滅の刃』や『呪術廻戦』のお陰で出版できたのではないかと(笑)。講談社もたぶん、漫画の売り上げでもちこたえられている部分がある。去年から『群像』のデザインをしているんですけど、編集部には「文化を守るとは言わない」という合言葉があるんです。文芸誌なんて、どこの会社も基本的には赤字部門じゃないですか。書き手に書く場を用意すること……。

でも、そういうことを考えたり話すためのひとつの契機として、『アイデア』387号を出して連続トークもやったけれど、結局なんの議論も生みだせていない。力不足というか、そもそも力不足なんて考えることがまちがっているのかもしれないけれど、相変わらず無力感に苛まれています……。今回書籍として編み直して、トークもすべて収録して、じゃあこれがどう届くのか。

り上げに保護されているという意識でしかものがつくれなくなってしまう。雑誌単体でも売り上げをきちんと出すことが理想だし、そのためには毎号毎号ちゃんと勝負していかないといけない、そういう姿勢がある。あー、でもこれも視点という部分ではすごく局所的な話だね……。

長田 そうなんですよね。さきほど川名さんが話してくれたように「それぞれの現場」の話で、それはもちろん考えないといけないことでその現場のひとたちが目の前の現実を変えていこうとすることはなにもまちがっていないのだけれど、そういう現場の視点や立場が集積した結果、全体としてはまちがってしまうようなことは、全然あり得る。全員が同じ方向を向いたり同じように考える必要はまったくありませんし、リーダーが必要とかも思わないけれど、ただそれぞれの現場の先にもう少し視線を向けることが重要なんじゃないかってことです。

「恥ずかしさ」について

川名 水戸部さんはどう? 雑誌をつくってト

長田　版における商業主義的側面をきちんと見つめるという目的があったからだけど、それはなにも悪いことだけをもたらしたわけじゃなくて。ぼくはやっぱりこの期間における装丁デザインの洗練にはすごいものがあると感じている。いまはデザインが成熟したその先に行っている気が全然していて、とくに川名さんと水戸部さんが切り拓いている部分が全体を底上げしていると、お世辞じゃなくて思っています。でもその一方、本文を見てみると悲惨なことになっているものが多い。

水戸部　なんの美意識も感じられない、そういうものが増えていますよね。

長田　美意識よりも経済性が優先されていて、本文のページ数を減らすために文字を詰めこんで、余白もなにもないような状態になっている。翻訳書なんてとくにそうです。とにかくどうにかしてボリュームを抑えようとして、結果とても無理のある本文デザインになってしまっている。ページ数はコストに一番影響する部分なので理解できないわけじゃないし、翻訳書は版権料やエージェンシーへの支払い、翻訳料などもあるのでどうしてもコストがかかってくることはわかりますが、それにしてもやりようはある。

水戸部　デザイナーが本文設計しない版元は結構多いですよね。

川名　あ、本文の中身ではなくて、本文組みの話ね。本文は完全に編集の範疇だっていう編集者はたしかにいる。

長田　デザイナーが本文をちゃんと設計できるかと言われると、そうでもないことも事実ですよね。組版について理解があるひとってじつは少ない。むしろ読書量の多い編集者のほうが本文についてはわかっているケースもある。だから伝統的に本文は編集者の領域にあったわけだし、そもそも金属活字時代からの名残もあって本文は印刷所に任せるという慣習もあるけれど、もはやそういう部分が崩れてきているし、いまが見直すチャンスだと思うんですけどね。

水戸部　昔からのつきあいで印刷所に組版を頼むことが常態化している場合もあります。

長田　産業を守るという意味では正しいのだけれど……。

水戸部　知り合いの編集者が版元を移ったんですけど、その版元では組版は印刷所に全部お願いしていて、しかもかなりコストがかかっていた。だから彼は印刷所を変えたいと提案したのだけれど、長いつきあいだから変えられないと言われたらしい。

長田　一連のトークをやってみても、デザイナー側の意識はあるじゃないですか。このままじゃまずい、全部沈んでしまう、そういう危機感をもっている。この本はデザイナーというよりは出版業界の担い手である編集者へ向けてつくったつもりだったけれど、編集者はもしかしたら……。

川名　うーん、会社ですからね。会社のなかでそれぞれの会社員がどうやろうかという問題に直面しているので。ひとり出版社のひとたちと仕事すると、そこのちがいを感じることがある。ひとりで版元を背負ってやってるひとたちは、それぞれ大変だけれども全体を見ようとしている人が多いというか。産業全体を見た結果、自分がやっていきたいことを考えてひとりでやりはじめたというのもあるだろうし、自分でお金の計算をしないといけないというのもあるだろうし。その一方で会社員のひとたちと仕事をしていると、あきらかに意識が向いている範囲が会社のなかに留まっているなと感じることがある。

長田　両者が接近していけばまちがった状況が生まれるかもしれないですよね。フリーランスも言ってみればひとり出版社のようなもので、だからなのか、業界全体のことを俯瞰できているような気がします。今回の本もトークも、そういう視点から生まれた側面がある。みんながみんなハブになる役割を担う必要はないけれど、でもぼくらみたいな人間が、いろいろな点と点を結んで線を生みだす働きをしていくことも、ゆくゆくは視野に入れていかないといけないのかもしれないですよね。ひとりひとりの編集者とつながる外部としての機能というか。

「それぞれの現場」で

長田　この本のもとになった『アイデア』387号を出してから2年が経ちました。とくに2020年は新型コロナウイルスによるパンデミックがあって、社会構造そのものが大きく揺らいだ。いまもパンデミックは続いているわけですが、この2年で出版を取りまく状況がどう変わったかな

水戸部　装丁者の鑑ですね。

持ちよく仕事してほしいと思っているんですよ。だから、もし十分なギャラが用意できないなら、せめて気るることを、身にしみて経験してきている。だから、もし十分なギャラが用意できないなら、せめて気のひとたちを怒らせたり傷つけてしまうことがあラストレーターや写真家という必要不可欠な外部

別の仕事をしているような感覚

水戸部　川名さんの仕事のやり方だと、装丁まわりのことに関しては編集者はいなくてもいいような気がしてきます。

川名　責任は版元が取るものだと思うんですよ。の書いたものによって、世の中にこういうことをぼくとしては、版元が責任を背負える範疇のなかで、どこまで商売じゃない部分に本気になれるかが大事というか。その本を書いたひとには、自分の書いたものによって、世の中にこういうことを問うていきたいという部分がある。でもそれってやっぱり商売とは別立ての部分もあるわけで、たとえば帯の文句がかならずしも作者が発したい言葉だとは限らない。出版社の売りたい意向と著者の思いがいつでも一致しているわけじゃないし、ときにその比重がどちらかに偏ることもある。そのときに経済の側に偏重しすぎてしまうと、著者が言いたいことを殺してしまう部分が出てきてしまう可能性もある。出版社だってそんなことは望んでいないはずだけど、結果としてそういう本になってしまう――というようなことを何度か経験してきています。だから、ぼく自身はあくまでその本の内容の味方につくべきなんだろうなと思っ

ていて。著者とぼくとで「この本をこういうふうにしたいんだ」というのを版元に当てる構図。中身をつくる側のひとたちが、どこまで中身を守れる立場を貫けるかという感じですね。

長田　編集者が要る／要らないというよりは、そこに「いる」存在だから、あとはその編集者がどういう立ち位置なのかによることもあるし、もっと商売的な立ち位置に立つひとであることもあるよね。ところん著者の側に立つひともいる。

川名　そう。もちろん編集者が味方になってくれるときもある。ときに伴走者でもあるけど、と編集者が要／不要であるという話ではない。で、さっきの話に戻るけど、根を詰めてイラストレーターとやりとりして、何回も描き直してもらうこともある。なので、ブックデザイナーのギャラが安いというよりは、イラストレーターの人たちにもっと支払われるべきだと思っている

長田　ブックデザインのギャラをそこまでやるぞ」という気持ちはないのだけれど、本文を組みしない関わり方が生まれてくることがある。

川名　こちらとしては「そこまでやってやるぞ」という気持ちはないのだけれど、本文を組みながら、それを読む精度も上がる。そうなると気になるところが増えたりするから、こちらが意図しない関わり方が生まれてくることがある。

水戸部　関われるなら関わりたいですよね。

川名　はじめから関わりたいかというと微妙かも。偶然発生した関わり方だから楽しめているのかもしれない。

水戸部　本全体のクオリティを上げるには関わるべきとは思います。この10年ほどで、書籍の外面と中面の乖離はどんどん激しくなっていると思っていますから。

長田　完全にその通りですよね。この本がジャケットの表1だけを集めたのは、この25年間の出

ようになったんですけど、たまに本文デザインのなかに推理の図説が出てくるんですよ。本文デザインをする流れでその作図をすることもあるんだけど、つくっていると著者の考えたトリックの盲点が見えてくることがある。「あれ、これおかしいぞ」って。それでここトリックが破綻しているかもしれないから見直したほうがいいと編集者に言ったりとか。

長田　わかります。以前、本文組版も含めた小説の仕事をしたときに、その物語の時代にその舞台となっている土地にまだ輸入されていない食材が書かれていることがあって。それを編集者に伝えたら「まちがっていました」と赤字が入ったことがあります。だから必然的に関わり方が変わってしまう。

てくれる編集者が多いんだよね。腹を割るというのはギャラの金額のことだけじゃなくて、その予算が少ない理由だとか、あるいはどういう経緯でぼくのところに依頼が来たのかとか。もちろん、ぼくがしつこく尋ねるからっていうのもあるんだけど、そういう関係性のなかで、どのくらいの金額がどこに支払われているのか見えてきたりする。

ぼくは1冊にかける実作業の時間はそれほど多くないんだよね。作業に何日もかけるなんてことは、それこそ大判の分厚い本でもない限りまずない。それに平均的な装丁料なら、月3、4冊デザインすれば、とりあえず生活することはできる。社員を抱えていたりしたらまた別だけれど、それくらいの仕事量で生きていけるならひとまず妥当な金額と言えるんじゃないか。

それよりぼくが気にしているのは、イラストレーターや写真家。彼ら／彼女らに支払えるお金のほうがデザイン費よりもはるかに少ない。かかる時間や費用対効果の面から考えても。だからぼくはあんまり「ブックデザインは安い」とは言えないと思ってるのよ。

長田　どういうことですか？

水戸部　仕事の進め方や考え方、そういう基本的な部分がみなさんきちんとされている。

長田　たしかに装丁「だけ」をつくるならそうかもしれませんね。祖父江さんや佐藤さんは本文や組版も含めた作業についての話でしたし。

水戸部　ぼくは今回話してみて、みなさんちゃんとしてるなと思ったんですよ。

長田　もう少し詳しい説明がほしい。

水戸部　みなさん、進捗がわかる仕事の仕方をしているんだと思うんです。川名さんもたとえばイラストレーターに絵を発注して、ラフがいつ頃届いて、レイアウトはこの期間でやるということが、本づくりにかかわるひとたち全員にわかるやり方をしている。

川名　名久井さんとのトークでも話していたけれど、水戸部さんはそこをあえて完全にブラックボックス化している。

長田　それが水戸部さん自身にとって、あまりいいように作用していないんじゃないかと？

水戸部　そうです。自分がつくる成果物はたいしたことがないのに、あたかもすごいことをやってるような感じになっている気がして……そんなことよりも、きちんとデザインについて説明したり、締め切りを守ることのほうがずっと大事なんじゃないかと……反省しかないですね。

川名　反省したんだ（笑）。

水戸部　はい。ほんとにそういうことを考えさせられました。

長田　外部に託している部分があれば必然的にプロセスが可視化されるという話ですよね。たしかに川名さんの場合、イラストレーションが上がってくれればそこからつぎの段階に進むきっかけになります。

水戸部　ラフが届いたら返事もするでしょうし、そのときに編集者にも同報するでしょうから。

川名　同報はぼくはできるだけやらないんですよ。イラストレーターがぼくと編集者に同報するのはあるけれど、ぼく宛てにラフが来た場合、そのままメールを転送するとかは、絶対にしない。たとえばラフが6つ来たとして、ぼくが編集者に見せるのはひとつにするとか。

水戸部　それはクオリティの問題ですか？

川名　クオリティもあるけれど、デザインも含めた全体の進行のコントロールかな。あと、「これがいい」という自分が抱いた価値観の正否を編集者にひとまず聞いてみたい、というのはある。

長田　そういう話を聞くと、川名さんはやっぱり編集的だなと思います。本づくりの工程を設計したり交渉したりするという意味で、ただしく編集的ですよね。

川名　だれかが言ったことをそのまま転送されたらさ、悪い気になることもあるじゃない。「編集長はこう言っています」というような指示が書かれていると「直接の担当者であるあなたはどう思っているのか」と。だから自分が発注したり依頼したりするときは、せめてそこには気を遣おうと思っているんですよ。ぼくはもともと雑誌の現場から仕事をはじめたから、イラストレーターへの発注もそれこそ駆け出しのときから何度もやっていて、そのなかで、イラストレーターの人を怒らせてしまうような場面にもたびたび遭遇してきているんだよね。雑誌のあり方とか、本づくりのあり方とか、あるいは発注の仕方とか、そういう要素がイ

悪いギャラでもないと思う

長田　5名のブックデザイナーを招いて連続トークをやったわけですけど、振り返ってどうでしたか。ぼくはそれぞれの意見もスタンスもやっぱりちがっているけれど、それでもどこか共通する問題意識ものをもっているように感じられた気がします。楽観的なトーンは少なかったですよね。

どの方とのトークも非常におもしろかったけど、個人的には鈴木成一さんをお招きできたのは感慨深かったです。まさか登場してくれるとは思わずダメ元で依頼したんですよね。

水戸部　鈴木さんにどうしてイベントに出てくださる気になったのか尋ねたら、「水戸部に興味があった」と。これまでの全部が報われた気がした（笑）。

川名　小物か！（笑）。いや、でもそういうことを言うところが、水戸部さんのギリギリ信頼できるところだよね。鈴木さんとああいう話ができたのは、ぼくもうれしかった。反面、うまくかわされた部分があった気もしているけど。

長田　まったく同意です。成一さん「忙しくてしたけど、寄藤さんはそれができているひとですよね。だからこそ、2021年4月から23年3月31日まで仕事を最小限にとどめます、なんていう告知ができる。

水戸部　行かれていると思いますし、ほかのひとの仕事もすごく見てらっしゃると思います。むしろ、あれで見ていなかったとしたら不思議でしょうがない。鈴木成一さんはトレンドをつくってきたひとですけれど、あとからトレンドに乗ることもちゃんとするひとなんですよね。だから見ているはず。今回はゲストに呼べなかったんですけど、寄藤文平さんも書店には全然行かないと言ってい

川名　寄藤さんとは、この本の文脈で、つまり、出版という産業に限っての話はしてみたい。

水戸部　祖父江さんは展覧会などのブックデザインではない仕事も重要だっていう話をされていますけど、寄藤さんはそれができているひとです

長田　祖父江さんと佐藤亜沙美さんが言っていた、ブックデザインでは食っていけないのではないかという問題が浮上してきます。

川名　ぼくはね、みんなが言うほど悪いギャラでもないと思ってるのよ。

長田　それはどうして？

川名　自分に限った話ね。割と腹を割って話し

ます。

川名　寄藤さんとは、この本の文脈で、つまり、出版という産業に限っての話はしてみたい。

水戸部　祖父江さんは展覧会などのブックデザインではない仕事も重要だっていう話をされていま

長田　書店には行けていない。行っていますよね、きっと。

これからも続いていく

川名潤×水戸部功×長田年伸

2021年6月18日　渋谷にて

そこで意図してほかのことも考えてみる。

祖父江　そうなんですよ。だいたい本には定型といういうのがあるでしょう？　ビジネス書ならビジネス書の基本がある。でもほんとうにそれでいいのだろうか、内容が伝わるのだろうかという疑問がある。

長田　非常に真っ当に本のことを考えているからこういうふうにやられているのだと思います。

祖父江　うーん、わからないです。ぼくはほんとうに本がわからないところがあって。ただ、おもしろいなとは思っているんですけど、「本ってこういうものだ」と言い切れないところがある。だってもとが手書き原稿とかテキストでしょう。それらは一応完成してるけど、完成されていない状態なわけじゃないですか。その先になるべきかたち、与えられるかたちが待機しているわけだから。そういう原稿やテキストを読者に伝えるためになにかしないといけないのだけれど、じゃあ一体なにすればいいんだっていう、すごく曖昧な仕事なんじゃないかって思ってずっとやってますのよ。

――――
祖父江慎（そぶえ・しん）

1959年、愛知県生まれ。多摩美術大学グラフィックデザイン科を中退後、グラフィックデザイナー、アート・ディレクターとして活躍しながら、現在、コズフィッシュ代表。すべての印刷されたものに対する並はずれた「うっとり力」をもって、日本のブックデザインの最前線で幅広いジャンルを手がけている。スヌーピーミュージアム東京、ミッフィー展ほかの展覧会グラフィック、グッズデザインにも力を発揮する。過去の仕事をまとめた『祖父江慎＋コズフィッシュ』（PIE BOOKS）は絶賛発売中。AGI、TDC会員。

祖父江　まあ、でも、ほかの人もきっとそうかなと思いますよ。

川名　〔…〕なことなんですね。あの、先ほど入稿前にとどまるという話がありましたよね。それは「自分らしくないな」と思ってとどまるんですか？

祖父江　いや、そこで確認するのはふたつあって、ひとつは癖でやっていないか、もうひとつはデザインしちゃっていないか。つまり「デザインしてる」ということばには二通りの解釈がありますよね。いい感じにデザインになっているのと、無理やり自分の趣味の癖に押し込むのと。とくにぼくの場合、ふつうにしてほしかったのに変なデザインにされたと言われがちなんですよ。それを顧みて、自分が変に無理やりなことをしていないかを確認するんです。あとは濁りなく、自分の癖でなく他人の状態でデザインしてるかとか。それは気になりますよね。
　大変なんですよ、だから。子どもになったりおばさんになったりおじいさんになったり学生になったり学者になったり著者になったりデザイナーになったり。入稿前だけじゃなくて、デザインをやりながらもいろいろなってみたり、女子大生になってみたり、幼児になってみたり、明日死ぬかもしれない老人になってみたり。まあいろんな時が流れますよね。

川名　とても仕事のチェック項目の話を聞いてるような内容じゃなかったですけどね、いま（笑）。すごく不思議な過程を経て祖父江慎の仕事ができているということ。

川名　意識しないだけで、じつはいろいろやってるという話ですね。

祖父江　途中までやってってちがうひとになっちゃってね。「おい、自分は何をやりたかったんだ」とか、いろいろ考えるんです。やっぱり自分は自分だなあと思います。ただ本のデザインをするときに、自分がデザインするのがいいのか、スタッフがデザインするのがいいのか、いろいろ考えるんです。だからクレジットの多くは「祖父江慎＋スタッフ」となっているけれど、ほとんどぼくの仕事である本もあるし、ぼくは「祖父江慎＋コズフィッシュ」というところでデザインをしたいのかもしれないですね。

川名　大騒ぎじゃないですか（笑）。

祖父江　もういろんなひとが出てきちゃって。「いいねいいね」と言ったただけの仕事である本もあるし、だれがやったかは曖昧。「みんな、消えろ！」ってやってたら、だれでもないひとが出てきたりしてね。美しいよね、だれでもないひととの仕事って。
　しかし、なんかね、トラブルが多いね、うち。謎のトラブルが起きる。ぼくが「うまくいかないよろこび」というテーマで進めているからかどうか、うまくいかないことがコンピュータとかシステムとかインターネットにまで入ってきて。

長田　『遊』の投書で自分に頼ると不安になると書かれていたように、自分じゃないところでデザインをしたいのかもしれないですね。

川名　あらゆるトラブル因子を呼び込んでいる。

祖父江　ほんとうだよね。トラブル好きだからなあ。でも自然に起きてしまうトラブルにはわりと好意をもつんだけど、善意とか悪意をもってトラブルを起こすひととはあんまり好きじゃない。自然に発生したトラブルだと命が輝くでしょ。それは「これはこうなるものだ」という流れではないことに対するよろこびです。だから別に嫌がらせだとか苦悩をよろこんでいるわけじゃないですよ。

川名　ちなみに『祖父江慎＋コズフィッシュ』は、いまの流れで言うと「祖父江さん」がデザインした本になるのでしょうか？

長田　まあ、一応。

祖父江　それとも「ブックデザイナー・祖父江慎」がやったもの？

祖父江　コズフィッシュのみんなでやったものだからあれだけど、ベースはブックデザイナーの祖父江慎さんの心意気ですね。スタッフはその時々で独立したりして代わり続けているので、自分がやってるかというと疑わしいんです。具体的な作業をスタッフがほぼ全部やっていることもある。通常の仕事もそうです。

川名　「祖父江慎」というペルソナなりキャラクターなりがいるわけですね？

祖父江　そこまではまだいってないですねえ。

長田　その考え方で本をつくるということですよね。

祖父江　なのかもしれないなあ……。

長田　もう出来上がっている完成されたかたちがあるところからスタートして、そのかたちがふさわしいときにはそのままにするんでしょうけど、

いけないことだけど、とくにぼくが気になっているのは、さっきも話した上司の問題にもつながることだけど、いまは「言われない」ようにする本が多いこと。それがおかしい。

ただ、もちろん全部がそうなるわけじゃない。だからやっぱり闘えばいいよね。でも残念なのは、ちょっとしたヒットで経済的に潤うと、それの後追いのような感じでいま人気のネタや著者の企画を立てて、「デザインの力で売れるようにしてください」とか、そういう依頼があるじゃない？　しかもそういう仕事に限って、「予算がないのでカバーは一色でお願いします」とか言われちゃうじゃないですか。おかしいよね。ないですか、そういうの？

水戸部　毎回そんな感じです……。さきほどブックデザインを仕事にするのはヤバいとおっしゃられていましたよね。つまりこの仕事でこれから生きていくのは無理がある。ブックデザインを志す若いひとたちが祖父江さんのところにいっぱい来ると思うのですが、そういうひとたちにもそう伝えているんですか？

祖父江　いやいやいや。ブックデザインは大事なのよ。しないといけない。ただ闇雲に経済を頼るなということですね。

長田　それだけじゃないほうがいい。

祖父江　ブックデザインだけで生活しようとすると無理がある。でもブックデザインはやらないといけない。そういう問題だと思う。上手にすればブックデザインだけで食べていけるかもしれないけれど、ただ食べるためにブックデザインをやるもんじゃないと思う。

長田　ぼくは川名さん、水戸部さんとちがって、編集もし執筆もしています。それは選んでそうなったというよりも、たまたまそうやって仕事をしてきたからのことなんですけど、いま祖父江さんのお話を聞いて、このスタイルが結果的に自分を助けているなと思うんですね。おふたりはどうですか？　祖父江さんから「ブックデザインは食うためにやるものじゃない」と突きつけられているわけですが。

川名　ぼくはそこまで言い切れないけど、たしかにこの仕事だけでとなると、どうしても量をこなさないといけなくなる。だいたいブックデザインのギャランティなんてみんな同じくらいで、稼ぐためには本数をやらなきゃいけないから数をこなすわけじゃないですか。でもね、ぼくは編集には興味があるんだけど、問題は時間ですよ。食べるためにと思って増やした仕事に、いま自分が追いつかなくなっている。編集はずっと憧れの対象でもある。おもしろそうだなと思いますけどね。

水戸部　それは版元になるということですか？

川名　たとえば外注で編集として雇ってもらって本を出すのは、いろいろハードルがある。予算はこれだけしかありません、そういう痛手をわれわれは知っているわけですよ。版元から声がかかったけれどこんな造本できないよなとか。そうなるとやっぱり自分で出すしかないかなという話になるから、やるとしたら版元というよりは自費出版、私家版をやると思います。

長田　それがさきほど祖父江さんが話された「自分でつくってしまえばいい」ということにもつながっていく気がします。水戸部さんはそういう欲求はないですか？　いまは。

水戸部　ないかなあ。いまは。

祖父江　明日は？

一同　（笑）

水戸部　でもブックデザインだけじゃなくて、いわゆるグラフィックデザイナーとしてポスターをつくったり展覧会のデザインをやったり、そういうことも含めたやり方をしたほうがいいということですかね。

祖父江　いや、別にグラフィックデザイナーでなくてもいいんです。たまに海外からきたひととの取材を受けたりすると、たいてい「どんなデザインしてるんですか？」と聞かれるんですね。それで「お仕事以外のデザインを聞きたいんです」となるんです。おそらく海外では、「自分はこういうものがいいと思う」というものをどんどんつくるんですよ。それを見て、仕事が来たり来なかったりする。

水戸部　なるほど。そういう行為の広げ方のよう

おしゃれするのが見返しなんですが、並製本の見返しは構造的にはなんの機能もありません。仮に機能があるとすれば、小口を刷ったときに張りが戻りやすくなるというくらいのもの。だから不要なんだけど、遊びで続いているわけ。だから前見返しと後ろ見返しを揃えている意味がわからない。そもそも必要がないのに入れているのだから、揃える必要もない。ぼくは左右対称軸恐怖症なんですけど、恐怖症というのは言い訳であって、あまり対称な物に対してのよろこびがないんです。対称な物を嫌う癖がある。左右対称、線対称、円対称を嫌っているんですけれども、本がなるべく生き生きするためには、前見返しと後ろ見返しが揃わないほうがいい。そのほうが元気になるんですよ。

長田 『遊』の投書で書かれていたことに引きつけるなら、不安定になるということですね。

祖父江 そうです。不安定なよろこびです。

長田 これも「ほぼ日」のインタビューにあるのですが、祖父江さんは整えない、揃えないということについてこんなことを言われている。「デザインの場合はやや不健康にしといたほうがいい。ときには「あれ、なにかヤバくないか」と心配をかけるくらいいきすぎてもいいと思うという発言があります。

祖父江 書店に本が並ぶところを想像するんですね。入稿前に自分がつくっているデザインを見て「お、なかなかいいな」と思っても、実際書店に並ぶと結構弱いんです。どうしてかと言うと、まわりが結構がんばっているから。だからちょっといきすぎかもしれないぐらいな不安定さにしておくと、書店で一番輝くんですよ。言い換えると、ごく問題がない状態ではないような、ちょっと危機感をもった状態にする。派手だと思っていても、書店に並ぶと意外にそうじゃない。ただ派手にすればいいんじゃなくて、その本の特性をきちんともったものとして書店で輝かせるには、まともな状態からきちんと逸脱しないといけない。だから入稿前にチェックすべきは自分の気の狂い方ですね。

長田 でも、おかしな表現ですが、ちゃんと気が狂っていると「気が狂っている」こと自体に気がつけないですよね。

祖父江 だからデザインを見るときは他人の状態でいないといけないよね。自分のなかにたくさんのひとがいないといけない。自分がどういう状況なのかを、自分のなかの別の人格を呼んで「どう?」「これいきすぎじゃない?」って確認する。それでそこまで達していないときは入稿をとどまる。ちょっとやりすぎたかもしれないがちょうどいいんです。パッケージデザインは。

長田 パッケージデザインとしては、ということですよね。

祖父江 そうです。本文ではなくて、外のデザインを少し不安定にする。完璧な安定さはダメ。

水戸部 特別な加工や印刷など、技術的な手法が先に立つことは避けるようにしています。あくまでテキストが、著者が主役だから本というメディアがすてきなんだと思うんです。すてきというのは、祖父江さんのことばで言う「うっとり」なんですけど。

祖父江 不安定とうっとりは同義語です。

水戸部 だから手法が先に目立つ造本はどうなのかなという疑問はあります。

長田 さきほどの凝りすぎているというところに回帰してくる話題ですね。

川名 そう考えると、祖父江さんのデザインは一見いきすぎている。でもじつはそういうデザインにするには全部きちんとした理由がある。

長田 だから凝っているのだけれど凝っている匂いがしないんでしょうね。手法が目立つのではなくて、その手法であることが必然性をもっているように感じる。

祖父江 解放するんだ! デザイナー自身からちゃんと解放して、もっとその本として存在することに向かいたいんです。

すごい曖昧な仕事

長田 出版業界は閉塞感と言いますか、全体のことを考えるとなかなか先行きが見えず暗い想像ばかりになってしまいます。

祖父江 未来はあまり暗いと考えないようにしようと思っていますけど、たしかにいまは暗いよね。それはこれからどうにかこうにかしていかないと

ションのバージョンがちがいすぎて互換性がない
んです。印刷所が古いコンピュータを1台だけ維
持していたから出せたようなもので、時代に追い
つかない追いつかない。

川名　ずっとこれつくってるという噂だけが流
れていました。

長田　都市伝説みたいになっていましたよね。

祖父江　10年も待たせた本がどうしてあのタイミ
ングで刊行できたのかというと、コズフィッシュ
展があったからです。この展覧会もぼくの個展と
しては10年ぶりだから、このタイミングで出さな
いとまずいという危機感があった。展覧会ってす
ごいよね。

それで展覧会に間に合わせようという意気込み
でこの奥付も入稿したんですよ。そうしたら展覧
会の準備が大変すぎて残りのページの作業をする
時間がなくなっちゃって、結局展覧会が終わって
からそこをつくって入稿したから、日付がちがく
なっちゃった。それでこのシールをね、貼ったん
ですよ。

長田　シール越しに当初の初版発行日がうっす
らと見えます。

川名　うっすらと見える紙を選んだのはわざ
と？

祖父江　わざとというか、もともとの発行日を維
持した感じ。このシール貼りって手作業なんです
よね。手貼りでやってることをわからないように
させる意味がない。手貼りしているひとたちのこ
とも読者にイメージしてほしいの。だから、ここ

は輝いてほしかったの。

長田　まあ、ほんとうはやらなくていい作業だ
ったという指摘は野暮野暮ですね（笑）。ただ、やっ
ぱり見えないように隠すということだけは絶対に
したくない。それは嘘になってしまうから。嘘は
だめ。出版に嘘はだめです。でも、嘘はだめだけ

祖父江　野暮野暮！（笑）　それで、ほんとうはこ
のシートをすごいゴージャスなつくりにしたかっ
たんですけど、予算の問題もあるのでシール貼り
で対応することになったんです。でもぼくははじ
めは蛍光の紙でやりたかった。しかもそれで透け
てほしかった。シールが貼ってあると、もともと
となにが書いてあるか気になりますよね。最初は
この予定だったけどこれだけ遅れたということを
明快にしたいので、透ける修正紙にしてほしいと
いうことをお願いしたんだけども、そこでまたト
ラブルが起こっちゃって。修正シールを貼るのに
修正前の情報がわかるのは困るって。でも修正して
いるんだからもとはちがうなにかが書いてあるに
決まっているんだから、読者としてはなにが書か
れていたのか気になりますよね。担当の編集者も
いつもはこちらの希望を取り計らってくれるんだ
けど、これに関してはぼくの案だと会社で通らな
い。それでいまのこの状態なんです。ほんとうは
もっと透けやすい紙だったんですよ。

内緒にしていたけど、これ、じつはもともとの
発行日を内緒で刷ってあるんですよ。

川名　内緒で!?

祖父江　最後のページに奥付シリーズというのを
つくっていて、過去につくった奥付を並べている
んですけど、そこにうっすらと、お化けのように

最初の奥付も刷っているの。だから奥付がシール
で見えなくなっても、もとはこうだったというの
はわかるようになっていたんですよ。ただ、やっ
ぱり見えないように隠すということだけはだとい
うことですよ。だから奥付がシール
だめ。出版に嘘はだめです。でも、嘘はだめだけ
ど、内緒はいい。

長田　本には見返しがついているのですが、こ
の本は前は見返しがついていないけど後ろに見返
しがついている。どうしてそうなっているか。祖
父江さんは見返しのなかになにかを仕込むのが好
きなんですよ。

祖父江　おっ、気づきましたか！

長田　はい（笑）。見返しを開けると「覗いちゃ
イヤン」って印刷されているんですよ。

祖父江　覗く人もいるかなと思って。

長田　いったいなんのために、と思うんですけ
ど、意味じゃないですよね。遊びというか、見え
ない部分、気がつかれないところにも、魂もしく
は生命のようなものを宿している。

祖父江　もともと見返しって必要ないんですよ。
上製本は本体と表紙を接続するために構造上必要
なんですけど、並製本は本体と表紙は背で接合さ
れるので必要ない。ただ文化的な流れを考えると、
日本って裏側にいろいろやっているものが好きじ
ゃない？

川名　裏地のおしゃれ。

祖父江　そうそう。それって巻き物の最初の柄あ
たりから来ているんです。必要ではないけれども

のはおもしろいけれど、こういうことを言ってくるひとがいるに決まっているからやめましょうか。いないんですよ、意外に。多くてもたぶん全体の1000分の1くらい。苦情を言ってくるひとはいるだろうけれど、そのひとを優先的に考えることが大事なのかどうか。ぼくはそこを基準に本をつくるのがいいとは思わない。そもそも本というものはそれぞれちがうものだから、全員のための「いい本」なんてありえないので。全員に届く本をつくるのはおかしいことだと思います。

長田　でもそういう人から仕事がくるじゃないですか。

祖父江　個人としてはいかに魅力的でおもしろかろうと企業で生きることに慣れている人から仕事がきますよね。祖父江さんにも。

川名　いわゆるちゃんとした人ですよね。ちゃんとした企業人が祖父江さんのところに。

長田　でもそういうひと、つまり企業人として働いてるようなひとからも仕事の依頼は来ますよね。そういうときはどうしていますか。なにか対応が変わったりする?

祖父江　別にどうもしないですよ。

長田　なるほど。そのひととの関係性で仕事をしていくだけということでしょうか。

祖父江　上司のことを気にしているようなら、その担当者には上司に伝えやすいことばに切り替えながら言っているところはあるけど、だからといってそれが伝わるかどうかはわかんないよね。だからやっぱりぼくは会社と仕事をする気はないです。個人個人と仕事をします。

長田　祖父江さんに仕事の相談をしにくる編集者や著者と仕事をしているのであって、会社はその対象ではない。

祖父江　そうそうです。

出版に嘘はだめ

長田　祖父江さん、展覧会とか展示絡みの仕事が増えていますよね。

祖父江　ネクストステージに入ったのかしら。

長田　さきほどの経済の話でいうと、出版よりもそっちのほうが端的に言えばお金にはなりますからね。

祖父江　うーん、内容による。内容によってはお金にならないことも全然あります。本の場合って、雑誌コードって意外に締め切りが緩いんですよ。書籍コードを取ったらダメだけれども、刊行日を発表しちゃうまではけっこう動かせる。ただこの頃は表紙の発表をしてから3ヶ月以内に出さないとヤバいみたいなシステムが出来たからまた困ったんだけど(笑)。一方、展覧会は締め切りがもうどうしようもなくありますよね。

川名　それを考えたらよく祖父江さんが展示の仕事をやってるなと……。

長田　2016年に東京の日比谷図書文化館で開催された「祖父江慎+コズフィッシュ展・ブックデザイ」も、搬入日にまだパネルが出来ていないような

まだ展示のレイアウトしているとか、ほんとうにギリギリでしたよね。

祖父江　完成形がどこかという問題なんですよね。だからコズフィッシュならではの「間に合わない」というスリルも含まれていた。

長田　現場、たまんないですよね。

水戸部　祖父江さんはそれが出版にもいっていますからね。

川名　一般的にはそれは開き直りって言いますよね。

祖父江　そんなつもりじゃなくて……あんまりよくないことというのはわかっているんですけど。でもそれをよろこぶひともいるわけですよね。その気持ちがわからなくもないというか、なにかの「出来事」に立ち会っている感覚がするというか。『祖父江慎+コズフィッシュ』も、奥付の刊行日にシールが貼ってある。つまり刊行日に印刷されたあとで変更になっている。

祖父江　刊行までに10年ちょっとかかっちゃったんです。ふつう10年もかかる本は一度なしになって、刊行の目途が立ったらもう一度その企画を提案するというのが多いじゃないですか。でもこの本、1折目を入稿してそのまま維持しながら10年経ってるから。ここまで時間がかかったのは前代未聞というか、もうこれ以上延ばすのはあり得ませんと。だって、最初のページに使っていたアプリケーションと最後の作業をしていたアプリケー

はまったくない。精神的な安定は得られるかもしれないけど、それが必要かどうかはわからない。

川名　セラピーとしての行為。

祖父江　まあそんなもんなのかもしれないね。どうでもいいことですからね。でもどうでもいいことがおもしろいじゃない？

川名　おもしろいですね。でも祖父江さんの場合は、どうでもいいことをおもしろくしすぎですよね。

水戸部　精神安定上必要な行為。ブックデザインもそうということですか？

祖父江　精神安定とブックデザインはあんまし関係なしかなあ。

水戸部　祖父江さんの仕事の手の込みようというのが、そういう自主的な部分というか、行為としての行為になにか通じているような気がしますけど。

祖父江　さっき話したように、仕事の凝り具合はむしろぼくの癖であって、そこは別ですね。それに、ブックデザインはやっぱり作家さんのためのものだから、当然ぼくが勝手にはできないし。

川名　こんな感じの祖父江さんを目の前にすると、こっちがつまらない人間なんじゃないかと思ってしまう。そんなつまらない祖父江さんに、ぼくは嫉妬と憧れを抱いていて。嫉妬というよりも、ズルいなと感じている。

祖父江　川名さん、よくズルいって言いますもんね。

組織は組織、個人は個人

長田　川名さんも祖父江さんのように振る舞いたい？

川名　うーん、かならずしもそうじゃないんだけれど、おもしろいじゃないですか、やっぱり。そのおもしろさには負けちゃうんですよ。印刷所を困らせたりすることはぼくすごく嫌なんですけど。

祖父江　ぼくも困らせることは嫌ですよ。これまで仕事でいろいろやっているから印刷所に無茶を言うデザイナーと思われてますけど、実際には現場のひとって意外に困っていないんですよ。困るのはそのリーダーなんですよ。つまり組織の話なんです。

川名　なるほど。だれが責任を取るのかという話ですからね。

祖父江　現場の人も、毎日同じようなことをやっていると飽きてきちゃうから、ぼくからの仕事はちょっとしたイベントみたいな感じで、すごくよろこんでおもしろがってやってくれるんだけど、問題は上司です。

長田　組織のなかで責任を担わなければならない立場のひと……。

祖父江　おかしいよね。ほんとうは組織の責任担う必要なんてない。組織は組織、個人は個人なんです。

川名　現場は祭りをやりたがっているのに。

祖父江　そうそう。

川名　印刷所に限らず、出版社でも同じですよね。担当編集者はOKでも上司がNGというのはよくある話で。

長田　しかし、そう考えると『伝染るんです』はどうだったんでしょうか。

祖父江　当時の小学館の上司もおもしろがってくれましたよ。おもしろいもので、上司の人格ってその時代によって変わるんです。いまはクレームがなくて安全に暮らせる、とくに問題が起こらないことを好む上司が多い時代になっているんですよ。だから不安なことをどんどん相手に伝えて「これはやっちゃいけないんじゃないか」という微妙な忖度を感じさせるような上司が増えつつある。昔は結構くだらないことをおもしろがる上司が多かった。「おお、やれやれ」とか言って。これも経済が安定していたからですね。いまもおもしろいひとはいるにはいます。ただ、個人が企業のなかでへんに器用に渡り歩く癖がついていることが微妙に問題なんです。個人個人はそれぞれはおもしろいことが好きだし盛り上がりたいと思っているのに、組織が大きくなればなるほど、それが禁止されるという問題が起こっている。つまり自分のために働いているんじゃなくて、事件・事故・トラブルが起こらないようにやらないといけない、そう考えるひとたちがすごく増えているなと。

川名　だれかから文句が出るんじゃないか、どこかから苦情が出るんじゃないかということを先回りして考えて。

祖父江　そればっかりですね、最近。これをやる

祖父江さんから見て、いまできることはなんだと思いますか？

祖父江　やっぱりブックデザインというのは大事な仕事だと思うんですね。ブックデザインという行為は生き方とつながっている。日本では広告とブックデザインはすごくはっきりと分かれていて、ブックデザイナーは貧乏、広告デザイナーは金持ちというイメージがありますよね。ただもう少し広い目で見ると、ブックデザインができないと広告デザインができない、そういう国のほうが多いんですよ。日本ではブックデザイン＝貧乏な職業だけど、海外的にはブックデザインもできない人に広告デザインはできないよという世界になっているなと思っています。

もともとは画家がやっていた仕事をいまデザイナーがやっているのがブックデザインの大きな流れなんですけど、通常のグラフィックデザインとちがうのは、ブックデザインが時間の流れも含んでいること。ブックデザインは映像的でもあるんです。もちろん編集者はいるけれど、それとは別に本全体の流れの視覚的な編集もできないといけない。そう考えると、これからますます映像的な時代に突入するなかで、たんに一枚絵をやっているだけのひとつでは追いついていけないところもある。

映像的感覚をもったグラフィックデザイナーがブックデザイナーだと考えると、テキストという、本の中身ではあるけれどまだ本というかたちとして仕上がっていないもの、つまり印刷される手前にあることばを、時間の流れや物質的なものも全部含んだ状態を考えながらかたちにしていくことができるひとかどうかが、これからの未来にはとても大切なので、日本でもそうなっていくと思うんですけど。

長田　それは自主制作とかそういう話ではなくて、たとえば本にしたいものがあるのなら、本にしてしまえばいいと。

祖父江　つくるほうがいい。

長田　そう。つくるほうがいい。

勝手にどんどんやってしまえばいい

川名　その話で思いだしたんですけど、祖父江さん漫画描いていらっしゃいましたよね。商業作品としてじゃなくて、ご自身のために描いている。

祖父江　あとページネーションも時間に入ります？

川名　読者が自分のペースでページをめくることができるのが完成する、そういう時間の流れまでフォーカスしているデザインの領域でもあると。漫画以外で、ふだんからされていることはありますか？

祖父江　川名さん、ほんとうになんでそんなことまで知ってるの（笑）。うーんと、自分のことってやっぱりあとまわしになっちゃうじゃん？　どうでもいいことなんかやってたら怒られちゃう。でもやりたいことなんかやってたら怒られちゃう。

水戸部　要は仕事が忙しいからいまはそうやって自分からやる必要がない、やれる時間がないと。

祖父江　仕事がある程度なければやりたいんだけど、全然そういう時間が取れない。ただやったからどうってことはないよね。ただ単純に個人的にワクワクするくらいで、別に伝わるものでもなんでもない。たんなる行為だよなと思う。おもしろくないんだよ。

水戸部　ぼくらは受注しないと仕事がはじまらない立場にいますけど、祖父江さんは果たして満足しているのでしょうか。

祖父江　満足はしているんだけれども、やっぱり受注がないと仕事しないというスタンスはデザイナーじゃない気がしていて。受注がなくてもなにかやっちゃうのが大事かなと。だからお仕事のためのブックデザインが成り立たない時代に、勝手にどんどんやってしまえばいい。

長田　それって要するに、出版社をかませる必要もないということですよね。

祖父江　そうそう。ブックデザインというのはテキストというか、ある状況、エネルギーというかたちにしてあげる行為。

川名　行為のための行為。

祖父江　ただ行為のための行為はあんまりおすすめできない。行為をしていることによる安心感は身を滅ぼすから。できないけれどもたまにできる、そのくらいがちょうどいいんだけれどもその「たまに」もできないのがいまのわたしかも。

川名　生産ではないということですね。

祖父江　別にそれによって経済が向上するわけではないということですよね。

って途中で終わるものを書いてくれたし。

長田　たしか吉田さんご自身がどこで終わるかも指定されていたんですよね。

川名　じゃあノリノリだと思ってしまいますね。

祖父江　そういう感じだったから、あのブックデザインそんなによろこんでもらえていなかったのかなということが急に気になって。そうしたら戦車さんが「ちょっと悲しいのは、漫画の本が出て友だちに「出たんだ」と言っても、漫画の内容についての話題が出ずに装丁のことばっかりになってしまう」。それで「ふつうがいい」と言われて、「ふつうっぽくかぁ」とかなり反省したんです。だからこの本については、あのデザインでつくったことがよかったことなのか悪かったことなのか、いまだによくわからなくて。

川名　それはそうかもしれないですね。

ブックデザインは仕事にするとヤバイ

長田　『伝染るんです。』が出版された1990年は出版最盛期の少し手前。業界全体の売り上げもまだ右肩上がりで余裕があったからこそ、返品されることも折り込み済みの造本が可能だったとも言えます。96年以降、出版産業は縮小を続けているわけですが、2010年代になったくらいの時期から、資材にかけられる予算がぐっと狭まった印象があります。祖父江さんにもやはりそういう実感はありますか?

祖父江　あります。やっぱり出版のバブルが崩壊して間もないときは、予算がないことを読者に伝えるのもデザインの使命かなと考えて、本文用紙、カバー、表紙に全部同じ安い紙を使うとか、そういう実態にともなう状況を伝える本づくりもしたほうがいいなと思ったりもしました。でも、いまやそれが通常になってきちゃったの。だから水戸部さんみたいなひとが現れるのだと思う。

水戸部　時代の要請だと思ってやっています。

祖父江　時代の判断がいい。

水戸部　でもぼくらみたいな貧乏な本をつくっているひとのうえに祖父江さんがいらっしゃって、本をつくる予算をもっていかれているという感覚があります。

川名　そうなんですよ! 祖父江さんをはじめとする先人たちが湯水のように出版社のお金を使ってしまったがゆえに、われわれに残されたお金がもうないのではないか……。

祖父江　というわけではなくて、やっぱり部数、税金の問題ですね。税金がかかってくる。倉庫にある在庫はすべて資産扱いだからね。だからちょこちょこ刷るしかない。いままでは1万部刷っていたものを1000部で刷るようになる。すると今度は1冊あたりの経費がどんどん増えてきてしまう。印刷は多く刷れば1冊あたりの経費が下がる仕組みになっていますから。少部数で回せば当然経費がかさむ。でも大量には刷れない。また予算が削られる。そういうサイクルですよね。デザイン費や著者の印

税も減って、制作費がない。いまや印税は10パーセントいかないことも多いみたいだし。8パーセントくらい?

川名　実際もうちょっと少ないことも多々ありますけどね。

祖父江　リアルな話をするとみんなびっくりするよね。いかに出版界の予算的な問題が大きいか。

長田　そういう状況のなかで、祖父江さんの仕事のやり方も変わってきていますか?

祖父江　うん、考え方がちょっと変わったよね。ブックデザインって、全ページグラフィックで200枚のポスターをつくっているのと同じなのに、デザイン費がポスターより1桁少ない額しか出ない。それが出版の世界ですよ。かける労力ともらえる額とにものすごい差がある。ブックデザインは仕事にするとヤバイという。

長田　デザイナーもそうですけど、たとえば校正の方とか。

祖父江　そうです。あと翻訳の方も。すごくすばらしい原文があっても日本でそんなに知られていないと1000部、2000部くらいからしか刷れないし、当然版権料だってあるから翻訳料はものすごく安くなってしまう。だからどんなに丁寧に訳しても生計が立てられないんですよ。

長田　祖父江さんは80年代に工作舎に参加したことからお仕事をスタートされているわけで、出版の現場が変わってきたことをずっと体験されてなにができるのかはつねに考えるところではありますが、

川名　『伝染るんです。』は祖父江さんが意図的

長田　それでいくと吉田戦車さんの『伝染るんです。』（小学館、1990年）は、いま話されたことでいくところまでいった最初の例だと思うんですけど。

『伝染るんです。』

祖父江　ふつうにやるとああなるんだよ！

長田　その内容の通りに起こしているだけ。

祖父江　まあ「起こす」という行為もわかりにくいけどね。最近では憑依するつもりでやっています。内容とか、あるいは僭越だけれど作家になりかわったときの感じをどこまで見せれるかな、ということでやっているんです。

川名　その辺は完全に祖父江さんからそれを言われたくないわけじゃないですかね。つまりふつうにつくってもいいわけじゃないですか。本は完成されている形式をもっているものなので。

祖父江　でもふつうにつくっているわけじゃないんだよと。

長田　変な本をつくろうとしてやってるわけじゃなんて。

祖父江　ふつうにつくるとああなるんですけどね。

長田　でもふつうにつくっているんですか。

祖父江　まあ「起こす」という行為もわかりにくいけどね。

長田　ぼくはたまにコズフィッシュ出身とまちがわれることもあるくらいですから。

祖父江　ありますね。よくこんな活字を探してきたなとか。驚きものですよ。

川名　でも凝る快感ってあるじゃないですか（笑）。

祖父江　祖父江さんからそれを言われたくないよね。

川名　るところはやめてもいいよね。

に、あらゆる編集事故、印刷事故、製本事故を盛り込んだ造本で。どういうことかと言うと、ジャケットの袖は短いし、帯は斜めになっているうえにキャッチに誤植があるし、本文に扉がなくていきなりはじまってるし、面付けに失敗して傾いているページがあったり、背丁がノドから飛びでているページがあったりするんですよ。本づくりでは全部やり直しもののミスなんですけど、それを祖父江さんはすべてデザインとして実行してしまっている。

ぼくは戦車さんのことがすごく好きだったんですよ。なにが好きかというとすごくすぐられる感じが好きだったんです。「こういうふうに描けばおもしろい」というギャグ漫画の論法は使っていないけれどもすごく違和感があって、そのあり方が快感で。その快感をなんとかできないかなということで、本にするときはやっぱりきちんとできていないことのよろこびがほしいなということで、乱調本にしたんだけれども。

『伝染るんです。』についてはだれがデザインしたらいいかと考えると、どう考えてもプロじゃなくて素人がやったほうがいいと。素人のキャラクターも「がんばるけれどもうまくいかない」とか「焦っちゃいがちなひと」とか「湿度が高いひと」とか、そういうドジっ子ですね。機械も半分壊れた写植機をがんばって使うという。あと書体のちがいがわからないとか、記号を知らないとか、そ

うういう素人たちがすべて集まって、あらゆる困ったことが起こると『伝染るんです。』らしいかなというストーリーでやっているんですよね？

川名　もちろんたくさん苦情が来たんですよね。

祖父江　返品だらけでした。

長田　『伝染るんです。』はこのあと5巻まで出ています。そのすべてにデザイナーの設定、ストーリーがあって、どれもぶっ飛んだ発想でつくられているのですが、ものすごくコンセプチュアルにつくられているとも言える。内容から本のかたちを想起してそれに忠実につくるという意味で、祖父江さんはすごく「ふつう」に、それこそ「正しく」デザインしていると言えるのかもしれません。ブックデザイナーはよく「本の内容にふさわしいかたちをつくる」と言われます。祖父江さんもそれは前提としておもちで、そのうえで付随する環境や状況や物語を設定してくる。

祖父江　でも、これをつくったあとにすごく悩んだんですよ。ぼくは知らなかったんですけど、吉田戦車さんがほんとうは新書コミックスのシリーズに『伝染るんです。』が入るのを夢見ていたと。いわゆるふつうの小学館のレーベルですよね。

川名　そうですそうです。だからほんとうは熱量の少ない当たり前のデザインをやってほしかったというのをあとから聞いたんですよ。つくっているときは戦車さんも結構のってくれてると思っていて。第1巻の「あとがき」も途中からはじま

し方。

長田　文脈をどうつくるか、あるいは隠れた文脈をどう見つけるか。

祖父江　本っておもしろいんだとそこで知ったんですね。それまでは本を読むってことがなんかあまり好きじゃなくて。

水戸部　杉浦康平さんがいるということは意識されたんですか？

祖父江　杉浦さん個人というよりも、『全宇宙誌』（松岡正剛：編著、工作舎、1979年）とか、『遊』の臨時増刊号「追悼 稲垣足穂・野尻抱影」をデザインした羽良多平吉さんとか、そういうのがわかりやすく、入りやすかったんです。

長田　そのわかりやすさはどういうわかりやすさだったんですか？

祖父江　無駄のなさ。おかしいよね、ぼく無駄好きなのに。でもあの本たちは見ているとワクワクするんですよ。

ふつう？

長田　引き続き「ほぼ日刊イトイ新聞」のインタビューから引いてくると、自分がつくったブックデザインに対してのスタンスを「ほんとうに気持ち悪いんですよ、つくったものがとばーっとつくっていって、翌日見ると「わ、自分だ」と鏡を見ているみたいで不気味で、そこからどうやって逃げていくかということ」と語られています。

祖父江　これはいまでもそうなんだけれども、レイアウトするという行為が不気味で。自分の癖でこっちからどうやって逃げていくかということ。状況を無理やりなにかしている感じが残っちゃうんですね。

川名　それを毎回やっているということなんですか？

祖父江　そう。残っちゃうので、きちんと凝り凝りに凝ってやりすぎるとだいたい自分を見ているみたいであまり好きじゃない。逆に時間がないから大急ぎでさっさと入稿しないとまずいやと思って、どんどんどんとやると、出来たときに他人みたいでいい関係になる。

川名　事柄に対してこうした凝りの痕跡が残っちゃうということですか？

祖父江　どうしようもなく、時間がないときは構築する前に入稿することもあります。

長田　構築する前に入稿するってすごいなあ。

祖父江　壊すのならそもそも構築しなければいい。でもなかなか難しいんですよ。癖があるから。落ちつかない。

水戸部　それはちょっとわかる気がします。もちろん方法論的には正しい。

川名　祖父江さんを知る多くの編集者、デザイナーから祖父江さんはそうおっしゃいますけど、根本的なところではちがいますけど、方法論というやり方が似ているかもしれません。一回きっちりつくってみて、それを全部壊して、最後の10分くらいでつくったほうがいいものになっていることが結構ある。

祖父江　そう。だから一回凝ったあとで凝らないところに戻るという時間もまたいるんですよ。

川名　じゃあ一通りやってるわけですね。

水戸部　たぶん、祖父江さんと川名さんとで、「凝る」ということの指すものがちがうのだと思います。いまお話をうかがっていて、祖父江さんがよく言われている「あれは凝ってないんだ」ということの意味がようやくわかった気がします。脱構築みたいなものですよね、きっとね。

祖父江　うん。やりすぎると気持ちが悪いから、つぎにそれを壊さないといけない。だから時間がかかっちゃうのかもしれない。一回「こうかな？」

水戸部　たしかにそういうやり方に慣れてくると、最初から崩そうという考えになったりしますよね。

祖父江　ありますよねえ。水戸部さんは予算がなくなった時代以降の王子というか、お金がかからない装丁の頂点にいる。それも気持ちいいんだよね、その距離感がいい。川名さんとかはちょっとやりすぎちゃうことがあるんじゃないですか？

水戸部　いまの話で言うと、たしかに川名さんはちょっと凝りすぎている。

祖父江　もう一回凝ったところを見直して、やめ

が、「工作舎の本」。

祖父江　なんか恥ずかしい（笑）。

川名　不思議なんですよね、どうして工作舎だったんですか？

祖父江　ぼくは多摩美術大学に通っていたんですけど、2年生が終わった春休みに、工作舎のあるひとから「忙しいから手伝ってほしい」と電話をもらって。春休みで暇だったので大丈夫ですよと答えて現場に行ったんです。

川名　ツテがあったということですか？

祖父江　いや、さっき取りあげてくれたみたいにたまにハガキを出していたからでしょ。当時は0・1ミリのロットリングがお気に入りで、いつもそれを使って書いていたんですよ。そうすると文字サイズが2〜3ミリで書けるから、隙間なく感想を送ってたの。時間もあったから。大学の寮に住んでいたし住所のところにデザイン科って書いてたし。

長田　最初から工作舎が出しているような本にのめり込んでいったんですか？

祖父江　小学校1年生のとき、ぼくだけ夏休みに宿題が出されたときがあったんですよ。なぜだか先生がぼくに期待をしすぎていて、「これを読んで感想文を書いて」とか言われて。ぼくは字が怖くて、だから字を読むことができなかったんです。ゴシックは怖くなかったんだけど明朝は怖かったんですよ。呪いがこもっている気がして。それで、そのときに課題として渡された本はたしか教科書体か明朝体の、200ページくらいの小説。そんなに厚くもないんだけどはまず本を読んだことがなかったので、読み方がわからない。あとストーリーがむずかしいので、読み方がわからない。つまり10ページ先も20ページ先も、1ページ目に書いてあることを踏まえて話が進むじゃない？こんなたくさんのことを記憶できるんだろうかという恐怖感で、5ページくらいまでを毎日読んで「覚えられない」と思ったりしていましたね。あと、出てくるひとの状態がわかりにくい。男の子が出てくるんだけど、その子は眼鏡をかけているのかとか、着ている服にポケットはついているのかとか。要するに書かれていないことだらけなんですよ。漫画だったら描いてあることはだいたいわかるけど、小説は字だけだからとてもわかりにくい。それを毎ページ、謎を解くように進もうとすると、ストーリーどころじゃなくなって読めないんですね。

全部読まないといけなかったので、途中からは文字を追うだけになっちゃって。内容に入ると混乱するから、「記号がいっぱい並んでいるこのページまで字を見たからつぎのページの字を見るぞ」とか考えて、なんだかすごく不器用な読み方をしていたんです。でも内容がわからないから、「たいへんよかった！」「すばらしかった！」「感動しました！」とかいうことだけを書いて提出したら、先生に「がっかりしました」って言われて。それ以降、物語に対しては恐怖感を抱くようになってしまったの。本に対して、内容に対して意見を言うスタンスがぼくにはむずかしくて、苦手さがさらに苦手意識を生んでいった。うちの姉は本が好きだったので、読む練習をしようと思ってなにを読めばいいか尋ねたら、『赤毛のアン』や『ルパン』のように分厚いものばかり勧めてくるから、ますます読めなくなっていった。

川名　その祖父江少年は大学生になってから『遊』を出していた工作舎に惹かれていくわけですよね？

祖父江　本離れしていて『遊』はわかりやすい。

水戸部　たしかに『遊』は見開きで完結していたり、あと図像が多いですからね。

祖父江　あと物語がそんなに入ってわかりやすいんだろうと。上手なんですよ、編集長をされていた松岡正剛さんの文章が。ポエムみたいなうつくしい文が綴られているから、そこに惹かれたのかもしれない。

川名　『遊』は編集力の塊と言えますよね。見開き単位で図像を交えながら、どんどん記事が変わっていく。そこにはいわゆる物語はない。評論誌でもないし、編纂されたなにかの集合体というか。

水戸部　知のエンターテイメント的なつくり方をしていますよね。

川名　そこのどの部分におもしろさを感じたんですか？

祖父江　テーマ設定かな。たとえば「物理学と仏教」とか、そういう突拍子もない組みあわせをするところがおもしろかった。

川名　ほんとうに編集の部分ですよね。「これをつなげたらおもしろいだろう」という出

川名　祖父江さんが「ブックデザイナー」と名乗ってらっしゃるのは、「ブック」は本体を含むと考えないといけないからだというところで話されていますよね。

祖父江　出版社ではいまだに装丁ということばは外まわりについてのことばとして使われていますよね。装丁ということばにもいろいろな意味がありすぎるので、大雑把にブックデザインも装丁ということでいいのかもしれないけれども、ガワはガワだから、ブックデザインというにはちょっと足りない気もしますよね。

長田　祖父江さんの場合はとくにそうですよね。でも、いまは判型も定型以外は許されなくなりつつあると思うのですが……。

祖父江　そうでもない。

長田　おお、意外です。じゃあまずはそこからデザインに入る感じですか？

祖父江　まず重さと大きさが大事だと思いますけどね。その本を手にもった感じだから。

長田　それは「モノとして」ということですよね。

長田　そうすると、やはり現在の本のデザインはパッケージに特化しすぎなんじゃないかと思ったりしますか？

祖父江　ネガティブに捉えているかという意味なら、そんなことはないですよ。もともとブックデザインというのは外側のことを言われてきた時代が長いので、いまのあり方もありだなと思います。中身は印刷所や編集者が組んだり、あんまり注目されなかったところです。

川名　祖父江さん、かつて『遊』に投書されていましたよね。

祖父江　そうかもしれない。

水戸部　おそらく祖父江さんがもっとも影響を受けている『遊』という雑誌は、中身の層が外に出てきているような感じですよね。

祖父江　そうかもしれない。

長田　『遊』の1980年2月号ですね。「最近は「意味（センス）」のないことの重要さをヒシヒシと感じております。僕達は、あまりに意味をつけようとしすぎてたのではないでしょうか？ ヴィトゲンシュタインの「語りえぬものについては沈黙すること」ってすごくいいと思ってます。頭だけでかたづけずに、頭を止めておいて全体で震動しあうことって良いですね。…［中略］…描いたり、作ったりさわったり、見たり、そうした中で今まで意味的にだけとらえてきた物質をもう一度見ること（正剛さんの云う「2度うち」かな？）によって「意味」としてとらえられないことをその物質と共有することが大切だと思ってます。「人間が主人だ」なんて一方的に物を見ようとしてもいけない。（人間は神さまのふりをして世界の外に立ちすぎたんですよね）／何かと共震してないとダメなんだな……やっぱし僕は共震するものがみつからないとき自分にしがみついたりして、とても不安になってくる」

これがいまから約40年前、二十歳の頃の祖父江さんが書いた文章。

祖父江　どこからこんなの探してきたの!?

川名　今日は祖父江さんのはぐらかしをかいくぐって本音を引き出したいので、こちらもいろいろ準備したんですよ。

川名　この『遊』の投書で書かれていることを読むと、昔の祖父江さんもいまの祖父江さんとほとんど変わらないと思います。

水戸部　ほんとうにそう。ぼくは祖父江さんのいろいろなインタビューを読んできているんですけど、言っていることはこの投書の内容から変わっていない。

祖父江　びっくり（笑）。二十歳のぼくも、いまのぼくと同じようなこと言ってたのね。

長田　意味によりかかるとか言語への不信とか、自分に対する不確かさみたいなもの、そういうところに立脚したときに、本がモノであることの必然性につながっていくんです。もうちょっと掘り下げてもいいですか？

祖父江　どうぞ。下がるかどうかわかんないけど。

本っておもしろいんだ

長田　祖父江さんは糸井重里さんがやられているウェブサイト「ほぼ日刊イトイ新聞」でいくつもインタビューを受けています。そのなかで祖父江さんは、昔は本が好きではない少年だったのだけれど、大学に入る頃から本にのめり込むようになったと話されているんですね。それでそのときなにを読んでいたのかと尋ねられて答えているの

本をつくる不安定なよろこび

祖父江慎×川名潤×水戸部功×長田年伸

2020年1月30日　ゲンロンカフェにて

二十歳のぼくも、いまのぼくと同じ

長田　本書は書籍ジャケットの表1を集めて、それをデザインの系統ごとに分類して並べています。見てもらえばわかるように、この25年間で装丁のあり方はどんどん派手になってきています。その背景には出版を取りまく経済の変化、一言でいえば悪化があります。装丁は書物の「顔」であると同時に本体をくるむ「パッケージ」でもあります。それがグラフィカルに、あるいはコマーシャルなものになっていったことをどう捉えるかは、本書を編集する際の大きなテーマでもありました。

川名　ウェブ書店で本が買われることが一般化したことで、やっぱり見栄えだったりとか、ときにはサムネイル映えということを言ったりします けど、そういうものに本の表1がどんどん移り変わってきてしまったのではないかということを思ったんです。

祖父江　いまのような状態になったのは、やっぱりお金がなくなったからじゃない？　もともとはんのアプローチとしては、まず最初に造本プランを立てることからスタートする。ぼくはこの考えにはまったくもって賛成なのですが、しかしいまにはまったくもって賛成なのですが、しかしいまにはまったくもっと賛成なのですが、しかしいま本のデザインというと外側の話ばかりになってしまっている。こういう状況を祖父江さんはどう見ているんですか？

祖父江　本のデザインというのは外側も多少は含まれるけれども、それはどちらかというとパッケージだから。パッケージデザイン的なところに中身が降りかかっている感じに見えています。だから外側はどっちでもいいと言えばいいんだけど、パッケージなしで中身だけ売るというのもなんだしっていう状況かな。

重さや造本などの、比較的わかりにくい、現物でにはまったくわからないところに本づくりのこだわりがあったわけです。でも予算がなくなって、紙代や印刷代が少なくなったときになにができるかというと、鮮やかで派手になっていくという方向と、それから先ほど言ったアイコン問題ですよね。本の表紙をアイコンにしちゃうという問題。ぼくはこれはまちがっていると思うんですけど、そういうことが起きてきた。

長田　祖父江さんの仕事集である『祖父江慎＋コズフィッシュ』（パイインターナショナル、2016年）のなかで、祖父江さんは外まわりのデザイン

は「ついで」だと書かれています。ブックデザインのメインはあくまで本体をつくることで、装丁はそれに付随するものであると。だから祖父江さんのアプローチとしては、まず最初に造本プラン

てこんなタイトルにしたのは、その足りてなさに反応してほしかったから。この本はおよそこの25年間の商業出版がなにを土台にして展開していったのかの「ひとつの」アーカイブなんだと、これを立体的にしていくのはぼくら全員の仕事なんだと、そういうメッセージも込めています。

　結局そうやってだれかが継いでいかないと終わってしまう。でもなくなるからといって放っておいていいわけではない。

川名　こうして記録を残しておけば、おもしろがってくれるひともいるはずだし、反発を感じて自分で歴史を編んでくれるひともいるはず。

名久井　以前、『ユリイカ』の菊地信義さんの特集で原稿を頼まれたことがあって。わたしは菊地さんの作品集を全部もっているんですけど、執筆のためにあらためて開いたら、仕事のかなりの部分が網羅されていて、しかも年代できちんと分かれている。あのレベルの一次資料があることは単純にすごい。その装丁について一番くわしいひとがもっともちゃんとした資料を残していて、しかもテキストも書いてらっしゃる。わたしはああいうことをしようとは全然思わないんですけど、あれを残してくださっている方がいることは、すごくありがたいなと思いますね。

　今回のみなさんのこの本もそういうものになるといいし、なかなか現れないとは思うけれど、ほかのひとがここからさらに展開してくれるといいですよね。

——
名久井直子（なくい・なおこ）
ブックデザイナー。1976年岩手県生まれ。武蔵野美術大学卒業後、広告代理店を経て2005年に独立。ブックデザインを中心に紙まわりの仕事を手がける。2014年、第45回講談社出版文化賞ブックデザイン賞受賞。

長田　そこらへんはけっこうむずかしいですよね。編集者も社員なわけで、会社の方針に反発することもあるけれど、最後のところではそういうわけにはいかないでしょうし。とくに大手だとそういう傾向があるのかなと思う。

名久井　でも編集者によるんじゃないですかね。継ぎ表紙をやった穂村弘さん『水中翼船炎上中』は講談社ですし、やっぱり編集者は本をつくるリーダーでありまとめ役だと思うんで、そのひとのこころづもりでだいぶちがうのかなと思いますね。

長田　おっしゃるとおりですね。

どう残していくか

川名　明るいトーンで話しているけど、話題自体はそれなりにヘビーだよね。どうにか明るい話題にして終わりたいんですけど……。

名久井　でも、今日来てくださったひとたちはみんな本が好きということじゃないですか。

長田　ぼく、そこは異議があるんですよ。本なんて好きじゃないんじゃないかって。

川名　まためちゃくちゃなことを言う（笑）。

長田　けっこう好きそうな顔してるよ。

名久井　いま「本が好き」って割と使われることばだと思うんですけど、けっこう乱暴だと思っているんですよ。たとえば川名さんも水戸部さんも、本が好きだと思うんですけど、実際にはちゃんと見てみないといけない気がしています。物質としての本が好きなのか、本のテキストが好きなのか、コンテンツとしての本が好きなのか。編集者のレベルでもいろいろあると思うんですよ。商品としての本が好きなのか、長く棚に差されるものが好きなのか。そういうものはきれいに分けられるわけじゃないし複合的に混ざりあって、そのひとなりの書物観を形成しているわけですが、それらを全部「本好き」ということばでまとめてしまうのは危ないと思うんです。

名久井　ああ、わたしはそこは掘らなくてもいいかなと思う。

長田　名久井さんの意見もわかります。ぼくもわざわざこんなことを言いたくないですから。でも、結局なんて言うと、出版を取りまく状況が悪くなっていくなかで、いまここで立ち止まってこの25年間を振り返り、見なかったものを見つめてみる必要があると考えたからです。その意味で、「本好き」ということばが覆い隠しているものについても、きちんと視線を向けたいんですね。

川名　ただその一方で、この本をデザイナーが編纂したということ自体があまりいいことじゃないとも思っているんです。というのも、つくり手でなければそのものになにか言うことが許されないような空気を、ぼくらが暗につくりだしてしまっているんじゃないかという危惧がある。批評はどんなひとにも開かれているべきだし、この本が主体になってしまったことでまったく反対の影響を与えているのかもしれない。だからね、このイベントもだれかが引き継いでくれないかと思っているんですよ。

長田　それはほんとうにそうですよね。ぼくらだけがやるということで終わってほしくなくて。それこそ「本好き」全員が当事者だと思っているので、だれかにやってほしいです。

名久井　「どう残していくか」ということはほかの切り口もありますよね。

長田　そうです。だって「現代日本のブックデザイン史」なんて謳っておきながら、当然この期間に出版されたすべての本をぼくらは見られないわけですからね。

名久井　大風呂敷を広げてる。それもちょっと挑発的な。

名久井　わたしも何冊も載せていただいて恐縮なんですけど、このカテゴリーの意味がひとつもわからなくて。

川名　これ、カテゴリーはほんとうはなくていいんですよ。なにかしらの主観が働いている編集をしたという表れです。

長田　今回取りあげたものは大部分が文芸で、人文書はほとんど入っていないんですよ。

名久井　コミックスとかもね。「ブック」ということにはジャンルが狭い。いろいろ足りていないんだけれど、これをすごく気楽に、いろんな方がやっていったらだんだん固まっていくのかな。だからあえ

長田　ほんとうにそうなんです。

になるけど。

名久井　でもそれはそのとおりだと思います。

川名　最終的にだれの本棚に並んでほしいかということを考えるじゃないですか。だから、クロスや箔押しについては、それを選択しないというよりは、そういう仕事が来ないですよ。つまり

長田　そういう本を収める本棚のもち主が来ない。

川名　そういう仕事をやりたい／やりたくないはないかな。

長田　いや、そこでやりたい／やりたくない？

川名　来たらやる。

名久井　わたしもインタビューで「どんな本をつくりたいですか？」と聞かれることがあるんですよね。この仕事のスタート地点は自発的なものではないから。こういう仕事がきたらそのときにはこれかなという答えはあるけど、こういうものがやりたいとか、そういうものは別にないというか。

長田　やりたいことの着火点がちがうわけですよね。クロス装で箔押しで紙もオリジナルな物質をつくりたいことからはじまっているわけじゃなくて、あるテキストがあって、そこから考えていくとこのかたちがいいだろうというところにたどりつく。それが、きっと名久井さんがデザインしている本の物質性に必然性が宿る契機なんでしょうね。

名久井　そう。

長田　そういうことは意識せず、目の前にある仕事に一生懸命になればいいと。どんなものであれ、それにふさわしいかたちを考えるという点では同じですからね。

川名　そう。そういう単純なことに気がついた。

名久井　わたしがすごく箔押ししている人みたいになっているけど、押していない本もいっぱいあるということは言っておきます（笑）。

水戸部　最初に箔を押せるかどうかまで確認する。

川名　それをやってくれる期待値が名久井さんにはすごく高いという。

水戸部　仕様とか資材とか、この範囲内で最大限やってくれるという信頼感は高いでしょうね。[1]

50％の本をつくっている。

名久井　がんばりたいなとは思っていますけどね。でも、紙とか加工とかも、だれもやらなくなっちゃうとたとえば箔押し屋さんがなくなってしまうし、クロス装もいまどんどん減っていますってこのままだとなくなってしまうかもしれないとします。実際には紙の値段も出版社によってちがうという意識はつねにもっています。そういう工場においてお金を払っていきたいなという気持ちはあります。

長田　少し前までそういう出版社の財布からお金を抜くのか、それともそういう加工屋さんの財布からお金を抜くのか、どっちを選んだらいいんだろうと考えていた時期があるんですよ。ここで箔押しなかったら箔押し屋さんの仕事が減る。でも箔押し屋さんの仕事を選ぶと出版社の財布からお金を抜くことになる。それでどうしたらいいんだろうと思ったんだけど、よくよく考えたらそういう仕事を期待して名久井さんにいく依頼があるわけです。だからぼくが悩むことはなくて、ぼくのところにクロス装や箔押しがふさわしい本の依頼が来たらそれをやればいいだけで。

名久井　箔押しに限らず、最初に打ち合わせで部数と単価については、最初に確認します。そうすると、文芸だったらだいたいこのくらいの予算感だなということがわかるので、資材や加工を考える材料にもなります。実際には紙の値段も出版社によってちがうのでほんとうのところはわからない部分もあるんですけど、感覚というとこで。だからなにも「絶対に箔押しにしたい」というように押し切ったりはしないです。水戸部さんは押し切っているんですか？

水戸部　お金のことですから、さすがに押し切れるようなことはないです。でも最近は、ジャケットをスミ1色にするから箔押しにしますとか、そんなことすら言わせてもらえなくなってきていますね。

名久井　ああ、それは感じる。前のほうが自由でしたよね。いろいろ削減されていますよね。

水戸部　お金かけるならジャケット表1のビジュアルでしょうという考えが、以前よりもつよくなってきている感覚があります。

川名　本の外装に対する考えが、書店の平台なりAmazonのサムネイルなりで止まっている。その先にある、購入してくれたひとがその本を手に取って本棚に収めるというところまで想像していないのかなという場面に遭遇することは増えた。とくに社を相手にするときにはそういうことが多い。こちらとしては「そんなはずじゃなかったじゃん」と思うわけですよ。

ていて、売れそうな本ほどデザインだけで邪魔をしないようにしようとしています。凡庸にはしたくないですね。

川名 そういう場合は、やっぱり会社が出てきますか？

水戸部 いや、そうでもないですよ。部署のトップがOKすればなんでもいいという印象が強いかな。担当編集も、会社としてというより個人の実績を重視する人が増えている印象です。

川名 ぼくがデザインしたマガジンハウスの『君たちはどう生きるか』、あれは社が相手だったんです。いや、実際はもちろん編集者がもち込まれた。会社をあげての出版企画だから、確実に売れるんですよ。宣伝も打つしいろんなプロモーションもする、営業が総出動で書店を回る。その20年後、歳をとった自分のところにあの本がもち込まれた。原書はものすごくいい本で、ぼくも学生のときに読んで、こうやって生きていこうと素直に受け止められた。

そういうことを経験して、ちょっといろいろ信じられなくなってしまったところがあるんです。

だからあれはビジネス書ではないけれど、やり方としては完全にビジネス書の売り方をしていて、やっぱり結果も出している。運がよければ「すごく売れた。よかったね」という経済活動だったんですよね。それが会社全体で組織ぐるみで動いて目標値に向かって数字を伸ばしていく。売れることもものすごく重要だけど、本来の需要を超えてまで売れていく様子を見て、本の内容との乖離を感じてしまったんですよ。

長田 あるテキストに価値があると信じてそれを届けようとする熱意や情熱は否定するものではないけれど、ただ売れればいいのかといえばそうではない。でも少しでも多く売りたい。そういう矛盾を抱えながらやっていくと、じゃあ自分になにができるのかなということを考えざるをえなくなります。

水戸部 そこにひとつの回答を示しているのが名久井さんですよね。商業出版のなかで本の物質性を高めてオブジェとしての魅力があるものをつくりだしている。

名久井 あまり自分ではそういう意識はなくて、クロス装の本が好きというくらいのことでしかないですけど。

長田 でも一口にオブジェと言ってもいろいろあります。とくに本の場合は物質性がつよいから、加工に走るきらいもある。必然性のない物質性を付与されたオブジェが多々あるなかで、名久井さんのお仕事はそれらと一線を画している。

る意識にも接続しますよね。

川名 野中ユリさんもそうだけれど、栃折久美子さんだったり、その辺の感じが名久井さんからはすごく出ていて。

水戸部 たぶん武井武雄がすごく好きなんじゃないかなと思うんですけど。

名久井 ああ、大好きですね。

水戸部 やはりそうですか。あの辺りの古書を見ているとわかる気がします。

川名 絵本との親和性が高いのも名久井さんに通じるところがあります。

長田 名久井さんはクロスも使うし箔押しもする。それはそのテキストの内容や予算、出版の規模に合わせてもっともいいものを考えた結果、そういうものを選択している。一方で川名さんはこういうことができるとしても、自分ではおそらく選択しないと、先日の佐藤亜沙美さんとのトークでは言っていましたよね。あえてこういうものを選ばないと。

川名 かたとしてね。でも、それもやっぱり環境だと思いますよ。もしぼくが「マームとジプシー」の宣伝美術をやるとしたら、そういう手段も考える。

長田 なるほど。

名久井 そのお客さんのトーンというか、そういうのもありますよね。

川名 そう。だから本ならやっぱり最終的には読者を見たいじゃないですか。読者に向けてつくりたい。ちょっときれいごとを言っているみたい

ですよ。こういうことを名久井さんはポンっとや
る。それがすごいカッコいいなと思っていて。

長田　時代に添うことも全然できるのに、その
真逆をいくこともできる。こういうところは名久
井さんは意図的なんでしょうか。つまりいまの全
体の流れを意図的に感じて、そこから外れるように意識し
ている？

名久井　ああ、そういうことは感じたことなかっ
た。

川名　ほら、そうやってすり抜けるじゃないで
すか。名久井さんは考えていないわけがないのに。

水戸部　それをマジックと呼ぶんです。

一同　（笑）

名久井　うまいこと言いましたね。

川名　魔法使いに言われた（笑）。でも『あたし
とあなた』は帯にタイトルと著者名を入れている
ので、自分ではあまりそういう意識はなかったで
すよ。

長田　編集はもちろんのこと、読者も含めて出
版に関わるひとみんながどう思うかという話だと
思うんですけど、『あしたとあなた』が示している
ような方向性は非常に意味があるとぼくは考えて
います。そして出版がどうなっていくのかを考え
たときに、名久井さんがさきほど話してくださっ
たふたつの道筋は当然考えないといけないことで
すよね。

名久井　さきのはわたしの勝手なイメージです
けどね。

川名　でもすごく賛成できますよ。あのふたつ

の、ざっくりいうと高い本と安い本を両輪でやっ
ていくというのは、日々感じていることです。

長田　渡邉康太郎さんの『コンテクストデザイ
ン』（Takram、2019年）という本をつくったんで
す。銀座にある一冊の本を売る森岡書店本店で限定販
売して、いまは東京の青山ブックセンター本店で
だけ取り扱っている本なんですけど、基本的には
私家版で、限定の特装版と通常版を用意したんで
すね。特装版は上製で、本文の天側だけ色を塗る
コバ塗り、背に箔押しをして表1は題箋貼りとい
うもの。資材は全部上質紙で、そこに調肉した特
色を2度刷りするというだけなので、割と再現可
能なことをやったのですが、こういう本をつくっ
ておきながら、一方でちょっと嫌だなという気持
ちもあって。たしかに特別な本で、こういうつく
りにする意味もあるんですけど、これを商業ベー
スでちゃんとできないことへのジレンマもあるん
です。

川名　限定して販売するという方式に対して。

長田　そうです。これはこれで本の売り方とし
てはありだと思うんですけど、ぼくは本は特別じ
ゃなくていいと思っている人間だから。誤解のな
いようにもう少し丁寧に言うと、本はだれにでも
つくれるものじゃないけれど、出来上がった本を
特別なものとして見るのはあまり好きじゃないん
です。本は読まれて完成するものなので。見かけ
だけの特別感なんていらないし、そういう方向に
ばかり力を注いでいても、結局本は生き残れないと思
っている。だから特装版だけの世界になればいい

とはまったく思っていなくて、むしろたんなる紙
の束でいいんじゃないかとすら思っているところ
があります。

やりたいことの着火点

名久井　できればたくさんつくって、うまく商業
に乗れれば一番いいですね。

川名　名久井さんはその成功例がすごくある。

名久井　やっぱり売れたいじゃないですか。本を
つくるからには売れたいという気持ちがあります。

長田　売れたいですよ。でも、じゃあどこまで、
どう売れればいいのか。装丁家が考えることでは
ないのかもしれませんけど、とはいえどんな本で
も10万部売りたいのかといったら、どうなんです
かね？

名久井　「売りたい」というのと「売れる」という
のはまたちがうと思うんですけど、どんな本でも
10万部売りたいかというとそうではないんです。や
っぱり詩集とか歌集のように、少部数でも価値の
ある本というのもあるし、みんなに読まれたい小
説とかもあるし、そこはジャンルやその本の性質
にもよりますよね。水戸部さんはかなり大部数の
本をデザインしていますけど、どう考えています
か？

水戸部　ぼくも別に全部が全部大部数というわけ
じゃないですけど、いわゆるビジネス書について
言うと、2万〜3万部売れて当たり前、増刷する
ことは前提という編集者は多いですね。でも正直、
デザインによって売れるなんてことはないと思っ

ているのかを、自分たちのことばで明らかにしていきたいんですよ。デザイナーは魔法は使わないし、あなたたちと同じ人間として労働しているんだと。

水戸部　川名さんは打ち合わせをするとき、たとえば名久井さんのデザインした本をもってきて、ぼくのデザインした本をもってきて、これとこれを合わせてこんなデザインにしましょうというような、具体的な話はしますか？

川名　します。

水戸部　ぼく、それをしないんですよ。打ち合わせのときには具体的ななかたちを提案したりしない。ラフでいきなり見せる。ぼくはそのプロセスをマジックだと思っていて。(笑)。

川名　ダメだよ(笑)！　そういうのはね、ぼくはよくないと思う。

水戸部　実際作業するときに、打ち合わせとちがうものにしたくなるかもしれないじゃないですか……。

名久井　水戸部さんの打ち合わせって、どういう感じなんですか？

水戸部　だいたい編集者から本の内容について説明を受けて、「わかりました、考えてみます」。

川名　(笑)　MP回復する時間みたいなものが必要なわけだね。

長田　その場では考えない？

水戸部　もちろん考えますけど、ほんとうのアイデアはだいたい真剣に向かってからじゃないと出てこない。つまり仕事に取りかかってからじゃ

ないと生まれないですね。

川名　いや、打ち合わせのときに真剣に向きあおうよ。

一同　(笑)

川名　名久井さんはどうやって打ち合わせていますか？

名久井　私は最初の打ち合わせの前に原稿を送ってもらって、読み終わったあとにお会いするんですけど、もうそこでイラストレーションだったら、この人でこういう絵でどうですかとすごく決めてしまいますね。その場で発注しちゃうくらいの感じです。

川名　ぼくは打ち合わせのなりゆきに任せています。でも、その打ち合わせのときで最終形まで完全に決まる。紙まで決まるときもあります。

名久井　わたしと川名さんの場合は絵や写真をもってくることが多いというのもあるかもしれないですね。水戸部さんはそういうスタイルじゃないから。

水戸部　ぼくも原稿を読んでから打ち合わせるときもありますよ。でも、読んでからでも、いったんもち帰ります。

名久井　わたしはイラストレーターに時間をあげたいなと思って急いじゃいます。

長田　水戸部さんはイラストレーションを描く場合でも自分で全部用意しますもんね。

水戸部　まあ、そこでしょうかね。ぼくに時間をください、という感じですね。魔法がほしいときは、ぜひ。

川名　だからそういうのがよくないんだって(笑)。

エンブレム問題が起きたときにもうひとつ思ったのが、デザインなんてパクリの歴史じゃないかということ。多くのひとが、デザインを唯一無二のオリジナリティを備えたものと考えているとしたらとても危険だと思った。装丁というものを歴史的に見ていくときにもきちんとなにかがつながっていて、これがこれの影響を受けて、またこれのカウンターとしてこれがあったということが見えてくる。そのための資料としてこの本をまとめた側面もあります。

長田　ただ、これは本書にも記していますけど、この本を見ているとぼくはけっこう暗い気持ちになってしまう。

名久井　暗い気持ち？

長田　ジャケットの表1ばかりを集めたわけですけど、年を経るにつれてデザインがどんどんうるさくなってきているというか、声が大きくなっていることがよくわかります。個々のデザインはその細部を見ていけばどれももちがうものなのに、全体の印象としては似てきてしまっている。その背景には出版の経済危機があり、またスタイルの消費があることはわかっているのだけれど、それでも出版そのものがとても貧しくなっている印象が拭えない。

川名　その感じでいくと、やっぱり名久井さんの仕事はちょっと特別ですよね。さきほどの『あなたとあなた』って、じつは表紙に文字がないん

長田　おお、そういうポジティブな解釈なんですね。

水戸部　そういうことで不快に思ったことはありますか?

名久井　ほとんどないですね。

川名　ぼくは不快に思うほうなんですよ。社を挙げるとか言われても、ぼくが仕事をしているのは編集者であり著者なので、実態のよくわからない組織全体を出されても困る。営業の意見を聞くのはいいんですよ。現場の声だから。でも社とかそれぞれがわかれと思って言われてもまったく乗れない。

水戸部　ぼくは社が来て全部否定されたこともありますよ。

名久井　えー。さすがに社長が来たことはないなぁ……。

川名　全否定!?

水戸部　編集者とのあいだではデザインもOKになっていたんですけど、そのあとでいろいろ注文が入って、最後は社長が出てきて仕事を降ろされましたから。

名久井　それって、向こうとしては「いつもとちがう力を出してください」という感じですよね。それはちょっと、こちらとしてもおいそれとは首を縦に振ることはできない。だって、相手によって仕事の取り組みかたを変えるわけじゃないですからね。いつでも、だれが相手でも、全力でデザインしているわけだから。

水戸部　通るか通らないかの一か八かというのが毎回で、健康に悪いんですよ。

魔法は使えません、人間です。

川名　この一連のトークイベントをやり出したのは今回の本で示した出版に関する議論を継続していくためなんですけど、ぼく個人としてはサブテーマがあって、それはきちんとデザイナーがデザインの話をする場をつくるということなんです。こういう意識をもったデザイナーのエンブレム問題がきっかけで、佐野研二郎さんのデザインが盗作だと世間が騒いでいたときに、佐野さん本人が出てきて「パクリじゃありません」と言ったわけじゃないですか。ぼくはあれを見て「だめだ」と思ったんです。佐野さんの釈明だけじゃなくて、あの問題に関してデザイナーがおこなった説明では、デザインという仕事がなにをするものなのかわからない、伝わらない。素材を渡したらそれをなにかいい具合に仕立ててくれる存在くらいにしか思われていないんじゃないか。デザ

長田　名久井さんが相手に左右されないタフさをもっているのは、やっぱり広告の仕事でいろいろなひとたちを相手に仕事をされたからですか?

名久井　そうかもしれないですね。基本的に会社相手の仕事ですし、いろいろと細かな注文を出してくるクライアントが多かったせいか、そういうのには全然なにも思わなくなりました。でも、基本的には相手が個人であれ組織であれ、みんなそれぞれがよかれと思って言っているんだと思って、耳は傾けるようにしています。

インするひととデザインしないひととのあいだに大きな意識の隔たりがあると感じました。でも、ぼくらとしてはごくごくふつうの労働というか行為として、いろいろな気遣いだったりとか、「こうしたらいいんじゃないか」と考えられることを一生懸命つくりだして、最終的にいつまで経っても理解してもらえなかったりする。「名久井マジックでどうにかしてください」とか、言われたりしませんか?

名久井　あります、言われます。

川名　「マジックじゃない」と思うじゃないですか。

名久井　そう、それすごく嫌なんです。断じて魔法じゃない。魔法が使えたら徹夜なんてしないし、必死になって勉強もしない。

川名　魔法は使えません、人間です。水戸部さんも言われる?

水戸部　聞くたびにカチンと来るんですよ。その時点で、すでに編集者とのあいだに意識の乖離がある。そういう言い方が通用してしまうと、デザイナーってもはやよくわからないひとになっちゃうじゃないですか。そしてそういう認識をされてしまっているから、つくったものがなにかになにかに似ているとかで、それを総叩きにするようなことが起きてしまう。もちろん明らかにこちらの盗用はNGだけれど、そうじゃない場合でもこちらの理屈がなにをし

川名　たしかに言われたことはありますね。

あと『BOAT』という舞台ではピンホールカメラで長時間露光で撮った写真を使っています。シャッターを開けっぱなしにして撮るんですけど、主演の宮沢永魚さんにモデルになってもらって、ここで何秒立ち止まって、つぎは何秒歩いて、そこで何秒座って、という指示を出して一発で撮っているんです。パソコンで合成すれば同じような効果は得られるんですけど、一発撮りで幽霊みたいな写真にしたくて。何日もかけてテストしたんですけど、ボートが動かないからどうしてもボートが一番しっかり映ってしまう。それでどうしようかと頭を悩ませて、結局ボートの陰にひとを入れて、撮影している間中ボートをずっと動かしつづけてもらったんですよ（笑）。そういう超アナログな遊びをしていたりしますね。

川名 そのたのしみながら遊んでいる感じ、いいですよね（笑）。クラブ活動の感じというか。

名久井 それはすごくありますね。

長田 そういうことをたのしんでくれるひとたちが名久井さんのまわりには集まっている感じがします。

水戸部 集まっていますよね、明らかに。

名久井 でも、川名さんがデザインしているお笑いコンビ「男性ブランコ」の仕事も同じじゃないの?

川名 そうですね。あれは遊んでいますね。自由でお金がなくて時間もないからたのしむしかない、という面もある。

水戸部 ダメ出しが来ることはあるんですか?

川名 ないない。

水戸部 それが来たときはどうするんですか?

水戸部 え……考えてない。

水戸部 ぼくはあるんですよ、結構。これはたのしんでやりましょう、お金もあまりないですし、みたいな頼まれかたをしたのに、デザインに対してダメ出しがくる。

川名 うーん。たぶんぼくも名久井さんも、最終的には演者が好きにやってもらえるために、そのひとたちがたのしんでもらえるための舞台をつくっているんですよ。そこで自分たちがたのしんでいるかと言われると、たのしいはたのしいんだけど、自分自身がたのしむためにたのしんでいるわけじゃない。

長田 たとえばどんなダメ出しが来るんですか?

水戸部 この文字ちょっと大き過ぎるから小さくしてくださいというような、いわゆる造形の部分にリクエストが来るんです。ぼくは相手の希望を外さないようにしているんですよね。

名久井 そんなことないと思う。外すとか外さないとかいうことじゃなくて、いま川名さんが話してくれたように、スタンスのちがいなんじゃないかな。水戸部さんはすごくストイックで、どんな仕事でもそのスタンスが変わらないひとだから。

川名 つまり水戸部さんがいま話している「たのしむ」は、水戸部さん自身がたのしむということで、川名さんと名久井さん自身の「たのしむ」は、関わっているひとたちと全員でのチーム感のようなニュアンスということですよね。水戸部さんはだから、やっぱり作家性のひとなんだと思います。

水戸部 結局だれもたのしくない、というところに行き着くんです（笑）。

それぞれがよかれと思って言っている

長田 いまの話の流れで聞きたいのですが、本のデザインがOKになるまでって、それこそ一冊ずつケースがちがいますよね。編集者がOKなら大丈夫な場合もあれば、著者の了承が必要だったり、はたまた営業の意見がつよいケースもある。部数が多くなればなるほどいろいろなひとがその決定に関わってきますが、そのあたりはどう捉えていますか。

名久井 関わるひとが多いと、どうしても好みが分かれますよね。部数の多い本になると急にいつも出てこなかった部長が出てくるということはありますよね。わたしは編集者と仕事をしていたはずなのに……と思ったりすることもあります。

川名 担当編集者とはすごく盛りあがって校了直前までいったのに、いきなり知らないひとが意見を言ってきたりしますよね。

名久井 社を挙げて、という仕事のときはほんとうに「社」が来ますし。

長田 それってよくわからないですよね。

名久井 そうですか?

長田 社を挙げたいときもあると思うので、わたしは「社が来たな」と思うだけというか。だって、その会社のひとみなさんがその本を気にしてくれているわけじゃないですか。

名久井　そうそう。

長田　いま名久井さんが話してくださったことって、すごく重要なポイントだと思います。いまは出自がデジタルの表現も多いですが、90年代にデジタル出版されたもの、たとえばフロッピーディスクやCD-ROM媒体の電子ブックには、現在再生しようとしてもできないものがたくさんある。CD-ROMは保存状態にもよりますが30年前後で劣化すると言われていて、ふつうに管理していても再生がむずかしいものもありますし、フロッピーディスクはそもそも再生するための装置がありません。

テキストは基本的になにかに定着しないと残らないものなので、それが電子媒体であれ紙媒体であれかたちになっていることが重要なんですけど、紙としての本になっていれば、そこからどうにでも展開ができるつよみがあります。そういう意味で、名久井さんがおっしゃっていることはすごくまっとうな出版精神という感じがします。

名久井　でも、わたしはフリーのデザイナーでしかないので、それを思っていても状況を変えられるわけじゃありません。だから日々紙の本をつくっているだけなんですけど（笑）。

水戸部　名久井さんが装丁をやろうと思ったきっかけは、そのあたりのデジタルメディアに対するアンチテーゼがあったりしましたか？　というのも、ぼくにはその問題意識があったんです。大学でデジタルアートを学んでいたんですけど、そこでいま話題に上ったような作品の恒久性について考えていて。そこでぼくはやっぱりモノとして残るものじゃないといけない、そう思って装丁に向かっていったんです。

名久井　わたしは大学卒業後は広告代理店に入社して7年間思い切り広告畑にいたので、最初から本だったわけではまったくないんですね。もともと紙は好きで、使わなくても紙見本をもっていたくらい。でも広告の仕事って、たとえばポスターなら印刷屋さんが「それならヴァンヌーボですね」と言ってくるみたいな感じで、予算にもよりますけど、自分で資材を選ぶようなことはあまりありません。あと、広告の仕事をしていると、広告の目的は広く告げることなので、やっぱりデザインを何案もプレゼンしないといけません。A、B、C、D……それでA案のこととB案のこととC案のこれを合わせて、ということを繰り返して、最終的になんてことのないものになっていくことが多いんです。それがほんとうに「いいもの」になっているのか、その感触がまったくなくて。いまはTwitterなどのSNSがあるから感触の捉え方がちがうかもしれないですけど、わたしが広告の仕事をしていた当時はそういうものがなかったので自分の仕事がどうやって世間に届いているのかがほんとうに見えなかった。そういうことが積み重なっていって、もう少し手触りが見えるものが見えたり、そのひとつに伝わる手触りが見えるような感じがして、本の仕事をメインにしていこうと考えるようになりました。

川名　それは代理店にいるときから？

名久井　そうですね。最後の2年くらいは両方やっていましたね。

川名　じゃあ菊地成孔の『スペインの宇宙食』（123ページ）は……。

名久井　あれはまだ社員だったときですね。

超アナログな遊び

川名　名久井さんは本の仕事以外にもいろいろされていますよね。そのなかでも劇団「マームとジプシー」の宣伝美術がおもしろいんです。

名久井　演劇って、どこの劇団もそうかはわからないんですけど、わたしが宣伝をつくるときにはまだ戯曲が一行も出来ていないときも多いんですよ。つまり話がわからない状態で宣伝をつくらなきゃいけないので、「マームとジプシー」なら主宰の藤田貴大さんに全体のイメージを聞いてそれをかたちにするということをやっています。だから毎回遊んでいるというか、ふだんの本のデザインとは全然ちがうスタンスでやっていますね。

川名　名久井さんにしては派手なやり方が多いですよね。

名久井　派手？　写真とかだから？

川名　そういうビジュアル面のこともあるし、グラフィック的な面で手法がちがうというか。『ロミオとジュリエット』とか、知らない名久井さんだと思って。

名久井　そうですね。あれは画家で絵本作家のヒグチユウコさんに描いてもらった5センチ角くらいの絵をB0まで引き伸ばしてつくっていますね。

わけです。でも、装丁が適当なものでいいのかといえば、けっしてそんなことはない。資材も含めて、それは手にしてくれた読者に、読書体験とともに刻まれるものでもありますから。水戸部さんが言うようにお金をかけなければいいというものじゃないけれど、コストだけの話でもないのが、むずかしくもおもしろい部分だと思います。

川名　『キム・ジョン』、いい本ですよね。

名久井　そう思います。この本が売れることには、希望があるという感じがします。

川名　予算が厳しかったということですけど、きちんと名久井さんセレクトの紙ですよね。カバーが微塗工紙で。資材選択にもデザインにも、名久井さんの手の感じってありますよね？

水戸部　ありますね。ぼくからしてみると、名久井さんデザインというのは帯がきちんと帯らしくちゃんとある。カバーと帯の関係性でどうこうしようというところからは降りてる感じがする。

長田　それもそうですし、あとはきちんとクラシック。保守的とか伝統的っていうことじゃなくて、いまのものとして歴史を接続できている感じがします。しかもそれを、グラフィックとしてただけじゃなくて、資材選択も含めた本全体としてできているのが、ほんとうに唯一無二という感じがする。『あたしとあなた』の本文用紙なんて、その最たるものでしょう。

川名　『あたしとあなた』は、遠くない未来に紙の本を出版すること自体が少なくなっていったとしたら、それでも本を世に送りだすのだとしたら、たぶんこういうかたちで残っていくんじゃないかなというひとつの最終形態だと思う。いずれだれかがわたしのデザインを改めて、そのときその時代にふさわしい形式で出版し直すのでしょう。過去と現在と未来があるとして、わたしは過去から未来へ向かう、それの途中をつくっている。

名久井　結果としてそれはそれですごくうれしいことなんですけど、わたしが日頃考えているのは「どうやってテキストを生き延びさせていくか」。その『あたしとあなた』はすごく売れたので、それはそれですごくうれしいことなのでしょう。

川名　まさに書物への温故知新ですよね。過去に敬意を払いながらつぎにつなげていく。だから、野中ユリさんの装丁から名久井さんの装丁になるというのは、ぼくらから見てもすごくスムーズなんですね。

長田　どういうことですか？

名久井　ただ、いま電子書籍が増えてきているじゃないですか。それがどうなっちゃうか、わたしはけっこうハラハラしていて。

ときに、ベストセラー作品のように10万部、100万部と売れる／売ることで、本のかたちとしてたくさんのひとに種子を蒔く方法がひとつ。それと物質性を高くすることで捨てられたり売られたりしないような本をつくって、たとえその所有者が亡くなったとしても、ずっと先の未来でだれかが物置に眠っていたその本を見つけて「これ、いい本だな」「また出版しても意味があるかもしれない」、そんなふうにつながって生き延びるというのがひとつ。大きくはこのふたつの方向を、いつもぼんやりとですが考えていて、自分の仕事はそういうつながっていく流れの途中にあるものという気がしているんですよね。

長田　名久井さんよくインタビューでも「バトンを渡す役割」という言葉を使っていますよね。

名久井　そうですね。そのイメージがすごく強いですね。もうちょっと具体的に説明すると、たとえば河出文庫の尾崎翠さんの『第七官界彷徨』はわたしのデザインなんですけど、もともとの単行本は野中ユリさんがデザインされている本です。文庫にするにあたり野中さんのお仕事を改めるというのは気が重い仕事ではあったんですけど、そのときその時代に合った物体の形式でテキストが

出版されることはすごく大事なことだと思いますし、いずれだれかがわたしのデザインを改めて、そのときその時代にふさわしい形式で出版し直すのでしょう。過去と現在と未来があるとして、わたしは過去から未来へ向かう、それの途中をつくっている。

川名　まさに書物への温故知新ですよね。過去に敬意を払いながらつぎにつなげていく。だから、野中ユリさんの装丁から名久井さんの装丁になるというのは、ぼくらから見てもすごくスムーズなんですね。

長田　どういうことですか？

名久井　たとえば電子書籍の配信サービスがなんらかの理由で終了したら、その書籍のデータはなくなりますよね、自分たちの端末から。

川名　インフラ自体がなくなってしまう？

名久井　そうそう。インフラ自体もなくなってしまうし、テキスト自体もどうなるかわからないじゃないですか。版元が管理しているとは思うんだけれど、データという形式だからどうなっているのかわからない。だから、わたしはどっちかというと物質としての本よりもテキストが残るということを考えているんです。

川名　なるほど。紙でもデータでも、その「本」という器に入っているものがどう受け継がれていくかを中心に考えている。

どうやってテキストを生き延びさせていくか

長田　2018年に大手製紙会社が紙の生産ロットを抑えてしかも価格をあげたよね。それまでやってこなかったことをついに実行に移した。それでさきほど名久井さんがお話されたように、紙は一度に大量につくらないといけない。定期刊行物である雑誌の用紙とかはとくにそうなんですけど、でも各社の雑誌発行部数は下がりつづけているし、廃刊・休刊も相次いでいる。そうなると在庫がだぶつくわけです。企業の視点で考えればコストカットは当たり前です。製紙会社も書籍や雑誌のための紙をつくることだけが仕事ではありません。だからロットを抑えることも、単価を上げることも、当然の判断です。加えて紙の銘柄の廃盤も増えています。出版社からしてみれば資材のコストアップ、増刷時に同じ銘柄がつかえないことには、いろいろ不都合があります。

名久井　一番は本の定価ですよね。じりじりと上がってきている。昔は文庫本だと500円くらいで買えましたけど、いまは1000円近くするものもめずらしくないですから。

川名　ありますね。ある日PDFが送られてきたんですよ。

名久井　そうそう。それで今回はAのなかから選んでください、Bのなかから選んでくださいと。

資材の値上がりはデザインにおける紙選びにも直結します。「このなかから紙を選んでください」というような会社もありますよね。

長田　紙を変えると製造コストが変わります。コストは定価に直接跳ね返ってくる。けれど編集者と版元は少しでも多く売ろうと考えるので定価を下げたい。そうなると選べる紙、実現可能な加工はどうしたって限られてくる。

川名　そんななかでも、名久井さんの仕事には「これどうやって通したんだろう」という本が多い。たとえば穂村弘さんの歌集『水中翼船炎上中』（59ページ）は継ぎ表紙で箔押し。

長田　継ぎ表紙というのは表紙の表側と背と裏側の3枚の紙をひとつなぎにして製本する方法です。

川名　しかもこの本、1冊ごとに表紙に印刷されているパターンが違うんですよ。

名久井　でも、表紙のパターンについては、じつはプラスアルファのコストはかかっていません。表紙のパターンのコストはかかっていません。印刷用に何枚面付けできるか聞いたら表3種類、裏3種類だということがわかったので、3かける3で合計9種類の組みあわせができますよね。あとはそれをランダムにやってもらった。だから印刷や加工で余計なコストがかかっているわけじゃないんです。

川名　ぼくはそのあたりから危機感をもちはじめた部分があります。そのPDFでありありと業界のピンチが可視化されたので。

名久井　小説の初版部数が減っていて、いまだと芥川賞をとっても初版部数が以前ほどは増えません、部数が見込める本でも資材にお金をかけられる機会は減っていますね。

長田　でも箔押しはけっこうなコストですよね。1部いくらの手間賃だから、増刷してもコストは絶対に増えますし、ちなみにこの本は増刷もしたんですか？

名久井　はい、増刷しています。

川名　いやあ、すごいな。この仕事をしていると、たまに「このあいだあの本にお金を使っちゃったので今回の本ではあまり使えません」ということがあるんですよ。

名久井　どういうこと？

長田　年間予算ということですか？

名久井　そう。で、その予算のなかから多くを割り当てられているのが名久井さんなんじゃないかと。名久井枠があるはずだと思っていて。

長田　そんな枠ないですよ（笑）。わたしも全然予算のない仕事をたくさんやっていますからね。

川名　知っています。

名久井　たとえばベストセラーになった『82年生まれ、キム・ジヨン』（137ページ）も、編集者さんはここまでは売れるとは思っていなくて。でも出すべき本だということで依頼に来られたんです。だからあの本も、資材や加工で贅沢は一切していません。

水戸部　装丁にお金をかけたからといって、その本が売れるわけじゃないですからね。

名久井　そうですね。

長田　装丁ってすごく重要だけれど、それだけで本の売れ行きを左右するのかというとそんなことはない。結局内容次第だという言い方もできる

大きな会社に頼むことはほとんど不可能に近い。でも『デザインのひきだし』創刊号から続いている「本づくりの匠たち」という連載でいろいろな工場に行かせていただいていたんですけど、そこでたくさんの抄造機を見ていたんです。巨大なものもあれば小さめのものもあって、そういうものを使っている会社があることも知っていました。

この本の紙の開発をお願いした石川製紙さんは和紙の工場なんですけど、襖紙のような厚いものから薄い紙までいろんなものを漉いていて、しかも色や模様がついているような多種多様な紙をちょっとずつつくることのできる、機動力がある切り替えの早い機械を使っている製紙業者さんです。

石川製紙さんには、ヤンキードライヤーという大きなドライヤーが2機ついているというめずらしい機械がありました。このドライヤーには紙の表面を乾燥させてプレスする役割があって、片面だけに使うとOKブリザードですとかいわゆる片艶ラップ系の紙のようなものが出来る。ドライヤーが2機ついていると紙の両面ともツルツルにできるんです。しかも簀の目がつけられる機能も備わっていたので、ここならいけそうだなと社長に連絡をして相談したら「やってみましょう」ということに。

川名　じゃあなにかのベースがあったわけではなくて、ほんとうにゼロから開発したんですね。

名久井　はい。この紙はブルーがかっているんですけど、それもPANTONEのカラーチップを用意してこれとこれの中間でお願いしますという

ような指定をしています。最終的には現地に行って、色味の調整をしたり、紙の厚みも機械に原料を流しながら少しずつ厚さを変えていってもらって、「このへん」というふうに決めていったので、斤量としては半端なものになっています。

川名　名久井さんがすごいのは、そうやってちゃんと現場に足しげく通っている。とても真似できないなと思って。

長田　川名さんと水戸部さんはあまり行かないですか?

水戸部　チャンスがあるなら行きたいですけど、だいたい嫌がられて断られます。

川名　ぼくは、若いときはけっこう現場に通っていたんですね。でも行く先々で、「お前はなにもわかってないよな」みたいな感じで怒られつづけて心折れちゃったところがある。それで行かなくなりました。

名久井　わたしは怒られはしないけど、やっぱり若いときは女性ということもあって多少ばかにされたりすることもありました。いまは年相応というか、その人の独断で終わらせることもありますよね。そういうこともほとんどなくなって、ずいぶんらくになったなとは思います。

長田　出版も印刷も男性社会でしたし、いまもその風潮は残ってしまっていますから。

名久井　でも、だいぶましというか、生きやすくなっているとは思いますけどね。

長田　ちなみに紙を開発するという提案はどうされたんですか?

名久井　「紙をつくろうと思います」というふうにふつうに言いました。でも、これが実現できたのは編集者の力添えがあったからこそ。アイデアの出発点はたしかにわたしですけど、ひとりじゃとても無理でした。ナナロク社は規模が小さいので制作部があるような別の部署があって、これが大きい会社なら、制作に関する別の部署があったりとか、そこの方も含めてみんなさんがめんどうくさがらずにやっていかないと実現しないようなことなので、ほんとうにみんなでがんばったという感じですね。あともちろん製紙会社さんにとってもイレギュラーな仕事なので、いろいろ手間だったと思います。納品方法も含めてすべてはじめてのこととなので。

川名　たいていどこかがめんどくさがりますから。

川名　そうなんですよ。調べずに「できません」とか「無理です」とか言われることもありますし。

名久井　そういう方も含めてすべてはじめてのこととなので。

名久井　ちゃんと然るべきところまで話がいかずに、その人の独断で終わらせることもありますよね。

長田　大きい会社になると編集と資材管理が分かれていて、互いの領域を侵さない傾向があります。だから部署を超えてやり取りをするような面倒や手間がかかることには、みなさんあまり手を出したがらない。

川名　そういうのがちょっと増えてきた感じはありますね。

途中にあるものをつくっている

名久井直子×川名潤×水戸部功×長田年伸

2019年11月25日　本屋B&Bにて

紙をつくろうと思います

長田　名久井直子さんは文芸書を中心に装丁、ブックデザインでの活躍はもちろん、『デザインのひきだし』誌（グラフィック社）の連載を通じてながく印刷や加工、製紙業の現場を取材されています。

本はデザインだけではなく、それを実現する具体的な素材と技術——紙やインキ、製本がなければ存在しえません。名久井さんはデザインというソフトと、そして素材や技術というハードの両面をきちんと視界に捉えながら本をつくっている、そういう印象があります。

名久井さんがデザインされた谷川俊太郎さんの『あたしとあなた』（106ページ）は、まさにその両面が調和している好例だと思います。この本、デザイン的にもいろいろお話できる部分があると思うのですが、なにより本文用紙ですよね。名久井さんはこの本のためにこの本文用紙を開発することを提案しています。

名久井　そうですね。出版から幾年か経ちこれでもいろいろなところでこの本についてはお話しているのでもう知っている方もいらっしゃると思いますが、もともとこの仕事の依頼が来たとき、わたしにとって谷川俊太郎さんはとてもおおきな詩人で、そんなひとの詩集をどうデザインしたらいいのかと思ったんです。詩を拝読したらどれも短い詩で、多くても1行に10文字ぐらいしか入らない。短く短く、進んでいく詩でした。それで縦長のレイアウトと横長のレイアウトも用意してどちらも谷川さんにお見せしたら「縦がいい」という返答があって。でも、そうするとページ下部のスペースがすごく空いてしまう。そこで、その余白に絵や写真を入れるのではなくて、紙に情報量といいますか、そういうものをもたせたいなと思いました。あとは色のついた紙のイメージもわたしのなかにあって、それで紙からつくろうと考えたんです。

川名　うっすらレイドが入っている、横縞の紙ですね。

名久井　ホテルの便箋に縞々が入っていたりしますけど、そういうやつですね。

川名　これはどうやってレイドをつけたんですか？

名久井　これは竹の簀の目です。簡単に説明すると、原料を漉いて紙をつくることを抄造するっていうんですけど、多くの場合、紙は機械でつくられていて、一度に大量のロットを生産するんですね。だから本一冊のためだけに新しい紙の開発を

してそれを束見本に巻いて、また1級下げてみて
出力してそれをカットして、というのを繰り返してデザ
インの筋力をあげてきたので、それを理屈だけで
説明するのはすごくむずかしいし、ことばだけで
伝えられるものでもないですよね。でも、スタッ
フにそれをしたら全然続かないし。

川名　いまだとパワハラになりかねない。

佐藤　ほんとうにそうなんです。だからそれを
強要できないからひとりでやっているんですけど。

長田　今後もスタッフは採らない？

佐藤　いまのところその予定はないです。今後
また変わるかもしれませんけど、いまの自分には
その度量がないです。お願いしたとしても、結局
自分で回収して最後までやってしまう。まだまだ
祖父江さんのようにはできませんね。でもいつか
は乗り越えてみせたいです。

佐藤亜沙美（さとう・あさみ）

1982年福島県生まれ。2006年から2014年まで
コズフィッシュに在籍。2014年に独立し、サトウサン
カイ設立。数多くの書籍を手がけるとともに、『Quick
Japan』（太田出版）のアートディレクター&デザイナーを経
て、2019年より『文藝』（河出書房新社）のアートディレ
クター&デザイナーを務める。

祖父江さんに憧れてコズフィッシュに入って、

おふたりとも師匠がいて、その精神を非常に色濃く受け継いでいる。

先日、菊地信義さんをお招きしてお話をうかがったのですが、そのとき水戸部さんは出来上がったこの本をみて、「菊地さんの作品集の延長」としか思わなかったと言っていた。つまり水戸部功には菊地信義という絶対的なものさしがある。佐藤さんにとってはそれは祖父江さんだと思うんですね。それが悪いということではなくて、むしろいいことだと思うのですが、佐藤さんはご自身の仕事やほかのひとの仕事をどう見ているのかが気になります。

佐藤　「コズフィッシュっぽくないもの」をつくっているつもりではいるんです。コズフィッシュでつくられるものは手数が多い分、それがレイヤーになって重量感や情報量につながっています。わたしは自分の仕事はそのままにその「重さ」を出さないようにしたいと思っていて。そういうところから文字の使い方やその軽さみたいなことを考えています。

だから自分の仕事を「コズフィッシュっぽい」と言われることには、じつは抵抗があります。それは自分なりに祖父江さんを乗り越えていきたいという気概があるからなんですけど、一方でそれだけではない感情もある。わたしは8年間、コズフィッシュに勤めたのですが、それくらいの期間「なか」にいたから、一口では言い表せない、なんというか複雑な気持ちを抱えているんです。

川名　佐藤さんが独立して仕事をされているのがわたしには合っているから。ただ自分のカウンターとして、「可愛い」ほうにはいかないという気持ちはあるかもしれません。そこにはすごく洒脱なお仕事をされる方がたくさんいますし、わたしはそういう土俵では勝負できないと思っているので、自分のスタイルを貫くという意味でもそのカウンターとして意識していたいです。

佐藤　ほかの方の仕事をどう見ているかについては、あまり見ないようにしています。理由はさきほどお話ししたとおりで、自分の仕事に集中する

佐藤　佐藤さんが独立して仕事をされるようになってから、エッセイの棚がちょっと変わったと感じています。それまでとはあきらかにちがうある種の強さをともなったデザインテイストがもち込まれた。

佐藤　でも、それは編集者の依頼があってのことだけのものを見てきたのかとか、個人の経験に依

長田　たしかに感覚的なところですよね。どれだけのものを見てきたのかとか、個人の経験に依存してしまう部分ですから。

佐藤　わたし自身が1級下げて出力してカット

ることが多かったんです。女性らしさとは、という疑問ももちろんありますけど、やっぱりみんなそう思っていたんだという確信が得られました。もっと刺激的であったそこは更新していきたいし、もっと刺激的であってもいいはずなので、そういう種類のデザインを求めて依頼してくださることは光栄に思っています。

長田　いまのエッセイの話もそうですが、佐藤さんは本のあり方はもっと多様であっていいと考えているのだと感じます。それが更新するという意識につながっていくのかな、と。その流れでいうと、後進の育成についてはどうでしょうか。若いひとにこの職業を勧められないという話もありましたけど、一方で佐藤さんの精神性をつぎの世代に伝えていくことが、結果的に本のあり方を多様にしていくための種にもなると思うのですが。

佐藤　わたし自身が祖父江さんにたくさんのことを教わりいまこうしてやっているので、下の世代に自分がしてもらったことをお返ししたい意識はあります。でもいまその余裕がないのが現状です。「できる」と「教えられる」は全く別物だということをどうやって言語化したらいいのか、ものすごく悩みました。文字組みについての意識って数値で教えられないというか……。

長田　わたしも師匠がいて、その精神を非常に色濃く受け継いでいる。

本のあり方をもっと多様に

当たり前で、圧倒的な敬意を変化させていっただけなんですけど、でもそれだけでは片づけられない感情もあって……。そういうもろもろを含めて、乗り越えられないけど乗り越えていきたいし、そのためには自分の発明もしていかないと、というのはありますね。

長田　いまのエッセイの話もそうですが、佐藤

川名　ちょっと意外。わりとストロングスタイルだと思っていました。

佐藤　こう見えて気が弱いんです（笑）。なので、やっぱりへりくだると挑戦する態度が取れなくなっていって、安全なほうに向かいたくなってしまうから、それが嫌でいろいろなお仕事をして、やっぱり出版っていいなと思って戻ってくるみたいなことを繰り返しているんですね。なので、最大限の敬意はありながらも同業の方と仲良くなりすぎると配慮のようなものも生まれてしまいそうなので、ある程度の緊張感は持っていたいと思います。今回、お話をうかがっていると「出版を守る」という仲間意識は素晴らしいなとは思いつつ、自分は書店でみなさんのお仕事を拝見して刺激を感じているくらいの距離感がいいなと思います。

長田　ぼく個人としてはたしかにライバル関係ではあるけれど、じゃあそのライバル関係なんなのかな、という思いもあります。仕事のパイを奪いあっているうちに、肝心のパイ自体がなくなったらどうするのか。それを考えるんですよね。

川名　ぼくもどちらかというと長田さん寄りなんですよ。長田さん、水戸部さんとは今回このテーマで問題意識が一致することも編集するなかで見えてきたし、こうしてイベントをやる度にむしろいがいを感じている。でも、主眼はそこではなくて、出版産業自体を継続させていくためにできることをやりたいということです。

師を乗り越えていく

佐藤　川名さんはそれがイラストレーターの選び方にも出ているなと思っています。もうすぐブレイクするだろうなというイラストレーターさんが何人もいるなかで、川名さんの装丁にはかならずよりフレッシュなひとに装画をお願いされている。

川名　ぼくはわりとミーハーなんですよ。だからイラストレーションの選び方にもそういう部分が出ていると思います。でもミーハーもそんなに悪くなくて、要するに若いひと、その業界に足を踏みいれようとしているひとたちとできるだけ一緒にがんばりたい、それだけなんです。

佐藤　でもそれがみなさんのステップアップになっている。こう言う表現がふさわしいかわかりませんが、イラストレーションへの愛情を感じます。

川名　ありがとうございます。水戸部さん、絵を使うのもいいものですよ。

水戸部　わかります。探す時間があれば探すので、その時間がないんです……だったらタイポグラフィで造形することに時間を割けたことがあります。吉岡さんはイラストレーションで時間を使う姿勢を感じます。

佐藤　吉岡秀典さんにも同じ姿勢を感じます。可能な限りデザインに時間を使いたい、気がつくと依頼する時間がなくなっているとお話ししていたことがあります。吉岡さんはイラストレーションで時間を割きたい。

水戸部　吉岡さんの仕事の仕方はすごいなと思って見ています。デザインにおける手数があきらかにちがう。佐藤さんは吉岡さんの仕事をどう見ていらっしゃるんですか。

佐藤　わたしが独立してからはひとりの偉大なデザイナーとして見られているけど、コズフィッシュ在籍時は「越えられない壁」という存在でした。吉岡さんにたびたび自分のデザインを見てもらっていた。わたしからお願いをして、どこをどうしたらいいのか、なにができていないのかを言ってほしいと。コズフィッシュという環境のなかで、当時のわたしはまったく実力がともなっていなかったので、そこに追いつくために必死に学んでいました。

吉岡さんによく言われていたのは面のもたせかた。大きいものと小さいもののメリハリをつけないと面がもたないとか。とにかく数え切れないほどのダメを出してもらって、それをひとつずつ修正していって、また見てもらってダメを出してもらって修正して……そうやってデザインのための筋力をつけていった感じですね。

川名　祖父江さんよりも的確に教えてくれる感じなんですか？

佐藤　デザインするうえでの大きい考え方を祖父江さんに教わって、実地的なことは吉岡さんに教わったという感じです。

長田　やっぱり佐藤さんと水戸部さんは似ていると思う。佐藤さんに祖父江さんや吉岡さんがいるように、水戸部さんには菊地信義さんがいます。

します。

わたしのなかに「書籍らしいデザイン」というものがあるんです。それは悪い意味ではまったくなく、ある意味で普遍性を備えたデザインなのですが、果たして自分が読者の身になったときに手に取りたい本がそういうデザインのものなのかということはすごく考えます。だれもが納得するような安心感がある一方で、ある種の統一感が出てしまう。ブックデザインの仕事は基本的に納期が短いですよね。時間が限られているうえに、つくられたものが「安心感」に向かってしまう気がしていて、わたしはそれを強迫観念的に避けているところがあります。

同じこととはイラストレーションを使ったデザインにも言えて、なるべく突きぬけたものをつくりたいと考えています。もちろん求められている場合は極力努力したいとは思うのですが。

蛍光色を意識的に使っているのも、イラストレーションのイメージを強くするためです。いつの世もそうなのかもしれませんが、時代にピントが合っていて新鮮に映ったイラストレーターさんにわっと依頼が集まって、あっという間に書店でよく見るようになり、いつの間にか消費していくような流れがあるように感じます。強度のあるものを生み出す人に依頼が集中して、クオリティの高いものが量産できることは物づくりとしては本望なのかもしれないのですが、ある日、飽和状態になって新鮮じゃなくなったら急に仕事が途絶える。それは自分に照らしてみても残酷なのではないかと。だから消費のサイクルの一端にならないように注意しています。

川名　たしかにいまはイラストレーターのサイクルが早いですよね。それは実感としてぼくももっています。

佐藤　豊かな土壌というか、イラストレーターさんにとってはチャンスが増えるのはいいことなのかもしれないので、わたしの考えが正しいと主張したいわけじゃないんですけど、少なくともわたし自身はイラストレーターさんを消費するようなサイクルには加担したくないなぁと思います。それもあって作品をもち込んでくれた方や、あまり書籍の経験のない方を意識的に選んでお願いしたりもします。依頼を受けたときにイラストレーターさんを指名されているときもあり、その場合は臨機応変に対応したりもしますが。

群れずに馴れずに

長田　佐藤さんには本のあり方、ビジュアルのあり方を更新していこうという意識がありますよね。その点において、佐藤さんと水戸部さんはかなり近いところにいる感じがあります。一方、ぼくと川名さんはあまりそういう意識がないというか、もちろんデザインとしてなにかあたらしいものを生みだすことに関心がないわけじゃないんですけど、それよりももうちょっと出版全体のことを主語にすることが多いんですね。そのちがいはどういうところから来るのか。

水戸部　佐藤さんとぼくには、本の仕事で生きていくしかないという切実な思いがある気がするんですけど。

川名　「生きていく」っていうのは、金銭的なことだけではなくてということですよね。

水戸部　この仕事を生涯のテーマに選んだことを考えると、それなりのポジションに就きたいという思いがつよくあります。

川名　それ、水戸部さんはずっと言い続けていますよね。

水戸部　それこそイラストレーターを消費するようにぼくももちろん消費されていますから。消費されて終わるわけにはいかないので。

長田　だからこそその上昇志向というか、成長へのオブセッションをモチベーションに変換していて、ほかのジャンルの仕事も積極的にやっているということでしたが、仮にそれだけでも経済的に回るような仕事は本だけにしたい。

佐藤　わたしは不安になると守りに入る傾向があるので、「最悪は目の前の仕事がなくなっても大丈夫」という状態にしておきたい気持ちがあります。本が大好きで、本の仕事をしているときが一番興奮するんですけど、一つのものに依存すると、可能な範囲で分散していたい。
それから、あきらかに強い希望があって提案の余地がない場合などは「おっしゃるとおりにします」みたいな感じになってしまうんです。

払われていました。それに、DTP以前はデザイナーが本文を組むことはなかったし、写真を加工することもあまりありませんでした。それは印刷所の仕事だった。でもいまはそれもデザイナーの仕事になっている。

川名 予算が潤沢だった時代を知らないですよね、ぼくらは。

長田 版元も含めた業界全体の話なので簡単にはいきませんが、もう少し健全であってもいいんじゃないかと思わなくもない。デザイン費をあげろということではなくて、少なくとも見直しが必要ではあると感じています。

佐藤 いいデザインが生まれにくい環境だなと感じることもあります。若いひとに「私も本がつくりたいです」「ブックデザイナーになるにはどうしたらいいですか」と聞かれることがありますが、積極的に勧めてよいか考えてしまうこともあります。それは自分のやり方が非効率であるために、作業にかかる時間や収入も含めた現実に日々直面しているからです。情熱をもってこの仕事に興味を抱いている若いひとにこの仕事を勧めるといういことは月に10冊も15冊もの作業を前提に勧めるということで埋め尽くされている時期がありましたよね。わたしは書店に行く度、疑問を感じていました。同時に自分は意識的にこの流れを避けなければと思ったんです。でも、それってデザイナーだけの問題じゃなくて、編集者からのリクエストだったりもするんですよね。

川名 そう、編集者からの誘導も多々ありますよね。

いう状態を繰り返して、いいデザインにするには、寝る時間を削って肉体を酷使しなければならない、そんな構図になっているのは問題だと思います。

消費されないために

水戸部 佐藤さんからしてみれば、ぼくらの仕事は「なんでこんなやり方をしているんだろう」という対象なんじゃないでしょうか。

川名 「手を抜いている」と思うかっていうこと？ たしかに佐藤さんからしたらそう見えるかもしれない……。

佐藤 いやいや、そんなこととは思っていません（笑）。

わたしが言うのもおこがましいですけど、水戸部さんはすごく作家性があるデザインをされていますよね。白地に文字だけのデザインなのですごく真似がしやすいように見えるんですけど、水戸部さんのデザインは緊張感が全然ちがう。だれにでもできそうなのにそのひとにしかできないデザインで、まさにそれが作家性なんだと思います。だから同じことをやっても水戸部さん以上のデザインは望めないのに、書店のビジネス書コーナーがあきらかに水戸部さんのお仕事を参照したもので、結局「水戸部功的なもの」として回収されてしまう。

長田 かなり神経を使って微調整しないと成立しないデザインなので、じつは技術的なハードルは高いんですよね。そこをクリアできたとしても、はやっぱり壊していく気持ちでやるしかないし、逆にそれしかできない。だから敵わない相手が多すぎる、というのはありますね。わたしはかわいいものも、スマートで鮮度の高いものもつくれないから、とにかく手数や仕様で勝負している気が

佐藤 あまりにも売れた作品を目の前にすると、新鮮に映って飛びついてしまうこともあるのかもしれませんね。ご自身が築かれた一つのデザイン体系を模倣されることに関して、水戸部さんはどのように考えていましたか？

水戸部 佐藤さんと同じように考えていました。なんでこういうことをしているんだろうな、そう思いながら眺めていましたね。こういうものを求めているなら、ぼくに頼んでくれたらいいのにと思っていました。

佐藤 2010年前後に水戸部さんが確立されたスタイルは圧倒的な新鮮さがあったので、そこにいきたくなる気持ちはわかるし自分にもあります。でも真似しようと思ってできる仕事じゃないなと、自分を律しています。

川名 そう、危険なんですよ、あれをやることは。

します。

シュは文字修正も含めてデザイナーがやることも多かったので。わたしもできる限りやりたいと思っていますが、それだとどうしても仕事が回らないので、そのときそのときの自分の状況と相談しながら決めていっています。コズフィッシュ出身の方は、本文まで手を入れる方が多い印象はあります。

川名　コズフィッシュ出身の人たちはみなさんそういう傾向がありますよね。

佐藤　吉岡さんのお仕事をみても本文のかなり細部まで手が入っているように思います。

水戸部　そういう意味では、佐藤さんたちは正しく「ブックデザイン」されていますよね。

長田　佐藤さんや祖父江さんは、編集の領域にもかかわっている印象があります。

佐藤　祖父江さんが編集的な部分にも積極的にかかわられていて、台割を切るところからご自身でやられていたので、その影響がやっぱり強いんだなと思います。とくにビジュアル的な本に関しては、祖父江さんが編集の役割も担っているようなケースが多々ありました。デザインは編集でもある、それを見せてもらった8年間でした。

いいデザインが生まれにくい環境

川名　コズフィッシュが長いことやられていたLIXILギャラリーの図録の仕事があるんですが、ぼくのところにオファーがきたんです。それで2冊やったんですけど、2冊目が終わったときに「もうできません」と言って断ったんですよ。

なぜかというと、編集までデザイナーがやらないといけないから。編集者から素材を全部渡されて、あとはお願いしますみたいな感じだったんですよ。これは大変だぞと。

佐藤　それは、祖父江さんとの仕事が影響しているかもしれないです。祖父江さんとの仕事っていうのは台割を切るところからやることになっていました。ビジュアル台割をつくって編集を通してという工程を全部やるんです。ものすごくたいへんなんですけど、事務所内でもLIXILブックレットを担当すると一通りのことはできるようになると言われていました。

川名　ほんとうにそう。すごく鍛えられた。この歳になって鍛えられるとは思わなかった（笑）。

佐藤　印刷にかけられる予算が決まっているんですけど、逆に言えば予算の範囲内ならある程度、仕様やデザインの自由が許されていました。じゃあ紙をどうしようというふうに全体的に考えられるので、ものすごく勉強になる仕事でした。

水戸部　身も蓋もない質問になってしまいますが、編集にまでかかわっていくような仕事のやり方でふつうのデザイン費で納得できていますか？

佐藤　厳しい場合もあります。版元によってデザイン費は固定で決まっている場合もあるので、たとえ編集的なかかわりをしたとしても、あくまで「デザイナーに発注した仕事」としてデザイン費以上にはならないこともあります。ですから、そういう場合は編集的なことをやればやるほどデザイン費が削られる。わたしのような仕事の仕方では書籍だけだとむずかしいなと2年目で気づいてからは、ブックデザイナーとして自由でいるために、いろいろな仕事をやっています。わたし自身は自分のことをブックデザイナーというふうには括らないようにしたいと思っています。もともと手を減らすことがむずかしいので、月に10冊、15冊と引き受ける方法がなく、ブックデザインだけで成立しにくいのが現状です。

それと書籍のお仕事には、言葉には出さずとも「ここは気持ちで」という場合があるように感じます。ブックデザインはグロスでお引き受けすることも多いので、同じデザイン費でも、たとえばリテイクがものすごく多い編集者がいたりする。こちらがそれをよしとすればそれが通ってしまうというのはけっこうタフな状況じゃないかと。そのような現状は若い世代のためにも変えていかないといけないと思います。いくらデザイナーが問題意識をもっていても、根本的な部分は版元への投げかけも必要です。なによりわたしたちより上の世代がそれをやってこなかったことに対しては、疑問を感じる部分もあります。

長田　まったくそのとおりです。先行世代、おそらく60代以上のデザイナーたちがもっとも活躍していた時期は出版産業の最盛期で、つまりいまとは全然ちがっていた。資材は好きなものを選べたし、デザイン料も単価が異なるというよりは、グロスの場合でも作業量に見あった額が支

…も言えます。さきほどの『かか』と『改良』の話じゃないですけど、結局、デザイナーは編集者や版元に翻弄される立場でもある。

佐藤 「もう1冊は水戸部さんにいっているんだ」と考えると不自然な力みが出て、余計なことを考えてしまいます。作品のためにならないなと思えるような意識はもたないように、変なプレッシャーを自分にかけないように、作品至上主義でいたいと思っているんです。

長田 目の前のことに集中したい？

佐藤 先輩の吉岡さんから佐藤さんのデザインは度胸があると言われていて、それが自分の強みだとしたら、そのような配慮は勢いを止めかねないのでやはり慎重になります。だからあまりまわりの動向やブックデザインの流れのようなものはなるべく意識しないようにと常に思っています。

長田 コズフィッシュ時代と独立されてからで、おおきく変わったことはありますか。

佐藤 独立したての頃はとにかくスピード感に圧倒されていました。いま思い出しても涙が出そうになるくらい大変で、ほんとうに泣きながら仕事をしていました。だから川名さんも水戸部さんも、おそらく月に10冊以上仕事をされていると思うのですが、どうやったらそんな数ができるのか、ちょっと想像できないのですが。

川名 でも、佐藤さんもそのくらいやられてますよね？

佐藤 いえいえ、やっていないです。手数が多いのでそこまではいけないです。

水戸部 たしかに佐藤さんは本文組版まで全部されている仕事が多いので、月に10冊もやっていたのは大変なことになっちゃいますよね。

佐藤 ブックデザイナーは、基本的にある程度の数をやらないと食べていけない、そのことに独立してから気がついたんです。それはわたしには独立してからすごくショッキングなことでした。コズフィッシュにいたときは、祖父江さんから「いいものをつくることが第一」と言われていたので。独立してから改めて祖父江さんの考え方は本当にすごいなと。あれだけスタッフが自由にデザインできる環境を用意することがどれだけ懐の大きいことなのか、独立して自分でやってみて、はじめて理解できました。

川名 いくらでも時間をかけていいという祖父江さんの心臓の強さってありますよね。

水戸部 それで仕事が続くのは、やっぱり出来上がった本がいいからなのでしょうけれど。

佐藤 コズフィッシュに入って一番驚いたのは、デザインが「文化」として存在していることです。それまではデザインは基本的には労働で、とにかくなにかを生産しないとお金になっていかない、とにかくお金を生みだす装置にならざるをえないと感じていました。だからたとえば広告の仕事についていったときには、デザイナーはお金を生みだす装置にならざるをえない。だけど祖父江さんの事務所に入ると状況がまったくちがう。さきほどお話ししたように作品によっては質を高めるために時間をしっかりかけることが多いです。

川名 佐藤さんのような手の入れ方をしていたら、そこまではできないですよね。

佐藤 …待っている方がたくさんいて。「去年のクリスマスもここにいた」というひとが本当にいたんです。デザイナーは受注する側なのに、発注者に仕事が上がるのをひたすら待っていてもらえる稀有な状態で、それにはほんとうにびっくりしました。

川名 日本全国探しても祖父江さんのところだけですからね、そんなデザイン事務所（笑）。いまはそんなことはないんですか？

佐藤 少しお待たせすることもありますけど、ほんとうにできる範囲の仕事しかお引き受けしていないです。ですからお断りしないといけないことも多いです。

水戸部 装丁まわりだけの仕事は受けないんですか？

佐藤 あまり受けていないです。基本的に本文の骨格がうまくいっていないと装丁もうまくいかないという祖父江さんの考えを教え込まれていたので。祖父江さんは本文も込みで仕事を引き受けていると思いますが、わたしもそのやり方が染みついているんです。

水戸部 じゃあ、受ける場合は組版や赤字修正も含めたDTPまでやられると。

佐藤 独立してからはスケジュール的に組版まではできずに本文フォーマットの作成をしてDTPの方に引き継ぐことが多いです。じつはデザイナーが文字修正までやることのほうが珍しいということは、独立してから知りました。コズフィッ

佐藤　「太郎になりかわってつくる」ということでデザインしていました。

長田　ちょっと語弊があるかもしれませんが、暴力的と言ってもいいくらいに大胆。文字が読めなくても気にしないくらいの勢いがあります。

佐藤　文字がノドにかかって読みにくいところがあるんですよね。でも、じつは当初の造本プランではノドが180度開く製本だったんです。背がクロスになってるバージョンというものがあって、それで進む予定だったのですが最終的に強度に問題があることが判明しました。いろいろ解決策を探ったものの、この仕様のままだと本としての責任がもてないということで、現在の製本になった経緯があります。そのときにはもうデザインはほぼ終わっていたので、結果いまのように一部非常に読みづらいページが発生してしまいました。ふつうだったらできないことに挑戦してしまうやりを、コズフィッシュではほんとうにたくさんやらせてもらいました。祖父江さんが挑戦させてくださっていたことがいまの自分につながっていると思います。

水戸部　当時からいつかは独立する考えだったんですか。

佐藤　そもそも祖父江さんが独立する意志のないひとは採用しないという意向を最初から聞いていました。入社したときも「就職したと安心して長くいすぎないように」と言われました。いつでも新鮮な気持ちでデザインをしてもらいたいし、関わってほしいと考えているのだと理解していました。デザインをルーティンにしたくないというか。スタッフも含めてそうやって仕事のできる環境にしておきたいというのがあるのだと思います。

水戸部　『岡本太郎　爆発大全』は、デザインしているときから「この本は自分の名刺代わりになる」という感覚はありましたか。

佐藤　それは、意識していました。
デザイン業界も男性が中心の社会に思っていたので。当時は働いているひとも男性の比率が高いし、デスクワークではあるけれど真夜中でも動いていた。とくに雑誌の現場はそういう傾向がありました。だからデザイナーも、おのずとそういう動きに合わせざるをえない。技術力はもちろんのこと、体力も必要だし、精神的にもタフじゃないとなにかをする可能性がないわけじゃないですけど、わたしが若くしてひとりで出ていって仕事をとりにいくことは簡単じゃないだろうなと思っていました。

だから祖父江さんに独立する直前は「できることなら佐藤亜沙美という名前でやらせてもらえる仕事はありませんか」とお願いして、編集者にわたしの名前を覚えてもらえる期間をつくらせてほしいと言ったんです。「若い女がデザイナーとして独立した」と周囲に思わせないといけない、そういう思いがありました。

「ブックデザイン」するということ

佐藤　さきほど控え室で、「この仕事はこっちにいった」「あの仕事はそっちにいった」というやりとりを皆さんがされていましたよね。わたしは自分の性格上なるべくそういう話題を気にしないようにしています。ブックデザインは基本的にはひとりでやる仕事ですけど、そこが社会のようになったりすると、あるいは政治的な力が働いたりする可能性があります。そういう磁場には巻き込まれないように、できるだけノビノビ仕事をしていたいんです。ですから書籍だけじゃなくて他ジャンルの仕事も意識的にやるようにしたいと思っています。

長田　われわれ3名は、この本を企画編集したからこうしてトークを主催していますが、徒党を組んでいるわけじゃありません。このさき3人でなにかをする可能性がないわけじゃないですけど、少なくとも理念や理想が完全に一致しているわけじゃない。ぼくなりに表現すると、「出版」という点でゆるく連帯しているチームだけれど、同時にライバル関係でもあるわけです。だからどの仕事がどこへいったというのも、ある種のプロレス的ジェスチャーだったのですが、男性社会的なコミュニケーションに見えてしまった点もあり、反省しないといけませんね、ほんと……。佐藤さんが距離をとりたくなるのもわかりますし、これはいま佐藤さんがお話された出版業界のよくない点が凝縮されている。
自己弁護するわけじゃありませんが、いまの話をもうちょっと敷衍してみると、そこにはブックデザインが受注産業である構造的な問題があると

男性社会で生き残るために

長田　たとえば『ファッションフード、あります。』（畑中三応子：著、紀伊國屋書店、2013年）はそういう例だと思うんですけど。

川名　これ、いいですよね。ジャケットがクレープの包み紙のように折り重なっていて、表紙はワッフルのように空押しで筋が入っている。表紙の資材もワッフルを思わせる茶色で。

水戸部　こういう無理ができるのは、それこそコズフィッシュでの実績があるからなんでしょうね。

佐藤　編集者からの要望が「おいしそうな本を」ということだったのでこういうデザインにしました。

水戸部　ほんとう、どうかしていますよ（笑）。

川名　読者からはすごくすてきな本というふうに見えるけど、同業者からしてみると「どうかしている」という見え方になるんです。

佐藤　コズフィッシュにいるときから、祖父江さんには「ここまでやれとは言っていないよ」と言われていました。「いつの間にかこうなっていたけど、これなに？」と……。

水戸部　ということは、祖父江さんは出来あがるまで把握していないということですか。

佐藤　祖父江さんのデザインを求めて仕事が来るわけですから、当然デザインのプランは見せていたのだと思います。岡本太郎さんの作品集『岡本太郎　爆発大全』（河出書房新社、2011年）も、そうやって関わった仕事です。祖父江さんの了解は得ているんですけど、仕事を進めているなかで「あれどうなっている」と聞かれても「うまくいってます！」って言ってやっていました（笑）。祖父江さんは文字通り百戦錬磨でした本です。

川名　これはぼくが佐藤さんをはじめて認識した本ですね。

佐藤　じつはこの本、祖父江さんは当時まだコズフィッシュに在籍されていた吉岡秀典さんに任せようとされていました。その空気を察して、わたしはどうしてもこの本をデザインしたかったので、「このあいだ太郎のお墓参りにいってきたんです」とアピールしました（笑）。わたしは太郎をたいへん尊敬していることを伝えたんです。

川名　佐藤さんと水戸部さんは似ているところがありますよね。水戸部さんも中上健次の『枯木灘』（新装版、河出文庫）の依頼が来たときに、わざわざ和歌山県新宮市まで中上を墓参していますから。

水戸部　気合いの入れ方として、やっておかないといけない。でも、ぼくはそのあと体調を崩してしまって、結局、デザインは菊地さんがされたんです。中上のタタリですね。

川名　お墓に行けばいいというものでもなさそうですね（笑）。佐藤さんはこの本をデザインしたときは、この仕事をはじめてどれくらいだったのですか。

佐藤　コズフィッシュに入って5年目くらい、28歳頃ですね。

水戸部　新風舎にいたのは？

佐藤　21、22歳です。23歳でコズフィッシュに入りました。

水戸部　新風舎ですね。

佐藤　意欲のあるスタッフを尊重してくださっていたのだと思います。

川名　言ったもの勝ち？

佐藤　コンペというよりは挙手制というか、自分がやりたい仕事に立候補するような場合が多かったです。

水戸部　いわゆる社内コンペのようなものがあるのでしょうか。

佐藤　奪いにいこうと気負える希有な環境だったと思います。

川名　祖父江さんに来た仕事をスタッフたちがある種、奪い奪いにいくというのは、独特な環境ですよね。

川名　すごく力が入っているというか、グイグイしたデザインの本ですよね。

んから「川名さんに挨拶する?」と聞かれたのですが、「嫌です」と言って逃げました(笑)。

川名　そうだったんだ。

佐藤　そういうおふたりと、さらには今回の本の編集主幹でもある長田さんに囲まれているこの状況に怯えております。

川名　先制攻撃として完璧な導入(笑)。

佐藤　ですので、今日は先輩方の仕事をどうやって...　先輩方を撃ちにいくつもりで臨んでいます。どうやってこちらにスライドさせるかは、かなり重要な問題ですから。

川名　いや、すでにスライドしていますよね。われわれの仕事というのは編集者の依頼ありきなので、新しい才能が出てくれば性別年齢にかかわらず仕事が流れるわけですが、ぼくと水戸部さんと佐藤さんは仕事のジャンルがけっこう被っている。つまり文芸ってことなんですけど、ぼくの肌感覚として、佐藤さんに仕事をもっていかれているし、実際に編集者づてにだれだれに依頼した、という話を聞いたりもします。編集者も編集者で、どの本の装丁をだれに依頼するかで、デザイナー同士を競わせている節があります。

水戸部　たとえば2019年に河出書房新社の文藝賞を受賞した宇佐見りん『かか』、遠野遥『改良』は、前者を佐藤さん、後者をぼくが装丁しているのですが、どちらも担当編集者が同じひとで、依頼が来たときから『かか』は佐藤さんにお願いしていますから、と言われています。

川名　かたや佐藤さんには『改良』は水戸部さんにお願いしていますから、と言いながら頼んでくるわけでしょう。おもしろがられていますよね。嫌ですよね......。

水戸部　もてあそばれていますよね......。

川名　水戸部さんはそう言われて、なにか気にすることはありませんか。

水戸部　もちろん意識はしました。でも、それが自分のデザインに影響を与えたかと言うと、どうだろう。佐藤さんはイラストレーションを使ってくるだろうことは予想ができていたので、だったらこちらは真逆でいこうとは思いました。

川名　それっていつもどおりの水戸部さんなのでは(笑)。

水戸部　確かに(笑)。

佐藤　ということは、イラストレーションが必要なときは自分で描きたい?

水戸部　全部自分でやりたいんですよ。

佐藤　水戸部さんがタイポグラフィをつかったデザインスタイルを貫くのはどうしてですか。

水戸部　そうなりますね。たとえば早川書房の「ポケットミステリー」シリーズにはイラストレーションをつかったものももちろんあるので、そういうほうがいいこともももちろんあるので。でも、まずはイラストレーションを描かずしてその本の世界観をどうやったら表現できるかを集中して、自分で描く場合でもできる範囲でしか描けていないです。

長田　水戸部さんはイラストレーションに頼らないタイポグラフィを主軸にしたデザイン、川名さんは「スタイルがないことがスタイル」と呼びたくなるような変幻自在なデザインを展開しています。おふたりとも作家性と呼びうるスタイルを確立されている。

一方、佐藤さんのデザインは、そうしたグラフィックとしてのスタイルというよりも、物体的なアプローチに特徴があります。具体的には造本や印刷における特殊製版、箔押しや蛍光色、特殊製本、変型判を採用することで本の物質感を高めている。ですが、昨今の書籍デザインをとりまく環境は日に日に厳しさを増しています。身も蓋もない話になりますが、かつてないほど製作費が削られ、資材を選ぶことすらままなりません。その状況下にあって、ぼくの目には佐藤さんの書籍デザインはちょっと考えられないような無理を通しているように映ります。

佐藤　もちろんお金をかけているものもあるのですが、実際にはそうでないものもかなりあります。たとえば紙の取り都合を調べて極限までムダのないようにしたり、CMYのうち一版を特色に置き換えたり、箔押しにするなら全体の色数を減らしたり、そういう細かい計画を立てて、通常の仕様と変わらない範囲に予算を収める工夫を繰り返しています。ただ、コズフィッシュ在籍時の仕事のなかでも造本や印刷に凝った本をつくっていたことを知っている方からの依頼が多いので、依頼する側もそれを求めて私を指名してくださることが多いのは、幸運だと思っています。

独立した個人として

佐藤亜沙美×川名潤×水戸部功×長田年伸

2019年11月8日　東京堂書店にて

「撃ち」にいく

長田　佐藤亜沙美さんは2019年に、河出書房新社から刊行され数々の作家が輩出した文芸誌『文藝』のリニューアルを担当されました。リニューアル後、同誌はたびたび重版を重ねており、文芸誌復興の嚆矢となった。同誌の編集長・坂上陽子さんとタッグを組み、単行本でも挑戦的なデザインをつづけられています。出版に限らず、まだまだ男性支配的な日本社会において、佐藤さんの現在の活躍は、ご本人の意志とは関係なく、いまやひとつの象徴としての役割を担っている、そんなふうに思っています。

佐藤さんには、われわれ編者3名に対して切り込んでいただけたらということを期待しています。

川名　今回の本は、ぼくら男性3名という言ってしまえばホモソーシャルな関係性のなかで編まれたものなので、佐藤さんにはぜひガシガシと批判してほしいです。

佐藤　最初に、水戸部さんを知ったときのお話からはじめてもいいでしょうか。

水戸部さんのことを知ったのは、水戸部さんがまだ20代前半の頃だと思います。学生時代から装丁のお仕事をはじめられていて、そのままフリーランスで活躍されている新進気鋭のデザイナーがいると、当時の職場だった新風舎という版元で聞かされたんです。わたしは十代から働きはじめて2社目に新風舎のデザイン部に就職したのですが、水戸部さんは人気で、「これは水戸部さんに頼みたい」という編集者がたくさんいました。わたしは本のデザインがしたくてこの業界に飛び込んだわけですが、ほんとうに右も左もわからないなか、インハウスデザイナーとして働いていたわけです。当然、自分がデザインしたいと思う本もたくさんありましたけれど、そういう本はだいたい編集者が水戸部さんに依頼する。自分のずっと先を歩かれている遠い存在というのが、水戸部さんに対する最初の認識です。

水戸部　そうですか。

佐藤　はい。川名さんとは名久井直子さんの講談社ブックデザイン賞の授賞式でお会いする機会があったのですが、その授賞式の前に、わたしが独立する前に勤めていた祖父江慎さんの事務所・コズフィッシュの先輩である吉岡秀典さんから、「佐藤さん独立するんでしょ、紹介してよ」「若い芽は摘んでおかないと」というふうに川名さんが吉岡さんに言われたと聞いていて。なので、吉岡さ

水戸部　菊地さんにそう言っていただけたのは、ぼくとしてもやはりうれしかったです。菊地さんや鈴木成一さんの仕事に、別なかたちで少しでも拮抗することができたと感じてくださったということですから。

菊地　現時点での水戸部さんの装幀は、一言でいうとダダイズムです。でもこれから先、いまの彼ではこなせないジャンルの仕事がきたとき、いかなる「作家性」が発揮されるか問われることになります。

　ぼくは若い装幀者たちが手がける刊行物のなかに、これまでとは異なる装幀のあり方を探っています。君たちがコンピュータから新たな造形を見つけたように。ぼくはコンピュータはつかいませんが、大量生産大量消費ではない本の装幀の可能性を探っていきます。この先どれくらい装幀者をやれるかわからないけれど、残された時間のなかで。

―――

菊地信義（きくち・のぶよし）

1943年生まれ。多摩美術大学中退。1977年装幀家として独立。1984年第22回藤村記念歴程賞、1988年第19回講談社出版文化賞。講談社文庫、講談社文芸文庫のフォーマットや、「古井由吉作品」、現代詩文庫、平凡社新書、『澁澤龍彦全集』『新編　日本古典文学全集』等を手がける。主要著書に『菊地信義　装幀の本』（講談社、1997年）、『樹の花にて』（白水社、1993年）、『新・装幀談義』（白水社、2008年）、『菊地信義の装幀』（集英社、2014年）等。

れている情況のなかでブラッシュアップできる装幀がしたい。

水戸部　先ほどのお話で言うと、「装幀」から「ブックデザイン」によりシフトしていくように聞こえます。

菊地　これから産業として解体していく。そこでは、編集者のあり方も変わってくるはずです。そこでは、この作家のこの作品を携えたフリーの編集者が、組織やジャンルの垣根を超えて現れるだろうと思います。そういう人たちと共闘し、あるいは闘いあえる装幀者になりたいですね。

ぼくは言葉が好きなんです。どんな思いで作者が書いた言葉でも、読者は読者の思いで言葉の意味や印象を紡ぐ。言葉は透明なオブジェなんです。そんな言葉との出会いの入り口が装幀です。文芸書の読者は、自分を探し、つくる、言葉を求めている。自分がかかわったテキストの言葉にインスパイアされた作家やアーティストが、いつの日か登場する可能性だってあるんです。

消費者から生産者へ

水戸部　「かたち」ではないということでしょうか。

菊地　「見える」を「見る」にするのが装幀という表現だからね。ある本が見える。その瞬間、ひとは著者名を目にし、タイトルを読んでいる。そこでは本に対して、「あの小説家の本だ」とか「新刊かな」とか、知識や情報にもとづいた消費者の目を向けている。そしてその本を手にしたとき、その本にひとを誘い込むのが装幀という言葉です。その本にひとを誘い込むのが装幀に「見える」から「見る」に変える。別の言い方をするなら、消費者を瞬時に生産者にする仕事「が生まれるんです。なんとはなしに消費者として視界のうちに「見えて」いた本が、装幀というひとつのデザインされた表現が引き金となって、一瞬その表現をなぜ見ているのかという問いが芽ばえ、その問いが消費者をそれを「見る」生産者に変質させる。なぜその理由を探るように本の言葉を読みはじめる――本というメディアの本質はそこにあるし、装幀という表現の核心もそこにある。

つまりなんらかのイメージや言葉をまとっている作家や作品の存在を、「わたしの作家」「わたしの作品」として発見する糸口をつくることが、装幀という表現には可能だとぼくは信じている。その問いが消費者を「見る」生産者に変質させる。

これは芸術に近いと言っていい。芸術とは、それに触れるひとは、それに触れる前とあとでは、同じ自分ではいられないような表現のことです。本の場合、手にしたひとをほんとうに変える力は言葉だけれど、装幀はその入り口になる。装幀表現は、ある意味でコンセプチュアルな側面があります。関係性をつくるうえでもっともミニマムな表現が装幀なんです。装幀をめぐらし、それらを目新しくレイアウトするだけではなく、その本の題字や図像を目にひとが感じる思いへ考えをめぐらし、それらを裏切るなにかを表現に潜める。装幀は視覚と触覚にわたる重層的な表現、かたちだけではないと考えている。

川名　映画『つつんで、ひらいて』には、水戸部さんが菊地さんから「お前の装幀は死装束だ」と言われたと語るシーンがあります。ぼくはあのシーンを見たとき、自分のこともそう言われている気がしたんです。ぼくぐらいの世代の装幀家に対して「お前たちは本の死装束をつくりつづける仕事に死装束を着せたのは水戸部さんだよ」と言ったのか?」と言われたのかもしれないと。

菊地　そうじゃないです。ぼくがやってきた仕事に対して、

長田　造形的な良し悪しももちろん重要ですが、それが主眼ではないわけですよね。菊地さんは作家や作品、さらに言えば読者と言葉との関係性をつくることを装幀の可能性として捉えている。それを突き詰めていけば、テキストや企画により突っ込んでいくことは必然だと思います。

川名　ぼくらまでがつくった装幀の流れに対して、その死装束をつくったのが水戸部功、情緒性や意味、それと悪い意味での作家性、「私性」を剥ぎとってみせたのが、この人のタイポグラフィの仕事です。

菊地　映画を読む、風景を読むと、いろいろなものを「読む」と言います。でも一番の「読む」

川名　ああ、そうだったですね。勘違いをしていました。むしろ絶賛されている。

の高い小説や詩とは異なる。実用書やエンターテイメントを求めるひとは知識や娯楽といった目的をもつひとたちです。芸術性の高い文芸作品を求めるひとは、自分を探し、つくるひとたちです。

目的をもって読まれる本でも、著者や編集者によって示されるテキストの主題を、装幀者は、読者の側から考え、装幀という表現を構築するうえで作家性が重要です。

長田　菊地さんご自身にも、ある種の仮想敵とした先行世代がいて、そこに挑んでいって、デザインの良し悪しの話ではなく、自分の居場所を獲得することに成功した。その結果、40年後にたとえば『つつんで、ひらいて』という映画が可能になったのであれば、装幀という生業、職能を自明のものとするのではなく、今後も価値あるものとして存続させていくために、いまのシーンに挑んでいるひとたちをフックアップしていきたいという考えがあるということですね。

菊地　もちろんです。ひとつ言っておきたいのは、ぼく自身は「ブックデザイン：菊地信義」とは表記したことはほぼありません。

川名　「ブックデザイン」という表記をつかってこなかった。

菊地　そう。「ブック」と「デザイン」は分けなければいけない。「ザ・ブック」は聖書です。「ブックデザイン」と言うならば、せめてその行為のなかには編集者、もっと言えば出版社がやっていることも含めないといけません。

「デザイン」という言葉には「計画」と「表現」というふたつの意味が備わっている。一冊の本を企画・編集してそれをデザインし刊行したら「ブックデザイン」ですが、ぼくがやっていることは編集でもない。ですからぼくは「装幀者：菊地信義」でずっとやってきた。

川名　「装幀家」ではなく「装幀者」なのには理由がありますか。

菊地　「画家」とか「作家」って重いじゃない。書くひとと読むひとのあいだにあるテキストの言葉を、ジャンルはともあれ言葉本来の透明な物質として読者のこころに届ける工作者の気分が「家」ではなく「者」にさせている。

マーケティングをひっくり返す

長田　さきほど装幀のやり方を大きく変えていかなければならないとおっしゃられました。これから先、菊地さんはなにをもって装幀にとり組んでいこうとされているのでしょうか。

菊地　コンピュータでできる造形感覚をとり入れることはお答えしていますが、それは技術的なことです。

装幀という仕事は、基本的には依頼されたテキストからはじまります。それがゲラであることも、編集者が用意した帯文であることもある。装幀者はまずそれを引き受け、そこからかたちにしていく。すでに出来上がった言葉をつかって仕事をしていく。この言葉というのは、著者なり編

集者なりあるいは両者が、時間をかけて用意してきたものですよね。それが人文書であれ文芸書であれ、なんらかのテーマを書きたいひとがいて、編集者はそのひとが書こうとしていることに価値を見出しそれを応援して、一冊の本をつくる。そこには当然、想定する読者像がある。けれど、そこには当然、想定する読者像がある。いまこの難しい状況がつづく国で日常を生きるひとたちにとって、どれくらい勝手なことなんです。どれほどの切迫感をもってそのひとたちに向きあえるのか。そこを問わないといけない。つまり、これまで仕事の出発点だった出来上がった言葉に対して、外部者として向きあう必要がある。

それは、要するに現在の状況を踏まえ、自分が装幀をするその本のテキストを批評するということです。出来上がっているテキストに対峙してそれを理解し咀嚼し、きちんと批評として意見を返す。そうすると、まず帯文の意見が変わってくる。いまでも帯文には意見を言っていますが、それをもっと先鋭化したい。今後はそういうところで闘いたい。これはそういうところで闘いたいと先鋭化したい。これまでの装幀者のイメージからしたら、いささか出過ぎている行為なのかもしれません。編集者によっては拒否反応を示すこともあるでしょう。でも、それで仕事が来なくなってもいいですから。

乱暴に言ってしまえば、本を書く動機はそのひとの勝手です。編集者が支えるのも勝手の集積を、たんにぼくらがうまくお化粧してあげるのではなくて、その主題を、想定する読者が置か

えたんだろうね。

水戸部　つくっている感じとしてはアナログ感がありますよね。

菊地　水戸部さんは、まったく飛んでいるんだよね。いかにひっくり返すかしか考えていない。それは、『これからの「正義」の話をしよう』や『ポリフォニック・イリュージョン』にあきらか。これらは水戸部さんの傑作だと思うし、日本の装幀史に残る仕事でしょうね。

川名　これはコンピュータをつくってつくっている意識はありますか。

水戸部　ありますけど、『ポリフォニック・イリュージョン』は写真を撮っているんですよね。要は、デジタルとかアナログでなくて、なんでもいいから見たことがないものが見たい。結局、オフセット印刷になるわけで、そこでどう見えるかです。画面を見ながら作業しているときには文字の配置だけでどこまで自由になれるか、どこまで飛べるかを考えているので、「まったく飛んでいる」というのはうれしいです。

川名　さきほど鈴木成一さんも菊地さんの側だとおっしゃっていましたよね。おふたりは同世代に見えているんですが、同じつくり方をしているように見えているんですね。

菊地　鈴木成一さんの仕事にはコンピュータを感じません。カラーの図像や文字の絡め方はコンピュータの技術をつかってやっていると思うけど、ぼくの経験からするとこれまでのやり方でもできることなんです。もちろん彼の独特なレタリングや書き文字はあるけれどそれは鈴木成一の表現であって、つかっている道具によるものではないです。

長田　鈴木成一さんもご自身で、パソコンが身体感覚の延長であるということはかなり強調されています。写植をきちっと経験されているので、原寸感覚をおもちだからそれが可能なんだと思います。以前、ブックデザイナーの鈴木一誌さんに聞いた話で考えさせられたのが、DTP以降原寸感覚が狂って、つい最近まで狂ったままだった。デジタルデバイスをどう道具としてつかうのかは、すごく大きな問題だったんでしょう。実際、多くの方がそこで一度混乱しているわけですから。でも菊地さんはそうではなかった。それには菊地さんがフィニッシュワークをひとに任せていることも関係しているのかなと思います。写植の頃から一貫して、仕上げの部分はずっとアシスタントにお願いされていたわけじゃないですか。つまりDTPに自分自身では手を出さないわけです。そこはすごく大きいんじゃないかと思いますよ。

川名　事務所にDTPを入れはじめたときに混乱はなかったでしょうか。

菊地　デザインすることについてはまったく変わりはなかったけれど、フォントにある文字に自分をなじませるのには苦労したね。DTP最初期のデジタルフォントは品質が低かった。ぼくは写植世代ですからね。MM-OKLの文字の美しさと比べると、デジタルフォントにある平仮名がつまらなく見えてしまって嫌だった。だからいっと見きは写植で打ってとり込んでいましたよ。いまはリュウミンとヒラギノと筑紫明朝で平仮名を見ています。

長田　与えられたタイトルで、どの仮名が一番ぴったり来るか。それが書体を選ぶ基準です。装幀ではすべての文字をつかうわけじゃない。ごく限られた漢字と平仮名の組みあわせですから、一番チャーミングなものを選びます。もちろん、いまのデジタルフォントのなかにそれが見つからなければ、相変わらず写植を発注して取り込んでいますけどね。

装幀者にとっての作家性

長田　菊地さんは装幀者にとっての作家性というものをどうお考えになっているのでしょうか。グラフィックデザイン的なあり方ではなく、テキストに要請されるかたちで読者を誕生させる契機として装幀をつくるといったときに、なにをもって作家性を捉えられているのか、お話いただけますか。

菊地　書店であれ、ネットで取り寄せたにせよ、実際に本を目に、手にした人のジャンルを問わず、「いい本だな」という印象を生みだす表情に作家性を感じます。作品の読み解きを言葉にするのではなく、装幀という表現へ落としこむ、知性と感性がひとつになった仕事です。文芸書と実用書でひとが装幀に求めるものは異なっていると考えている。文芸書でもエンターテイメントと芸術性

どうやらいま読んだその行間をたどっているよう
に見える。そうやって休み休み、ゆっくりと本を
読んでいるその指先が、本をなぜるようにしてい
るのね。ブックカバーがかかっていたからタイト
ルはわからなかったけれど、紙の本は捨てたもん
じゃないなと、一言でいって感動したんです。

紙の本はだめだなんて言われることもあるけど、
そんなことは絶対にない。彼女たちが本を読む様
子が、それを証明してくれている。手で本に触れ、
ページを繰り、行きつ戻りつしながら、印刷され
た言葉をひとつひとつたどるように読むことが、
どれほど豊かな経験か。そこで感じる温度、湿度、
本の重み、紙やインクの匂いというものを明確に
意識はしないでしょうけれど、質量のある文字、
言葉は彼女たちのなかに降り積もっていきます。
それは、紙の本でなければけっして経験すること
のできないものです。

川名　『つつんで、ひらいて』のなかで菊地さん
はそろそろ仕事をフェードアウトしていくとおっ
しゃっていましたけど、そういう場面を見ると辞
められないですよね。

菊地　ただ、装幀のやり方を大きく変えていか
なければならないとは思っています。というのも、
さっきもお話ししたように、コンピュータででき
る造形というものを意識しなければならなくなっ
ているからです。ここまでコンピュータでできる
かたちが平台を占拠してくると、内側から掘りだ
したかたちは古びて見えてくるんですよ。
たとえば、A3の1ミリ方眼紙のうえに四六判

のカバーを描いてレイアウトしていくときには、
そこからはみ出すことは絶対にできない。ぼくは
最近それを意識してね、いままでは紙に必要な大
きさの文字をコピーして貼っていたんだけど、
それを、ああそうだ、紙じゃだめだと思ってトレ
ーシングペーパーにした。トレペにすると透
が透けて見えるわけ。そうするとみなさんのよう
に、部分が欠けても文字が文字として成立すると
いうことが見えるわけ。これは単純な例だが、そ
ういうかたちで君たちがコンピュータによって発
見した造形を、もう一度、内からのエネルギーへ
外からのエネルギーをとり入れていかないと表現
が更新できないだろうと。

タイポグラフィだけの問題じゃなくて、いろい
ろな意味でコンピュータを道具としてつかうこと
で新たな作家性が出てくるのだと思う。ぼくの時
代は、まずメモをつくりスケッチして、紙のうえ
に鉛筆と消しゴムをつかって描いていた。その消
しゴムのクズや鉛筆の折れた芯があって、そのな
かからぼくのスケッチが浮き上がってくる。ぼく
の現場はゴミまみれなんです。メモ用紙からスケ
ッチブックから鉛筆から消しゴムから、それが全
部スケッチの1ページのうえにある。ゴミを通し
て自分が立ち上がってくる。そのつぎの段階が、
トレスコープという写真の引き伸ばし機を逆転さ
せたようなボックス、そこにA3の1ミリ方眼紙
を敷いて、その下に文字や写真を置き、投影して
トレースする。そこでも暗闇のなかで消しゴムを
つかいながら作業する。ぼくの時代の方法は、モ

ノにまみれてモノを立ち上がらせているわけね。
だけど君たちの時代になるとゴミがないんだよね。

表現の出発の仕方

川名　そもそもぼくらの世代はコンピュータを
つかってデザインしている意識すら希薄なんです。

菊地　マウスを握っている手は、なにかつくっ
ている手じゃない。

川名　いや、そこはつくっている手と思いたい
ですけどね（笑）。おそらくその自覚すら薄れてき
ている。さっき話に出してくださった宮内悠介さ
んの小説『偶然の聖地』の装幀を、菊地さんが『毎
日新聞』の連載でとり上げてくださったんですね。
「一見コンピュータでつくったようなデザインに
見えるが」と書かれてあって、ぼくはすごく意外
に思いました。というのも、いささか矛盾めいた
言い方になりますが、ぼくはコンピュータ「を」
つかっているけれど、コンピュータ「で」つくっ
ている意識はまったくなかったので。だから菊地
さんの目から見ると、これはコンピュータのデザ
インということになるのかと。

水戸部　たしかに図版と文字の重なり具合、その
緻密な作業を想像すると、やっぱり手の跡は見え
ますね。

菊地　川名さんの場合は教養としての手なんで
すよ。水戸部さんとはまたちがった意味で、非常
によく本を見てこられた方だということがわかる。
先輩たちのいろいろなものを見てきていることが、

本でやってらっしゃることからは到底見えてこない、菊地さんのものづくりの原点のようなものが見えた気がしました。ペラの紙のなかに数枚の紙を挟んで紙やすりで覆っただけの「本」。なんだこれはと、驚愕しました。

菊地　触感を介在させて言葉に出会わせたいんです。紙の本の魅力はなにかと言えば、触感です。触る。言葉が「わたし」を立ち上げると言ったけれど、触感が「わたし」を立ち上げるスイッチです。

どういうことか。「風合い」といういい言葉が日本語にはありますが、「風合い」というのは、対象物に直接手を出さずに距離をもってそれを見ているときの想像の触感、個人個人が生きてきた経験からつくられた触感を視覚で評価する言葉なんです。いい風合いというのは、紙や着物などのいろいろな質感との経験を重ねてきた人がはじめてわかる、見た目の触感のこと。そしてその見た目の触感は、実際に触ることで実感をともなうものに変わります。本であれば重さがあり、ある温度があり、湿度があり、ザラつきがある。すると、見た目よりも重たいとか、見た目にはちょっと温かそうだったけど触ってみると冷たい紙だねとか、そういうことを感じ考える。つまり本を手にするひとは、それを手にする前から、本からなんらかの合図をもらっている。

それは、言葉にはしません。でもそういう対象から発信されている印象と実際に手にとったときの印象の差が「わたし」のはじまりなんです。本を冷たいと感じる、重いと感じる、それは個々バラバラなんですね。同じ本を手にとって、あるひとは軽いと感じ、あるひとは重いと感じる。そのとき、同じタイトルに抱く印象も異なってくる。つまり言葉から受けとる印象に差が生まれる。そういうことすべてが「わたし」という無意識を意識化するスイッチになる。

川名　じゃあ紙やすりというのは、スイッチを入れるための仕掛け?

菊地　書店の平台には紙やすりのカバーはかけられないからね(笑)。装幀をやってみようという集まりですから、装幀にとって一番大切なことを見えるようにさせたいわけです。

川名　なるほど。ぼくはその紙やすりの装幀を見たときに、「菊地さんすごいな」というよりも安心したんです。たぶんその場の目いっぱいのサービス精神なんだろうなと思えた。

菊地　装幀という仕事のセールスマンですから、わたくしは。

装幀を更新していくための

長田　菊地さんを追いかけたドキュメンタリー映画『つつんで、ひらいて』(監督:広瀬奈々子、2019年)が出来たとき、「装幀をしている菊地信義」ではなく、「装幀という仕事をしているひとりの人間」としてとり上げられたことで到達できたものがあったとおっしゃっていましたよね。

菊地　あの映画によって、ぼくは40年つづけてきたこの装幀という仕事が、社会に認められたと思えました。これまでのご褒美というかね、そういうものとして、広瀬奈々子という若い才能が「菊地信義」ではなく、「装幀者」を映してくれましたから。

それともうひとつ、表現としての装幀がもっと語られてほしいんです。極端に言えば装幀の語り部が出てきてほしい。装幀という表現にまだ批評がないんですよ。

装幀というものは、すごいと思う。ぼくらがこれまでやってきたことを相対化して、表層論のひとつの入り口になるはずなんです。表層はもっと語られていい。ひとりくらい出てきてほしい。

川名　菊地さんはほかのひとの装幀をよく見られていますよね。『毎日新聞』での連載「今週の本棚・COVER DESIGN」があるからかもしれません。

菊地　はい、それがあるからです(笑)。この1年、おもに若い装幀者の仕事を見てきました。それで確信したのは、紙の本は絶対になくならないということ。

ぼくは毎朝、江ノ電という電車に乗って鎌倉駅まで出るのですが、その沿線に湘南白百合学園という女学校があるんですね。ぼくが乗り込むと、学校が早く終わったのか小学校3年生くらいの白百合の子が、ふたり並んで座って本を読んでいるのを見ていると、時折なにかを考えているような様子でそっと本を閉じて、しばらくするとまた開く。

大きいだけ売れる数は増えますが、反面、その本をつまらなく感じる人も増える。本のマーケットを大きくすることばかりに気をとられると、本の内容とはちがう部分での広告が増える。有名タレントにコメントをもらったりするのがいい例ですが、それはもはやその本とは関係がない。そうすると、その本に主体的な興味を抱いているからではなく、なんとなく手にとるひとが増えていく。すると、言葉から人が離れていってしまう。

本を売ろうとすること、それ自体は悪いことじゃありません。本が読まれることはすてきなことだからね。なにも600部の芸術的な詩集を読むことだけが読書じゃない。娯楽小説の1行だって、詩集の1行だって、言葉というものは等価ですから。ただ、3万部の本と600部の詩集とでは、失うものがちがいすぎる。それが怖いんです。

川名　部数が少ないと意識は変わりますか。装幀によって5万部を10万部にすることは到底できないけれど、500部を700部なり800部にすることはできるかもしれないと。

菊地　600部でスタートした詩集が200部増刷できたという知らせが飛び込んできたときは、ほんとうにうれしいです。新聞広告ができるわけではないし、詩は新聞の書評にまず載らないでしょう。作品と装幀がひとつになって読者に届いた、そんな満足感があります。日本には1万店くらい書店があるらしいが、現代詩の詩集を置いている書店は100くらいです。そこへ詩集が配本されて、数か月で200部増刷があるというのは、装幀者冥利に尽きることです。

長田　逆に500部を1000部にすることとは考えず、500部のまま閉じきろうと考えながら装幀をすることもあります。

菊地　ありますね。いまでいう「ひとり出版社」で、オーナーも編集者も1人か2人というところの本で、売ることより存在することに意味があると考える本にはそう考えます。ある種のオブジェ性の高い、紙の本の本来の触感に特化した本につくり上げたり。でもそういう本は重版ができませんから、著者との話しあいのなかで決めていくことです。

水戸部　蜂飼耳さんの『食うものは食われる夜』（思潮社、2005年）は閉じきるわけではなく、初版は函入り、本体も特殊な造本で、2刷以降は簡素ながらも遜色ないものになっています。読者にとっても幸せな本のあり方だと思います。

長田　菊地さんは仕事をされるときの態度としては、本を手にするひとを読者にさせるために装幀という職能を発揮されているのであって、部数とか媒体は問題じゃないということですね。

菊地　でも最初の20年間は大部数の仕事もやりましたよ。時代小説もたくさん手がけました。時代小説作家の津本陽さんが書いた、織田信長が主人公の『下天は夢か』（日本経済新聞出版、1989年）はぼくが装幀をものにしてみたいと思ってね。それまであまり挿絵を描かないような人に随分無茶を言って、ぼくの希望する装画を描いてもらったりした記憶がある。

川名　「時代小説というジャンルをものにしたい」……やっぱり菊地さんと水戸部さんは似ていますよね。水戸部さんもそういうことを考えている。

水戸部　つねにそういう気持ちで行けっていうのは菊地イズムなんです……中途半端な仕事をすると見て見ぬふりですから。でも実際、時代小説ということで言うと、『下天は夢か』の装幀が示したフォーマット、あの時代小説のあり方はいまでもつかわれていて、更新されていないですよね。

菊地　結局、職業として装幀という仕事を立てたいわけだから、注文があればやるよという感じです。

触覚が「わたし」を立ち上げる

川名　菊地さんをお呼びしてこうやってイベントをやるにあたって、ぼくと長田さんは水戸部さんが秘蔵している菊地信義コレクションを見にいったんです。菊地さんの作品集で見るような仕事はもちろんなんですけど、下手したら1部とか2部しかない非常にレアなものもあって。菊地さんがイベントの最中に即興で本をつくるということをなさってるから、そこでつくられた本がこれだと。表紙が紙やすりだったりするんですよ。ぼくはそれにとても驚いた。何千、何万、何十万と売れた

川名　たっているんですよね。いまの装幀はイラストレーションをつかうことが主流になっているけれども、それをつくり上げたのもじつは菊地さんと言っても過言ではない。タイポグラフィだけで表現する装幀も掘りさげながら、すでにそういうことを確立されていた。いまではイラストレーションをつかうことは当たり前になってしまっているので、そういう認識をもっているひととはあまりいないと思うんですが、つまるところ菊地さんの育てた大きな樹の枝葉のなかでぼくらは生きている。

川名　そういう意味でぼくらは延長線でしかないと捉えていたのですが、菊地さんは逆にひとつの結実として見てくださった。

菊地　ぼくのキャリアの最初の20年というのはマーケティングだったんですよ。広告制作から学んだ商品のポジショニングとその表現で最初の20年を駆け上がった。それはちょうど日本の出版業界が上り坂になるピークの20年だったわけですね。

長田　出版業界の売り上げのピークは1996年、菊地さんの装幀者としての独立が77年なので、文字通り軌を一にしていた。

菊地　その時期は資材でも印刷でも製本でも、予算が限られてできないことはありませんでした。全集や豪華本の類いも手がけることができた。そういう時代でしたから、依頼も多くて、月間70点から90点やった月もあります。以前、鈴木成一さんに聞いたら彼も月間70点くらいデザインしたことがあると言っていた。

川名　おふたりともおかしいと思います（笑）。

菊地　でも鈴木成一さんはコンピュータがあったから。ぼくの場合は1ミリ方眼の台紙の世界です。朝3枚設計図をつくると、それをもとに手作業で、夕方までに3つ紙の台紙に完成させるスタッフがいた。

川名　いまでも、菊地さんはご自分の机に座って線を引いたり、トレスコープをつかって紙を切り貼りして設計図に定着させていく。それをアシスタントに渡して、その方がDTPでつくり上げると。

マーケティングで失われるもの

菊地　ぼくはコンピュータをフィニッシュの代替品としてやっていたんだけれども、この数年間に、コンピュータでしか表現ができない世界、それが出てきたと作品を見ているとわかる。まさに君たちの世代の装幀です。それはぼくの方眼紙の世界からは絶対出てこないビジョン、表現。たとえば川名さんがデザインした『偶然の聖地』（27ページ）、あれはぼくのやっていたA3の1ミリ方眼紙からは見えてこないんですよ。水戸部さんの『ポリフォニック・イリュージョン』（25ページ）もだけれど、これはまさにコンピュータという道具がつくりだした新しい作家性なんだよね。情緒や感情といった私性に支えられていた装幀じゃなくて、外部からテキストに突入されるような、テキストに対する空爆なんだよ。ぼくや鈴木成一さんまでの世代はテキストの内側から攻撃している。

水戸部　菊地さんの認識としては、菊地さんと鈴木さんは共通の素質をおもちということでしょうか。

菊地　彼がコンピュータをつかっていても、それはあくまでもぼくたちの世代とつながっているもので、彼の仕事にコンピュータを感じない。君たちのようなコンピュータに慣れている人は「鈴木さんのあのテクニックはコンピュータでやっているのだろうな」と思うかもしれないけど、ぼくからすると1ミリ方眼から見えている世界。だが、デザインとしての装幀の土俵を大きく広げてくれて、ある種の完成形になっている。

ただね、最近の鈴木さんの仕事を見ていると息苦しくなるときがある。ここまでやるのか、やらなくてもいいだろと。でもいまのマーケット、出版界がそれを求めているんですよ。圧倒的に本は売れないなか、鈴木成一が装幀すること自体がセールスポイントになっている。鈴木成一装幀の企画だったら3万部からスタートできる、出版に関わる社内ルートも全員OKする。そういう、ある種の判子のようなものになっている。

それで一番心配なのは、宣伝広告して、大手出版社が文芸雑誌で絶賛する書評を書き上げて、完璧に「商品」にしたのに、もし読者に「あまりおもしろくなかった」って言われたらどうするのと。どんなにすばらしい作品であっても、その本を読んだひと全員がおもしろいと思うようなものはありません。精読してくれる読者は3割もいないだろうし、ほんとうの意味でその本を読むひとなんて、数えるくらいしかいない。母数が大きければ

発なんですよ。

川名　はじめに読者との関係性をつくると。

菊地　結論みたいなことを申し上げれば、装幀の一番大事なことは「見える」ものを「見る」ものにすることです。そこが「わたし」の出発なんです。「わたし」をつくることが装幀なんです。「見える」ものは情報まみれにすればいい。「見る」賞作品が宣伝で5万部売れたとしても、「芥川賞をとった作品」という読みで読まれるのが大半です。「おもしろかった」「おもしろくなかった」、せいぜいそこ止まりでそれ以上には進めない。そうすると、これはもう「文芸」という仕事の価値が問われる状態になってしまう。人が真に読んで、どうおもしろかったのか、あるいはおもしろくなかったのか理由を自分で語られて、はじめて「わたし」がはじまるわけでしょう。それが失われてしまったら、いったい「文芸」になんの意味があるのかわからなくなります。

川名　装幀は、読者が作品ときちんと出会う、その手助けといったらおこがましいかもしれないですけど……。

菊地　いや、おこがましくない。装幀はまさにそのきっかけをつくる仕事です。「読む」ということは「わたし」のはじまりだからね。作品と真に出会えれば「読まないわたし」はいない。「わたしはこれをこう読む」というのがあるだけ。愛なら愛という言葉を「わたしはこういうニュアンスで読んだ」と言葉にしないといけないわけです。愛という言葉をどう読ませられるかは、装幀の力でできるんですよ。

川名　菊地さんと水戸部さんは師弟関係ですけれど、ふだんからこういうお話をされているのでしょうか。

水戸部　はい、しています……いや、菊地さんがしてくださっている、というのが正確なところです。ぼくはただ黙ってお話を聞いているだけになってしまう。なにか言葉が返せるようになりたいと思うのですが……必死です(笑)。

菊地　ぼくの話はめちゃくちゃで返しようがないからね(笑)。

40年のひとつの結実として

長田　本企画の内容は、菊地さんの目にどう映りましたか。

菊地　とても僭越な言い方かもしれませんけど、40年前にデザイナーとしての装幀を社会的に認知させたいという思いを抱いて仕事をはじめましたが、それがひとつのかたちになりました、この本によって。

それまでアーティストの片手間仕事だったものを装幀というひとつの職業として確立させるだけではなくて、表現として成立させるために闘ってきたつもりでいます。装幀という表現。ぼくは最初の著書『装幀談義』(筑摩書房、1986年)で、装幀を文字と色と図像と構成と質感、その5つの要素で出来ている表現として見るところからはじめました。それがデザインとしての装幀だったわけです。このテキストに対して文字はどうあって、色はどうあるのか、そうやって装幀表現をデザインしていく。そういうところからはじめた仕事がここまで豊かな広がりをもった——この企画のページを繰っていて、そういう感想をもちました。

長田　たしかに、いま日本の装幀がここまで多様になり、職能として、あるいは表現として受け入れられる状況の土台をつくられたのが菊地さんであることはまちがいなくて。

川名　ぼくも大学生のときに菊地さんの仕事に触れたことでいまこの仕事をしています。

水戸部　この本が出来て全体を通して見たときに、「菊地さんの作品集の延長だな」という思いが強かった。編集しているときはそんなふうにはまったく思っていなかったのですが、こうして束ねられて全体像が見通せるようになった結果、見えてきたものがあります。

川名　菊地さんの仕事を知っているぼくたちの目からすると、菊地さんの表現には代表的なスタイルがいくつかありますよね。わかりやすいところで言うと、文字の変形やぼかし、あと講談社文芸文庫に見られるような影のつけかたとか。そういう「菊地信義的スタイル」があるはずなのに、この本にまとめた人たちの仕事を見ると、どこか菊地さんの作品集のなかで見た覚えがあるという印象のものが少なくない。それはタイポグラフィに限ったものではなくて、装画をつかったものでも写真をつかったものでも、「菊地信義」の範囲から抜けだせない。

水戸部　菊地さんのお仕事はあまりにも多岐にわ

ぼくを推薦したひとたち5、6人と中上健次と、九段下のホテルの地下のバーで会ったのが最初です。結局その企画は流れてしまったのですけどね。

水戸部　それ以前に『十八歳、海へ』を装幀されるのですが、中平卓馬さんの写真をつかっていて、デザインも中平さんがやられる予定だったのが、中平さんが体調を崩されてデザインができなくなってしまうんです。そのタイミングで編集者が菊地さんを推して装幀することになった。完成した本をご覧になられて、中上さんも「菊地だ」ということで寺田さんを紹介された。

川名　『十八歳、海へ』の装幀は、おそらく1冊目だからということももちろんあると思うのですが、欧文が小さく散らしてあって、のちの菊地さんからは見えてこない特徴があります。

水戸部　でもこのときに、すでに菊地さんの特徴である著者名に欧文のルビを振るスタイルが出てきているんです。それまで画家による装幀、あるいは司修さんの仕事から、この『水の女』では、純文学へ真っ向勝負という気概が感じられます。

菊地　杉浦さんがやられていた埴谷雄高の『闇のなかの黒い馬』（河出書房新社、1971年）というすばらしい仕事があって、それから司さんにも同じように埴谷さんのすばらしい仕事があります。当時の純文学の装幀者として文句なしにトップクラス、そのふたりのあいだに割って入ってなにかしないといけないわけでしょう。そういう意味では『水の女』はとくに考え抜きました。

川名　当時を振り返った菊地さんのインタビューで、司修さんだったらこうするだろう、杉浦康平だったらこうするだろうという案もつくられていたと話されていたのに驚いた記憶があります。

菊地　だって司修と杉浦康平とそれぞれ仕事をしている編集者にプレゼンテーションしないといけないわけですから。司さんだったらおそらくこうするだろう、杉浦さんだったらこういうデザインでしょうとまず話して。それから私はこういう考えでこの案を出しますと。

川名　ズルいですね（笑）。

菊地　ぼくは中上に対する、あるいは『水の女』に対するマーケティング的な感覚で、文字、色、材質、図像、構成という、装幀する5つの要素すべてに、中上健次のこの作品はこういう世界だから、色はこうする、文字はこうする、全部説明していったわけです。これまでの装幀には、そういう要素ひとつひとつの粒立ちはありません。そこにあるのは作者の「好き」だけなんです。書体はこの書体が好きだ、ゴシック体と明朝体をこのサイズとこのサイズで組みあわせるとキレイだ、そういった美学で出来た装幀。

長田　つまり菊地さんは「こうした」「こうしたい」から「このかたち」にしているわけではない。デザインの動機が自分の外にある。

川名　作品と向きあったうえで出てくるかたちをつくる、伝える。

「見える」から「見る」へ

菊地　ぼくらの仕事というのは、結局、装幀を見た人を読書に誘いこまないといけないわけですよね。読んでもらうためにやる仕事なのであって、読まれるということが目的なわけでしょう。そこをデザインの力でどうやるか。ぼくは最近よく言うのだけれど、「見える」から「え」を取れと。つまり「見る」。

恋意的な装幀というのはただ「見えている」だけなんですよ。キレイだとか、かわいいとかは「見える」。もちろんそれで消費される本はあります。それはただ消費されているものでしかない。

でも「見る」というのは、なぜ自分がこれを見てしまったんだろう、どうしてこれを見ているんだろう、あまりキレイでもないしかわいくもない、だけど惹かれる、そういう状態にすることです。つまり「見る」とは「わたし」のはじまりなんですよ。「見る」から「わたし」がはじまる。なぜ「見て」いるのか。「見ている自分」になんとか理屈をつけたい。それは「読者」の生まれるもうひとつ手前にある卵の状態。つまり「見ている自分」を意識しているわけです。『水の女』の装幀で言えば、「洋風だな」「この人にこんなモダンなものがあるのか」と、装幀を契機にしてそのひとのなかで言葉が生みだされる。それが「わたし」のはじまり。「なぜ、わたしはこの本の表紙に印刷されているこの絵を見つめてしまったんだろう」。その見つめる理由を探すことが、読みはじめる出

　当時の編集者は文芸に対する知識が豊富なだけじゃなくて批評眼をもっていました。そういう人物が会社を代表してぼくのところへ依頼に来る。その企画を本として生みだすことに、ぼくとそのひとが全責任を負うことになるわけだ。そういう関係のうえでデザインをしていく。だから上司に対しても営業に対しても、ぼくとの対話で生まれたアイデアやデザインプランをもっていってくれて、ちゃんとフィードバックされてくる。それはとても気持ちがいい環境でした。

長田　より根源的、直接的なコミュニケーションのなかから立ち上がってくるデザインだということですね。

菊地　いまよりもデザインが真剣に求められていた感じがします。出版業界自体は雑誌の売り上げが増えることで1996年まで右肩上がりの成長を続けるけれど、ちょうどぼくがこの仕事をはじめたあたりから、本、とくに純文学作品は徐々に売れなくなっていました。装幀者としてのぼくは、出版が絶頂期に向かう20年間と、そこから下がっていく20年間を生きていますが、この仕事をはじめたときにぼくのマーケティング感覚が受け入れられたのは、どこかで「文芸書は芥川賞をとっても10万部も売れない」という雰囲気があったからでしょう。2万部、3万部で終わってしまう芥川賞作品もあったし、文芸書が厳しい季節を迎える兆しが見られるようになった時期だったんですね。いまでも覚えていますが、中上健次の短編集『十八歳、海へ』（集英社、1977年）の装幀を頼まれたとき、中上健次という作家の読者は男性と女性のどちらが多いのかという問いかけを編集者にしたんです。すると編集者は「なにを聞いているんだ」という表情で黙っている。読者の男女比について考えたことがなかったんです。

川名　あまり「読者」について考えていなかったと。

長田　いなかったです。

菊地　いなかったです。

長田　考えなくてもよかった時代ということですね。

司修と杉浦康平

川名　当時は中上健次あたりの作家が、文芸誌以外に短いエッセイを書いて「文芸」の外に出はじめた時期だと聞いたことがあります。『an・an』で中上健次の名前を見る、そういうことがはじまった頃でしょうか。

菊地　その頃ですね。とくにあの頃は雑誌が隆盛となっていって、そのなかに純文学の作家が出ていけるような場が生まれてきたので、それまでとはちがった角度から知名度が上がっていく。そういうものをとりこんだマーケティング感覚で、中上なら中上の作品を相対化する必要があるとぼくは思ったわけです。『十八歳、海へ』はそれを装幀として、ひとつのかたちとしてお見せできたというのかな。

長田　当時は装幀・ブックデザインといえば、司修さんや杉浦康平さんが第一人者ですよね。作品社が立ち上がるときに、どちらかにお願いしようという話があったのでしょうか。

菊地　寺田さんの編集のパートナーに小山さんと仕事をしていた。中上健次の『水の女』は、寺田さんは司修と、小山さんは杉浦康平と、それぞれ仕事したいと考えていたはずです。ところが、中上健次本人から「菊地信義じゃなきゃだめだ」と言われてしまう。当時のぼくはまだそれほど本の装幀をしていませんでしたし、純文学の装幀は数えるほどでしたから、寺田さんは驚いたと思います。

長田　『十八歳、海へ』もそうですが、中上健次さんの装幀をするきっかけがどこかにあったのでしょうか。

菊地　手短に話すと、中上が和歌山県の新宮市でタウン誌をつくるという企画があって、知りあいの編集者にだれかアートディレクションをしてくれるひとがいないか尋ねたところ、そのひとが

中上作品で言うと、『水の女』（作品社、1979年）は装幀者として生きていくひとつの契機になりました。この本は、作品社が最初に出版した2点の刊行物のうちの一冊でした。作品社は旧河出書房にいた編集者たちが立ち上げた版元で、そのなかのひとりが寺田博さんという河出書房の『文藝』の編集長を務めた、純文学の神様みたいな編集者。寺田さんは画家・司修を装幀の世界に引きずりこんだひとでもある。司さんは河出書房新社から出版されている中上健次の『枯木灘』（1977年）の装幀をしています。

「わたし」を生みだす装置

菊地信義×川名潤×水戸部功×長田年伸

2019年10月21日　ゲンロンカフェにて

「装幀」という仕事をつくる

菊地　ちょうどあなたたたち3人が生まれた頃の1977年に、ぼくは装幀者としてスタートしています。かれこれ40年の装幀者人生です。20代にやっていたコマーシャルなデザインからブックデザイン、本の装幀をなんとか生業にしようという覚悟でフリーになった、まず「装幀」という仕事を「職業」にするというところからスタートした世代になります。

川名　それまでは「グラフィックデザイナー」を名乗るひとが、グラフィックデザインもしながら本のデザインもされていました。そのなかで「装幀家」「装幀者」と名乗り、「本をデザインする仕事」をはじめられたのが菊地信義さんであるという捉えかたを、われわれもしています。

菊地　コマーシャルなデザインの現場は、制作会社や広告代理店のアートディレクターや営業マンといったひとたちのなかでデザイナーとして仕事をするわけだけど、うさん臭いというか、いささか嫌になりましてね。デザインという仕事が好きなものですから、ひとりでできるデザインはなにかと真剣に考えました。それで本のデザインにたどりついた。装幀ならひとりでできるなと。

「うさん臭い」という言葉はいささか言いすぎかもしれませんが、要するにぼくが好きな「デザイン」というものがどこか汚されていると思った。コマーシャルなデザインの現場でもっともつよいのは資本です。つまりそこで働いているのは経済原理ということになります。するとデザインについて語るときに、費用対効果など、デザインとは異なる側面からデザインを語らないといけないなる。ぼくはそれが嫌で、純真にデザインのことを考えていいデザインの現場はないものかと考えました。それで装幀、とくに文芸書にはデザインが参入できそうだと判断したんです。当時の装幀にはまだ「芸術家の片手間仕事」という雰囲気がつよく残っていましたから。

川名　装画を担当した画家や、あるいはその本の編集者が装幀もやることが珍しくない時代が80年代くらいまでつづいていました。

菊地　そういうところに、アメリカ流のマーケティング理論や広告的なものの見方を知識として身につけている人間が、ある種のマーケティング感覚をもちこむことで「装幀という仕事」がつくれるのではないかと考えた。コマーシャルな現場とちがうのは、編集者と差しでデザインできるということ。

出版において非常に経済的でもあるので、編集者からも求められやすい。だから、水戸部さんほどコンセプトを練りあげて、タイポグラフィを主軸とした表現に挑戦しているひとはいないのだけれど、どうしたって類似したデザインが生まれてしまう。そこと闘うのは絶望的なはずなのに、水戸部さんはシニシズムに陥らないのかを考えると、本としてシニシズムに陥らないのかを考えると、本という存在に水戸部さんも駆動させられているんじゃないかなと思う。作家性といいながらも、本がないと成立しない作家性ですから。

鈴木　そうなんですよね、その自己矛盾がありますよね。まさに人の褌で相撲を取るわけだから。本のデザインをしている以上、そこからは宿命的に逃れられない。アーティスティックであればあるほど、その自己矛盾と闘わないといけなくなる。わたしの場合は自分自身をそこから解放したんです。だって、無理ですよ、それをつづけていくのは。外から見れば、人の褌で相撲を取っているような創造はどこか紛いものであって、他者による表現と自己表現とのあいだで濁ってしまう。どうしたってまともには評価されない。

水戸部　鈴木さんの著作に『デザインの手本　文字・イラスト・写真・素材・特殊加工』(グラフィック社、2015年)という本がありますが、あれを見ていても闘いの痕跡以外のなにものでもないなと思うんです。

鈴木　闘いというよりは、この本をいま世に出すべきものとしていかに新鮮に見せるか、生き生

きと見せるか、ほかにはない個性として提示するか、それを考えます。そのためには自分がワクワクしていないとだめで。だからそこで自分と向きあうのはいけないんです。そこにある、まさにいま生まれようとしている赤ちゃんのような存在なわけじゃないですか。それを検証するという感じですね。

川名　水戸部さんは自分と向きあってかつワクワクできている。それは得難い資質だと思う。

鈴木　作家性を全うしたいんだよね。

水戸部　恥ずかしくなってきました……。鈴木さんに私淑してきた自分としては、自分と、そして菊地さんとも近い考えでやってこられていると思っていたんです。菊地さんがぼくをそう育てようとしてくれていただけかもしれないのですが、装丁の仕事には作家性がなければならないと教えられたんです。ただ、菊地さんの仕事、姿勢を見ると、出版活動に対してとにかく真摯に寄り添う。当たり前のことなのですが……。その場では作家性なんて意識してないんですよね。円滑に仕事を回すことを重視されている。今日お話をうかがって、装丁のど真ん中で数十年走り続けることができる理由はそこだとあらためて感じました。勝手ですが、梯子を外された気分です(笑)。今後、鈴木さんが積極的にやってみたいことはありますか。

鈴木　なり得ませんよ。リタイアしたらまったくちがうなにかをやるつもりなので。それと、本

を読もうかな。ほんとうに人の本をゲラでしか読んでいないですからね。本のかたちでは読めていない。そんな人間が本をつくっているなんて、変な話ですよね。

───

鈴木成一(すずき・せいいち)

1962年北海道生まれ。大学在学中から装丁の仕事をはじめ、筑波大学芸術研究科修士課程中退後、1985年よりフリーに。1992年(有)鈴木成一デザイン室設立。1994年講談社出版文化賞ブックデザイン賞受賞。エディトリアルデザインを主として現在に至る。筑波大学人間総合科学研究科非常勤講師。「鈴木成一装画塾」講師。著書に『装丁を語る。』『デザインの手本』(いずれもイースト・プレス刊)、『デザインの手本』(グラフィック社)。

クデザインという肩書のアートなのであって、わたしたちがやっていることとは別次元のものです。

川名　そう考えるにいたるきっかけは、仕事を回さなければならない状況のなかにありました。そこで鍛えられた部分はありますよね。

水戸部　素朴な疑問として、どうして仕事を回さないといけないと考えてらっしゃるのでしょうか。

鈴木　社員がいるからです。自分が食っていくために、社員を食わせていくために、おのずとそういうサイクルになったという感じです。

長田　そういう部分も含めて「ブックデザイナー・鈴木成一」なんですね。

鈴木　そうです。これまでにつくった本は、たしかにわたしがデザインしたものではあるけれど、自分のものじゃないというか、デザインを通して自分が拡張したような感じは全然しません。印刷所のようなものですよ。印刷所って、本をつくるのになくてはならない存在だけれど、印刷所は自分のところで刷ったものを「自分の作品です」とは言わないでしょう。それと同じ。だから「装丁所」でいいんです。

闘わない、対抗しない

長田　鈴木さんと水戸部さんの本をデザインすることに対しての姿勢の差というのは、非常に重要だと思います。1996年以降の産業としての出版はまさに斜陽と形容されるわけですが、事ここに至ると、デザイナー側になにかできることはないのかということを考えます。そのときに、「自分でなければできない」「この人でないといけない」という作家性に立脚した出版や、あるいははそこを起点に仕掛けを用意するといったような可能性は十分考えられることです。実際いまの本は一冊一冊が「特別なもの」としてデザインされていて、そのデザイン自体も価値としているわけです。一方で、作家性ではなく無名性に根差して、この産業を駆動させることも可能なのかもしれません。もちろん、鈴木さんには圧倒的な作家性があるとぼく個人は思っているのですが、水戸部さんはある意味で自分が生みだした亡霊と闘いつづけるという選択をされた。それは自分で自分を超えていくという作業でもあります。つねにそこと闘わなきゃいけない。

鈴木　というのも、作家の力は絶大だからです。絶大というのは権力をもっているということじゃなくて、想像もできないほどのエネルギーを傾けて物語を紡いでいるということ。たとえば恩田陸さんの『蜜蜂と遠雷』（135ページ）は、書き上げるまでに13年くらいかかっている。編集者がもっていで本にしなければならない。編集者は13年間、何度も恩田さんの取材に同行して、対話を重ねてきた。そうやって築きあげてきたものに対して、わたしはデザインがなにか言えますか。わたしはデザインでその原稿に対抗することなんて無理だと思う。

長田　なるほど納得できる一方で、世の中にある本はそういうものだけではないですよね。非常にファストに、インスタントにつくられる本もあります。それがいいのか悪いのかはひとまずおいておくとして、その状況のなかでどうやっていくのか。たとえば水戸部さんがデザインした『これからの「正義」の話をしよう』（49ページ）という本があります。あの本が爆発的に売れたことで、類似したデザインが大量に発生した。その背景には、本の売り上げを少しでも伸ばしたいという編集者の思惑もあれば、あのスタイルに寄せてそれを突破していこうというデザイナーの挑戦もあるわけですが、鈴木さんがお話になられたスタート地点のことですよね。それを水戸部さんは自分自身に、鈴木さんは外部に求めている。

鈴木　それがアーティストなんですよ。

水戸部　ぼくは鈴木さんは自分と近いと思っていました。孤独に闘われているんだろうなと、勝手に感じていたんですけど……。

鈴木　わたしは闘っていないです。さっさと仕事を終えて家に帰りたいくらい（笑）。

長田　ぼく自身は作家性に基づいたデザインというものにすごく懐疑的なところがあります。でも本書を川名さん、水戸部さんと編む過程で、水戸部さんのあり方にすごく触発されました。水戸部さんのデザイン手法は、誤解を恐れずに言うとすごく真似がしやすいように映る。決してそんなことはないのだけれど、図像に頼らずタイポグラフィだけで成立させているから、デザインのハードルが低いように見えてしまう。加えて、いまの

だったらそれを仕事につなげていくのがいいと判断したんですね。それに新しい才能をもったイラストレーターがとにかくたくさん出てきていた時期でもあった。さきほども言いましたが、本の個性をつくるとき、もっとも手っとり早い手段は絵を用いることなんです。絵はだれもが一目で認知できるビジュアルであり、絵と本の内容とに関係性をつくることができれば、それがそのままその本の「個性」になる。イラストレーションを使う装丁の比重が増えたことは、ひとつにはわたし自身がイラストレーションという表現が好きなこともありますが、そのイラストレーターの作家性がわかっていれば、このテーマの本ならこう表現するのかなとか、そういうことが考えられるからです。多くのイラストレーターとの仕事を通じて、絵と本のテーマとの関係性のようなものを体感的に学習していきました。そのなかで、流行り廃りもあったかもしれないですが、そこはわたしとは関係のないことですよ。イラストレーターとして流行る人がいれば、なかなか芽が出ない人もいたことは事実ですが、それは全部そのひと次第で、わたしとの仕事が影響しているようなものではありません。

自分のものじゃない

水戸部　川名さんも装丁によくイラストレーションを使いますよね。鈴木さんが装丁にすでに起用されたイラストレーターの別の作品を装画とすることに、抵抗感はありませんか。

川名　まったくないです。言い方は難しいですけど、ぼくは自分のデザインでなにかオリジナルなことをやろうと思っているわけじゃないですし、そもそもデザインという行為自体を引用の産物だと考えているところがあります。だから鈴木さんのせいにするというかね。そこからしか発想しない。だから自分のデザインの根拠はそこにしかないと割り切っている。要するに節操ないところが自分にはあります。

でも、水戸部さんはそういうことが、自分自身に対して許せないわけでしょ？

鈴木　だとすると、水戸部さんはやっぱり作家性のひとなのだと思う。

水戸部　鈴木さんはもとより、まわりには力のあるデザイナーがたくさんいます。そのなかで、どうやって自分の仕事をして生き残るのか。それを考えると、デザイナーとしてだれと同じ表現に向かっていくことに、意味がないように思ってしまう。だからイラストレーションなり、なにかのビジュアルイメージによって装丁を成立させたいのなら、ぼくのところには依頼に来なくていい。それをやりたいんだったら鈴木成一さんのところにいけばいい、そう思うんです。

もっと公共のものでやはり水戸部さんは作家性のデザイナーだね。そういう人は、装丁という行為が自己と向きあう場になっている。それは大変なんです。芸術家でもない、作家でもない、けれどもなにかをつくりださないといけないのがデザイナーの仕事。そのときに自分と向きあうというのは、おそろしいことですよ。自分自身でテキストに対抗しようとするの

だから。

わたしはその大変さが嫌だから、全部放棄して他人に委ねるというか、デザインについて他人に委ねるというか、デザインの根拠や言い訳はあくまで書かれている内容であって、そこからしか発想しない。そこが自分にはあります。

水戸部　装丁者として必要な職能はそこなんでしょうね。自分の表現云々ではなく、的確な距離を取って全体をまとめる。ぼくはそこの割り切りがうまくできず、いちいち立ち止まってしまいます。

鈴木　自分に向き合わない、創作のあらゆる根拠を自分の外側に置いて、そのなかでやるしかないんじゃないかな。本のデザインで生きようとすると、仕事を回していかないといけない。回んなことにはどうにもならないので。

川名　お話をうかがっていると、鈴木さんのデザインの動機は全部そこにあると理由がいきつきますね。

鈴木　まったくそうです。自分とぶつかってはだめなんですよ。自分の美学を全うしようとすると、どうしたって自分とぶつかる。自分だけじゃなくて、編集ともぶつかりますし、資材にしても

そう。だからそことは向きあわない。徹底して回避する。自分と向きあう傾向の人がデザイナーだと思うのだけれど、そうやって生まれたものは果たしてデザインなのか。たしかに平面表現として先鋭的で衆目を集めるかもしれないが、「仕事」にはならない。それはブッ

鈴木　していくに過ぎないというふうにしか、わたしには思えない。いまは「鈴木成一デザイン室」という名前で仕事をしていますが、版元にとって印刷所や製本所があるように、装丁もあくまでプロセスの一部として組み込まれているという……。そうなってくると装丁家ではなくて「装丁所」のような、そんな感じなんですよ。出版がこのまま衰退していくのだとしたら、同じ船に乗っている者としては死にゆくしかない。

川名　つまり鈴木さんとしては、装丁する側から出版の未来を見すえる行為自体ができないということですか。

鈴木　少なくともわたしには考えられない。おこがましいというか、それはもうデザインとは別なことですよ。やっぱり内容ありきで、おもしろいコンテンツがあってそれをどう広げていくかという仕事ですから。

川名　じゃあ鈴木さんは仕事をしてこられて35年ほどになるわけですけど、たとえばこの20年くらいで変わってきたことはないですか。それを考えたら、この先こうなるんじゃないかという予測は立てられると思うんですけど……。

鈴木　点数はやたらと多かったですよね。ちょうど96年くらいから増えていきましたし、それは個人的な感覚としてだけではなくて、年間の刊行点数のデータからもあきらかです。

水戸部　数をこなしていくなかで、どうやってモチベーションを維持していくか、あきらめずにこられましたか。これまでのお話をうかがうと、純粋に求められることがうれしい、というあたりなのかと思うのですが。

鈴木　依頼されるとうれしくてついなんでも受けてしまうんですけど、後先考えずに引き受けるから時間が経つと「負債」のようになっていってしまって。結局、その返済をするような感じで仕事をしていく、その繰り返しですね。どんな本でもやっぱりゲラを読んでみないとわからない。内容がおもしろければたのしく仕事できるわけですけど、当たり前ですが、全部がそういうものではないですよね。それに、自分がその本のおもしろさに反応できないことだってある。本のデザインはどうしたってその内容に左右されますから、どうにもうまくいかないときもあります。それも経験が埋めてくれる部分があることも事実です。こころの底からおもしろい、感動できるような本と出会えることは、ほとんどありません。

川名　言い切りましたね（笑）。

鈴木　そんな出会いばかりだったら、世の中の本はほとんどが傑作ってことでしょう。残念ながらそうはなっていないのが現実ですよね。

水戸部　鈴木さんは装丁に装画を起用することがものすごく多い。それらを担うイラストレーターをどんどん発掘されて世に送りだされてもいます。2000年代以降、現在もつづく装画による装丁をメインストリームに押しあげたのは鈴木さんにほかならないわけですが、一方でイメージを主体とした表現にはかならず流行り廃りが生じます。それについてはどう感じていますか。

鈴木　もう10年くらい、いろいろなイラストレーターと組んで仕事をやってきていますが、どうしてそういう仕事の進め方をしているのかと言えば、すごく単純な理由で、わたしのところに作品を見てほしいというイラストレーターがたくさん来たから。平日はひとりひとりに会って話を聞く時間はとれないので、打ち合わせのない土曜日に、1時間おきに何人ものイラストレーターと会って、でもただ会うだけだとお互いにもったいないので、

長田　本書を編んだことで見えてきたこの25年間のブックデザインをめぐる風景は、ひとことで表すなら「粗製濫造の時代」だったと言えるのかもしれません。

川名　編者3名とも、その風景を現出させることに加担してきてもいるので、複雑な心境ではありますよね。

水戸部　われわれはそういうふうにこの25年間を位置づけているわけですが、鈴木さんもつくりながら消費されてるような感覚をおもちですか。

鈴木　消費ということは意識していませんが、つくった本がどんどんたまっていく様子を見ていると、この大量の本をとっておいて、一体なにになるんだろうと思うことはあります。

になってしまっているのかわからないけれど、とにかくなんとかしてくれと。呆れてしまう話なんだけれど、つい先日もそういう依頼の仕事があって。困った挙げ句の相談だということはわかるので引き受けたものの、デザインに対して理不尽なことばかりを言ってくるので、結局降りてしまいました。

長田　鈴木さんは事件性のある本の装丁を多くされています。最たるものが、1993年に出版された鶴見済さんの『完全自殺マニュアル』(太田出版)で、同書はむしろ生きることを肯定する内容だったにもかかわらず、センセーショナルなタイトルから賛否両論を呼び、社会現象になりました。『完全自殺マニュアル』以降、出版前から話題、それもかならずしもいいものではない話題を呼ぶことがわかっているタイトルの仕事が、鈴木さんのところに集まるようになったように思います。本書に掲載したものだと、たとえば1997年に起きた神戸連続児童殺傷事件の犯人である元少年Aの手記『絶歌』(56ページ)、STAP細胞をめぐる一連の事件の中心人物であった小保方晴子『あの日』(57ページ)。そういう本のデザインを引き受けるときには、どこか覚悟を決める部分もあるのでしょうか。

鈴木　だれにでも書く権利、読む権利はあるので、戦時中の検閲のように本の内容によってデザインをする/しないを決めたりはしません。あと、こう言うと誤解を招くかもしれないけれど、社会的な事件にかんしての本なので、単純に興味もあり

ます。依頼されればなんでもやりますよ。そこにわたし自身の政治的なポリシーは反映されていません。小林よしのりもやれば辺見庸もやる。選り好みはしない。デザイナーとしてなにかを期待され依頼されることは、単純にうれしいですから。

ただ、『絶歌』にせよ『あの日』にせよ、あれだけの事件の、まさにその当事者が書いた本だから、話題性だけで売れることはすでに約束されている。極端なことを言えば、わたしがやらなくてもいいわけですよね。だからデザインとしてあえて放棄したところはあります。「やらない」方向に振っているというか。

川名　装丁でその本「らしさ」をこしらえるのではなく、「なにもしない」という選択をすることで、読者にその本の解釈を任せるということですよね。

鈴木　そう。事件についてはみなさんすでに知っているのだから、そこに下手な色をつけるよりも、そのままストレートに。ほとんどそれしかやりようがない。もちろんゲラは読んでいますが、

長田　読者にどう届けるかについても考えているということですか？

鈴木　そうです、と言い切れたらかっこいいんだけど、読者のことまでは見えていないというのが正直なところです。そこは編集者を通じて想像するくらいで、実際のところはわからない。編集者に気に入ってもらえればもうそれでOKで。リピーターになってまた仕事を頼んできてくれれば一番よくて。読者が自分のデザインをどう受け止

めてくれているのか、ひとりひとりに感想を直接聞けるわけでもないし、仮に聞けたとしても、数多くの読者のうちのひとりやふたりという「点」でしかない。全体像は編集者が代表していて、そこに判断を委ねるしかないという感じですよね。

粗製濫造の時代に

長田　編集者に届け、納得してもらい、つぎにつなげる、それに尽きると。とはいえ出版産業の斜陽化には歯止めがかかりません。本書は「現代日本のブックデザイン史」を謳っていますが、1996年以降に刊行されたすべての本を見られているわけではありません。むしろここに掲載されている本はごくごく一部にしか過ぎないわけです。それでもあえて「歴史」と銘打ったのは、編者3名の偏った視点からであってもこの25年を一度総括することで立ちあがる風景から見えてくるものがあるのではないか、この先の10年、20年を考えるためには、著者も編集も営業もデザイナーも取りこぼさないために、本をつくり届ける立場にあるひとたちが一度立ち止まってこれからの出版について考えてみる必要があるのではないか、そう考えたからです。鈴木さんは、本書が描いた風景からなにか見えてくるものはありますか。

鈴木　結局、出版活動ありきですよね。おもしろい本がないと始まらない。出版の産業的構造として、そこには完全にヒエラルキーが存在します。著者が書いた原稿を世に送りだすのが編集であり出版社で、われわれはそこに手を貸

やっぱりものすごく時間がかかります。どの本にもあるべき姿があると思っていますが、むずかしいのはそこにたどりつくまでの過程が一様ではないこと。逡巡を重ねることもあれば一瞬で一様では決まることもあるし、このイラストレーターでなければとか、あるいは文字だけでいいだろうということもある。本の内容が千差万別なのと同じで簡単にはいかない。

水戸部　デザイン案をプレゼンするのは編集者に対してですよね。鈴木さんが複数の案を用意するときは、その人を説得するためのものとしてなのか、それとも自分が検討するためのものなのか、どちらでしょうか。

鈴木　両方ですね。『ニムロッド』のときは、これはないだろうというのも、とにかく担当編集者がどう食いついてくるのかわからなかったし、自分でも落としどころがどこにあるのか迷いながらだったので、結果的に10個も案を用意することになりました。

水戸部　鈴木さんは著書『装丁を語る。』（イースト・プレス、2010年）で川上未映子さんの単行本版『ヘヴン』（講談社、2009年）についてこう書かれています。〈とても衝撃的な作品で、こういうのに出会うと、こちらの闘志も当然上がるので、「これぞ！」というアイデアをプレゼンするわけですが、残念ながら却下されましたね。ことごとく。[中略]編集が言うには、この作品は相当の難産だったらしく、著者にしてみればこの身体そのものなんでしょうね。余計なものを着せられたくない

が考え抜いた末にやっと出てきたものですからね。

鈴木　どの案も川上未映子さんに「嫌だ」と言われたんですよ（笑）。ご本人が「余計なものはいらない」と。全否定されたかたちになりましたが、あらためて装丁の基本を教えられたような経験になりました。デザイナーはどうしたってあれこれにディレクションをかけてくるひとともいる。画一的でないことはとはわかったうえであえて言うとすれば、鈴木さんのほうが潔かったりしますよね。

川名　一見、ただタイトルを打っているだけのようですけど、じつは微妙に調整していますよね。ふつうにやったら「ヴ」の濁点があの位置にはならない。

鈴木　タイトルだけのデザインなのである程度の大きさが必要で、背にも束幅いっぱいにタイトルを入れたかったんだけど、打ったままにすると背の濁点がはみ出してしまう。だから濁点の位置を変えるしかなかったんです。われわれがふつうにつかっている活字書体というものは、要素を少し動かすだけで不思議と個性が出てくる。『ヘヴン』は最初からそれを狙っていたわけではないけれど、濁点を調整したことで装丁としての個性を思います。タイトルって大事で、編集者にとって大事。たまに無茶な頼み方をされることがあって。締め切りがね、過ぎているんでどうしてそういうこと

っていう〉グレーの地の表1にタイトルが大きく白抜きで入れられた、たいへんシンプルなデザインです。先ほどの記述を読むと、この案になるまでには鈴木さんの戦いがあったことがわかります。最後まで決め手がなくて、もうお手上げかもしれないというところで文字だけのデザインにされたと思うのですが……。

鈴木　どの案も川上未映子さんに「嫌だ」と言われたんですよ（笑）。ご本人が「余計なものはいらない」と。全否定されたかたちになりましたが、あらためて装丁の基本を教えられたような経験になりました。デザイナーはどうしたってあれこれにディレクションをかけてくるひとともいる。画一的でないことはとはわかったうえであえて言うとすれば、

読者に、編集者に向けて

長田　ブックデザインでは編集者は非常に重要な存在ですよね。編集者は仕事上のパートナーでありながら、デザインをプレゼンする段階ではどんな経験を積んできたのかで、依頼の仕方、仕事の進め方、デザイナーとの距離感もちがってきます。デザインを一任するタイプもいれば、強烈にディレクションをかけてくるタイプもいる。

鈴木　だいたいは「任せた」というタイプです。こちらとしても「わかった、任せとけ」という感じでプレゼンします。それでOKが出て、気に入ってもらえればという話です。最終的にはまたつぎの本のオファーもあるのが理想です。信頼関係というか、そういうなかで仕事をつづけてきた編集者は何人かいます。

水戸部　逆に編集者と喧嘩することはありますか。

鈴木　デザインに理解がなくて、ということはほとんどないです。喧嘩というか、編集者と揉めることがあるとすれば、依頼のされ方とか、そういうレベルでのこと。たまに無茶な頼み方をされることがあって。締め切りがね、過ぎているんでどうしてそういうこと

が決まらないとか、最終的なデータにもっていく
までにはいろいろなことがありますが、それは全
部スタッフがまとめるので、わたしがやるのはだ
いたい最後の2時間くらいですかね。

いま言ったようなことを全部自分でやっていた
ら、とてもじゃないけれどさばき切れない。水戸
部さんはひとりでやっているんでしょう？　あれ
だけの量をこなしながらひとりでやっているとい
うのは、ちょっとびっくりしましたね。

水戸部　最近になってようやくアシスタントをひ
とり入れたんですけど、それも菊地さんがやって
こられた仕事をぼくが一緒にやるようになって、
自分ひとりでは受け切れなくなることがわかって
いたからです。鈴木さんがスタッフを入れるよう
になった理由は？

鈴木　単純に仕事が増えたからです。多いとき
は10人くらい雇っていたんですよ。

水戸部　以前も手が回らないときに外部のひとに
手伝ってもらうことはあったのですが、常勤は今
回がほとんどはじめての経験で、ひとに教えるこ
と、だれかと仕事を共有することのむずかしさを
毎日感じています。ぼくはどうしても最初から最
後まで自分でやりたいと思ってしまう。そこの割
り切りというか、自分でつくらないようにするこ
とって、すごくむずかしいと思うんですけど、そ
れでもいいと思うようになったきっかけはありま
すか。

鈴木　やっぱり仕事が終わらないからです。事
務所を会社にする前からひとりアシスタントとし

あるべき姿にたどりつくまでに

長田　入稿前の2時間で手を入れるときに、鈴
木さんのなかには「この本はこうじゃなきゃいけ
ない」というイメージがあるのだと思います。そ
れは、おそらくアシスタントでは到達できないと
ころのもので、だからこそ「鈴木成一のデザイ
ン」が成立している。一方、この15年ほどで、装
丁/ブックデザインの世界にもいわゆるプロダク
ション型のデザイン事務所が増えました。鈴木さ
んの仕事の進め方は、プロセスを切り取ってみる
とそういうデザイン事務所と似ているとも言えま
す。でも、鈴木さんの仕事には、やっぱり圧倒的な
クオリティがある。それを担保するのが最後に手
を入れるところにあるのだとすれば、鈴木さんの
考える「本を本たらしめている要素」がキーにな
ってくるのではないかと思うのですが。

鈴木　要するに、画を決めたり、写真を撮って
もらったり、編集者に連絡したりと、本が出来る
までにはいろいろな人とのやり取りがあるじゃな

てつかっていましたし、かれこれ延べで30人くら
いはスタッフとして働いてもらっている。自分で
やっていたら絶対に終わらないから。1冊やるに
しても、とてつもない作業量ですよね。わたしは
それはまだぼんやりした状態、要素が集まっただ
けのものでしかないので、最後のところで本気で
向きあうわけです。

川名　たまに編集者から、「入稿日に鈴木さん
の手が入ってガラリと変わった」という話を聞き
ます。

水戸部　でも、なんだかんだクオリティを保つに
は、まず最初が肝心なのではと思います。どの絵
を使おうかとか。

鈴木　そうですね、それで決まります。とにか
く内容に引っ張られるというか、いま単行本とし
て出す意義のようなものを積極的に強化したうえ
で表現するにはどうしたらいいのか、ということ
を考えます。

水戸部　最初の打ちあわせから、「この絵でいき
たい」と決断するまでにはどれくらいの時間をか
けていますか。

鈴木　そこは場合によりけりですね。最初の打
ちあわせで決まるときもあるけれど、決まらない
ときはほんとうに決まらない……。2019年の
芥川賞を受賞した上田岳弘さんの『ニムロッド』
（講談社、2019年）はまさにそのパターンで、最
終的なデザインになるまでにダミーを10段階つく
りました。この本にとってなにが一番いい装いな
のかがわからなくて。自分のなかのストックを引
っぱり出してプレゼンしました。そういうときは

のように本の構造的なものも含めたブックデザインの可能性というのは考えてきませんでした。祖父江さんはああいうデザインの現場のやり方で道を拓いた。祖父江さんのデザインにはすごい訴求力があるし、話題性もあって、そういうことも含めて本の売り上げにも貢献してきたわけだから。つまりそういう仕事ができるような環境を、ご自身でつくっていかれた。それはうらやましくもあったけれど、でもやっぱりそれは祖父江さんのあり方であって、わたしが生きる道では恐らくないんだろうなというふうに見ていました。

ほんとうにだれにも習わずに仕事をはじめたので、ずっとどこかに後ろめたさのようなものがあったんですよ。デザイナーなんて無許可、無資格で、自分がそう名乗って仕事をすればなれますから。だから最初の頃はわけがわからなくて。デザイナーとしてやってきたんだけれど、菊地信義さんに推していただけたことで94年に講談社ブックデザイン賞を受賞して、ようやく自分自身が納得できるようになったところはあります。受賞をきっかけにして文芸書や大部数の本の依頼が増えたようなところがあるので、デザイナーとしてやっと周知されたのが、あのタイミングだったのでしょう。

任せられるものは任せる

長田　ブックデザインのあり方は、そのときどきの技術環境によっておおきく左右されます。鈴木さんが仕事をはじめた頃は写植をつかった版下原稿だったものが、90年代にはDTPへと移行していった。書籍の制作体制が根本的に変わっていきます。デザインの現場がパソコンのなかで完結するようになっていった。本書のタイムラインの起点である96年は、ちょうどDTPが行き渡り、いまにつづく環境が整備された時期でもあります。デジタル化され、写真やイラストレーションをデザイナーが担うようになったり、アタリではなく本番と同じ状態でレイアウトできるようになったり、あとは色校正が出てくるまでわからなかった色についても、モニタやカラープリントで確認することができるようになりました。鈴木さんはとくに文芸書の装丁にイラストレーションを用いることをスタンダードにされたという印象があります。

鈴木　初期には自分でオブジェを作成したりしていたこともあったんですけど、それを撮影したり版元に持っていってラープリントで確認することができるようになりました。依頼の数が多くなると、装画のイメージを自分で用意していると締め切りに間にあわないんですよ。それと、全部を自分でやろうとすると、どうしても自分の想像の範囲から抜けだしにくくなってしまう。ブックデザインというのは、すごく単純に言うと版元が設定している刊行日に遅れることなく、本に外見上の個性を与える仕事。まず求められるのはスピードで、かつその本にふさわしい適確な装いを実現できないといけない。そうなると、任せられるものは人に任せたほうがいいですよね。装画については、イラストレーターに描いてもらうこともひとつの手段だし、過去のアート作品や写真をつかってもいい。肝心なのは、それをどう当てはめていくか。だからわたしがイラストレーションをつかうことを一般化したんじゃなくて、依頼された本の内容にそういうイメージがふさわしいからそうしただけです。仕事の数が多かったから、たまたまそれがスタンダードになっていった、というのがほんとうのところでしょう。デジタル化によってこなせる量が爆発的に増えました。写植時代の10倍、20倍はできるようになった。同時に作業量も増えました。わたしは全部完全データで入稿するので、画像にかんしても調子をつくります。だからだいたい初校校了なんですけど、スタッフはたいへんなんですよ。画像をマスクしたり色補正したり、そういう作業がどうしても必要になる。

川名　編集者からたびたび聞くのは、入稿の直前になって鈴木さんがやっと触ることが多いと。データで入稿するので、スタッフを抱えているわけですから想像はつくのですが、実際にはどういう方法で仕事を進めているんですか。

鈴木　まず編集者との打ちあわせがありますね。編集者から装丁の希望があればそれを聞きながら、こちらもあれこれと提案しておおよその方向性を決めます。そこから作業がはじまって、ある程度まとまったところで編集にプレゼンし、OKが出れば材料を集めて完成させる。タイトルが決まらないとか帯文がまだとか、そういうこともありますが、いたってふつうの進め方です。

なかで、仕事を勝ちとっていくには、特別な仕事ができないといけませんから。そのためにも作家性は必要不可欠だと思うし、これだけ仕事が集中している現状を鑑みるに、鈴木さんにはやはり明確な作家性があるはずです。ご自身は作家性についてはどうお考えでしょうか。

鈴木　水戸部さんには悪いけれど、わたしに作家性なんてありませんよ。自分はアーティスティックになにかを創造するには向いていないという、とにかくそういったものをつくることが恥ずかしかった。

水戸部　すみません、衝撃を受けております……。今日は少しずつでもそこのあたりを探れたらと思ってきました。

菊地信義、杉浦康平、祖父江慎

長田　鈴木さんが最初にデザインした本は、大学在学中に手がけられているんですよね。

鈴木　鴻上尚史さんの戯曲集『朝日のような夕日をつれて』（弓立社、1983年）ですね。大学4年の頃だったかな。

川名　これを見てぼくは、「あ、羽良多平吉だ」と思ったんです。

鈴木　とにかくはじめて装丁の仕事をするわけだから、どうしていいのかまったくわからないわけですよ。版下のつくり方さえわからないところからはじめました。当時憧れていたのは、戸田ツトムや羽良多平吉といった人たちで、そういうところがもろに出ているデザインですね。いまだから言えるけれど、当時は鴻上さんの戯曲にもピンと来てなくて、だからどうやってデザインしたらいいのかと途方に暮れていました。

川名　でも、ここから本の仕事が増えていくわけですよね。

鈴木　ただ、恥ずかしいことに「本のデザインが自分の主戦場だ」という実感は当時はまったくなくて。なんで自分のところに依頼が来るのかと思いながらスタートしていました。

水戸部　菊地信義さんにこの本のデザインについて聞いたことがあります。これが出たときに菊地さんも驚いたと仰っていました。鈴木成一という人がいるんだと。

鈴木　いや、どう見ても羽良多平吉さんの……（笑）。

長田　さきほどの「出版活動の邪魔をしない」という話でいうと、先行世代、たとえば杉浦康平さんは無茶なことをだいぶされてきている。それはパイオニアとしての自覚があったうえでのことだと思うのですが、一世代下には羽良多平吉さんや戸田ツトムさんがいらっしゃって、菊地信義さんもそこにつづいていく。そういうバトンを引き継ぐなかにご自身がいて、横並びにはブックデザインに造本というアプローチであらたな可能性を拓いた祖父江慎さんもいらっしゃる。それぞれに、鈴木さんの目に、96年以前のブックデザインや出版界はどう映っていたのでしょうか。

鈴木　学生の頃は杉浦さんがトップデザイナー。自分に漏れず相当影響を受けました。杉浦さんの仕事を通じてエディトリアルデザインという領域と出会ったわけですから。それと、やっぱり菊地信義さんです。菊地さんは文芸書のシーンに颯爽と登場して、あっという間に時代を築いていった。まったくちがうタイプだけれど、デザイナーとしての自分の骨格にはやっぱりおふたりがいるというか、そうならざるを得なかった。おふたりの仕事を通じて「本をデザインする」ということを体感、実感した。学ぶというよりも「本とはそういうものだ」ということを感じていった。とくに菊地さんのお仕事は、一見そんなに凝ったことをしているわけじゃないのに、まるで花が咲くとか木が生えるとか空気があるとか、そういう自然状態としての本を感じさせるものばかりで。菊地さんのデザインから、花があるように本があるということを教えられ、実感させられました。かたや杉浦さんは独特の世界観で、「杉浦康平的宇宙」と呼べるような、非常にグラフィカルな仕事をやられていた。それはひとつのジャンルとしてはほとんどもう信仰に近いあり方です。

川名　祖父江さんの仕事からは、「こんなことがやれるんだ」という驚きはありましたけど、わたしとはデザイナーとしてのあり方がちがうんだろうなという印象ですね。わたしは装丁をどうするかというところで悩んでいたから、祖父江さん

の後ろ盾もなし、か細いツテをたどってこの世界に飛び込んだので、虚勢を張って突っ張るしかできなかったんですよ。

川名　そこまで編集者からの要望を聞いて仕事の質を保てるものですか？　同じ職業にあるので鈴木さんのおっしゃることは理解できますが、やはり自分の信じているものを貫く姿勢はどこかで必要なのではないかと思うのですけれど……。

鈴木　デザイナーとしての自意識のようなものはいらないと思いますよ。きちんとゲラを読んで内容を理解して、編集者と共感する。そのうえで、その本に対してどのようなコスチュームを与えればいいのかを考える。この本にはこの題材のものがと思い浮かぶ。あとはそれを編集者に伝えて、デザインしてかたちにしていく。それだけです。

だからデザインは自己表現ではなくて、ほかでもないその本の個性をどうやったら引きだせるか、そこに奉仕しないといけない。

ここ10年、15年くらいは本の予算、初版部数、刊行スケジュールはかなりシビアになっています。こちらもながく働いてきていますから、版元の危機感や肌感覚はだいたいわかっている。そのなかで出版するのだから、非常に限られた条件のなかでなにを優先すべきかを考えます。デザインの完成度を高めるために資材や印刷、製本で無理をしてなにを見せるべきかを考えると、本のデザインとしてやるべきことがなんとなく見えてくる。もちろん仕事として、いま出る本として話題にならないといけないということは

よりも、特別な資材や印刷にポジティブな影響を及ぼすとして、ぎりぎりまで進行を遅らせたとして、それが実売部数に成度を高めるために資材や印刷、製本で無理をして、ぎりぎりまで進行を遅らせたとして、それが予算を圧

迫せず、スムースな進行に努めることで、販促も含めた営業活動にもプラスに作用したほうが売り上げという結果につながるのではないか。優先すべきことを考えるというのは、そういうことです。

わたしたちは、自分の仕事の結果が売り上げにつながるというのは、そういうことです。本音を言えば、デザインが本の売り上げにどれくらい貢献できるのかはわからない。本音を言えば、デザインが本の売り上げを裏切ってはいけない。その期待を裏切ってはいけない。だからこそ、少なくともデザインすることが出版活動を邪魔してしまうようなことは、あってはならない。

まあ、こんなことを言いながら、わたしも無理なことはしてきていて。ちょうどこの本にもそういう仕事が載っているんですけど、たとえば藤沢周さんの『ソロ』（72ページ）は全面箔押しなことをやってしまっている。ゲラを読んで、「こうあるべきだ」というかたちをCGと箔押しとデザイン文字とでどうにか表現したいなと考えてという加工に。別丁扉まで箔押しなんだから、ひどいよね。それで200ページにも満たない小説の値段が1900円なんですよ。案の定、この編集者は二度と声をかけてきませんでした（笑）。

この本のデザインにかんしては、だれにもなにも言われませんでした。だからやればいいというのじゃない。そういうのを積み重ねて研究していくと、本のデザインとしてやるべきことがなんとなく見えてくる。もちろん仕事として、いま出る本として話題にならないといけないということは出版されて、装丁家やブックデザイナーが数多くいる

迫せず、スムースな進行に努めることで、販促も含めた営業活動にもプラスに作用したほうが売り上げという結果につながるのではないか。そうすれば、おのずとかたちになっていくのかなと思います。

長田　ブックデザインの「あるべき姿」は出版産業のあり方と不可分だと。

鈴木　切り離せないものですからね。それを無理矢理引き剥がしてアーティスティックななにかをやろうとすると、それはもはやデザインでもなんでもなくて、ブックアートなのかアートブックなのか、そのどちらかでしかなくなる。たまたま出版社ありき編集者ありきの仕事をしているだけのアート作品。でも、これまでわたしがしてきたデザインは、それが本というかたちをしているだけのアート作品。でも、これまでわたしがしてきたデザインは、出版社ありき編集者ありきの仕事ですから。そういう環境でつづけることが大事なんじゃないかなと思っています。

そういう意味で、わたしは先鋭的だったり奇てらったりもせず、まっとうにつくってきたほうですよ。本には「あるべき姿」があると思っていて、そこから逸脱するようなデザイナーの自己主張なんて、ほとんどいらない。「出版」にとってみればそんなものは邪魔でしかない。編集者なり版元なりの意図を汲みとって、いかに「あるべき姿」にするのか——そのためにわざわざ装丁家やブックデザイナーに依頼するんですから。

水戸部　いまのお話に納得する部分がある一方で、ぼくは装丁家にはやはり作家性は欠かすことができないと考えています。これだけの本が出版されて、装丁家やブックデザイナーが数多くいる

ういう側面がありますが、それにしてもその底が抜けてしまったのではないか。「あらゆること」のなかにはそういう負債も含まれているのではないでしょうか。

鈴木　世代はちがえど同じ時代を生きているわけですから、デザイナー同士で刺激しあうというのは当然あり得ますが、一方で編集者の問題でもあると思います。やっぱり、売れた本はシンボル。こういうものが売れる本であり、デザインも含めてこういう姿やたたずまいがひとつの売れる方法になっている。編集者はそれを参照する傾向にありますよね。

水戸部　鈴木さんくらい実績のある方でも、そういう依頼が来たりするんですか。

鈴木　2000年にデザインした『金持ち父さん貧乏父さん　アメリカの金持ちが教えてくれるお金の哲学』（122ページ）はものすごく売れたんですけど、あれ以降、タイトルまで『金持ち父さん〜』に似せた書籍のデザインを依頼されたことが、少なく見積もっても3、4冊はあったんじゃないかと思います。

川名　それは言ってみればセルフパロディですけど、ほかのデザイナーのデザインに寄せてほしいという依頼もありますか。

鈴木　「こんな本にしてほしい」っていうのはありますよ。正直、失礼だなと思う部分がなくはないけれど、相手の要望を巧みにズラしながら自己主張するようにしています。まあしょうがないですね。だって、デザイナーですから。それに、そういう依頼の仕方からその編集者の社内で置かれている立場が透けて見えるところもある。だから、わたしの仕事を信頼して頼んでくれているのだから、せめてこちらは精一杯引き受けてあげないと、とは思うようにしています。

デザインのパクリ云々については、これもまたしょうがないことだなと思いますね。ブックデザイナーは、せいぜい縦20センチ、横15センチのこの小さな世界のなかで、なにかしらを試されるわけですから。しかもデザインを完成させるのにそれほど時間があるわけでもなく、ギャラもけっして高くない。そういう限られた状況のなかで四苦八苦しながら、迫り来る締め切りに対してなにかを提出しなくちゃいけないわけです。編集者からのオーダーがどうであれ、みなさん最初からなにかに似せてつくろうとは思っていないでしょうが、苦しいなかで絞りだすように仕事をしているとき、ふとしたタイミングで、なんとなく記憶の片隅に残っているものが出ちゃったりするのかもしれないですね。

それに、そもそもデザインはクライアントありきのもので、とくにブックデザインはクライアントである出版社の存在が大きい。これはどうしようもないですよね。そういう産業構造なわけですから。本書を眺めていろいろ考えたのですが、ブックデザインは凧あげみたいなものだなと思いました。凧はそれをあげる人と紐でつながっているから風に乗っていられる。版元が凧をあげる人だとすれば、デザイナーは凧です。紐がないとデザインでもなんでもなくて、いろんなところに飛んでいってしまう。そうなると、それはおそらくデザインではなくアートでしょう。紐でつながっているという大前提がないと、わたしなんかはもうやりようがありません。版元や編集者を満足させられないことにはどうにもならないというか。身も蓋もない言い方をするなら、そこに嫌われないようにしないといけない。それをやり続ける。2020年でこの仕事をはじめて35年になるんですけど、いままで続けてこられたのはそうやって頼んでくれる人に応え続けてきたからです。

川名　そういうあり方に不満があるわけではないですよね。

デザイナーとしての自意識はいらない

鈴木　不満というか、生き方としてもうそうあらざるを得ないというか……こんなわたしでも、若い頃は突っ張っていて「この紙つかわせろ」だの、いろんな要求をして「函入りにさせろ」だの、いました。でも、それだとやっぱり嫌われちゃいますよね（笑）。要求を押しとおして成功して、デザインのおかげで部数が思ったよりも伸びたりすればまたつぎの機会もありますけど、そういうことは残念ながらまずない。逆に根拠のない要求をねじ込もうとした結果、二度と依頼されないようなことは何度もありましたよ。そういうことを経験してくると否が応でも角が取れてくる。

わたしはだれかの下でデザインをならったわけじゃありません。つまり師匠がいなかった。なん

創作のあらゆる根拠を自分の外側に置く

鈴木成一×川名潤×水戸部功×長田年伸

2019年10月7日　青山ブックセンター本店にて

あらゆることがなされた25年間

長田　鈴木成一さんは、本書が描きだそうとした1996年以降の商業出版おいて、もっとも幅広く、かつもっとも多くの書籍デザインを担われてきました。名実ともにこの25年間における装丁シーン、ブックデザインシーンの最重要人物です。

水戸部　ぼくは1996年から2020年までの歴史というのは、鈴木成一さんの歴史だと思っています。

鈴木　それはちょっと言い過ぎだけど（笑）。

川名　それに近い認識はぼくにもあります。この25年間で、書店で鈴木さんのデザインした本を見ない日はありませんでした。

長田　早速ですが、鈴木さんは本書をどうご覧になられましたか。

鈴木　とにかくあらゆることがなされているな、というのがまずもっての実感ですね。96年頃は、ちょうどわたしも忙しくなってきた時期で、多いときで年間800冊くらいデザインしていたんですよ。だからほんとうにこの25年間というのは自分の仕事で手一杯で、書店に行けていなかったんです。そういう意味で、こういうふうにスタイル別に、編年体でブックデザインがまとめられたものを見ることで、なんとなく記憶がつながった感じがあって、非常におもしろかったです。

反面、「こんなこともやっちゃうのか」という驚きも含めて、こんなにも多様なデザインを展開しているのは世界を見渡しても日本くらいでしょう。それほどのバリエーション。それは要するに、出版産業全体の斜陽化の裏返しでもあると思う。96年以降、本や雑誌のメディアとしての力が徐々に弱まってきて、おそらくは内容についても弱体化がパラレルに進行していた。そうした状況に対して「いや、そうじゃないんだ」と。つくり手の叫びのように、加速度的に悪くなっていく状況の裏返しとして、デザインがより多様に、過激に、喧伝的とさえ言えるようになっていく——そういう感想をもちました。

長田　「あらゆることがなされている」というのはまったく同感ですが、そこにはデザイン以外の部分もあると思います。少し前のものでも同時代のものでも、「売れた」あるいは「話題になった」、つまりは出版業界なり書店なりでなにがしかの位置を占めることに成功したデザインがあったときに、それをぱっと取りいれて展開してしまう。よく言えばサンプリング、悪く言えばパクリです。デザインという行為には多かれ少なかれそ

でもともに語らい、過去と現在と未来を見すえることは可能であるはずだ。5つのテクストは、図らずもそれを示すことになった。

連続イベントを企画したもうひとつの目的は、デザインという行為の内実を明るみに出すことである。東京2020オリンピック・パラリンピック大会における佐野研二郎による当初のエンブレムデザインは、盗作疑惑に端を発する炎上事件、その後に判明した制作プロセスの不透明さから、最終的には世論に押し切られるかたちで取りさげられた。それはつまりデザインという行為がいかなるものであるかについて、当事者の側から社会に有効なメッセージを投げかけることができなかったということを意味する。

本書本篇を一瞥すれば、デザインにおいて模倣とは作法であり、作法とはまた模倣であることが看取できることと思う。ではなにが模倣と盗用を分けるのか。作法とはなにか。本という物質をつくるということにおいて、各人の語りから浮上してくるものがある。それを開陳することが、デザインという行為の正体を明るみにすることにつながると考えた。

鈴木成一は内部ではなく外部に制作のあらゆる根拠を置く。菊地信義は装幀をそれに触れた者が「わたし」を発見する装置と捉える。佐藤亜沙美は出版という世界で独立した個人としてデザインする存在であろうとする。名久井直子は自分の仕事を過去と未来をつなぐひとつの結節点として考える。祖父江慎はテクストが孕む不確定性から本をたちあげるその不安定さに生命のきらめきを見る。

言葉が多様であるように、言葉の容れ物である本もまた多様である。5名のブックデザイナーとの対話から導きだされた言葉はその多様性の一端に過ぎない。だがそれもまたひとつの答えではある。

対話はこれからも続いていく。唯一絶対の正解ではなく、多様な答えを求めていった先に、現状とは異なる未来が拓ける可能性が宿る。重要なのは語ることを止めないことだ。

ここに記された言葉が、読者のなかで全体と細部の往還を生み、自身の書物観を形成する一助となることを願う。

多様な答えを求めた先に

長田年伸

本書のもととなった『アイデア』387号〈特集：現代日本のブックデザイン史 1996-2020〉刊行後、2019年10月から2020年1月にかけて、ブックデザイナー5名を招いて連続トークイベントを行った。招聘したデザイナーは鈴木成一、菊地信義、佐藤亜沙美、名久井直子、祖父江慎。人選は本書編者3名による。ここに掲載する5つのテクストは、そのイベントの内容を構成・編集したものである。

連続イベントを企画した目的のひとつに、本書本篇で示した議論の継続がある。本書の制作意図については本篇巻頭言とあとがきに詳しいが、もっとも大切なことはここで提示した議論を継続させていくことだと考えている。そのためにもまず現代日本のブックデザインシーンにおいて重要な仕事を担う5名に対し、本書が示す歴史観や書物観をぶつけるとともに、各人が本の制作者としてなにを見、考えているのかを尋ね、それを共有することが必要と考えた。

果たしてそこから見えてきたものは、それぞれがやはり異なる視座をもっているということだった。各人のブックデザイン観、書物観はけっして同じではない。出版社や編集者との関係性も異なる。そしてそれはまた編者3名にも言えることだった。浮き彫りになったのは立場のちがい。だがそれは決別を意味しない。ちがいを踏まえ、対立を認め、それ

デザインスタイルから読み解く出版クロニクル

現代日本のブックデザイン史
1996-2020

ブックデザイントーク篇

鈴木成一

菊地信義

佐藤亜沙美

名久井直子

祖父江慎

デザインスタイルから読み解く出版クロニクル

現代日本のブックデザイン史
1996-2020

2021 年 8 月 24 日　発　行　　　　　　　　　　　　NDC022

編　者　　長田年伸　川名潤　水戸部功　アイデア編集部
発行者　　小川雄一
発行所　　株式会社 誠文堂新光社
　　　　　〒 113-0033 東京都文京区本郷 3-3-11
　　　　　［編集］電話 03-5805-7763
　　　　　［販売］電話 03-5800-5780
　　　　　https://www.seibundo-shinkosha.net/
印刷所　　株式会社 大熊整美堂
製本所　　和光堂 株式会社

ISBN978-4-416-52130-4